KB107394

# 죽음과 부활

그림으로읽기

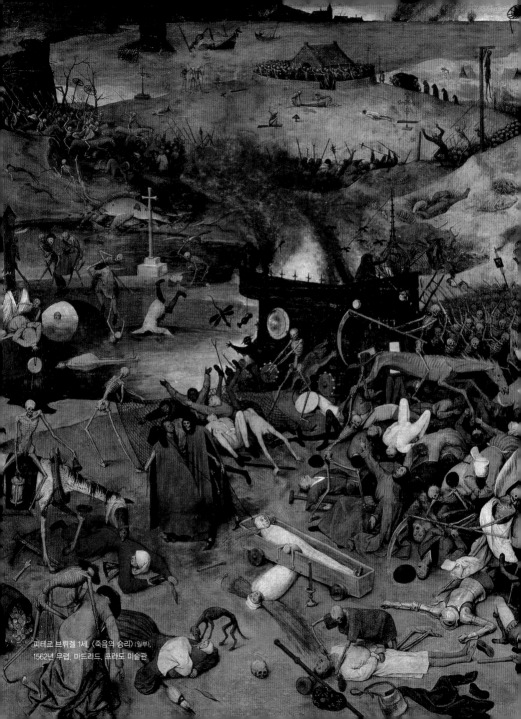

피테르 브뤼겔 1세, 〈죽음의 승리〉(일부), 1562년 무렵, 마드리드, 프라도 미술관

아트
가
이
드

✤

10

Death &
Resurrection
엔리코 데 파스칼레 지음 ✤ 엄미정 옮김
in Art

## 죽음과 부활
그림으로읽기

예경

**엔리코 데 파스칼레**는 미술사가이자 미술평론가로, 미국과 이탈리아의 여러 미술관에서 수많은 전시회를 기획했다. 지은 책으로 〈바스케니스와 유럽의 정물화(Baschenis e la natura morta in Europa)〉(공저)가 있다.

**엄미정**은 이화여자대학교 사회학과와 동대학원 미술사학과(서양미술사 전공)를 졸업했다. 옮긴 책으로는 〈살바도르 달리〉, 〈파블로 피카소〉, 〈손 안에 담긴 미술관〉, 〈에두아르 마네〉, 〈에드가 드가〉가 있다.

## 죽음과 부활, 그림으로 읽기

지은이 | 엔리코 데 파스칼레
옮긴이 | 엄미정
펴낸이 | 한병화
펴낸곳 | 도서출판 예경
편집 | 서유미
디자인 | 손고운

초판 인쇄 | 2010년 12월 7일
초판 발행 | 2010년 12월 20일

출판등록 | 1980년 1월 30일(제300-1980-3호)
주소 | 서울시 종로구 평창동 296-2
전화 | (02) 396-3040~3
팩스 | (02) 396-3044
전자우편 | webmaster@yekyong.com
홈페이지 | http://www.yekyong.com

값 19,600원
ISBN 978-89-7084-428-2(04600)
      978-89-7084-304-9(세트)

Death and Resurrection in Art by Enrico De Pascale
Copyright © 2007 Mondadori Electa S.P.A., Milan
Korean Translation copyright © 2010 Yekyong Publishing co.

This Korean Edition was published by arrangement with Mondadori Electa S.P.A.

✚ 일러두기
1. 본문에서 인용되는 성경 구절은 대한성서공회의 《공동번역 개정판》을 따랐다.
2. 그리스와 로마 신화에서 등장하는 신의 이름은 원서의 표기를 따르는 것을 원칙으로 삼았고,
   해당하는 그리스·로마의 신을 병기했다. (예) 플루톤(하데스), 베누스(아프로디테)

✚ 그림설명
앞표지 | 마리나 아브라모비치, 〈피에타〉, 퍼포먼스 〈아니마 문디(지상의 영혼)〉의 한 장면, 2002 (169쪽 참조)
앞날개 | 마크 퀸, 〈천사〉, 2006, 팔레르모, 개인 소장 (123쪽 참조)
책등 | 잔 로렌초 베르니니의 작품이라고 전해짐, 〈탄식하는 죽음〉, 1651년경, 로마, 산타 마리아 델라 비토리아 성당, 코르나로 소성당 (218쪽 참조)
뒤표지 | 파올로 빈센초 보노미니, 〈신랑신부〉, 1810년경, 베르가모, 산타 그라타 인테르 비테스 성당 (132쪽 참조)

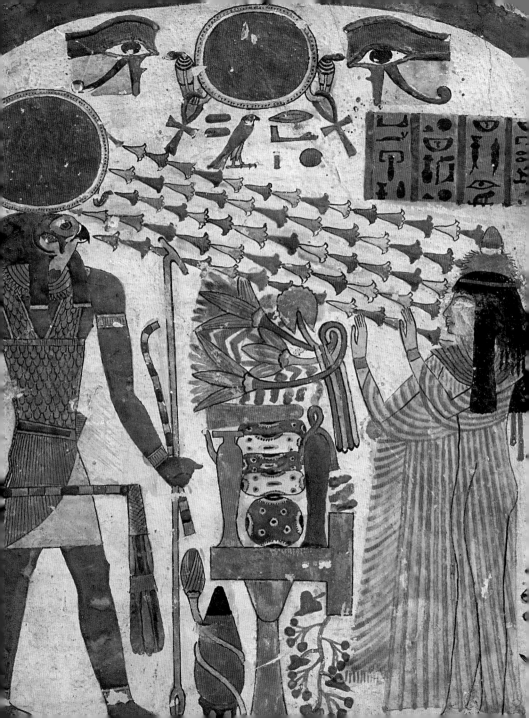

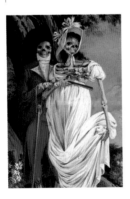
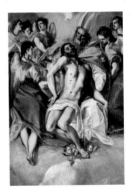

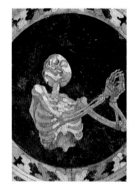

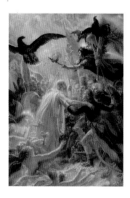
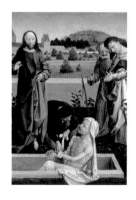

# ✤ 들어가는 글

"어떤 경우든, 죽는 사람은 늘 타인이다(D'ailleurs c'est toujours les autres qui meurent)."
- 마르셀 뒤샹이 선택한 자신의 묘비명

미술사 책을 훑어보거나 박물관 또는 교회 복도를 걸을 때, 우리는 죽음을 다룬 그림들과 자주 마주치게 된다. 전투, 전쟁, 순교, 십자가 처형, 전염병, 장례식처럼 죽음과 직접적 또는 간접적으로 연결되는 주제들이 그림에서 많이 다루어지기 때문이다. 이처럼 죽음은 미술의 역사에서 가장 유서 깊고, 또 가장 흔한 주제 중 하나이다. 구석기 시대 동굴 벽화의 사냥 장면을 떠올려봐도 그렇다. 이는 죽음이 누구도 절대 피해갈 수 없는 존재의 양상, 곧 하이데거가 '죽음에 이르는 존재(being-toward-death)'라고 일컬었던 인간의 조건에 연결될 뿐만 아니라 죽음을 그린 장면이 종교, 정치, 정의, 윤리학, 경제학, 자유, 사랑 등 과거 또는 현재 거의 모든 문명의 맥락과 가치에 무수히 뿌리내리고 있기 때문일 것이다. 이처럼 죽음은 모든 인류의 문화와 역사, 그리고 모든 교의와 종파에 걸쳐 있기 때문에 그야말로 '불멸(immortal)'의 주제라고 해도 무방하다.

현대 사회에서는 대량 살상무기로 수많은 사람들의 목숨을 한꺼번에 앗아가는 힘이 급격히 증대되었다. 또 한편으로는 오래, 그리고 건강하게 살아가고자 하는 기대 또한 커지고 있는데 여기에서 우리는 하나의 역설을 목격하게 된다. 우선 죽음은 대중매체를 거쳐 구경거리가 되고 상업화된다. 대중매체를 통해 죽음이 오락 산업의 주요 주제로 변화한 것이다. 반면 일상에서 경험하는 죽음의 존재는 (개인적이든 집단적이든, 유혈이 낭자하든 고통이 없든) 받아들일 수 없는 것, 그러므로 '보이지 않는' 것이 되었다. 현대 사회에서 죽음이란 마주하기가 너무나 고통스러운 터부인 것이다.

죽음이라는 주제는 에이즈(AIDS), 공해, 테러리즘, 그리고 지구를 유린하는 수십 개의 소규모 지역전쟁과 같은 집단적 비극이 횡행하는 현대에 더욱 적절하다는 판단에서인지 현대 미술가들 사이에서 특히 인기가 있는데, 이들은 죽음을 특별한 성찰과 탐구의 대상으로 삼는다. 이러한 요인들을 고려해서 이 책은 현대의 미술 작품에 많은 분량을 할애했다. 또한 죽음의 도상은 물론이고, 새로운 시작을 뜻하는 부활과 재생에 관련한 작품들 역시 살펴보고자 한다.

이 책의 1장에서는 폭력에 의한 죽음의 문제를 탐구한다. 또한 미술가들이 몸은 물론 정신과 영혼에 대한 고통과 손상을 어떻게 다루는지 살펴본다. 2장에서는 성화와 세속화 양쪽의 전통에서 가장 널리 퍼져 있고 자주 등장하는 죽음의 도상과 상징 바니타스 바니타툼을 알아본다. 3장은 에로스와 타나토스, 곧 사랑과 죽음의 영원한 투쟁이라는 미술의 주제에 초점을 맞춘다. 4장은 산자가 죽은 자와 이별하는 괴로운 순간, 슬픔과 애도의 분위기가 깃든 장례 의식을 탐구한다. 5장은 죽음 자체의 이미지와 살아 있는 사람들의 집단적 상상 속에서의 다양한 죽음의 방식들을 알아본다. 6장에서는 죽은 자를 위한 제의, 이승에서 저승을 향해 떠난 이들을 기념하는 미술 작품들을 살펴본다. 7장은 사후세계를 향한 여정과 인류가 상상한 죽음 이후의 삶을 탐구한다. 8장에서는 죽음을 넘어선 삶의 승리라는 주제를 다루며 이 책은 끝을 맺게 된다.

주제와 이미지는 서양 미술 문화에 존재해 온 것들 중 일반적으로 많이 알려졌거나, 시대를 풍미한 것들을 중심으로 선정했으며 여기에 아시아, 아프리카, 오세아니아 미술에서 등장하는 여러 예들을 추가했다. 또한 각 표제의 맥락에서 개별 이미지들을 대부분 시대 순으로 정리하여 도상의 진화과정을 명확하게 볼 수 있도록 구성하였다.

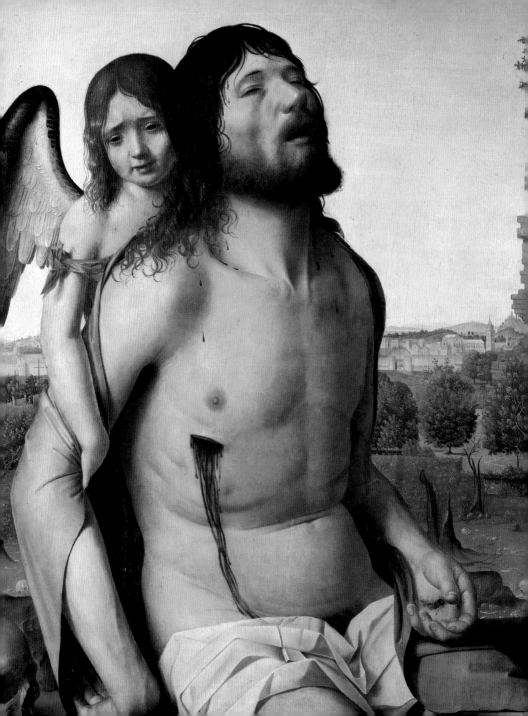

# 1 피와 화살

## THE BLOOD AND THE ARROW

◀ 안토넬로 다 메시나,
〈세상을 떠난 그리스도〉,
1479, 마드리드, 프라도 미술관

# 전쟁의 알레고리

## *Allegory of War*

전쟁의 공포에 직면했을 때의 증오는 미술가와 고객들 사이에서 새롭게 등장한 감성으로, 알레고리의 본질과 도덕의 본질에 대한 도상학의 새로운 유형을 낳았다.

옛날 사람들은 전쟁이 단지 정치적 행동의 전형적인 도구라고만 생각했다. 하지만 이러한 생각은 근대에 들어 사람들이 전쟁의 어리석음을 깨달으며 흔들리기 시작했다.

르네상스 시대에서 바로크 시대로 접어들 무렵, 전쟁과 전염병이 전 유럽을 휩쓸었는데 이때 전투 장면을 그린 회화들이 인기를 얻었다. 전쟁화 장르에 정통한 전문가들은 전쟁이라는 주제를 그리스도교도와 무슬림의 전투, 또는 역사적으로 유명한 전투 장면처럼 다양한 제재로 변형하여 그림을 그렸다. 또 이 장르에서 매우 특이한 도상들, 곧 전쟁의 비인간적인 면에 대한 비판이 등장하기 시작했다. 죄없는 사람들의 죽음, 귀중한 자원의 파괴, 가난, 질병, 기근 등 전쟁으로 인해 생기는 문제들이 전쟁화의 레퍼토리에 새롭게 추가된 것이다. 어리석고 사람들에게 두려움을 안겨주는 전쟁에 대한 규탄은, 미술가에 의해 기록된 특정 사건들이 보다 확대된 우주적 · 보편적 의미를 띠는 알레고리의 맥락으로 전환될 때 더욱 효과적이었다. 미술가들은 신화와 문학의 전통 또는 대중문화에서 가져온 상징적인 인물들과 알레고리에 의해 의인화된 인물들을 전쟁 장면의 주인공으로 등장시켰다.

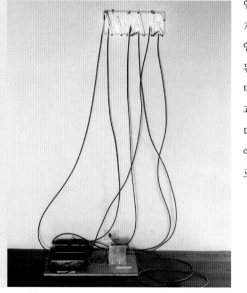

▼ 브루스 나우먼,
〈노골적인 전쟁(Raw War)〉,
1970, 볼티모어 미술관

고대 로마인들은 전쟁 기간 동안 야누스 신전의 문을 닫아 놓았다. 하지만 여기에서는 전쟁의 격동을 상징하기 위해 신전의 문을 열어 놓았다.

피비린내 나는 30년 전쟁으로 초토화된 유럽을 의인화한 이 여인은 해진 옷을 입었다. 그녀는 하늘로 팔을 올리며 절망스러운 마음을 표현한다. 그녀 뒤에 있는 푸토(르네상스 시대의 장식적인 조각으로 큐피드 등 발가벗은 어린이 상)는 지구본을 들었는데, 지구본 위에는 그리스도 왕국의 상징인 십자가가 달려 있다.

전쟁의 신 마르스는 분노에 사로잡혀 있으며, 그의 연인 베누스(로마 신화의 미의 여신, 그리스 신화에서는 아프로디테, 영어 이름은 비너스이다.)는 마르스의 폭력성을 누그러뜨리기 위해 애원하지만 소용이 없다.

알레토의 부추김을 받은 마르스는 증오심으로 타올라 전투를 준비한다. 복수의 여신 세 자매 중 한 명인 알레토는 횃불을 들고 마르스의 발길을 인도한다. 알레토 옆에는 필연적으로 전쟁과 함께 나타나는 재앙인 전염병과 기근을 의인화한 무시무시한 인물들이 있다.

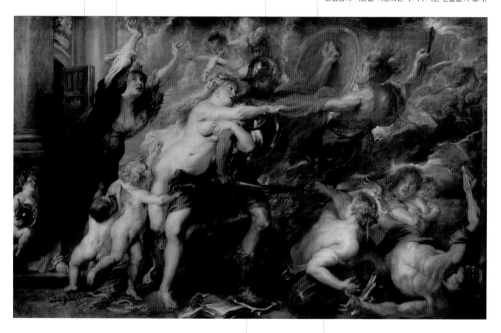

격렬한 노여움에 휩싸여 발걸음을 재촉하는 마르스는 많은 책들을 짓밟아 못쓰게 만들고 있다. 짓밟힌 책은 전쟁이 예술과 문화를 초토화하고 있음을 상징한다.

바닥에 앉은 젊은 여인은 부서진 류트(현악기의 일종)를 들었다. 부서진 류트는 전쟁이 발발하여 파괴된 조화를 상징한다. 그 옆의 불안에 떠는 여인은 아이를 가슴에 꼭 끌어안았다. 건축가들이 쓰는 도구인 컴퍼스를 오른손에 잡고 누워 있는 남자는 전쟁으로 도시가 파괴되었음을 넌지시 알려준다.

▲ 페테르 파울 루벤스, 〈전쟁의 공포〉, 1637, 피렌체, 피티 궁전

칼과 낫, 곤봉으로 무장한 해골들이
전사들을 무찌르고 죽음과 파괴를 퍼뜨린다.

깃털로 장식한 17세기 양식의 우아한 모자를 쓴
죽음은 말을 타고, 승전한 왕처럼 위풍당당하게
전장을 행진한다. 죽음은 왼손으로 해골이 된
말의 고삐를 잡고, 오른손으로는 제왕을 상징하는
홀을 들고 있다.

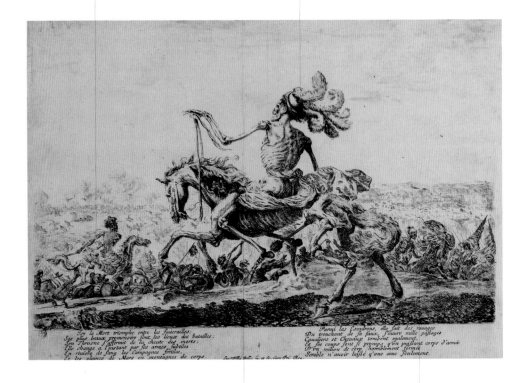

아래에서 위를 올려다보는 시점은 바로크 시대에
제작된 말 탄 인물의 초상화에서 흔히 나타난다.
이 그림은 밝은 하늘을 배경으로 삼아 죽음의 모습을
돋보이게 하고, 죽음이 보다 장엄하고 무서워 보이게 했다.

'죽음의 승리'는 중세부터 내려오는 전통적인
주제이다. 화가는 17세기 내내 전쟁이 잇따라
파괴와 슬픔이 만연했음을 언급함으로써
이 주제를 새롭게 해석했다.

▲ 스테파노 델라 벨라, 〈전장을 휩쓴 죽음의 승리〉,
17세기, 밀라노, A. 베르타렐리 시립 판화 컬렉션

I 4

검정색, 흰색, 분홍색처럼 뚜렷하게
대비되는 색채와 소박한 형태로 그린
인물들은 당시 인기 있었던 동판화에서
영감을 얻은 것이다. 이러한 색채와
인물은 이 장면을 슬픈 원시의 우화로
변화시킨다.

죽음의 승리라는 중세 도상에서 영감을 얻어
전쟁은 여인의 모습으로 나타났다. 해지고 흐트러진
옷차림을 한 전쟁은 한 손에는 칼을, 다른 손에는 햇불을
들었는데 칼과 햇불은 모두 폭력과 파괴의 상징이다.

죽어가는 나무에 매달린 부러진 나뭇가지와
생명이 살지 않는 척박한 풍경은
죽음과 참화의 상징이다.

단축법(그림에서 특정한 물체나 인물의 공간적
깊이를 나타내는 기법)으로 그린 다양한 자세의
시체들은 전장을 무시무시한 카펫처럼 뒤덮고
있다. 이같은 수많은 시체는 베르사유 정부에
맞서 파리코뮌이 벌였던 1871년의 잔인한
내전을 고발하기 위한 것인지도 모른다.

죽은 사람들은 벌거벗었거나, 민간인들이 입는 평범한
옷을 입었다. 이는 근대의 전쟁이 무고한 사람들을
희생시켰음을 암시한다. 예로부터 사악함, 질병,
범죄를 상징하는 까마귀가 희생자들을 쪼아 먹고 있다.

▲ 앙리 루소, 〈전쟁〉,
1894, 파리, 오르세 미술관

## 전쟁의 알레고리

아이를 안고 있는 어머니는 성모자상이라는 그리스도교 도상을
근대적으로 해석한 것이다. 아이와 어머니는 얌전한 소가 끄는
마차를 타고 하늘로 올라간다. 전쟁으로 황폐해진 마을 상공에
떠 있는 아이와 어머니는 미래에 대한 희망을 상징한다.

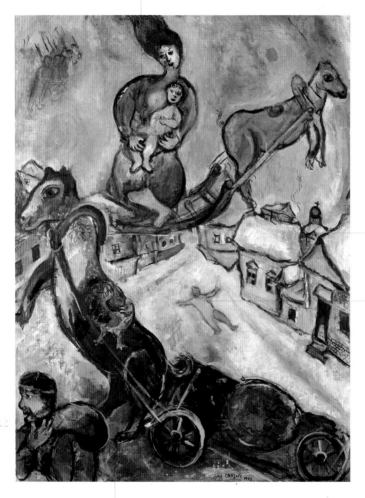

전쟁 때문에 샤갈의 고향인
벨로루시의 비테브스크 같은
평화로운 작은 마을도
혼란에 빠졌다.
불길이 온 마을을 휩쓸고 있다.

얼마 전까지만 해도 마을 사람들,
상인과 농부들의 마차로 북적이던
거리는 이제 텅 비었고, 폭력의
희생자들만 쓰러져 있다.

평화롭게 살던 마을 사람들은 공포에 질렸고,
아무 잘못 없는 동물들도 필사적으로 도망갈 곳을 찾는다.

▲ 마르크 샤갈, 〈전쟁〉,
1943, 파리, 퐁피두센터

16 ✤

역사에서는 전쟁을 피해갈 수 없고, 또 꼭 필요한 것으로 여겼다.
그리고 전쟁에서의 승리는 우세한 군사력 때문이라기보다는
정의와 신의 도움 덕택이라 생각했다.

# 전투

*Battle*

전쟁은 미술사에서 가장 유서 깊고 또 빈번히 등장하는 주제이다. 전쟁그림은 수세기 동안 승자의 권력과 힘, 또 그들의 영웅적인 행위나 패배한 적들의 초라한 모습을 부각하는 이데올로기 및 정치선전의 도구로 쓰였다. 왕과 교황, 나라의 수장들이 주문한 이런 전쟁그림은 전쟁의 필연성을 옹호하고, 다른 한편으로는 승자의 미덕과 정의를 기리는 역할을 했다.

고대 이집트의 유물에는 전장에서 시체를 살펴보거나 신에게 감사를 바치는 왕의 승리 장면이 많다(〈나르메르 왕의 팔레트〉, 기원전 3100년). 그리스 미술에서는 전투 이야기가 신화로 전이되는 경향을 보인다. 그리스 신화에서는 야만인 또는 적의 무리에 맞서는 올림포스의 신들을 접할 수 있다(페이디아스, 〈켄타우로마키아〉, 기원전 5세기, 아테네, 파르테논 신전). 고대 로마 미술은 전투라는 주제를 집대성했다. 로마인들은 개선문, 승전의 기념주, 석관에 역사적으로 유명한 이야기들을 부조로 새겨 무적 로마 군단의 영웅적 행위를 기억하고자 했다. 한편 근대적 장르인 전투화의 기원은 17세기로 거슬러 올라간다. 전투라는 주제를 희생자와 패배자의 관점에서 처음으로 그린 화가는 19세기에 활동한 고야이다.

▼ 페테르 파울 루벤스,
〈아마조네스의 전투〉,
1618년 무렵, 뮌헨,
알테 피나코테크

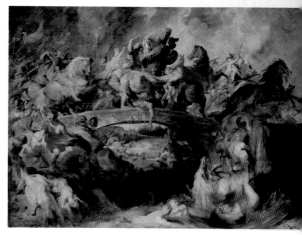

# 전투

자세하게 묘사된 죽은 플라타너스 나무는 하늘과 뚜렷하게 대조된다. 이 나무는 그림에서 장면을 구분하는 역할을 한다. 이 그림은 기원전 333년 마케도니아와 페르시아 간의 전투를 그리고 있는데, 어떤 문헌에서는 이것을 '죽은 나무의 전투'라고 부르기도 한다.

왕의 기마 근위대의 보호를 받고 있는 페르시아 황제 다리우스 3세는 곧 패배하리라는 것을 알고 전쟁터에서 도망가고 있다. 그의 근심어린 시선은 오만하고 자신감 넘치는 마케도니아의 왕 알렉산드로스에게 박혀 있다.

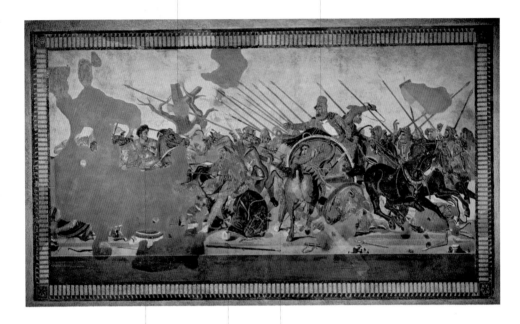

알렉산드로스 대왕은 투구를 쓰지 않은 채 말을 타고 전장으로 돌진한다. 그는 마케도니아 기마병을 이끌며 페르시아 군대를 공격하고 있는데 그의 용맹한 눈빛은 목표물을 정확히 겨냥하고 있다. 페르시아 군대는 전투에 져서 허둥지둥 도망친다.

페르시아 군과 마케도니아 군의 충돌은 군사들과 동물들의 몸이 뒤엉키며 굽이치는 움직임으로 나타난다. 평행하게 배열된 창들은 알렉산드로스 대왕에게 시선을 집중하게 한다.

이 전투 장면의 중심은 알렉산드로스 대왕의 창에 가슴을 찔린 페르시아 기마병이다. 이 병사 덕분에 페르시아 왕은 안전하게 전장을 빠져나간다.

▲ 〈알렉산드로스 대왕 모자이크〉 또는 〈알렉산드로스 대왕과 다리우스 3세의 전투〉, 기원전 150년, 나폴리, 국립고고학박물관

투구를 들고 있는 사령관의
어린 수습 기사는 말을 타고
스승인 사령관의 뒤를 따른다.
용맹스러운 사령관은 얼굴색 하나
변하지 않고 전사들의 무리를
칼로 벤다. 그는 마치 피투성이
전투가 아니라 군대의 행진의식에
참가한 것 같다.

흰색 말을 탄 사령관 니콜로 마우루치는 니콜로 다 톨렌티노로
더 많이 알려져 있다. 그는 1432년 6월 1일 발다르노에 있는
산 로마노 탑 근처에서 벌어진 시에나 군대와의 전투에서
피렌체 군대를 지휘한다.

초현실적인 느낌을 주는 이 그림은, 적에 맞서는
필사의 전투라기보다 기사 시합에 가까워 보인다.
전쟁터의 우아한 면모는 테두리에 두른 장미 관목과
오렌지 나무 때문에 두드러진다. 여기서 대결하고 있는
두 사람은 시간이 멈춘 듯 얼어붙어 있다.

우첼로는 단축법을 잘 구사하는 화가로 유명했다.
병사들의 시체와 들판에 버려진 창에서 나타난 단축법은
나무랄 데 없이 훌륭한데, 관객들은 여기에서 날카로운
각들이 이루는 환상적인 격자무늬를 보게 된다.

이 그림에서 전투는 멋진 갑옷을 입고,
우아하게 말을 타는 병사들이
한 방울의 피도 흘리지 않고
상대방을 베는 모습을
보여주기 위한 무대일 뿐이다.

▲ 파울로 우첼로, 〈산 로마노 전투〉,
1440년 무렵, 런던, 국립미술관

# 전투

이 그림은 토스카나 대공 마티아스 데 메디치, 곧 코지모 2세의 아들과 오스트리아의 마리아 막달레나가 시에나 근처의 저택 빌라 메디체아 디 라페기에 걸려고 주문한 전쟁화로, 네 점의 연작 중 하나이다.

▲ 자크 쿠르투아(보르고뇨네),
〈뇌르틀링겐 전투〉,
1635년 무렵, 피렌체, 피티 궁전

이 그림은 30년전쟁 중에 벌어진 전투 중 하나로 1634년 신성로마제국 북쪽의 선제후령에서 신성로마제국의 군대와 스웨덴 군대가 맞섰던 뇌르틀링겐 전투를 담고 있다. 이 그림을 주문한 마티아스 데 메디치는 17세에 이 전투에 참전했다고 한다.

전투 장면은 수많은 병사들이 일대일로 싸우는 모습을 중심으로 도시의 성벽 아래까지 펼쳐진다. 또한 화면 중심의 후경에서도 잇달은 폭격으로 연기가 뿌옇게 피어오른 가운데 병사들이 충돌하고 있다.

광대한 풍경과 위에서 내려다보는 조감 시점 덕분에 전쟁 장면은 더욱 장엄하게 느껴진다. 화가는 병사들의 전투 장면 하나하나를 그리는 데 초점을 맞추기보다 군중들이 빚어내는 전쟁 장면을 전체적으로 그리고자 했다. 이러한 롱쇼트(피사체를 먼 거리에서 잡는 기법)는 수세기 후 할리우드의 전쟁영화에 다시 등장한다.

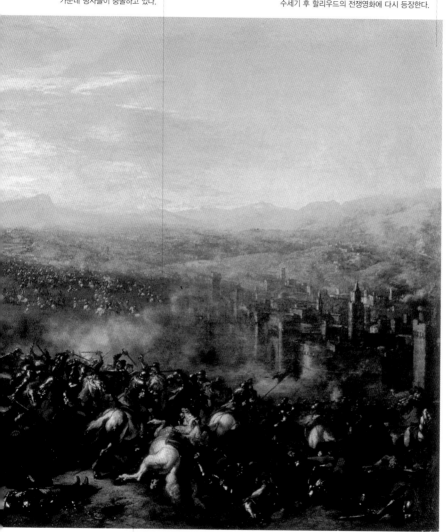

이 그림은 완만한 사선 구도를 이루고 있는데 이를 통해 광대한 느낌이 강조된다. 지평선은 낮은 산과 황금빛으로 물든 구름이 떠 있는 하늘에 가렸다.

올림포스의 신들은 험악한 전투를 지극히 평온한 태도로 보고 있다. 그들은 무대 위의 연극을 보는 관객처럼 보인다. 몇몇 신들은 싸우는 이들의 행위에 대해 의견을 나누지만, 다른 신들은 호기심 어린 눈으로 차분히 바라볼 뿐이다.

올림포스 신들의 제왕 제우스는 자신을 옥좌에서 내쫓으려 한 거인족의 반역자들을 처단하기 위해 그들에게 무시무시한 번개를 내던지려 한다. 화가는 제우스를 이 벽화가 그려져 있는 저택의 주인인 제노바의 장군 안드레아 도리아와 그가 섬기는 신성로마제국의 황제 카를 5세와 닮은 모습으로 그렸다.

화가는 구름 장막으로 그림을 위, 아래를 나누어 놓았다. 이는 이 세계가 영원히 사는 신들의 세계와 죽을 수밖에 없는 운명을 지닌 인간들의 세계로 나누어진다는 것을 상징한다.

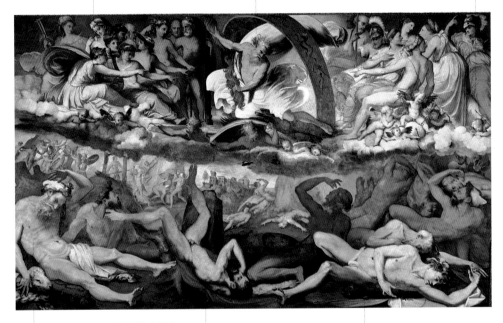

화가는 분노에 찬 신들에게 완패한 거인족을 땅에 널브러진 모습으로 그렸는데, 이들의 모습은 고대 조각상의 자세를 연상하게 한다. 일반적으로 거인족은 보통 올림포스 산 경사에 곤두박질쳐 뒹구는 모습으로 그려지므로, 이 그림은 이례적인 예에 속한다.

당시의 화가들이 꾸준히 추구했던 형식 실험이 이 그림에서는 거인들의 인체 비율을 길게 늘인 것으로 나타났다. 이러한 형식 실험은 훗날 마니에리스모(매너리즘)라는 명칭으로 불리게 된다.

거인족의 전쟁, 곧 기간토마키아라는 주제는 16세기에 꽤 유행했다. 이는 기존 권력에 도전하는 자는 누구라도 처벌받을 수 있음을 보여주는 상징이었던 것이다.

▲ 페리노 델 바가, 〈거인족의 패배(기간토마키아)〉.
1533년 무렵. 제노바, 도리아 궁전

피카소가 밝힌 대로 잔인한 황소는 파시즘의 폭정과
만행을 상징한다. 칼처럼 날카로운 말의 혀가 앙다문
이빨 사이로 삐죽 튀어나왔다. 말은 짓밟히고 모욕당한
에스파냐 사람들의 자유를 상징한다.

이 그림은 에스파냐 내전 기간 중인 1937년 4월 26일,
히틀러가 보낸 독일 공군기가 바스크 지방의 게르니카라는
소도시를 폭격하며 벌어진 참상을 기록한 것이다.
화가는 활활 타오르는 불길을 각진 기하학적 형상으로 그렸다.
폭격으로 무너져 내린 집들은 무고한 시민들을 죽음으로 내몰았다.

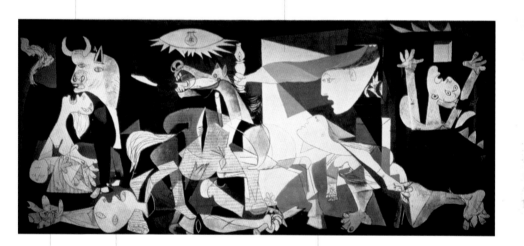

죽은 병사는 고통 때문에 얼굴이 일그러졌다.
그는 오른손에 부러진 칼과 꽃 한 송이를 쥐고 있다.

죽은 아이를 안고 절망하며 우는 어머니는
유명한 그리스도교 도상인 영아 학살과
피에타에서 영감을 얻었다.

피카소는 잔인한 전쟁으로 희생당한 이들을
애도하기 위해 색채를 완전히 걷어내고 흰색,
검정색, 회색 같은 무채색만으로 그림을 그렸다.

▲ 파블로 피카소, 〈게르니카〉,
1937, 마드리드, 국립 레이나 소피아 미술관

# 필사의 결투

목숨을 걸고 대결을 펼치는 장면은 사람들에게 힘, 용기, 명예, 정의감을 불러일으키며 감정이입을 확보한다.

## *Duel to the Death*

풍부한 전쟁 도상 중에서도 두 사람이 필사의 전투를 벌이는 장면은 가장 매혹적인 주제로 꼽힌다. 이 주제는 박진감이 넘쳐 문학과 이미지의 역사 모두에서 인기를 모았다. 한 사람이 벌이는 투쟁은 신화 전통에서 단골 주제였다. 위대한 영웅 헤라클레스가 인간과 동물들의 다양한 적에 맞서 싸운 이야기가 여기에 속한다. 또한 죽음에 이르는 수많은 대결이 호메로스의 작품에 등장한다. 호메로스의 작품은 파리스와 메넬라오스, 아킬레스, 헥토르 같은 영웅들의 용기와 충성심을 찬양한다. 그리스와 에트루리아-로마 지역에서는 영웅의 투쟁과 비슷한 주제들이 가정과 무덤 벽을 장식했다. 뿐만 아니라 공공 행사용 암포라와 크레이터 같은 도자기들을 장식하여 참가자들에게 대화거리를 제공하기도 했다.

한편 성경에서는 적대관계인 두 집단의 투사들이 종교 문제로 격돌하게 된다. 구약성경에서 다윗은 거인 골리앗과 대결하여 예기치 않게 승리를 거둔다. 다윗과 골리앗의 대결은 신앙이 폭력을 이긴다는 상징이다. 이러한 교화적 특성 때문에 다윗과 골리앗의 대결은 15~17세기 동안 특히 인기 있는 주제였다.

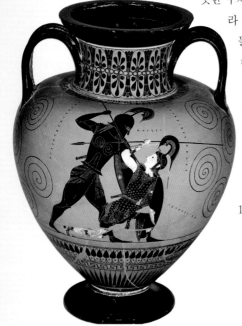

▼ 엑세키아스, 〈아마존의 여왕 펜테실레이아를 죽이는 아킬레스〉, 기원전 540~530년 무렵, 런던, 영국박물관

어린 목동 다윗은 베들레헴에 사는
유대인 이새의 막내아들이다.
겁 없는 다윗은 가축을 노리는 곰과 사자를
물리쳐서 아버지의 신임을 얻는다.

다윗은 왕에게 자신이 키가 3미터가 넘는 블레셋 족 장수 골리앗과
싸우겠다고 말한다. 왕은 거대한 방 한가운데 놓인 옥좌에 앉아
있으며, 왕의 곁에는 8명의 고관들이 늘어서 있다. 사울 왕은
다윗에게 전투에서 쓰라며 계단 아래쪽에 놓인 무기와 갑옷을 준다.

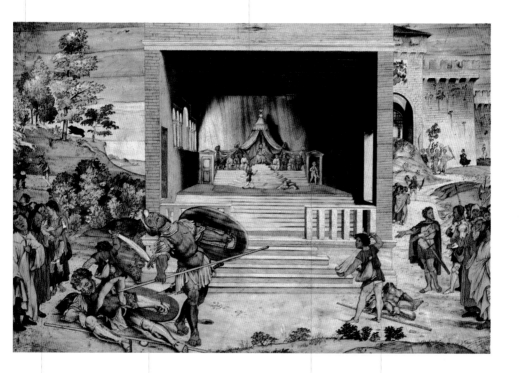

하느님의 선택을 받은 다윗은
이스라엘의 왕 사울로부터
예루살렘의 궁전으로 오라는
전갈을 받는다.

다윗이 던진 돌멩이에 이마를 맞은
골리앗이 쓰러지자 구경꾼들이 놀란다.
이어지는 장면에서 다윗은 골리앗에게
몸을 던져 칼로 그의 목을 벤다.

하느님의 도움으로 힘이 세진
다윗은 성가신 왕의 갑옷을
벗어던지고, 새총 하나로
골리앗에 맞선다.

▲ 로렌초 로토, 〈골리앗을 죽이는 다윗〉,
1530년 무렵, 베르가모, 산타 마리아 마조레 성당

다양한 장소와 행동을 한 무대에서 보여주는
중세 극장처럼 이야기의 여러 장면은 사울 왕의
궁정 주위에서 벌어진다. 승리를 거둔 다윗이
궁정으로 위풍당당하게 들어온다.

# 죽음을 부르는 무기와 도구들

'무장 초상화'라는 장르는 전사들이 무기와 갑옷을
자신의 호전성을 보여주는 도구로 생각했음을 보여준다.

## Arms and Instruments of Death

전사와 무기, 갑옷이 물신숭배에 가깝게 결합된 예는 복식사와 무예
사, 그리고 미술사에 수없이 많다. 구석기 시대처럼 먼 옛날은 물론이
고 모든 문명의 전사의 이미지에는 그가 가장 좋아하는 무기인 칼, 활,
방패, 총이 함께 등장하며 또한 그들은 갑옷 또는 흉갑으로 무장하고
있다. 무기는 군인의 공격 능력과 수준을 눈으로 보여줄 뿐만 아니라
사회적 위계에서 그가 차지하는 지위를 증언한다.

군인들의 높은 사회적 지위는 무덤을 보아도 알 수 있다. 무장한 군
인의 시신 주위에는 그가 사용했던 무기와 갑옷이 놓였다. 지중해 문
화권에서는 무덤에 전쟁 장면 벽화를 그리기도 했다. 오래된 초상화
장르인 무장 초상화 전통은 19세기까지 유지되었는데, 이 전통에 속
하는 작품에는 〈프리마 포르타의 아우구스투스〉(기원전 1세기), 벨라
스케스의 〈펠리페 2세의 초상화〉 같은 것들이 있다. 최근에 이 주제는
현대 사회에서 쓰이는 죽음의 도구들을 반대하기 위해 사용된다.

▶ 레오나르도 다 빈치,
〈전투 기계(15세기식 탱크)〉,
15세기, 런던, 영국박물관

번쩍이는 갑옷을 입은 이 청년 기사는 자연을
배경으로 서 있다. 칼을 칼집에 집어넣는
우수 어린 몸짓은 이 시기에 제작된 전쟁 영웅의
장례 조각에서도 찾아볼 수 있다. 분명 이 초상화는
주인공이 세상을 떠난 뒤 그려졌을 것이다.

젊은 군인은 이 그림 안에서
두 번 등장한다. 말에 탄 그는
'그리스도의 군병'의 옷을 입고,
면갑을 들어올렸다. 또한 갑옷 위에
황금색과 검정색으로 이루어진 겉옷을
걸치고, 같은 색조의 레깅스를 신었다.
황금색과 검정색은 그의 가문을 상징한다.

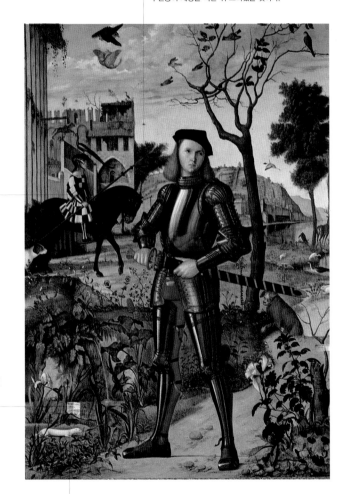

탄약통에는 '불명예보다 죽음을'이라는
금언을 새겼다. 이는 비겁한 행동을 해서
기사의 명예를 더럽히느니 차라리 죽는 게
낫다는 기사의 행동 윤리를 보여준다.

▶ 비토레 카르파초,
〈젊은 기사가 서 있는 풍경화〉.
1510, 마드리드, 티센 보르네미사 미술관

오점 없는 기사의 명예는 그림에 흰 담비가 그려 있는 것으로 나타난다.
흰 담비는 15세기에 에르민 기사단을 나타내는 동물이었다.
이 기사단은 나폴리의 왕이었던 아라곤의 페르난도 1세가 창설했다.

# 죽음을 부르는 무기와 도구들

전시장 벽에 난 구멍은 대포알이 실제로
발사된 것처럼 보이게 한다.

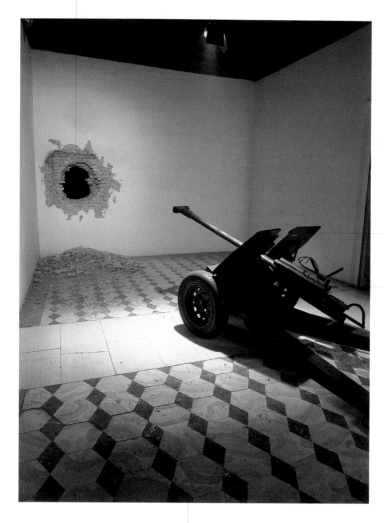

대포는 재활용 판지로
꼼꼼히 만들었고,
진짜 무기처럼 보이게
하려고 회색으로 칠했다.

팝아트와 베트남 전쟁이
한창일 때 이 작품을 만든
피노 파스칼리는 모든 반대와
저항을 제압하겠다는
강대국의 결정에 아이러니로
가득 찬 일격을 날렸다.

작가는 이 설치미술을 통해 관객의 마음속에 혼란과 충격을
주고자 했다. 관객들은 화랑에 진짜 대포가 놓인 것을 보고
혼란을 느끼며, 후에 이 작품이 값싼 재활용 재료로 만들어졌음을
알았을 때 충격을 받게 된다.

▲ 피노 파스칼리, 〈대포여, 잘 가요〉,
1965, 개인 소장

냉전 시기 내내 많은 사람들은 핵전쟁을 두려워했다. 워홀은 핵폭발 이미지를 복제해 핵에 대한
공포를 강조하였으며, 무시무시한 죽음의 상징인 버섯 모양 구름을 낯익은 이미지로 바꾸어 놓았다.

환한 색채와 복제 메커니즘,
이미지의 반복은
원자폭탄이라는 어두운 주제를
장식미술의 차원으로
바꾸어 놓아 주제의 성격을
변화시켰다.

▶ 앤디 워홀, 〈원자 폭탄〉,
1965, 런던, 사치 갤러리

● 이 작품은 이미지를 반복하고, TV 방송의
기술적 문제인 화면 노이즈를 보여줌으로써
핵폭발 이미지의 위력을 감소시켜
이미지가 지니고 있던 극적인 효과를 없앤다.

## 죽음을 부르는 무기와 도구들

이 작품은 프랑스 낭만주의 화가 밀레의 〈만종〉에서 영감을 얻었다. 〈만종〉에는 들판에서 머리를 숙이고 기도하는 부부가 등장한다.

변화한 삶의 조건과 현대 전쟁의 잔인함으로 인해 생명이 넘치는 들판이라는 목가적 주제가 폭력과 만행이 난무하는 이미지로 바뀌었다. 핵폭발로 피어난 버섯구름이 전체 화면을 지배한다. 버섯구름은 밀레의 원작 〈만종〉에서 평화롭게 해가 지던 자리를 차지했다.

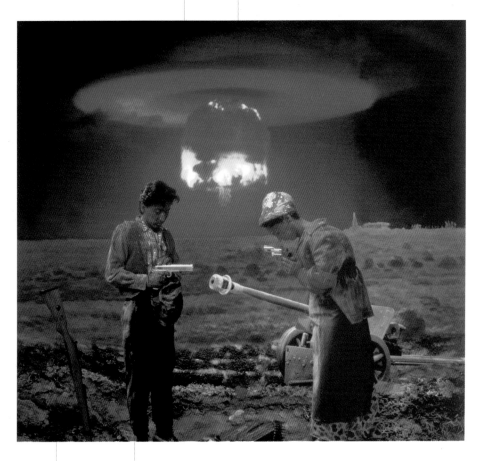

일본 화가 야스마사 모리무라는 이 작품에서 총을 든 농부로 등장한다.

농사꾼 부부는 농장에서 쓰는 도구 대신 권총을 들고 있다. 〈만종〉에서 갈퀴가 꽂혀 있던 자리는 라이플 총이 대신한다.

▲ 야스마사 모리무라, 〈형제(만추의 기도)〉, 1991, 개인 소장

중세 페르시아의 시인이 지은 연애시가
배경에 등장한다. 파시 경전의 우아한 글씨체로 적힌
이 시는 인화된 사진 위에 예술가가 직접 적은 것이다.

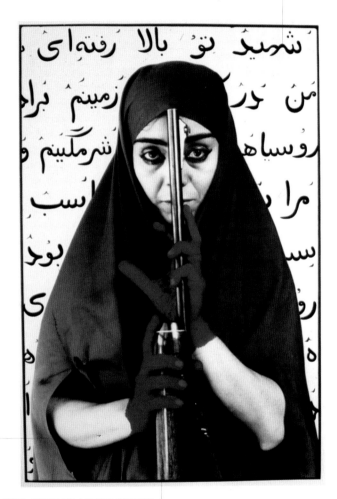

이란 출신 예술가 쉬린 네샤트는
현재 미국에 거주하고 있다.
이 작품에서 그녀는 신앙을 위한 순교라는
고통스러운 주제를 깊이 생각하는 고국의
동포 역할을 맡았다. 순교는 이슬람 문화의
중요한 특징 중 하나이다.

네샤트는 핏빛으로 물든 손에 라이플 총을 들었다.
그녀는 이 작품을 통해 총은 죽음의 도구이지만
한편으로는 이슬람의 적에 대항하는 전쟁에서
자유와 독립을 지키는 도구라는 상반된 역할도
가지고 있음을 지적한다.

▲ 쉬린 네샤트, 〈순교를 원하며─변주 1〉,
1995, 개인 소장

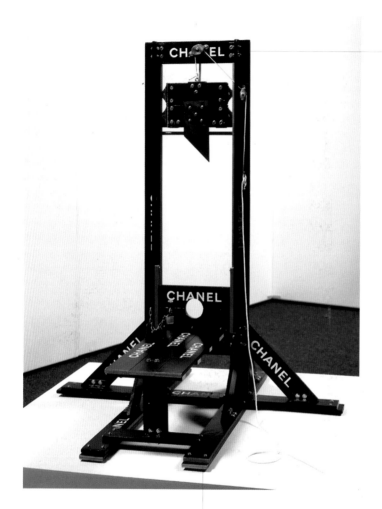

모든 것을 상업화하는
사회에서 사람들은 죽음의
도구조차 일류 디자이너의
브랜드 제품이기를 바란다.

단두대는 프랑스혁명 기간에 만들어진 대량 살상 도구이다.
단두대가 주는 공포의 이미지와 인기 높은 프랑스 패션 브랜드
이름이 대조되며 심오한 아이러니가 느껴진다.

▲ 톰 삭스, 〈샤넬 단두대〉,
2000, 개인 소장

# 영웅적 행위

영웅은 그가 지닌 미덕과 신의 도움에 힘입어 마치 세속에 사는 성인처럼
행동한다. 그리하여 일반인들이 진리와 정의의 길로 나아가게끔 인도한다.

*Heroic Deeds*

모든 신화에서 주인공인 영웅은 모험을 즐기며, 사람들이 미덕이라
여기는 용기와 힘, 그리고 정의에 대한 사랑을 보여준다. 엄격히 정해
진 틀이 있는 영웅담은 문학과 우화 양쪽에서 유서 깊은 전통을 가지
고 있다. 영웅은 우여곡절 속에서 수많은 위험을 헤치고 적의 음흉한
계략에 맞서 싸운다. 영웅이 지닌 무기는 힘, 속임수, 전투 기술 같은
개인적 능력이다. 하지만 때로는 신, 친구, 동료 또는 신통력을 지닌
물건의 도움을 받기도 한다.

영웅의 목표는 개인의 이득이 아니라 선의의 승리, 진실 찾기, 약하
고 도움이 필요한 이들을 보호하는 것이다. 그러나 이렇게 개인의 이
익을 포기하고 얻는 보상은 대개 사랑, 왕국, 보물 등 지극히 세속적인
영광이다. 드물긴 하지만 영웅이 신의 지위를 얻는 예도 있다.

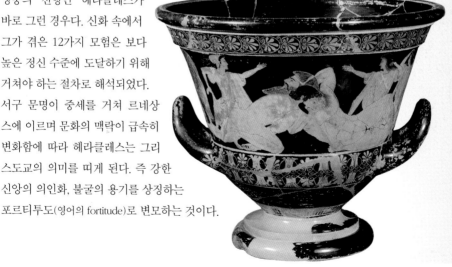

▼ 에우프로니오스,
〈안타이오스와 싸우는 헤라클레스〉,
기원전 510, 파리, 루브르 박물관

영웅의 전형인 헤라클레스가
바로 그런 경우다. 신화 속에서
그가 겪은 12가지 모험은 보다
높은 정신 수준에 도달하기 위해
거쳐야 하는 절차로 해석되었다.
서구 문명이 중세를 거쳐 르네상
스에 이르며 문화의 맥락이 급속히
변화함에 따라 헤라클레스는 그리
스도교의 의미를 띠게 된다. 즉 강한
신앙의 의인화, 불굴의 용기를 상징하는
포르티투도(영어의 fortitude)로 변모하는 것이다.

# 영웅적 행위

이스라엘 민족의 영웅인 삼손은 나귀의 턱뼈로
블레셋 사람들을 죽이고 갈증을 해소한다.
나귀의 턱뼈는 전통적으로 삼손을 상징하는 물건이다.

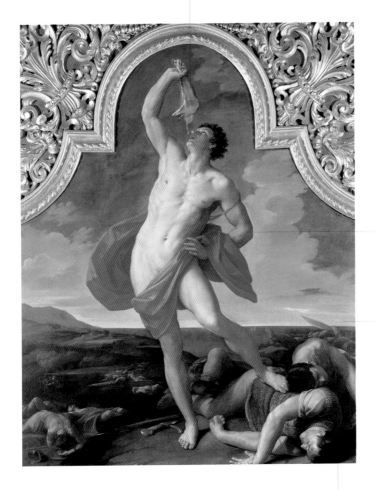

삼손이 지닌 미덕과 영웅의
풍모는 조각상처럼 아름다운
몸을 통해 드러난다. 레니는
고전시대 조각을 참조해
그림을 그렸다.

지평선이 낮게 내려앉아
광활하게 펼쳐지는 하늘을
배경으로, 극적이며 장엄한
영웅의 모습이 강조된다.

피로 물든 전쟁터에는 삼손이 죽인
블레셋 사람 1천 명의 시체와 그들이 사용했던
무기가 여기저기 흩어져 있다.

▲ 구이도 레니, 〈승리한 삼손〉,
1611, 볼로냐, 국립회화관

아르고 호에 승선했던 테살리아의 왕,
아드메토스는 곧 죽을 것이라는 선고를 받는다.
아폴론 신은 운명의 신을 설득해 아드메토스의
가족 중에서 누군가가 대신 죽는다는 조건으로
그의 목숨을 구하고자 한다. 남편을 사랑한
아드메토스의 젊은 아내 알케스티스가 유일하게
그 대신 죽겠다고 나선다.

헤라클레스는 신의 공정하지 못한 결정에
대항하여 알케스티스의 생명을 구하려고
지하세계로 가서 죽음의 신과 결투를 벌인다.
죽음의 신은 검은 망토로 몸을 감싼 여인으로
나타나 있는데 날개는 타르처럼 검으며
얼굴은 누르스름한 녹색을 띠고 있다.

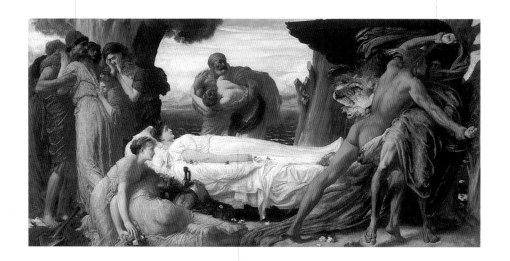

이올코스의 왕 펠리아스의 딸인 사랑스러운 알케스티스는
흰 옷을 입고, 장례용 침상에 죽은 듯이 누워 있다.
화가는 그리스의 극작가 에우리피데스가 쓴 비극
〈알케스티스〉(기원전 438년)에 등장하는 서술을 따라
이 장면을 그렸다.

▲ 프레더릭 레이튼,
〈알케스티스를 살리려고 죽음의 신과 싸우는 헤라클레스〉,
1869~71, 하트포드, 워즈워스 아테니엄

# 영웅의 죽음

영웅은 세상을 떠날 때도 존경을 받는다. 영웅은 죽음을 통해
그를 살아 있게 하고, 또 싸우게 했던 대의에 대한 헌신을 보여준다.

*Death of the hero*

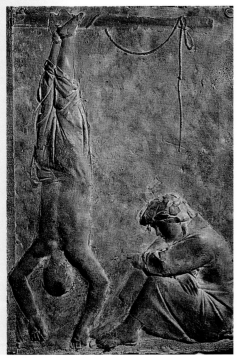

▼ 자코모 만주, 〈파르티잔의 죽음〉,
1955~56, 로마, 개인 소장

영웅의 죽음은 그의 명성만큼 빛나며 그의 삶처럼 훌륭하다. 모험이
가득하고 쉴 새 없는 영웅의 삶은 넘어서기 어려운 장애물과 적들로
넘쳐나지만, 영웅은 미덕, 도덕적 신념, 건강한 신체를 통해 적과 장애
물을 물리친다. 이후 고대의 영웅은 그리스도교 전통의 성인과 함께
자신의 이익 대신 공동체의 선을 위해 희생하는 모범적인 개인으로
설정된다. 즉 영웅은 소속된 사회(또는 종교 집단이나 가족)를 위해 희
생하며, 용기를 가지고 있고, 정의를 믿으며 기꺼이 싸우는 인물이다.
그 결과 영웅은 신화와 세속 문화 양쪽에서 영원
히 사는 신에 가까운 존재가 된다.

영웅의 죽음에 얽힌 이야기들은 한때 영웅을 따
랐던 누군가의 배신 같은 반복적인 요소를 지닌
다. 수많은 신화에 나타나는 특정한 서사적 기제
들, 곧 기적적 출생, 버려짐, 호된 시련, 불가능으
로 보이는 도전, 신의 도움, 왕국 정복 또는 목적
달성, 마지막으로 영웅의 죽음과 신격화를 확인
할 수 있다.

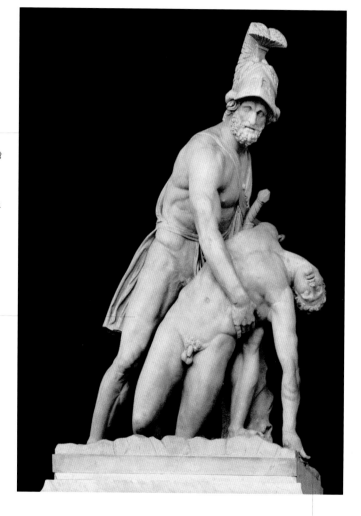

《일리아스》에 나오는 이야기에서
비롯된 이 조각 작품은 스파르타의 왕
메넬라오스가 헥토르와의 전쟁에서
사망한 파트로클로스에게 느끼는
우정과 연민을 기념하고 있다.
헥토르는 파트로클로스를 아킬레스로
오인하여 그를 죽이고 만다.

생생한 힘이 느껴지는
스파르타 왕의 신체는
전우의 팔에 안겨 축 늘어진
젊은 파트로클로스의 몸과
대비를 이룬다.

▲ 〈파트로클로스의 시신을 들고 있는 메넬라오스〉.
기원전 3세기에 만들어진 진품의 복제.
피렌체, 로기아 데이 란치

죽음은 젊은 영웅의 두상에서 명확하게 나타난다.
곱슬머리로 덮인 파트로클로스의 머리는
힘없이 툭 떨어졌다.

# 영웅의 죽음

보라색, 군청색, 황금색, 암적색 같은 색깔들의
균형 잡힌 배합을 통해 푸생이 베네치아 화파의
회화를 흠모했음을 알 수 있다.

용맹한 게르마니쿠스 장군은
로마의 황제 티베리우스의 양자였다.
게르마니쿠스의 임종에
그의 친구, 친척, 측근 장교들이 모였다.
티베리우스는 승전한 게르마니쿠스를
시기하여 그를 독살하라는
명령을 내렸다고 한다.

사선으로 교차하는 움직임으로 구성된 화면 배치는
연극 무대 같은 느낌을 준다. 화면 안의 인물들은
마치 무대에 선 배우들 같다.

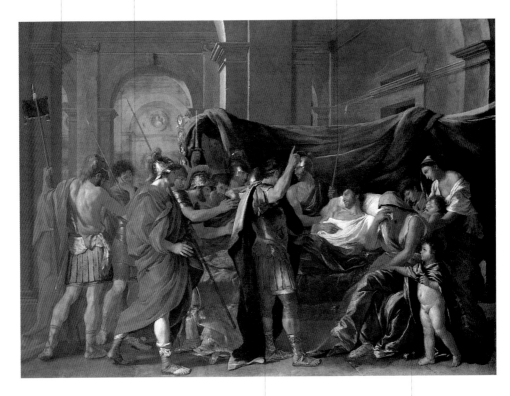

게르마니쿠스를 헌신적으로 따르던
장교들은 복수를 맹세하며
신에게 정의를 간청한다.

게르마니쿠스의 아내 아그리파가
슬프게 울고 있다. 아그리파
옆에 서 있는 아이들과 유모는
슬픈 장면을 더욱 강조한다.

▲ 니콜라스 푸생, 〈게르마니쿠스의 죽음〉,
1626~28, 미니애폴리스 미술관

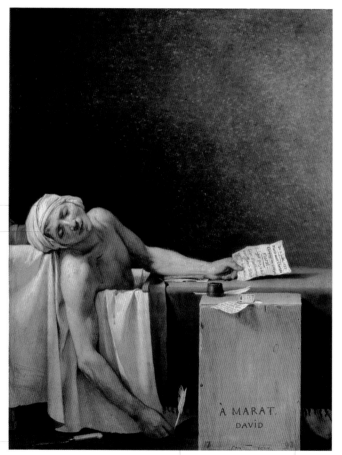

마라는 1789년 프랑스혁명의
결과로 만들어진 프랑스 공화국에서
가장 중요한 정치 지도자로 손꼽히는
인물이다. 마라는 목욕탕 안에서
싸늘하게 식은 주검이 되었다.
그는 심각한 피부질환 치료를 위해
자주 목욕을 해야만 했다.

지롱드 당원 샤를로트 코르데는
거짓으로 지원을 간청하는 편지를 써서
마라와의 면담을 성사시킨 후,
그를 칼로 찔러 죽였다.

마라를 찌른 피 묻은 칼이
바닥에 떨어져 있다.

펜은 마라가 죽기 전에 하던 일을 보여준다.
펜을 잡은 그의 팔은 힘없이 늘어져 있는데
다비드는 이를 통해 카라바조의 작품,
〈그리스도의 매장〉(177쪽)에 경의를 표한다.

마라의 책상은 거친 나무로
만든 상자이다.
이는 정치 지도자 마라의
검소하고 허세 없는
생활 모습을 보여준다.

▲ 자크 루이 다비드, 〈마라의 죽음〉,
1793, 브뤼셀, 왕립미술관

# 영웅의 죽음

투우를 열렬히 좋아하고 에스파냐의 회화를 흠모한 마네는 투우사의 죽음이라는 주제를 선택했다.
그는 1865년 마드리드에 다녀온 뒤 무희, 유랑 악사, 집시, 투우사, 에스파냐 전통 의상을 입은
여인 등 에스파냐 풍 주제를 자주 그렸다. 이 작품의 원작은 투우의 한 장면을 그린 대작으로,
나중에 두 개로 나뉘었다. 지금 보고 있는 그림은 아래쪽 그림이다.

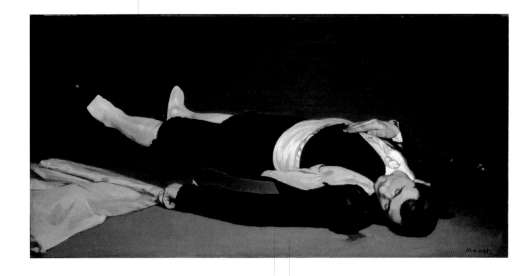

위에서 아래로 내려다보는 시점과
투우사의 시체에 적용된 단축법 때문에
극적 효과가 강조된다. 투우사의 몸은
대각선을 이루며 화면 깊숙이 들어가는 듯 보인다.

이 작품은 경기장의 흙색, 광택이 나는 검정색 겉옷, 크림색조의
흰 셔츠, 희미하게 분홍빛이 도는 물레타(투우사의 붉은 천)가
어우러지며 나타나는 색채의 세련된 조화를 통해 감동을 준다.

▲ 에두아르 마네, 〈투우사의 죽음〉,
1864, 워싱턴 D.C., 국립미술관

인간 역사에서 유례없는 비극에 직면한 미술가들은
어떻게 하면 홀로코스트의 의미를 사소하게 만들지 않고
제대로 표현할 수 있는가에 매달렸다.

# 홀로코스트

*Holocaust*

고대 그리스 사회에서 '홀로코스트(그리스어인 'holokauston'에서 유래,
이는 완전히 타버린 것이라는 의미)'는 제의에서 죽여 피를 흘리거나 불로
전체를 그을려 신에게 바치는 희생제물(전통적으로 황소, 암염소 또는 양)
을 뜻한다. 과거 유대교 의식에서는 율법에 적혀 있는 대로 이런 제물
을 올리는 일이 흔했다.

홀로코스트가 대규모 인명 살상의 의미로 쓰인 것은 비교적 최근의
일로, 이때 홀로코스트는 제2차 세계대전 중 나치가 저지른 유럽 거주
유대인들에 대한 학살을 뜻한다. 유대인들은 이 단어를 불쾌하게 생
각하여 히브리어로 멸망을 뜻하는 '쇼아(shoah)'라는 말을 선호한다.
홀로코스트가 수백만의 인명 살상이 신에게 바치는 희생이었다는 의
미를 띠기 때문이다. 동시에 이 말은 이스라엘 사람들이 '전부 불에

▼ 카를로 레비,
〈여인들의 죽음(집단 수용소의 전조)〉,
1942, 로마, 카를로 레비 재단

타 죽어서' 나치에게 완전히 멸
족했다는 오해를 살 수도 있다.
무수한 사람이 죽은 쇼아라는 비
극을 미학적 형식으로 나타내려
는 시도는 문제의 소지가 많다.
사실 많은 미술가들은 이 주제를
감히 언급하기 어렵다고 생각했
던 반면, 몇몇 미술가들은 쇼아
가 주는 극적이고 잔인한 양상을
탐구했다. 그 밖에 다른 미술가
들은 절대로 잊어서는 안 될 교
훈으로 삼기 위해 이 주제로 그
림을 그렸다.

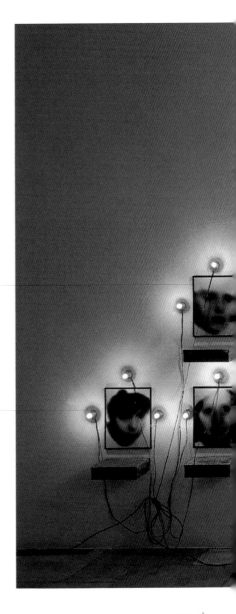

좌우대칭을 엄격히 지킨 피라미드 구도는
교회와 성소에 설치된 성물을 떠오르게 한다.
또 볼탄스키는 어린아이들의 사진을 통해
어른들이 그들의 유년시절을 기억하게 했다.

어린아이들의 사진과 침침한 전구의 불빛이 조화를 이루며
이 작품이 지닌 기념의 의미를 강조한다. 또한 이 작품은
가톨릭의 봉헌물 전통은 물론 유럽 묘지에서 볼 수 있는
지하 유골안치소를 떠올리게 한다.

▶ 크리스티앙 볼탄스키, 〈기념물(오데사)〉,
1989, 개인 소장

이 작품은 홀로코스트 때문에 희생된 천진난만한 어린아이들에게 바치는 헌사로, 어린이들에 대한
사랑과 슬픔을 동시에 느끼게 한다. 이름을 알 수 없는 아이들의 흑백사진은 초점이 흐린데,
그 때문에 슬픔이 더해진다. 볼탄스키는 제2차 세계대전 이전에 촬영된 사진들을 이용해서 작품을 제작했다.

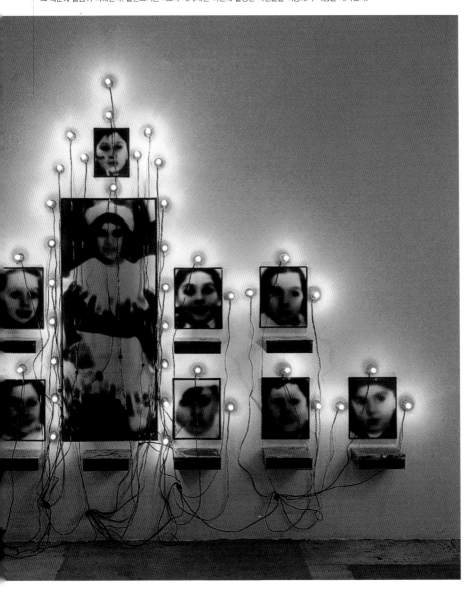

무시크는 7개월 동안 다하우에 갇혀 나치의 무시무시한 집단수용소를 직접 체험했다.
감금 기간 동안 그는 고통받는 수용소 사람들을 주제로 소묘 작업을 이어갔다.
출옥을 하고 20여 년 후, 무시크는 '우리가 마지막은 아니다' 연작을 그렸고,
이 그림은 그중 한 작품이다.

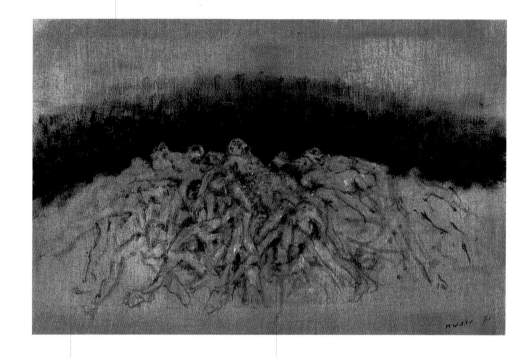

기억의 여과 작용과 제한된 색채를 통해
화가는 죽음에 대한 슬프고도 비관적인
상념을 이끌어낸다.

화가는 나치 수용소의 참혹한 현실을 웅변조로 고발하는 방식을 피하기
위해 시체를 어두침침한 회색과 흙색으로 유령처럼 희미하게 그렸다.

▲ 소란 무시크, 〈쌓여 있는 시체〉,
1971, 개인 소장

# 희생자들
## *Victims*

19세기 이후 미술가들은 전쟁 도상과 전쟁 희생자의 슬픔을 구분하고,
사회문제에 공감하며 작업의 영감을 받는다.

석기시대부터 20세기에 이르기까지 전쟁은 매우 유서 깊고 흔한 도
상이었다. 전쟁그림의 주문자들은 정치·경제·종교적 이유로 반목하
며 빚어진 군사적 충돌을 형상화하여 자신의 공적을 기념하고자 했다.
또한 화가들은 군사력이 충돌하는 폭력적인 장면을 가장 효과적인 이
미지로 창조하려 했으나, 19세기에 와서는 패배자와 전쟁 희생자라는
주제를 더 많이 다루었다. 사실 전쟁 희생자는 전쟁 도상학에서 오랜
기간 도외시되었던 주제였다. 〈전쟁의 재난〉(1810~20)은 나폴레옹 군
대의 에스파냐 침략에 동요했던 고야의 연작이다. 고야는 모두가 외면
해 온 전쟁의 희생자를 중요한 인물로 격상시킨 선구자로 꼽힌다.

　계몽주의 시대에는 문화 전반에서 개개인의 존엄성과 전쟁의 어리
석음을 인식하게 된다. 이 때문에 사회 주변 인물들을 새로운 시각으
로 바라보게 되는데, 19세기 미술가들은 작품에 이런 새로운 감수성
을 담았다. 20세기에 들어서면서 제1차 세계대전 희생자를 위한 수많
은 기념물이 잇따랐다. 그 후 등장한 피카소의 걸작 〈게르니카〉는 모
든 전쟁 희생자들을 기리는 슬프고도 감동적인 헌사이다.

◀ 로버트 카파,
〈총 맞은 왕당파 민병, 케로 무리아노〉,
1936, 개인 소장

이 작품은 부상당한 전사의 아픔과 고통을
병사의 자세와 강렬하고 인상적인 표정을 통해
철저한 사실주의로 나타냈다.

〈죽어가는 갈리아인〉은 고대 조각품 중
패배한 적을 기리는 매우 드문 작품이다.
이 갈리아인은 페르가몬의 왕 아탈로스 1세 군대의
공격에 패하고 부상을 입었다.

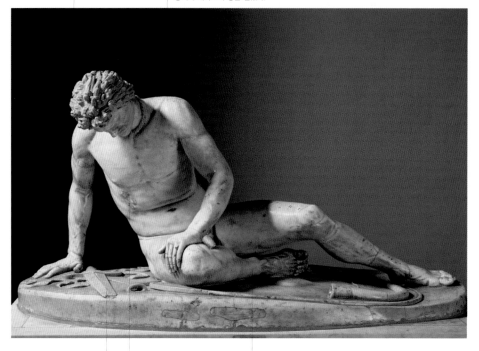

쓸모없어진 병사의
무기는 땅에 떨어져 있다.

갈비뼈 사이에서 피가 흐른다.
이를 통해 병사가 치명상을
입었음을 알 수 있다.

갈리아 병사는 패했지만, 운동선수처럼 단단히 다져진
신체의 이상화된 아름다움을 통해 더 높은 영역으로
고양된다. 이 작품의 주문자와 조각가는 전쟁의 승리를
드높이기 위해 적의 가치를 강조하고자 했다.

▲ 〈죽어가는 갈리아인〉.
기원전 3세기에 제작된 그리스 원작의 로마 시대 복제품,
로마, 카피톨리니 박물관

절망에 빠진
죄수는 흐느끼며
처형을 기다린다.

달도 없이 파리한 하늘이 학살 장면 위에
펼쳐진다. 배경에 보이는 도시는 잠든 듯
고요하다. 지평선 근처에 보이는 교회는
홀로 동떨어져서 침묵을 지키고 있는데,
이는 마치 죄 없는 사람들을 보호하지
못하는 종교의 무능력을 나타내는 것 같다.

에스파냐를 점령한 프랑스 군인들은
1808년 5월 2일에 벌어진 민중 봉기의
책임자들을 재판 없이 처형하기 위해
총을 겨누고 있다. 프랑스 군의 잔인함은
획일적으로 총을 겨누는 행동으로 표출된다.
군사들은 이런 획일화된 행동을 통해
익명의 전쟁 기계가 된다.

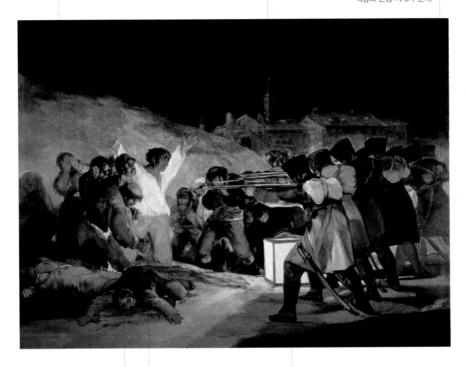

무릎을 꿇은 사제는 조국과
자유를 위한 투쟁에 온몸을 바친
애국자들의 비극적 운명을 체념하듯
받아들이며 기도를 바친다.

처형되기 직전의 에스파냐 애국자는
하늘을 향해 팔을 펼쳐 올리며
억압당하는 민중에게 자유의 의미를
일깨우고 있다. 팔을 들어올린 자세와
분노로 찌푸린 표정은 십자가에서 죽음을
맞이한 그리스도를 연상케 한다.

군인들의 발치에 놓인 등은
장면 전체에 악의적인 빛을 던지며,
또한 죄수의 흰색 셔츠를 강렬하게
빛나게 한다.

▲ 프란시스코 고야, 〈1808년 5월 3일의 학살〉,
1814, 마드리드, 프라도 미술관

아래에서 위를 올려다보는 시점은
잔인한 장면을 강조하며,
거침없이 달리는 말의 행동을
두드러지게 한다.

파토리는 전쟁이라는 주제를 객관적으로 다룬
19세기의 화가이다. 당시에는 전쟁에 대해
그와 같은 태도를 취하는 화가가 매우 드물었다.
파토리는 전쟁으로 빚어진 슬픔과 비극을 충실하게,
감정의 동요 없이 그려냈다.

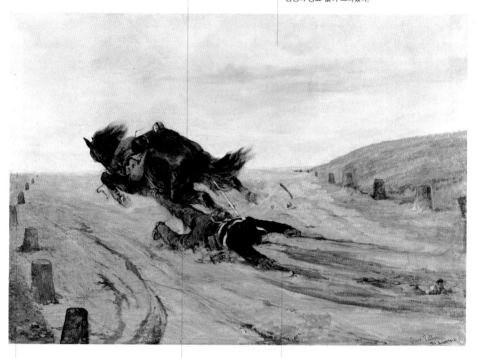

화가는 태양이 보이지 않는 구름 낀 하늘과
먼지가 풀풀 일어나는 누런 땅을
지평선으로 나누어 놓았다.

말이 달려가는 길은 병사의 피로
처참하게 물들었다. 말이 달리면 달릴수록
시체는 더 많이 손상될 것이다.

치명적인 상처를 입고 안장에서 떨어진 병사는
말에 질질 끌려간다. 그의 발은 발걸이에 걸려 있다.

▲ 조반니 파토리, 〈등자〉,
1880, 피렌체, 근대미술관

포로들은 공포로
얼어붙어 있다.

폭격으로 산산이 부서진 집들과
황폐한 풍경을 통해 절망이
증폭된다.

피카소는 자신의 고국인 에스파냐 출신 화가 고야가
150년 전에 그렸던 〈1808년 5월 3일의 학살〉에서 영감을
받아 이 작품을 그렸다. 그는 여기에서 한국전쟁의 참상을
강하게 고발한다. 총을 쏠 채비를 하고 있는 저격수들은
인간이 아닌 로봇의 모습이다.

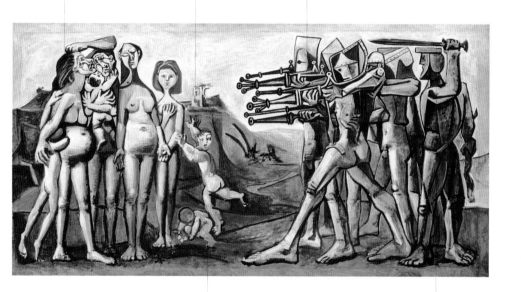

처형 대상에 아이들이 포함되어 있어 이 장면은
더욱 잔혹하게 느껴진다. 심지어 몇몇 아이들은
무슨 일이 벌어지고 있는지도 알지 못하며,
다른 아이들은 겁에 질린 채 어머니에게
매달려 울고 있다.

병사들이 겨누는 총은
미래주의적으로 그려진 반면,
발포 명령을 내리는
장교가 든 칼은 구식이다.

▲ 파블로 피카소, 〈한국에서의 학살〉,
1951, 파리, 피카소 미술관

고야는 프랑스가 에스파냐를 점령했던 시기에
목격한 참상을 소재로 동판화 연작을 제작했다.
채프먼 형제는 고야와 마찬가지로 자기 검열을
생략하고, 현대 전쟁의 참상을 적나라하게 보여준다.

1997년 런던의 '센세이션' 전에
출품된 이 작품은 엄청난 물의를 빚었다.
충격적으로 훼손된 희생자의 시체를
극도의 사실주의로 표현한 점을 두고
격렬한 논쟁이 벌어졌던 것이다.

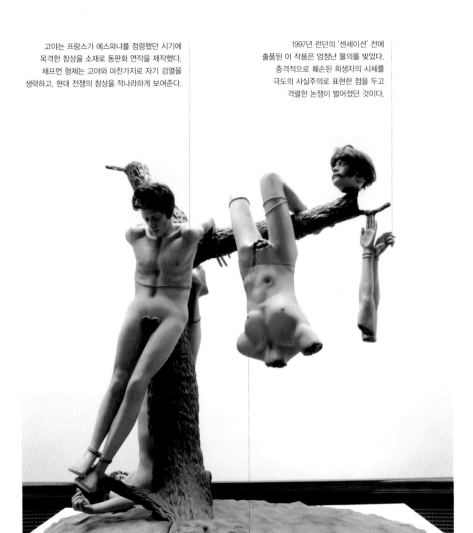

이 설치작품은 프란시스코 고야의 유명한 동판화
〈위대하도다! 죽은 이들에게 대항하도다!〉를 입체로 옮긴 것이다.
원작인 동판화는 〈전쟁의 재난〉 연작 중 한 작품이다.

▲ 제이크와 다이너 채프먼, 〈죽은 이들에게 자행한 위대한 행동〉,
1994, 런던, 사치 갤러리

정적 암살과 사형은 모두 정의의 가치와 준법에 대한 주제로 다루어졌다.

고대에는 살인을 정치 행동의 일부, 곧 위기를 타개하고 붕괴하는 체제를 복원하기 위한 도구로 생각했다. 이런 이유로 고대 로마에서는 유명한 살인 이야기들이 전한다. 로마 공화정 시기에는 마르쿠스 리비우스 드루수스가 정적에게 암살당하면서 라틴 민족과 이탈리아 동맹 세력에게 로마 시민권을 부여하려던 그의 시도는 좌절되고 만다.

또한 카이사르는 그에게 권력이 집중되는 것이 불편했던 세력에 의해 암살되었다. 이후 네로도 암살당하는데, 그 역시 죽기 전에 의붓 형제와 어머니, 황후 두 명을 죽였다.

이와 유사한 주제의 도상은 르네상스와 신고전주의 시대에 유행했다. 이러한 주제는 권력에 대한 욕망 때문에 미덕을 배반한 예나 대의를 위해 헌신한 예로 나타나면서 도덕적 교화와 볼거리를 제공했다. 현대 미술가들은 사형 반대자들과 극적인 사건을 기록하고 해석하는 이들과 함께 작업하며 살인의 사회적 양상을 탐구하는 데 주력한다.

▼ 오토 딕스, 《치정살인》,
1922, 개인 소장

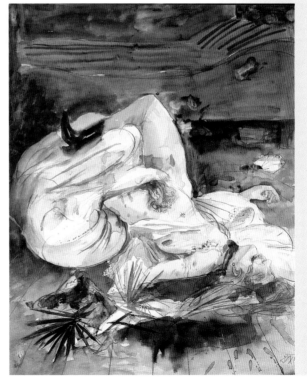

기원전 44년 3월 15일, 로마 원로원에서
회의를 주재하던 가이우스 율리우스 카이사르는
음모자들의 습격을 받아 암살당했다.
카이사르의 양아들 브루투스와 카시우스 롱기누스가
그를 살해하는 음모를 꾸몄다.
배경에는 폼페이의 조각상들이 어렴풋이 보인다.

로마의 신과 영웅 조각상들을 통해 공화정의
정치적 본산인 원로원의 장중한 성격이 강조된다.
조각상들은 이곳에서 일어난 긴박한 사건을
위에서 내려다보는 것 같다.

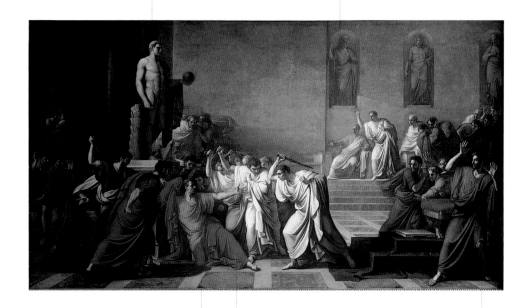

화가는 리비우스, 수에토니우스, 플루타르코스 등
여러 역사가가 기록한 카이사르의 이야기를 바탕으로
친구와 동지들에게 배반당한 카이사르의 반응을
화폭에 담았다. 카이사르는 뜻하지 않은 공격에
매우 놀란 표정을 짓는다. 그는 무릎을 꿇고
넘어지며 한 손을 앞으로 뻗는다. 이 작품은
고대 역사에서 윤리적·교훈적 가치를 얻으려 한
신고전주의 회화의 특징을 잘 보여준다.

주위에 있던 사람들은 예기치 않은 충격적인 사건을 보고
깜짝 놀라며 침묵한다. 작품 속 사람들은 자연스러운 율동감이
느껴지도록 배치되었는데 여기서 화폭을 연극무대처럼
연출하는 데 능했던 화가의 특기가 잘 드러난다.
카무치니는 인물을 조각상처럼 그리고, 강렬한 명암법을
구사함으로써 미켈란젤로에 대한 경의를 표한다.

원로원의 귀족을 이끄는 지도자들은 로마의 정치 개혁을
단행하려는 카이사르의 계획을 저지하기 위해
그를 없애기로 한다. 이들은 단검으로 카이사르를
23번이나 찔렀다고 한다.

▲ 빈첸초 카무치니, 〈율리우스 카이사르의 죽음〉,
1793~98, 나폴리, 카포디몬테 박물관

이 작품은 화가가 런던의 빈민을 주제로
판화 연작을 간행하기 두어 달 전에 그린 것이다.
여기에서 근대 생활의 비극적 측면에 주목했던
화가의 관심사가 엿보인다.

이 여인은 코앞에 닥친 비극에 크게 동요하여
거의 실신할 지경이다. 여인과 그녀를 부축하는
사람들은 물감으로 채색하지 않고 희미하게 그림으로써
처형당하는 사람들과의 거리감을 표현하였다.

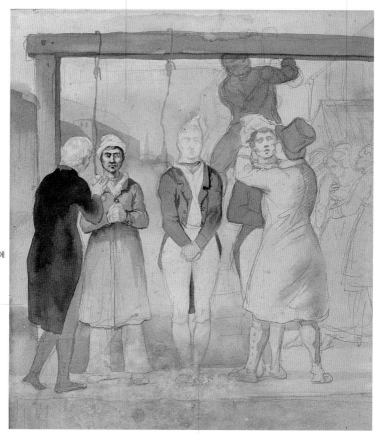

이 소묘는 1820~21년 사이에
런던에 머물렀던 제리코가
실제 공개 처형 장면을 보고
그린 것이다.

유죄를 선고받은 이들이 무시무시한 의식에
담담히 응하는 모습은 보는 이에게 충격을 준다.
물 흐르듯 유연하며 자신감 넘치는 선, 조심스럽고
신중하게 갈색을 칠하는 솜씨가 돋보인다.

▲ 테오도르 제리코, 〈런던에서 벌어진 공개 처형〉,
1820, 루앙, 루앙 미술관

칼로는 그림틀의 붉은색 얼룩을 통해 살해 기도 때 흘러나온 피가 틀에 묻은 듯한 효과를 주었다.

이 작품은 지역신문의 범죄란에 등장한 기사를 토대로 그린 것이다. 기사에는 질투 때문에 연인을 살해한 남자의 법정 증언이 실려 있는데, 남자는 자신이 휘두른 칼로 생긴 상처를 '극히 작은 상처'일 뿐이라고 한다. 칼로는 자신의 범죄를 부정하는 살인자의 황당한 증언을 그림 상단의 리본에 옮겨 적었다. 리본에는 흰 새와 검은 새가 물고 있는데, 그리하여 이 그림은 멕시코 민속화 양식으로 그린 봉헌 그림처럼 보인다.

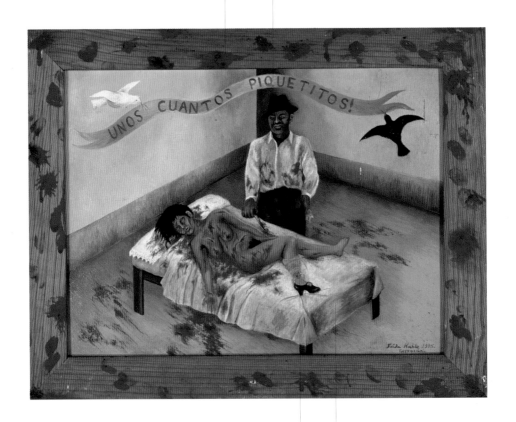

여인의 벌거벗은 몸과 침대시트, 살인자의 흰색 셔츠, 마룻바닥에 나타난 선명한 핏자국들은 이미지에 나타나는 폭력성과 공포스러운 분위기를 부각한다.

가구는 침대 하나가 전부이다. 초라한 실내 때문에 이 사건의 극적인 특징이 더욱 강조된다.

▲ 프리다 칼로, 〈극히 작은 상처〉,
1935, 멕시코시티, 돌로레스 올메도 재단

사진마다 희생자의 이름과 나이,
거주 도시, 국적과 사망 당시의
상황을 짧게 기록했다.
곤잘레스 토레스는 〈타임〉지에서
사진과 기록을 발췌했다.

모두 똑같은 포스터 더미가 바닥에 놓여 있다.
종이 한 장에는 460명의 사진이 실려 있는데
이들은 1989년 5월 1일~7일 사이에 미국에서
총에 맞아 사망한 사람들이다.

곤잘레스 토레스는 이 작품을 통해
미국에서 총기가 규제 없이 거래되는
상황에 대한 우려를 나타낸다.
사람들은 이 포스터를 자유롭게 가져가거나,
붙여놓거나, 적당한 곳에 배포했다.
그는 이 작품에서 비판하고 있는
문제에 대해 관객의 행동을 유도하고자 한다.

▲▶ 펠릭스 곤잘레스 토레스,
〈무제(총맞아 죽은 이들)〉,
1990, 뉴욕, 근대미술관

이 작품은 악명 높은 소아성애자이자
연쇄살인범인 마이라 힌들리의 초상이다.
마이라 힌들리는 다섯 명의 어린이를 살해하여
1966년에 영국에서 가석방 없는
종신형을 선고받았다.

마이라의 침착한 얼굴을 살펴보면 오싹한 기분이 든다.
어린이의 손처럼 생긴 흰색, 검은색, 회색의
작은 타일 수백 개가 얼굴을 구성하고 있기 때문이다.

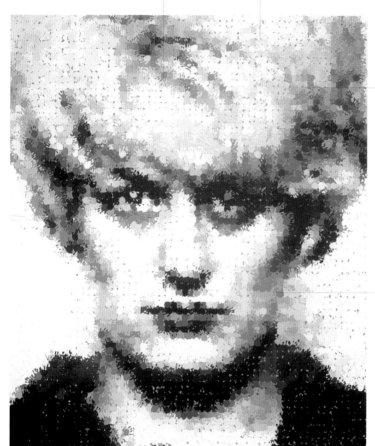

상당히 큰 이 작품은
영국 경찰이 배포한 사진을
변형해서 만들었다. 작품의
크기 때문에 살인범의 얼굴은
역설적으로 대중의
영웅처럼 보인다.

이 작품은 1997년
런던의 왕립예술학교에서
개최한 '센세이션' 전에
출품되어 수많은 추문에
휩싸였으며 달걀 세례를
받기도 했다. 이 작품은
보는 이에게 불안과 공포를
불러일으키고, 악명 높은
살인마에게 초상화라는
특권을 부여한다.
이는 모범적이고 덕망 높은
인물을 그리는 초상의
관례를 전복하는 것이다.

▲ 마커스 하비, 〈마이라〉,
1995, 개인 소장

자살은 자해의 극단적인 형태로, 거의 모든 종교에서 비난받는
행동이다. 자살을 하는 이들은 행복을 찾겠다는 모든 희망을 포기하고
스스로 목숨을 끊는다.

# 자살

*Suicide*

플라톤과 아리스토텔레스는 자살을 겁쟁이나 하는 행동이라고 일축
했다. 하지만 스토아학파에서는 자살을 어떤 상황에 대한 자연스러운
반응으로 간주하였다. 스토아학파 중 한 사람인 세네카는 운명이 내준
책무를 완수했을 때 스스로가 이승을 떠나겠다는 결심을 했다면 자살
을 해도 괜찮다고 생각했다. 세네카는 후에 자살을 택했다. 단테는 자
살이 궁극적인 자기 파괴 행위라고 반대한 그리스도교의 교리에 공감
했다. 마치 나무처럼 생긴 지옥도의 총 일곱 단계 중, 자살한 이들은
자해한 이들과 함께 두 번째 단계에 속했다.

　자살은 낭만주의와 상징주의 감성에 영향을 받던 18~19세기에
주로 작품의 주제가 되었다. 괴테의 《젊은 베르테르의 슬픔》이나 〈햄
릿〉, 〈로미오와 줄리엣〉 같은 셰익스피어 비극 등 인기 있는 문학의 사
례들에서 영향을 받기도 했다. 이탈리아의 시인 우고 포스콜로의 작
품 〈야코포 오르티스의 마지막 편지〉의 주인공도 베르테르처럼 자살
한다. 여기서 그의 자살은 삶의 고통에서 스스로 해방되고자 하는 행
동이며, 자연에 대항하는 행동이다.

◀ 헨리 월리스, 〈채터턴의 죽음〉,
1858, 런던, 테이트 갤러리

# 자살

젊은 여왕 클레오파트라는 자살 당시 39세에 불과했다. 그녀는 카이사르의 후계자 옥타비아누스의 포로가 되는 수모를 피하기 위해 자살을 선택했다. 알려진 바에 따르면 클레오파트라는 무화과 바구니에 숨겨 놓은 독사를 이용해 스스로 목숨을 끊었다고 한다.

시녀들은 클레오파트라의 죽음을 슬퍼하며 눈물을 흘린다. 화가는 동일한 모델을 자세만 바꿔가며 반복해서 보여준다.

여왕의 아름다운 육체는 관람자에게 그대로 노출된다.

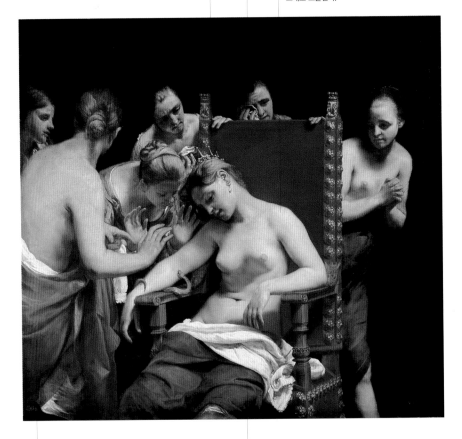

이 작품은 에로티시즘을 적나라하게 보여준다. 화가는 아름다운 여성의 육체를 관능적으로 형상화했으며, 여인들의 몸을 전시하듯 화면에 꽉 채워서 그렸다. 따라서 보는 이들은 마치 손을 뻗으면 여인들을 만질 수 있을 것 같은 느낌을 받는다.

이집트의 마지막 여왕이자 절세 미녀였던 클레오파트라 7세는 처음에 율리우스 카이사르와 동맹을 맺고 그의 연인이 되었으며, 카이사르 사후에는 마르쿠스 안토니우스의 연인이었다. 이 작품에서 그녀는 17세기 양식으로 만든 거대한 옥좌에 앉아 마치 잠에 빠진 듯 숨을 거두었다.

▲ 구이도 카냐치, 〈클레오파트라의 죽음〉, 1660년경, 빈, 미술사박물관

밀레이가 그린 익사한 오필리어는
모델 엘리자베스 시달의 용모를 그대로
옮겨 그렸다. 시달은 라파엘전파의 화가들이
가장 사랑했던 모델이었고, 훗날 이들 화가 중
단테 가브리엘 로제티의 아내가 되었다.

밀레이는 셰익스피어의 비극 〈햄릿〉을 주제로 한
이 작품을 1852년 런던의 왕립 아카데미 전시에 출품했다.
이 전시는 대성공을 거두었다. 밀레이는 평소 꽃을 세심하게
관찰하여 이 분야에 대한 상당한 지식을 지니고 있었기 때문에,
물가의 다양한 식물들을 매우 정확하게 그려 놓았다.

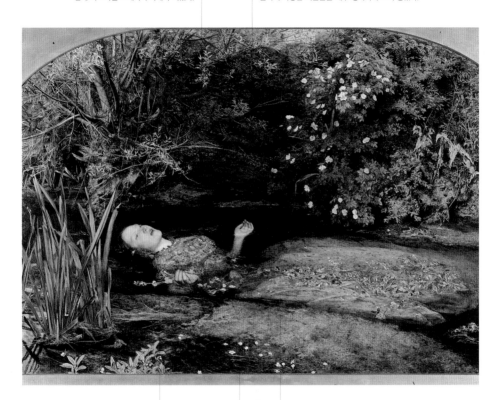

양귀비와 시든 메도스위트(조팝나무의 일종)는
각각 죽음과 허무한 삶을 의미한다.

우아하게 수놓은 천으로 만든 드레스를 입은
오필리어의 시체는 마치 중력의 영향을 받지 않는
것처럼 시냇물에 둥둥 떠 있다.

수양버들, 쐐기풀, 데이지는 〈햄릿〉에도
등장하는 식물로 보답 없는 사랑,
슬픔, 순진무구함을 뜻한다.

▲ 존 에버릿 밀레이, 〈오필리어〉,
1852, 런던, 테이트 갤러리

# 자살

칼로는 《베니티 페어》 잡지 기자였던 클레어 부스 루스에게서
자살한 친구인 도로시 헤일을 그림으로 남겨 추모하고 싶다는
부탁을 받고 이 작품을 그렸다. 사교계 명사이자 한창 주가를 올리던
여배우 헤일은 1938년에 뉴욕의 아파트 16층에서 투신 자살했다.

칼로는 멕시코 고유의 봉헌 그림에서 이용하는
시각 장치에서 영감을 얻어, 구름에 둘러싸여
아래로 몸을 던져 죽은 여인을 그렸다.
솜털 같은 하얀 구름은 화면 바깥까지 뻗어나와 있다.

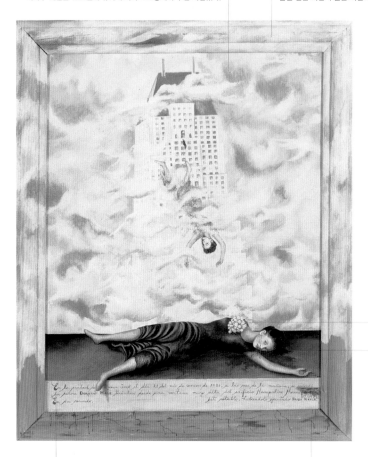

바닥에 쓰러져 있는 여인은
검정색 옷을 입고 있는데,
노란 꽃다발이 그녀의
옷을 꾸며주고 있다.

오른쪽 귀에서 흘러나온 피가
여전히 아름다운 얼굴로
흘러내린다. 꿰뚫어보듯 강렬한
그녀의 시선은 관객을 향한다.

그림 아래의 긴 명문은 봉헌 그림의 전통과 연결된다.
이 명문은 자살한 도로시 헤일의 삶과 그녀의 비극적인 죽음을 전한다.

뚝뚝 떨어지는 피는 화면 밖으로 흘러나와
충격적인 사실주의적 효과를 준다.

▲ 프리다 칼로, 〈도로시 헤일의 자살〉,
1939, 피닉스 미술관

식탁, 의자, 벽에 붙은 개수대, 온수기 같은 가구들은 실물과 매우 흡사하다. 사람들은 이 사진을 보며 분노와 통렬한 아이러니의 중간쯤 되는 혼란스러운 감정을 느끼게 되는데, 작품의 제목은 이런 감정을 더욱 강화한다. 〈비디비도비디부〉라는 제목은 월트 디즈니의 영화 〈신데렐라〉에서 동물을 인간으로 변화시키는 마술을 걸 때 사용하는 주문이다.

현대의 소외 현상은 만방으로 퍼져나가 심지어 동물에게도 전염되었다. 1960년대 양식의 포마이카 식탁 위에서 죽은 다람쥐는 작가인 카텔란이 직접 만들었다. 그는 이런 인형을 만드는 전문가이다.

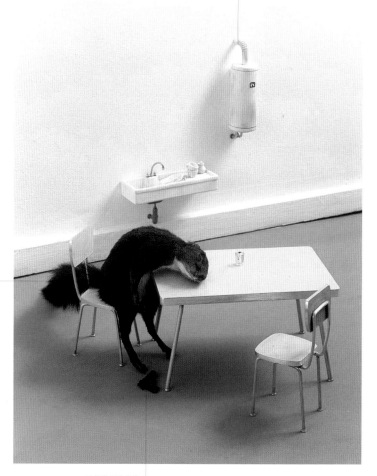

자살에 쓰인 총은 바닥에 떨어져 있다.

▲ 마우리치오 카텔란, 〈비디비도비디부〉, 1996, 토리노, 산드레토 레 레바우덴고 재단

# 피

*Blood*

그리스도교 도상의 대부분은 피로 얼룩져 있다. 피는 삶과 죽음의 상징으로 그리스도교를 믿는 사람들은 피와 그리스도, 그리고 순교자의 희생을 동일하게 여긴다.

그리스도교도는 그리스도의 몸에서 나온 유골을 가장 귀중하게 생각한다. 그리스도의 유골 중에서도 그리스도의 성혈은 가장 영험하다. 사실 전 세계 가톨릭교회와 성소에서 쓰는 성유물함은 일반적으로 한 사람의 몸에서 나오는 피보다 더 많은 양을 담을 수 있을 것이다. 니고데모, 복음사가들, 마리아 막달레나, 성 롱기누스는 성혈을 담은 유리병을 모았다. 로마에서는 여전히 고귀한 성혈의 성스러운 결합 행사를 주관하며, 그리스도의 성혈 연구 센터를 운영한다. 그리스도의 성혈은 미사 전례에서 영성체 때 축성된다.

중세에서 가톨릭 개혁에 이르기까지 가톨릭교회에서는 고통받는 그리스도 이미지를 많이 그렸다. 특히 북부 유럽과 에스파냐의 교회 미술에서는 그리스도의 상처에서 많은 양의 피가 흘러나오는 그림이 많다. 그리스도 성혈 숭배는 순교자 성혈 숭배로 이어졌다. 성 세례자 요한, 성 세바스찬, 알렉산드리아의 성 알렉산드로스와 성 카타리나 등은 많은 양의 피를 흘리며 처형을 당해 영광스러운 죽음을 맞았다. 그리스도교 신앙을 지키기 위해 피를 흘리는 것은 구원을 보증함은 물론, 매질처럼 자기가 지은 죄를 뉘우치고 다시는 죄를 짓지 않겠다고 결심하게 하는 동기가 되었다.

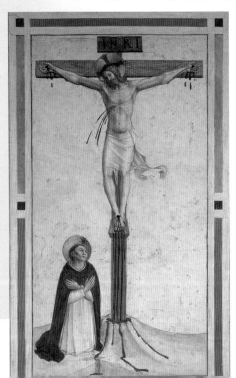

▼ 프라 안젤리코,
〈십자가에 못박히는 그리스도〉,
1445년 무렵, 피렌체, 산마르코 박물관

화면 위에서 아래로 떨어지는 강렬한 빛, 그리고 칠흙처럼 캄캄한 배경이
극적이며 폭력적인 장면을 강조한다. 어두운 배경 가운데 선명한 붉은색 커튼.
초록색 담요, 눈부시게 하얀 침대보와 셔츠가 도드라져 보인다.

홀로페르네스가 이끄는 아시리아의 군대가 이스라엘을 침략하자
이스라엘의 여인 유디트는 홀로페르네스를 유혹해 취하게 한 후
그의 목을 벤다. 유디트의 표정에서 결연함, 적에 대한 혐오,
잔인함 같은 복잡한 감정을 엿볼 수 있다.

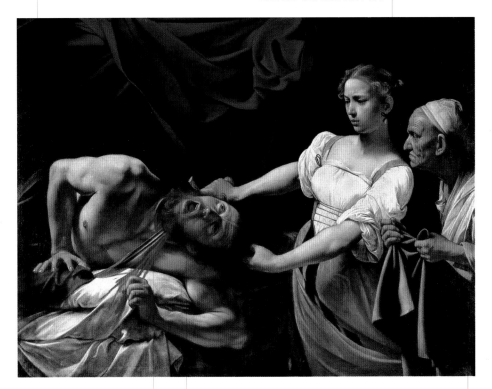

홀로페르네스의 목에서 피가 솟구쳐
하얀 침대보로 흘러내린다. 이 장면은
르네상스 시대에 엇갈리며 갈등하던
욕정과 순결, 자존심과 모욕에 대한
은유를 나타낸다.

시녀는 유디트가 홀로페르네스를 죽이는 장면을 지켜본다.
시녀의 주름진 얼굴과 유디트의 젊고 아리따운 얼굴은 극명하게
대조된다. 무시무시한 공포로 얼어붙은 듯한 늙은 시녀는
홀로페르네스의 머리를 담을 자루를 들고 있다.

홀로페르네스는 죽음의 순간에 참혹한 장면을 담은 스냅사진을 보는 듯한
표정을 지었다. 차마 믿을 수 없다는 듯 놀라고 겁에 질린 그의 눈은 자신의 목을 베고
있는 아름다운 유디트를 찾는 것 같다. 전하는 이야기에 따르면 유디트는 최후의 날에
악마를 물리치는 동정녀 마리아를 예고하는 인물이다.

▲ 미켈란젤로 메리시 다 카라바조, 〈홀로페르네스의 목을 베는 유디트〉,
1604년 무렵, 로마, 국립고대미술관

빈 출신 미술가 헤르만 니치는
1957년부터 '신비 의식극(Action
of the Orgien Mysterien Theater)'을
구상하고 발전시키는 데
매진했다. 이 작품은 인간의
오감을 자극하는 종합예술
작품의 새로운 형식을 제시한다.

그리스도교 이전 시기에는
신을 기쁘게 하거나,
제물을 바치거나,
정화를 하기 위해
으레 집단의식을 치렀다.
집단의식의 참가자들은
노래를 부르며 소리 지르고
열광적으로 춤을 춘다.
동물의 피와 장기, 소변 등은
이런 집단의식을 구성하는
한 요소로 구원과 재생을
상징한다.

▲ 헤르만 니치,
퍼포먼스 〈신비 의식극〉 중 한 장면,
1980년 무렵, 빈, 프린첸도르프 성

시대착오적인 것으로 생각되어 폐기된 집단의식은
피에 젖은 천과 옷 같은 물질적 증거로 남아 있다.
피 묻은 옷과 천은 그리스도교에서 순교를 상징한다.

런던 태생 미술가 마크 퀸은
영국청년미술(Young British Art)의
선두주자로 수년 동안 생명체의
보존 작업, 말하자면 삶과 죽음이라는
주제에 천착해왔다.

이 작품은 20세기 말∼21세기 초에
그의 이름을 널리 알리게 한 작품이다.
미술가 자신의 피 1갤론(약 4,564리터)
으로 만든 이 초상 조각은 미리 만든
틀에 피를 부은 후 동결시켜
보존한 것이다.

이 작품은 뒤러와 렘브란트, 반 고흐로 이어지는
미술가의 자화상이라는 확고한 도상 전통에 속한다.
이는 미술가를 예수 또는 초기 그리스도교 순교자 같은
영웅적 인물로 해석하거나 동일시하는 것이다.

▲ 마크 퀸, 〈나(Self)〉,
2001, 개인 소장

# 전염병

## *Plague*

중세 사회에는 아픈 사람들을 치료하거나 질병의 확산을 막는 체계가 제대로 갖추어 지지 않았기 때문에 전염병으로 인해 수많은 사람들이 목숨을 잃었다. 신앙을 가진 사람들은 전염병을 신의 징벌로 여겼다.

1347~1352년, 유럽과 아시아를 휩쓴 흑사병 때문에 수백만의 사상자가 발생했다. 전쟁과 기근, 여타 전염병으로 몸살을 앓던 14세기에 처음 발생한 흑사병은 19세기까지도 완전히 없어지지 않고 계속 재발하였다. 흑사병에서 살아남은 사람들은 이제 죽음을 친숙하게 여기기 시작했다. 오랜 세월 죽음 앞에서 분노와 공포를 느꼈던 사람들이 죽음이란 개인보다는 공동체가 처리해야 하는 것, 집단적인 이해관계가 걸린 일상생활의 일부로 받아들인 것이다.

　의사소통과 집단 상상의 영역에서 죽음에 대한 공포는 무시무시하고 기괴한 것을 새롭게 주목하도록 자극했다. 또한 '죽음의 승리', '3인의 산 자와 3인의 죽은 자', '죽음의 춤'처럼 세속적으로 변형된 새로운 도상학이 출현했다. 신앙인들은 전염병을 신의 재앙 또는 징벌로 생각했기 때문에 봉헌화 영역에서 전염병은 자신들의 죄를 자책하거나 속죄하기 위한 신앙 형식으로 널리 유행했다.

▼ 가에타노 줄리오 춤보, 〈전염병〉,
17세기, 피렌체, 스페콜라 박물관

아기 예수를 안고 하늘 높은 곳에 서있는 동정녀 마리아는
1656년 흑사병이 휩쓸고 간 나폴리 시내의 참혹한 광경을 굽어본다.
1656년에 유행했던 흑사병은 25만 명의 목숨을 앗아갔다.

튜닉을 입고 장미관을 머리에 쓴
성녀 로살리아는 하늘을 향해
손을 뻗어 흑사병이 물러가도록
간청하고 있다.

성 젠나로(또는 야누아리오)는 나폴리의
주교였으며, 훗날 이 도시의 수호성인이
되었다. 그는 성모 마리아에게 나폴리를
보호해달라고 간청한다.
그 옆에 예수회 일상복을 입은
사람은 성 프란시스 사비에르이다.

성모 마리아의 발밑에 있는 초승달은
앞일을 예측할 수 없는 인간사와
시시각각 변하는 세속의 상황을 성모
마리아가 변치 않고 지켜주고 있음을
상징한다.

칼과 채찍을 든 천사는
흑사병 때문에 생긴
폭력과 슬픔을 암시한다.

나폴리 시의 구석구석까지 흑사병이 손을
뻗쳤다. 도로에는 흑사병으로 숨진 이들의
시체가 쌓여 있는데 이것을 치우는 일을
하는 모나티(monatti)들이 시체를 공동묘지로
옮긴다. 이 그림에서는 산 사람이
신앙심으로 죽은 이들을 돌보는 장면을
그렸다. 무겁게 가라앉은 칙칙하고 차가운
색조가 화면을 지배하며 흑사병으로 인한
고통과 슬픔, 시체의 부패를 강조한다.

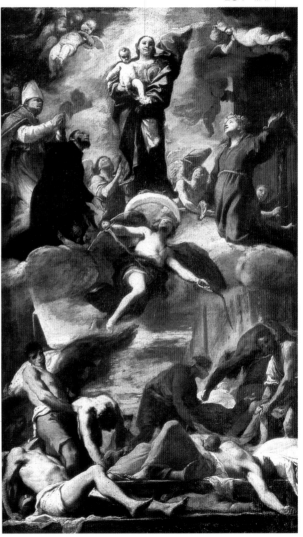

▶ 마티아 프레티,
〈성모자와 성 젠나로, 성 로살리아,
성 프란시스 사비에르〉,
흑사병을 물리치고자 봉헌한
프레스코 벽화용 밑그림.
1656, 나폴리, 카포디몬테 박물관

# 전염병

우뚝 솟은 건물은
산 세바스티아노 성당의 거대한 돔
(1939년에 붕괴됨)이다.

성벽 근처에서 흑사병에 감염된 시체를
화장하고 있다.

구름 위에 앉아 있는 예수 그리스도와
성모 마리아는 1656년 흑사병이 창궐할
당시 죽은 사람과 죽어가는 사람들로
가득했던 나폴리 시장의 가슴 아픈 광경을
내려다보고 있다.

화가는 흑사병으로 초토화된 나폴리에서
직접 목격한 장면들을 충실하게 기록했다.
시장 통이던 광장(현 단테 광장)은 당시에
나폴리 성 밖에 있었다.

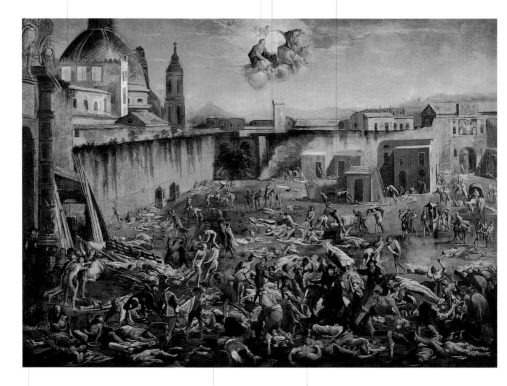

말을 탄 사람이 나폴리 성문 중 하나인
포르탈바 바깥으로 나온다. 이 사람은 아마
화가 자신인 것으로 보인다.

젖먹이 아기가 죽은 엄마의 빈 젖을 빠는
안타까운 장면이 보인다.

광장에는 무시무시한 죽음의 광경이
펼쳐진다. 산 사람들은 시체를
어깨에 메고 가거나, 마차에 실어 나른다.

▲ 도메니코 가르줄로(미코 스파다로),
〈1656년 흑사병 유행 당시 나폴리의 메르카텔로 광장〉,
1656, 나폴리, 산 마르티노 박물관

무시무시한 인물로 의인화된 죽음은
검은 날개가 달린 괴기스러운 용을 타고 있다.
죽음은 거무죽죽한 녹색 피부를 가진 해골의
모습을 하고 있으며 한 손에는 낫을 들었다.

용의 입에서
독이 든 짙은 연기가
뿜어져 나온다.

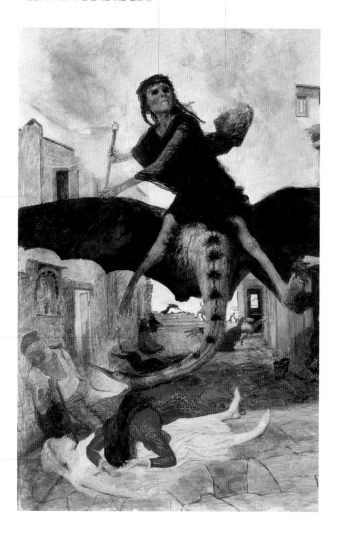

뵈클린은 로마에 머물 당시
머지않아 흑사병, 콜레라,
발진티푸스 같은 전염병이
돌 것이라는 경고를 듣고
이 작품을 창작했다.

사람들은 겁에 질려
몸을 피할 곳과
구원의 손길을 찾고 있다.

좁은 골목에 전염병으로 세상을
떠난 사람들의 시체가 널려 있다.
그 중에는 웨딩드레스를 입은 젊은
여인의 시체도 보인다.

▲ 아르놀트 뵈클린, 〈흑사병〉,
1898, 바젤, 바젤미술관

# 순교

*Martyrdom*

그리스도교의 역사에는 목숨을 바쳐 신앙을 지키려는 영웅과
순교자가 항상 존재했다.

고문과 죽음의 위협 속에서도 하느님을 굳게 믿고, 그리스도교 신앙을
지키기 위해서 죽음을 선택하는 것을 순교라 한다. 그리스도교 교회는
시작부터 이교도, 이단 또는 타종교를 믿는 사람들같은 교회의 적과
반대자들로부터 폭력, 고문, 살해의 대상이 되었다.

순교자들은 언제나 로마 가톨릭교회의 전파 전략에서 주도적 역할
을 했다. 개신교 종파와는 달리 로마 가톨릭교회는 순교자를 신앙인
들이 존경해야 할 영웅으로 치켜세웠다. 미술가들은 야코부스 데 보
라지네의《황금 전설》을 모범으로 삼아 순교자의 영웅적 행동, 그들의
용기, 굳은 신앙 같은 대중들에게 교훈을 주는 그림을 많이 그렸다. 제
단화 또는 봉헌화로 쓰인 이런 장면들은 성직자들의 강론 내용을 시
각적으로 보여주거나 표현을 극대화하여 순교 이야기의 교훈을 명시
적으로 나타내고자 했다. 이런 그
림에는 그리스도교 순교자와 영웅
의 고통이 피 흘림, 상처, 신체 절
단으로 더욱 분명하게 드러난다.
순교자와 가해자의 갈등 상황에
서 가해자의 힘이 우세하면 순교
자들의 희생이 더욱 교훈적으로
여겨졌다.

▼ 코레조, 〈네 성인의 순교〉,
1524~26, 파르마, 국립미술관

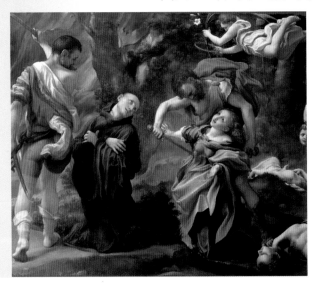

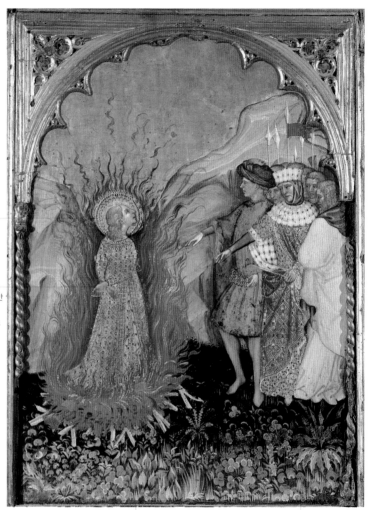

시라쿠사의 성녀
루치아는 기원후 305년
디오클레티아누스 황제의
박해 때 순교했다

성녀 루치아는 화형을 당했지만
타지 않고 멀쩡했다. 그리하여
결국 단도에 목이 찔려 죽는다.
루치아 성녀가 입은 빛나는
금빛 드레스는 곧 있을
결혼식을 암시한다. 그러나
그녀는 그리스도에게 동정을
바치기로 서약했기 때문에
결혼은 하지 않았다.

▶ 야코벨로 델 피오레,
〈성 루치아의 순교〉,
15세기, 페르모, 시립미술관

피오레가 공들여 묘사한
초원을 보면 이곳이
높고 건조한 산이라는
것을 알 수 있다.

창으로 무장한 근위대와 시라쿠사 시의
관리들은 당황한 모습으로 눈앞의 장면을
바라본다. 이들 중에는 루치아를
고발했던 집정관 파스카시우스도 있다.
그는 담비 털이 달린 우아하고
화려한 옷을 입었다.

순교

그리스도의 갈비뼈에서 흘러나오는 피는
발에서 나오는 피와 합쳐진다.

등장인물의 얼굴 생김새, 의상,
구체적인 무대장치에서 나타나는
사실주의 기법은 추상적으로 표현한
금빛 배경과 극명한 대조를 이룬다.

이 제단화는 화가 앙리 벨르쇼즈가 그렸다고 기록된 유일한 작품으로
그는 이것을 1415년부터 부르고뉴 공작을 위해 작업했다고 한다.
또한 이 제단화는 프랑스 디종(Dijon) 근교 상물 수도원 곧 '성 삼위일체
수도원'에 설치하려고 그린 작품이다. 십자가에 못 박힌 그리스도와 함께
영원하신 성부와 그리스도의 광배 안에 있는 비둘기 모양의 성령을
그려 성 삼위일체를 이룬다.

성 디오니시오의 동료 순교자인 성 루스티코의 목은
바닥에 떨어져 있다. 그 옆에 있는 그의 시체는
목 부분이 피투성이다.

주교관을 쓰고 있는 성 디오니시오 주교는 참수형을
당했다. 그 옆에서 처형을 기다리고 있는 사람은
성 디오니시오 주교의 부제인 성 엘레우테리오이다.

갈리아인에게 복음을 전하다 수감된 성 디오니시오는
파리의 초대 주교였다. 그는 예수 그리스도로부터 직접
영성체를 받는다. 그리스도는 금색 옷을 입고 푸른색 천에
금사로 수놓은 디오니시오 주교의 망토를 쓰고 있다.
천사는 무릎을 꿇고 기도하며 성사 집행을 지켜보고 있다.

▲ 앙리 벨르쇼즈,
〈성 디오니시오의 마지막 영성체와 순교〉,
1415〜16, 파리, 루브르 박물관

이 작품은 세비야에 있는 메르세드 칼사다 수도원 식당에 걸기 위해 만들어졌다. 메르체다리오회 수사였던 세라피온은 북아프리카에서 선교활동을 하다 1240년에 순교했다.

메르체다리오회에서 입은 주름이 풍성한 흰색 튜닉은 왼쪽에서 들어오는 빛을 받아 뛰어난 환영주의(illusionism) 효과를 보인다. 어두운 배경과 대조되면서 그 효과는 더욱 두드러진다.

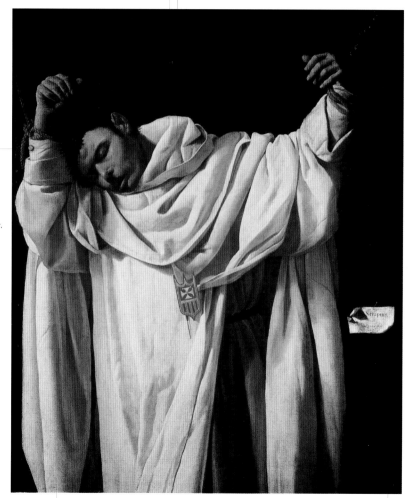

성 세라피온의 평온한 표정에서 그가 하느님의 자비를 한 치의 의심없이 믿고 있음을 알 수 있다.

▲ 프란시스코 데 수르바란, 〈성 세라피온〉, 1628, 하트포드, 워즈워드 아테니엄

성 세라피온이 입은 주름이 풍부한 흰색 튜닉은 그가 순교 때 당한 무서운 상처를 가려준다. 그는 내장이 갈가리 찢겨 죽임을 당했다.

어두운 배경에 있는 양피지 역시 뛰어난 환영주의 효과를 보여준다. 양피지에는 '복받은 세라피온: 1628년 프란시스코 데 수르바란이 이 작품을 그렸다'고 적혀 있다.

군인, AIDS환자, 동성애자의 수호성인이자 사람들을 전염병으로부터
보호해주는 성 세바스찬은 미술 전통에서 육체적 고통의 대명사로 그려졌다.
또한 성 세바스찬의 신체를 멋지게 그려 마조히즘의 쾌감을 느끼게 하는
양상도 존재했다.

위트킨은 성 세바스찬을
괴이한 모습으로 표현했다.
이런 연극적 과장과 괴이한
것에 대한 선호는 중세는 물론
바로크 시대의 성 세바스찬
도상에서 전형적으로 나타나던
양상이기도 하다. 이 작품의
제목은 '괴이한' 또는 '동성애자'
를 뜻하는 'queer'라는 단어의
모호한 의미를 의도적으로
이용하고 있다.

▲ 조엘 피터 위트킨,
〈괴이한 성인(동성애 성인,Queer Saint)〉,
1999, 개인 소장

과거 르네상스와 바로크 시대 화가들이 그렸던
순교 성인에서 영향을 받은 이 작품은
이제 막 부패하기 시작한 머리와 뼈만 남은 신체를 함께
보여주어 순교의 잔혹하고 야만적인 측면을 강조한다.

# 영아 학살

*Massacre of the Innocents*

아기 예수를 죽이라는 헤롯 왕의 명령으로 베들레헴에서 영아 학살
이 일어난다. 이 사건은 복음에서 전하는 여러 일화들 중에서 매우 잔
혹하고, 또 가장 이해하기 힘든 사건으로 꼽힌다. 미술가들은 영아 학
살이 야만적이며 목적 달성에도 실패한 어처구니없는 소동이라는 점
에 초점을 맞추어 이 이야기에서 가장 무시무시한 부분을 부각하여
그림을 그렸다.

　화가와 조각가들은 마태오의 복음서와 야코부스 데 보라지네의 《황
금전설》에서 전하는 이야기에서 영감을 얻었다. 예술가들은 베들레헴
의 두 살 이하 남자 아기들을 모두 죽이라는 명령을 받고 파견된 군인
들의 무자비함과 죄 없는 아이들을 구하지 못한 힘없는 어머니들의 공
포와 슬픔을 극단적으로 대비했다. 미술

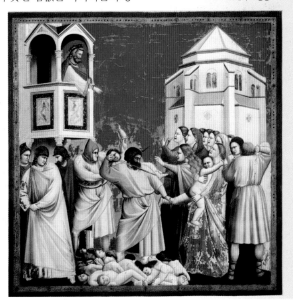

▼ 조토, 〈영아 학살〉,
1304년 무렵, 파도바,
스크로베니 소성당

가들은 영아 학살이라는 주제의 그림에
서 사람들의 신체 움직임을 극적으로 공
들여 구성했다. 고전 양식의 건물을 배
경으로 비명을 지르고, 눈물을 흘리며,
절망에 빠진 손짓을 하는 사람들을 그
린 영아 학살 작품은 특히 14~17세기에
유행했다. 복음사가 마태오는 영아 학살
을 구약성경 〈예레미야〉(31장 15절)에 등
장하는 자녀들 때문에 우는 라헬 이야기
와 연관지었다.

이 작품에서 영아 학살은 헤롯 왕의 호화로운 고전 양식 궁전 안에서 일어났다. 이 궁전은 이탈리아 르네상스 시대에 중시한 미학적 가치를 반영하고 있다. 학살이 자행되는 이 폭력적인 장면은 궁전 벽을 장식하는 저부조(bas-relief) 프리즈의 전쟁 장면에서 되풀이된다.

몸을 숨기고 금속 격자 세공 너머로 이 장면을 지켜보는 젊은이들의 표정에서 공포가 느껴진다.

아이들을 죽이는 군인들이 입은 푸른색 갑옷은 15세기 이탈리아의 유행을 반영하고 있다.

화가는 헤롯왕이 명령을 내리면 그 즉시 아이들을 죽이기 시작하는 군인들을 함께 보여줌으로써 사건의 인과관계를 한 화면에서 보여주고자 했다.

▲ 마테오 디 조반니, 〈영아 학살〉,
1480~90, 나폴리, 카포디몬테박물관

구름 위에 앉아 있는 푸토들은 종려나무 잎을
뿌리려한다. 종려나무 잎은 죽은 영아들의
순교와 고귀함을 상징한다.

사건은 고전 양식의 높은 건물이 있는
광장에서 벌어진다. 소수의 커다란
인물들이 대각선 구도를 이루고 있다.

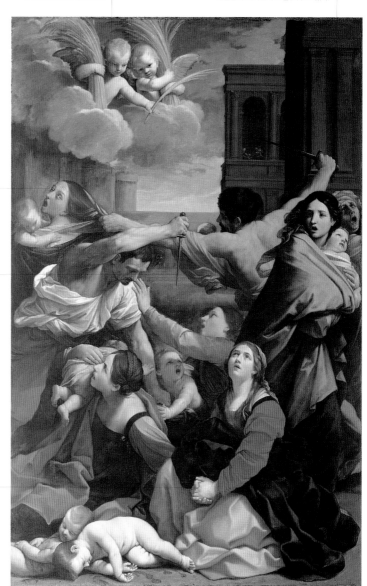

아기를 안고 있는
어머니의 눈에는
두려움이 가득하다.
그녀는 탈출을 시도하지만
결국 실패한다.

아이를 죽이려는 남자의 칼은
화면 중앙에 위치한다.

바닥에 앉아 손을 모으고 있는
여자는 하느님의 도움으로
학살이 멈추기를
간절히 애원하고 있다.

▶ 구이도 레니, 〈영아 학살〉,
1611, 볼로냐, 국립미술관

# 신의 처벌

## *Divine Punishment*

사회를 변화시키려는 시도는 지배 세력으로부터 반격을 받는다.
신화에서 신이 내린 질서는 기존 사회 질서의 정당성을 확인하는
동시에 그것을 반영하고 있기 때문이다.

인간과 영웅이 저지르는 범죄와 실수 중에서 신들이 가장 통탄할 일은 불경죄이다. 불경죄는 오만한 인간들이 스스로를 신처럼 여기고, 신의 지위에 도전하는 행동을 말한다. 날개를 달고 크레테 섬을 탈출하던 이카로스는 전능한 신처럼 되고 싶은 열망과 교만 때문에 태양에 너무 가까이 다가갔다가 날개를 붙인 밀랍이 녹아버려 땅으로 떨어지고 만다. 전능하고자 하는 열망과 교만은 언제가는 죽기 마련인 인간이 자신의 한계를 인정하지 못하게 하는 치명적 약점이다. 거인족은 신들을 올림포스 산에서 끌어내리려는 무모한 계획을 세우지만 결국 신과의 싸움에서 패해 멸망하게 된다.

아폴론이 연주하는 리라 소리보다 아름다운 플루트 연주를 들려줄 수 있다고 호언장담했던 마르시아스는 아폴론과 음악 연주 시합을 벌였으나 지고 만다. 시합에서 진 마르시아스는 산채로 가죽을 벗기는 벌을 받았다. 유명한 티레의 자줏빛 천을 염색하는 명인의 딸 아라크네도 아테나 여신에게 도전했다가 비슷한 운명을 맞았다. 아라크네는 아테나 여신보다 훌륭한 솜씨로 천을 짤 수 있다고 자랑했다가 그 벌로 거미로 변했던 것이다. 르네상스 시대부터 바로크 시대까지 수많은 화가, 조각가, 작가들은 신의 처벌 이야기를 다양하게 해석한 작품을 내놓았다. 이 작품들은 기존의 질서를 뒤집을 수 있다고 믿는 사람들은 곧 권력의 쓴맛을 보게 된다는 메시지를 전한다.

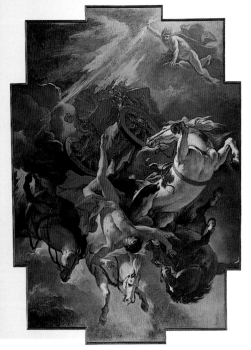

▼ 세바스티아노 리치,
〈파에톤의 추락〉,
1704년 무렵, 벨루노, 시립박물관

일곱 명의 아들과 일곱 명의 딸을 낳은 니오베는
자식이 많은 것을 자랑하다가 슬하에 쌍둥이인 아폴론과
아르테미스만 둔 레토 여신을 비웃고 만다. 분개한
레토 여신은 아폴론과 아르테미스를 시켜 니오베의
자녀들을 죽인다. 결국 니오베의 자녀 중
두 명을 제외한 열두 명이 목숨을 잃는다.

머리에 월계관을 쓴 아폴론은 도망가는
니오베의 아들 중 한 명을 활로 겨냥하고 있다.
검게 칠한 배경에 테라코타의
붉은 빛이 대비되면서 운동선수처럼 탄탄한
아폴론의 신체가 더욱 돋보인다.

아르테미스 여신은
화살 통에서 화살을
꺼내고 있다. 니오베
자녀들의 사체는
열흘 동안 매장하지
못하고 있다가 동정심을
느낀 신들이 장례를
허락한 후 땅에 묻었다.

▲ 니오비드의 화가,
〈아폴론과 아르테미스가 니오베의 아들을 죽임〉,
기원전 460년 무렵, 파리, 루브르 박물관

바깥 풍경은 헐벗은
나무 같은 단순한 기호
두세 개로 표현했다.

라오콘에게 찾아온 고통스러운 죽음의 순간은 반쯤 벌어진 입,
푹 패인 눈동자, 잔뜩 일그러진 그의 표정에서 느낄 수 있다.
갈기 같은 머리카락과 구불거리는 턱수염이 두드러지는
라오콘의 머리는 한쪽으로 기울어져 떨어질 것만 같다.

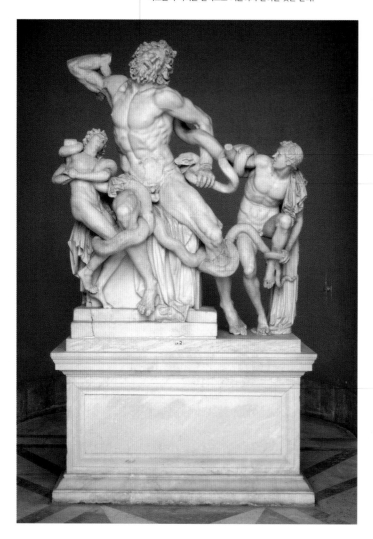

바다에서 나온 거대한
뱀 두 마리가 트로이의 신관인
라오콘의 두 아들을 감싸
목을 조르고 있다. 라오콘의
두 아들은 뱀에게서 벗어나
도망가려 하지만 소용이 없다.

신체 조각상에 표현된
섬세한 명암대조를 통해
헬레니즘 바로크 양식의
특징을 엿볼 수 있다.

트로이의 아폴론 신전 신관인
라오콘은 10년 동안 트로이를
공격했던 그리스 군의 목마가
위장술임을 예언한다. 하지만
그는 아테나 여신에게 벌을 받아
두 아들과 함께 죽음을 맞는다.

▲ 하게산드로스, 폴리도로스, 아테노도로스, 〈라오콘군상〉,
기원전 2세기, 바티칸시티, 바티칸 박물관

마르시아스의 플루트, 피리나 팬파이프는
마르시아스가 아폴론 신과의 연주 대결에서
패배했음을 상징한다. 마르시아스는 나무에
거꾸로 매달려 있다.

사티로스는 그리스신화에 나오는
반은 사람이고 반은 짐승인 괴물이다.
사티로스는 마르시아스의 몸에 묻은
피를 닦으려고 물을 길어오고 있다.

오르페우스는 죽음의
의식에서 매혹적인
바이올린 연주를 한다.

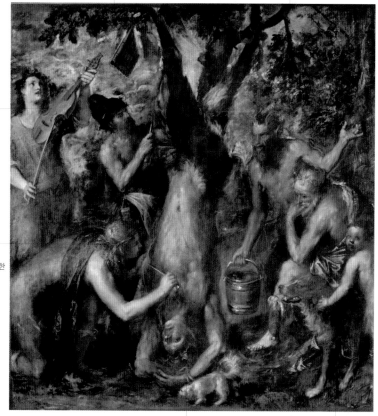

아폴론은 월계관을 썼다.
그는 커다란 칼로 오만불손한
사티로스 마르시아스의
가죽을 벗기고 있다.

▲ 티치아노,
〈가죽을 벗기는 형벌을 받는 마르시아스〉,
1570〜76, 크로메리츠(체코 공화국),
대주교좌 소장

아폴론 신과의 연주 대결에서 진
마르시아스는 산 채로 가죽을 벗기는
고통스러운 벌을 받는 중이다.

무시무시한 처형 장면을 바라보며 생각에
잠긴 사람은 미다스 왕으로 추정된다.
그는 이 연주 시합에서 심판을 맡았다.

# 2 바니타스 바니타툼

VANITAS VANITATUM

◀ 조르주 드 라 투르,
⟨회개하는 막달라 마리아⟩,
1638~43, 뉴욕, 메트로폴리탄 미술관

# 아르스
# 모리엔디

평온하게 죽음을 맞이한다는 것은 많은 노력이 필요한 일이다.
전 인류를 위해 죽음을 택한 그리스도의 이야기는 '훌륭한 죽음'의
예로 간주된다.

*Ars moriendi*

'아르스 모리엔디(ars moriendi)'는 '죽음의 기술'이라는 뜻으로 특히 임종이 머지않은 결정적 순간을 가리킨다. 죽음에 의연하게 대처할 수 있도록 돕기 위해 저술된 수많은 책과 저술은 아르스 모리엔디를 다루었다. 이름을 알 수 없는 도미니코 교단 수사가 1415년에 지은《트락타투스 아르티스 베네 모리엔디(Tractatus artis bene moriendi)》또는《스페쿨룸 아르티스 베네 모리엔디(Speculum artis bene moriendi)》는 아르스 모리엔디 영역에서 매우 오래된 저술로 꼽는다. 이 저술은 유럽 각 지방의 언어로 번역되었으며 이 책을 원본으로 삼은 수많은 판본이 나오기도 했다.

아르스 모리엔디에 관한 책은 죽음을 준비하는 이들의 고통을 덜어주기 위한 목적으로 저술되었다. 사람들은 죽음의 순간에 수많은 두려움을 느낀다. 그 중 가장 흔한 두려움은 '지옥으로 떨어지게 되는 것은 아닐까, 현세의 재산을 모두 잃게 되는 것은 아닐까, 내 신앙이 부족하지는 않을까, 고통을 참아낼 수 있을까' 같은 것들이다. 사제와 신자들을 겨냥해 집필한 아르스 모리엔

▶ 드 슈르타블롱,
〈풀려난 죽음〉,
《죽음을 잘 준비하는 방법》
(안트베르펜, 1700) 중에서

디는 이런 두려움을 느낄 때 대처하는 방법을 제시해준다. 죽어가는 이에게 도움이 되는 방법 중 하나는 인류의 모범인 그리스도가 끔찍한 고통을 당하며 세상을 떠났지만 영광스럽게 부활했으며, 그리스도를 믿는 모든 이들에게 축복을 약속한 분이라는 점을 일깨워주는 것이다.

중세 사람들은 죽음을 매우 친숙하게 여겼다.
이런 사회적 분위기가 이 그림에서도 잘 나타난다.
뼈와 가죽만 남은 죽음의 여인은 무척 친밀하게 그려졌다.
그녀는 한쪽 어깨에 관을 메고 죽어가는 사람의 집으로
스스럼없이 들어오고 있다.

죽어가는 남자는 죽음을 전혀
두려워하지 않는다. 오히려
기다리던 사람이 드디어 왔다는
표정으로 친근하게 바라본다.

가족들은 남자의 곁에 앉아
죽음을 막아보려는 듯
그의 손을 꼭 잡고 있다.

▲ 〈병자의 죽음〉, 《로한의 호화로운 성무일도서》 중에서.
15세기 전반. 파리, 국립도서관

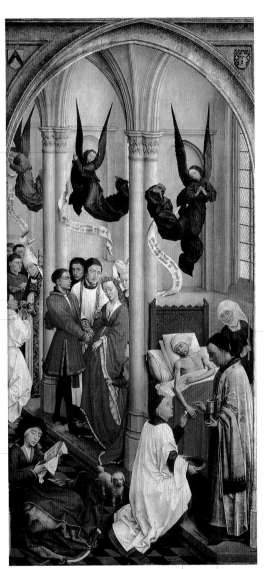

짙은 색의 긴 겉옷을 입고, 검은 날개를 단 천사들이 죽어가는 남자를 내려다본다. 천사들은 임종성사 중 기름 바르는 의식을 감독하듯 지켜본다.

사제가 거행하는 결혼식을 통해 남자와 여자는 부부가 되었다.

이 남자는 주교에게서 사제 서품을 받고있다. 이를 지켜보는 천사는 짙은 붉은색 겉옷을 입고, 날개를 달고 있다.

촛불은 세상의 빛인 그리스도를 상징한다. 그리고 가톨릭교회에서 거행하는 임종성사의 다음 의식, 곧 죽음을 앞둔 이의 마지막 영성체를 미리 알려주고 있다.

죽어가는 남자의 친지로 보이는 여자는 한쪽 구석에 앉아 봉헌 기도서를 읽고 있다.

▶ 로히르 반 데르 베이덴, 〈칠성사〉 제단화의 일부. 1439~43. 안트베르펜, 왕립미술관

칠성사(七聖事)에 봉헌하는 세 폭 제단화의 일부인 이 장면은 죽음을 맞이하는 남자의 임종성사를 그렸다.

임종성사는 사제가 거행한다. 사제는 죽음을 앞둔 사람의 몸에 성유(聖油)를 묻힌 철침으로 십자가를 그린다.

죽음의 기술을 알려주는
여러 문헌에서는 물질과 재산에
대한 집착을 버려야 한다고
주장한다. 모든 죄인 중에서도 가장
불쌍한 죄인으로 꼽히는 구두쇠는
온갖 괴물들의 괴롭힘을 받으며
죽음에 이른다. 괴물들은 구두쇠의
값진 보물을 가져가고 있다.

천사는 죽어가는 이에게
회개를 권유하며 창에
걸린 십자가를 가리킨다.
창문에서 구원을 상징하는
빛 한 줄기가 새어 들어 온다.

지옥의 꼬마 도깨비들이
죽어가는 이의 방 곳곳에 침입해서
침대 밑 금고에 숨겨둔
그의 가장 값진
재산을 빼앗아 달아난다.

◀ 히에로니무스 보스,
〈죽음과 구두쇠〉,
1485~90, 워싱턴, 국립미술관

# 메멘토 모리

촛불, 두개골, 시계 같은 상징물은 현세에서 소유하고 있는 것들은 모두 덧없으며, 지상에서 지내는 삶은 지극히 짧다는 것에 대한 도덕적 성찰을 자극한다.

*Memento mori*

### 정의
'죽음을 기억하라'는 의미의 라틴어 구절. 이 말은 삶의 덧없음을 상기시키며 물질적인 것을 추구하기보다 그리스도교의 가치에 따라 사는 것이 중요함을 도덕주의적 어조로 훈계한다.

### 관련 문헌
호라티우스 《서정시집(Odes)》, 테르툴리아누스, 《호교서(Apologeticus)》

### 이미지의 보급
고대의 기록이 남아 있는 이 도상은 중세부터 바로크 시대까지 널리 분포되었고, 특히 개인 고객을 위한 작품이나 초상화에 많이 이용되었다.

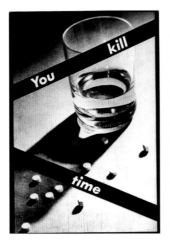

▶ 바바라 크루거, 〈시간을 죽여라〉, 1998, 개인 소장

'메멘토 모리(Memento mori)'는 '죽음을 기억하라'는 뜻으로 고대 로마에서 온 말이다. 이 말은 로마에서 가장 용맹한 용사를 위해 베풀던 의식과 관련이 있다. 로마 군인이 전장에서 무공을 세우고 귀향하면 로마의 고위 공직자와 백성들은 그에게 경의를 표했다. 하지만 그가 교만해지거나 영광에 사로잡힌 나머지 죄를 짓지 않도록 하기 위해 노예가 영웅에게 반드시 찾아올 죽음을 기억하라고 되뇌어 주었다. 즉 메멘토 모리는 영웅 개인은 물론 인간 전체의 도덕심을 일깨우려는 표현이었던 것이다. 중세에는 이 말이 트라피스트 수도회(1140년 창설)에서 교단의 표어로 채택되었고, 교단 소속 수사들은 하루에도 몇 번씩 이 표현을 되뇌어야 했다. 수사들이 매일 해야 할 일 중 하나는 세상을 떠난 후 그가 묻힐 무덤을 일정 분량으로 파는 것이었다. 이 과제는 수사 개인의 삶이 덧없다는 것은 물론 모든 생명이 덧없음을 한시도 잊지 않게 하기 위해 마련된 것이다.

메멘토 모리라는 주제는 르네상스 시대에서 바로크 시대까지의 초상화, 특히 알프스 이북 지역의 초상화에서 자주 등장했다. 촛불, 모래시계, 시계, 두개골 같은 익숙한 상징물이 메멘토 모리의 뜻을 전했던 것이다. 이런 상징물들은 초상화 속 탁자 위에 놓이거나, 초상화의 주인공이 들고 있거나, 거울에 비쳐서 등장했다. 또 가끔은 삶의 덧없음을 인정한다는 뜻으로 메멘토 모리를 직접 써넣기도 했다.

나이 든 여인이 오른손에 거울을 들고 있다. 허영의 상징인 거울은 부부의 얼굴 대신
두 개의 일그러진 두개골을 비추고 있다. 거울 가장자리에는 '자신을 알라'를 비롯해
'이것이 우리의 모습, 하지만 거울 속에는 아무것도 남아 있지 않다' 등의 문구가 적혀 있다.

소박하며 우아한 옷은 이 부부의 사회적 지위를 알려준다.
이 부부는 16세기 독일 부르주아 계급의 일원이다.

어깨 위로 느슨하게 늘어뜨린
머리카락은 부인이 거울 앞에서
머리를 매만지고 있었음을
알려주려는 것 같다.
이런 부스스한 머리카락은
더 이상 젊지 않은 여인의 얼굴과
미묘한 대조를 이룬다.

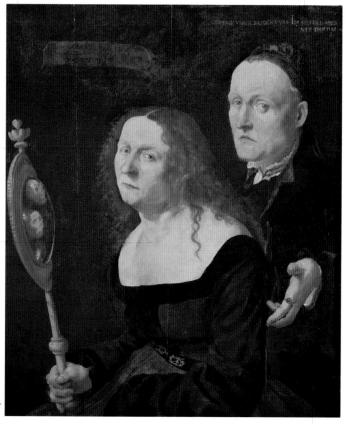

1525년에 완성된 이 그림의
두 주인공은 화가 한스
부르크마이어와 그의 아내
안나이다. 이 부부는 관람자들을
향해 몸을 돌리고, 우수 어린 표정을
지으며 사람들의 이해를 구하는
자세를 취하고 있다.

▶ 루카스 푸르테나겔,
〈한스와 안나 부르크마이어 부부의 초상〉,
1525, 빈, 미술사박물관

부르크마이어는 왼손을 바깥으로 내민다. 이는 마치 관람자의 주의를 환기시키며
시간은 흘러가 완전히 사라져버린다는 것을 절대 잊지 말라고 충고하는 것 같다.
이 그림이 주는 긍정적인 의미를 찾아본다면 사랑하는 사람과 함께하면 평온한
죽음을 맞이할 수 있다는 것 정도일 것이다.

아기 천사가 들고 있는 올리브나무 잎 관은
죽음의 승리를 상징한다. 이는 또한 무덤에서
영면하는 이가 진정한 평화를 누린다는 점을
암시하는 것이기도 하다.

중세와 르네상스 시대에 일반적으로 쓰인
아기 천사와 두개골 모티프는 속절없이 흘러가는
시간을 암시한다.

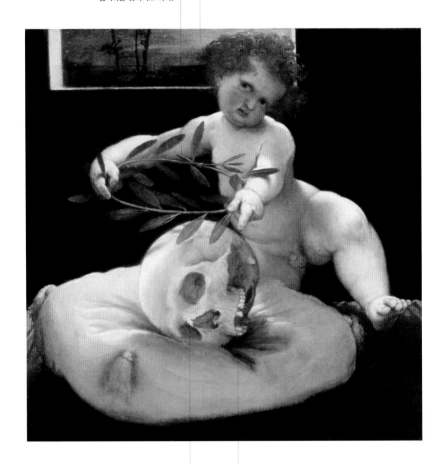

바깥의 달빛이 창을 통해 실내로 스며들어,
아기 천사의 장밋빛 피부와 베개 위에 놓인
흰 두개골의 곡선을 환하게 비춰준다.

젊음과 활력을 상징하는 아기와 꼼짝하지 않고
싸늘한 미소를 짓는 두개골이 대조되며
죽음은 누구도 피할 수 없다는 교훈을 준다.

▲ 로렌초 로토, 〈아기 천사와 두개골〉,
1523~24, 안윅 성, 노섬벌랜드 공작 소장

성 히에로니무스에서부터 마리아 막달레나, 성 프란체스코에 이르기까지
죽음을 명상하는 성인, 성녀와 우수(멜랑콜리)에 대한 알레고리 등
중세부터 유행했던 도상학 모티프가 역설적인 의미로 재해석되어
죽음 앞에서 울고 있는 해골의 이미지로 만들어졌다.

해골의 자연스러운 자세는 이 해골 역시
한때는 살아 있는 인간이었음을 보여준다.
따라서 관람자들은 해골이 느끼는
슬픈 감정에 공감하게 된다.

▲ 〈무덤가에서 울고 있는 해골〉, 안드레아스 베살리우스의
《인체 해부에 대하여》(바젤, 1543) 중에서

우아한 짙은색 정장을 입은 두 인물은 조용히 생각에 잠겨 있다.
두 사람 곁에는 그리스 고전기의 장례 기념물에서 영향을 받은 묘비가 있다.
이런 묘비 양식은 18세기 말에 유행했던 것이다.

구름이 가득한 흐린 하늘과 낮은 담 위로 보이는 폭풍 때문에
이 장면의 우수 어린 분위기가 더욱 강조된다.

이 작품의 무대는 로마의 아우렐리아누스
성벽 근처에 있는 유명한 개신교도 묘지다.
근처에는 가이우스 세스티우스의 피라미드도 있다.

묘지는 전체적으로 풀로 덮여있다. 한 줄기 햇살이
비치는 피라미드의 아래쪽에는 전원 풍경이 펼쳐져 있는데
이 부분이 작품에서 유일하게 밝은 분위기를 보여준다. 독일의 문호
괴테는 로마를 방문했을 때 이 매력적인 묘지를 스케치하면서
그 안에 자신의 무덤을 그려 넣기도 했다.

▲ 자크 사브레, 〈로마의 비가〉,
1791, 브레스트, 미술관

미국 출신 미술가 브루스 나우먼은 현대 문명의
전형적인 재료, 곧 광고와 홍보에서 이용하는
밝은 색 네온 불빛으로 예부터 이어오는 경구(epigram)와
메멘토 모리 전통을 재해석했다.

수많은 제물처럼 줄지어 배열된 단어들이
단조로운 율동감을 빚어내며, 죽음을 기억하라는 교훈적
의미를 전한다. 죽음을 기억하라는 것은 명랑하게 보이는
다채로운 밝은 색 네온과 극명한 대조를 이룬다.

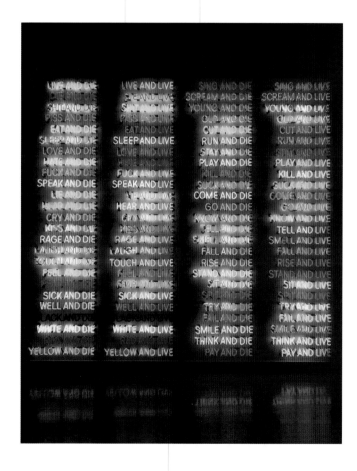

동일한 단어에 '그리고 죽다(AND DIE)'를 붙인 쪽과
'그리고 살다(AND LIVE)'를 붙인 쪽을 나란히 세로로 반복하여
삶과 죽음의 이원성을 시각적으로 분명히 보여주었다.

▲ 브루스 나우먼, 〈백 가지 삶과 죽음〉,
1984, 나오시마, 현대미술관

두개골을 들고 있는 누드 여성의 이미지는
중세의 죽음과 소녀 도상과 관련된다.
싱그럽게 피어나는 젊음을 보여주는 여인과
차갑고 움직임이 없는 해골은 극명한 대조를 이룬다.

음울한 관능의 요소는
매력적인 여인의 신체가
등장하는 메멘토 모리
이미지와 연관되면서,
죽음을 상징하는 사물들과
명백한 대조를 이룬다.

▲ 마리나 아브라모비치,
〈두개골과 사랑을 나누다(마리나)〉,
〈발칸의 애욕 서사시〉 (베오그라드, 2005)

여인의 신체와 두개골이 짝을 이루는 이미지는 르네상스 시대의
도상 전통에서도 찾아볼 수 있다. 사막에서 죽음과 죄에 대해
곰곰이 생각하는, 회개하는 마리아 막달레나 도상이 그 예이다.

# 에트 인 아르카디아 에고

그리스 신화에 등장하는 아르카디아 지역의 목동들은 죽음이 누구도
피할 수 없는 운명임을 알게 된다.

*Et in Arcadia ego*

이 도상의 모티프는 화가 구에르치노와 그의 동료 니콜라스 푸생이
17세기 전반에 그린 유명한 몇몇 작품을 통해 알려졌다. 고전 시인들
은 아르카디아를 축복받은 행복한 사람들이 사는 신화 속 이상향으로
그렸는데, 이것이 16~17세기에 예술작품의 주제로 부활되었다. 이 도
상은 '하물며(et)' 이상향인 아르카디아에서도 죽음은 피할 수 없다는
데 초점을 맞춘다. 구에르치노와 푸생은 푸른 전원 풍경을 배경으로
목동을 그렸다. 이들은 익명의 묘비명을 보고 놀라며 호기심 어린 시
선을 던진다. 묘비에는 고대 로마의 시인 아우소니우스의 시구로 추정
되는 '에트 인 아르카디아 에고(Et in Arcadia ego)'가 새겨져 있는데 이
는 '아르카디아에도 나는 있다'라는 뜻이다.

메멘토 모리의 의미는 구에르치노의 회화에서 더 확실하게 드러난
다. 구에르치노의 작품에는 두개골과 파리가 등장하므로 메멘토 모리
의 의미를 이해하기가 더 쉽다. 베르길리우스 이후, 문학에서는 그리
스의 아르카디아가 사람들이 자연과 더불어 행복하게 살며 죽음을 염
두에 두지 않아도 되는 곳으로 그려왔는데 구에르치노는 이런 전통
을 재검토했다.

**정의**

이 표현에는 메멘토 모리의
의미가 포함되어 있다.
그리스 남부에 위치하며,
시인들이 상상 속에 존재하는
인류의 황금시대. 행복한
사람들이 사는 이상향으로
여겨졌던 아르카디아에도
'심지어(et)' 죽음이 존재한다는
내용은 피할 수 없는 죽음을
재확인하게 한다.

**관련 문헌**

헤로도토스 《역사》,
테오크리토스 《전원시집》,
베르길리우스 《목가》,
야코포 산나차로
《아르카디아》,
토르콰토 타소 전원극
《아민타》,
바티스타 구아리니
《충직한 양치기》

**이미지의 보급**

17~18세기에 주로
그려졌고, 그 이후에는
거의 나타나지 않는다.

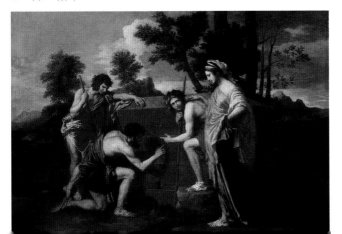

◀ 니콜라스 푸생,
〈에트 인 아르카디아 에고〉,
1637~38, 파리. 루브르 박물관

그리스 아르카디아에 거주하는 두 목동은 우연히 미소 짓는 두개골을 발견한다.
두개골을 본 이들의 표정에는 놀라움과 당황스러움이 묻어난다. 이 장면은 중세의 모티프인
'3인의 산 자와 3인의 죽은 자'와의 만남을 17세기에 적합하게 변형했다고도 볼 수 있다.

마치 중세의 쾌락의 정원 도상처럼 그려진 푸르른
아르카디아의 전원은 갑자기 죽음이 찾아온 정원으로 바뀐다.

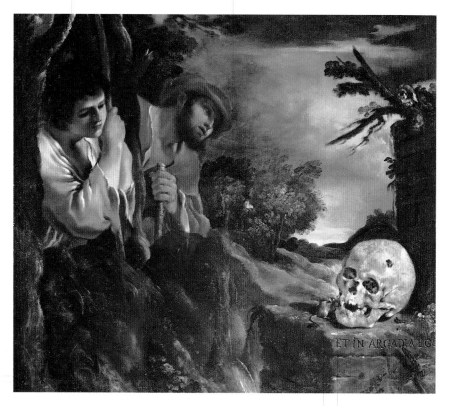

쥐, 벌레, 파리는 예로부터
죄와 육신의 부패, 삶의 덧없음을 상징했다.
이것들은 메멘토 모리라는 교훈적 주제에
혐오스러운 죽음의 속성을 보태게 된다.

두개골이 놓인 받침대에는 라틴어
'ET IN ARCADIA EGO'를 새겨 넣었다.
고대 시인들이 상상했던 신화의
아르카디아처럼 모든 갈등이 사라지는
평화롭고 조화로운 곳에서도
죽음은 피할 수 없다는 점을 암시한다.

▲ 구에르치노, 〈에트 인 아르카디아 에고〉,
1618년 무렵, 로마, 국립고대미술관

어린 소년은 천진난만함과 삶의 궁극적 의미를 알지 못함을 상징한다.
소년은 비눗방울을 불며 놀고 있는데, 비눗방울은 한순간의
즐거움을 준 후 터져버리고 말 것이다.

# 호모 불라

*Homo bulla*

'호모 불라'는 '인간은 물거품과 같다'라는 뜻을 나타내는 도상으로 하나 또는 여러 개의 비눗방울(드물기는 하지만 유리그릇을 이용하기도 한다)이 공중에 떠 있는 장면으로 나타난다. 이는 바니타스, 즉 인간의 나약함과 피할 수 없는 죽음을 탐구하는 도상의 여러 주제 중 한 갈래를 형성한다. 미술가들은 이 도상을 정물에서 다른 물건들을 배치한 후 공중을 떠다니는 비눗방울로 간단하게 처리하거나, 규모가 작은 장르화에서 보다 생생하고 복잡한 형식으로 그리기도 했다.

호모 불라 그림에는 소년 또는 청년이 주인공으로 등장하여 재미있게 비눗방울을 만든다. 인간은 기본적으로 나약한 피조물임을 강조하려는 듯 소년은 벌거벗고 있는 경우가 많다. 또한 소년의 주위에는 한시적이고 나약한 삶, 그리고 '모든 것이 헛되다'는 사실을 알려주는 여러 상징물이 배치된다. 이런 상징물에는 비누 방울 안에 새겨진 '무(無)'를 뜻하는 단어 'nihil', 싱싱한 꽃을 꽂은 꽃병·화로·두개골·모래시계·나비 등이 있다. 교훈적인 뜻을 담아 인간의 삶과 비눗방울을 비교하는 전통은 고대 로마의 저술가 마르쿠스 테렌티우스 바로에서 시작되었다. 그는 《농업론(De re Rustica)》(기원전 2~1세기)에서 처음으로 인간의 삶을 비눗방울에 비유했다.

● **정의**
'인간은 물거품과 같다'는 뜻으로 미술 전통에서는 인간의 삶이 덧없음을 나타낸다. 인간의 삶은 얼마 있다 사라지는 비눗방울 또는 유리그릇에 비유되었다.

● **특성**
이 도상의 주인공은 어린아이들이다. 이는 주로 어린아이들이 비눗방울 놀이를 하기 때문이기도 하고, 또 그들은 삶의 덧없는 속성을 모른다는 것을 강조하기 위함이기도 하다.

● **관련 문헌**
마르쿠스 테렌티우스 바로 《농업론》

● **이미지의 보급**
16~18세기 사이에 바니타스 도상이 인기를 끌면서 교훈을 암시하는 비교 대상으로 주로 그렸다.

◀ 장 시메옹 샤르댕,
〈비눗방울〉,
1734년경, 뉴욕,
메트로폴리탄 미술관

# 인생의 세 시기

*Three Ages*

유년기, 장년기, 노년기를 지나는 서로 다른 세 명의 인물들이
인생의 여러 시기와, 모든 존재는 궁극적으로 죽을 수밖에 없음을
알레고리를 통해 재현한다.

이 주제는 그림을 보는 이에게 인생의 의미, 인생의 각 시기의 특징, 쉼 없이 흐르는 시간의 신비, 매 순간, 계절, 현재였다가 곧 과거가 될 미래처럼 영원히 순환하는 것들을 생각해보도록 한다.

'인생의 세 시기'라는 주제는 시간의 순환이라는 고대의 개념에서 유래했다. 스핑크스가 오이디푸스에게 냈던 유명한 수수께끼는 바로 인생의 세 시기를 가리키는 것이다. 곧 사람의 일생은 유년기, 장년기, 노년기로 구분되며, 계절의 순환 역시 사람의 일생과 본질적으로 같은 전개 과정을 거친다고 생각했다. 이 주제는 불가피한 죽음, 선한 행동을 통해 영원한 삶을 구하려는 노력의 중요성을 갈파했던 철학론과 도덕론의 출발점이었다. 이 주제는 사람들에게 교훈을 주기 위한 목적으로 이용되었는데 특히 르네상스 시기에 유행했다. 가장 흔한 도상은 티치아노의 작품에서처럼 한 쌍의 연인이 인생의 여러 시기를 함께 하며 결국 죽음을 맞이하는 데까지 이르는 것을 그린 것이다. 죽음은 직접적으로 또는 상징적인 모습으로 나타난다. 한 사람의 유년기, 장년기, 노년기의 얼굴을 보여주는 초상화, 어린 소년과 건강한 여성(또는 인생 최고의 순간을 맞은 군인), 노인 등 다른 연령대의 세 사람을 그린 장면은 이 도상을 변형한 것이다.

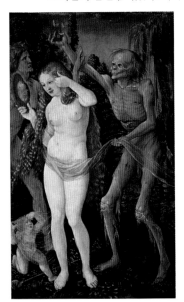

▶ 한스 발둥 그린,
〈인생의 세 시기〉,
1510년 무렵, 빈, 미술사박물관

시간적으로나 공간적으로 멀찌감치 떨어져 있는 노인은
인생의 겨울을 상징한다. 그는 슬픔 속에서 두 개의
두개골을 보며 생각에 잠겨 있다. 노인이 들고 있는
두개골은 두 어린이와 두 젊은이를 가리킨다.

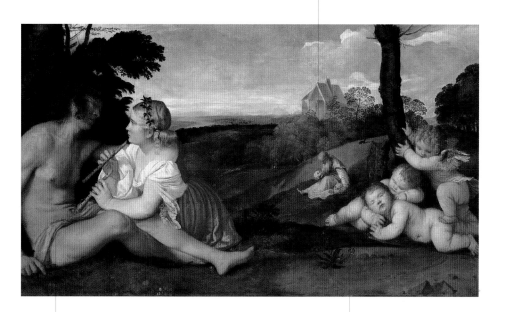

풀밭에 앉아 있는 연인은 젊음을 상징한다.
이들은 상대방의 눈을 바라보며 플루트 합주 연습을
하고 있다. 이 연인의 모습에서 성애가 주는 쾌락과
음악의 즐거움이 결합되어 있음을 알 수 있다.
연인을 즐겁게 하는 이 두 가지 쾌락은 행복의
순간은 짧다는 점을 암시한다.

죽음을 상징하는 말라빠진 나무
아래에 아기들이 잠들어 있다.
에로스는 아기들을 죽음의 나무로부터
보호하고 있다. 아기들은 아무 걱정 없는
유년, 그리고 순수한 시절을 나타낸다.

▲ 티치아노, 〈인생의 세 시기〉,
1513년 무렵, 에든버러, 국립 스코틀랜드 미술관

# 인생의 세 시기

늙은 여인은 실오라기 하나 걸치지 않았다.
추상적인 배경은 그녀의 비틀리고 왜곡된 몸매를 더욱
강조한다. 늙은 여인은 왼손으로 얼굴을 감싸고 있는데,
여기에서 감정을 억누르고 체념하는 슬픔이 느껴진다.

젊은 어머니는 환한 빛을 내뿜는 것 같다.
아름다운 얼굴을 더욱 돋보이게 하는 화관과
그녀의 자세를 보면 성모 마리아의 모습이 떠오른다.
속이 비치는 가운으로 감싼 그녀의 다리는 상아빛이다.
가운은 마치 뱀처럼 보이는데, 뱀은 항상 잠복하고 있는
죽음, 인생길에 도사리고 있는 여러가지 위험을 상징한다.

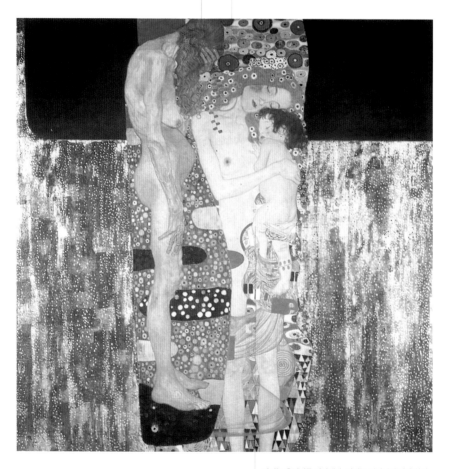

아기는 유년기를 나타낸다. 아기는 어머니의 팔에 안겨
아무것도 모르고 잠들어 있다. 꿈을 꾸는 상태는 미래에 대한
환상을 키우고, 무모한 계획을 세우며 삶의 쾌락을 추구하는
아이들에 대한 완벽한 은유이다.

▲ 구스타프 클림트, 〈여인의 일생〉,
1905, 로마, 국립근대미술관

# 바니타스
## *Vanitas*

여러 사물과 상징물들이 물질적 소유는 덧없고,
인간의 삶은 일시적일 뿐이라는 교훈을 전달한다.

'바니타스' 도상은 16~17세기 네덜란드와 플랑드르, 후에 유럽 전역에서 정물화 장르가 발전하며 출현했다. 정물화의 수많은 하위 장르 중에서도 바니타스 도상은 교훈적·종교적 의미로 인해 두드러진 위치를 차지한다.

이 도상은 15세기 말에 유래했는데 당시 유럽은 30년전쟁, 전염병, 아메리카 대륙 발견에 이은 경제적 위기 같은 총체적 난국에 빠져 있었으며 종교개혁으로 촉발된 종교 분쟁과 정신적 격동에 시달리고 있었다. 개신교 국가에서는 칼뱅파와 루터파 모두 성화를 우상숭배로 비난하여 교회를 장식하는 데 쓰인 예술품의 수요가 완전히 사라져버렸다. 그 결과 윤리적이고 종교적인 주제를 담은 그림은 정물화, 초상화, 풍속화에게 자리를 내주게 된다. 재물의 축적 또는 현세적 쾌락에 탐닉하는 것이 아니라 그리스도교도의 도덕 원칙을 따라 삶에서 영원한 구원을 얻고자 하는 복음적 요구는 다양한 상징물을 그리는 것으로 나타났다. 이를테면 시계·모래시계는 속절없는 시간의 흐름을, 꽃·악기·동전은 쾌락의 덧없음을, 얼마 남지 않은 촛불·날개를 편 나비는 존재의 일시성을, 사람의 두개골은 피할 수 없는 죽음을, 먼지는 모든 인간의 기원과 종말을 나타냈다.

**정의**

라틴어 바니타스 바니타툼은 성경 전도서 1장에 나오며, 형용사 바누스(vanus), 즉 '공허한', '덧없는'에서 파생되었다. 이 표현의 줄임말인 '바니타스'는 존재의 유한함, 현세적 쾌락과 소유의 덧없음, 속절없이 흐르는 세월을 암시하는 사물 또는 상징물을 그린 특정 정물화 유형을 가리킨다. 바니타스 정물화는 관람자에게 이승에서 재물을 쌓는 것보다 영원한 구원에 더 많은 관심을 가질 것을 암시적으로 일러주는 교훈적인 도상이다.

**이미지의 보급**

16~18세기에 유럽, 특히 네덜란드와 플랑드르 지역에서 널리 유행했다.

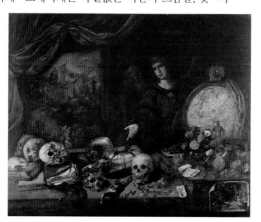

◀ 안토니오 페레다 이 살가도,
〈허무의 알레고리〉,
1670, 피렌체, 우피치 미술관

# 바니타스

이 그림은 관례적으로 '대사들'이라는 제목이 붙지만 대사는 왼쪽에 있는 장 드 댕트빌 뿐이다. 화려하고 과시하는 듯한 옷을 입고 있는 이 귀족은 프랑스의 대사로 헨리 8세 치세에 잉글랜드 궁정에 머물고 있었다.

주교인 조르주 드 셀브는 장 드 댕트빌보다 검소한 옷을 입고 있으며, 고위 성직자들이 쓰는 검정색 사각 모자인 비레타를 쓰고 있다. 이 그림은 조르주 드 셀브가 런던에 머물고 있는 친구 장 드 댕트빌을 방문하여 그려진 것이다.

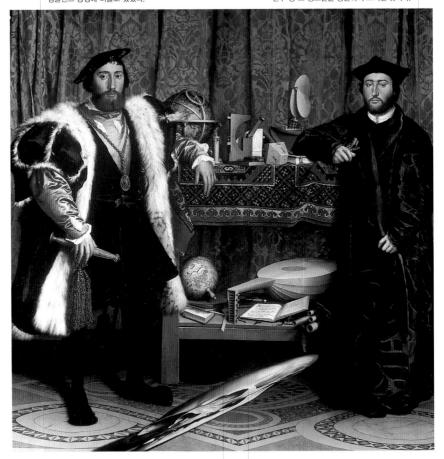

선반 위에 있는 책, 악기, 과학과 천문학 도구, 지구의, 천구의는 국가의 고위 관리이며, 교회의 고위 성직자인 두 주인공의 세련된 기호와 관심사를 보여준다.

쾌락과 영광의 덧없음을 교훈적으로 암시하기 위해 화가는 아나모르포시스(anamorphosis)라는 특이한 기술을 사용했다. 이 작품을 액자에 뚫은 작은 구멍을 통해 화면 아래쪽에 있는 희끄무레한 모양이 왜곡된 두개골 모양으로 변한다.

▲ 한스 홀바인 2세, 〈대사들〉,
1533, 런던, 국립미술관

연주회가 끝난 후, 아무렇게나
던져 놓은 악기들이 탁자 위에
조용히 놓여 있다. 음악이 그러하듯
모든 쾌락은 본질적으로 덧없고
한시적인 것임을 알려준다.

악기는 아무렇게나 놓여 있는 것
같지만 찬찬히 살펴보면 화면의
구도가 잘 잡혀 있다. 악기들은 화면
중앙과 후경으로 향하는 두 줄의
사선을 따라 배열되어 있다.

시든 꽃, 파리, 악기 위에
쌓인 먼지. 먼지에 남은
손자국, 흠집이 난 과일은
시간의 흐름을 시각적으로
알려주는 상징물이다.

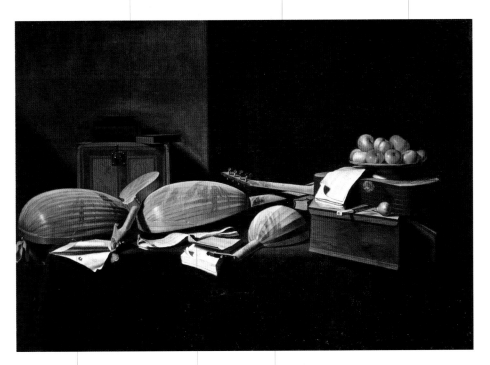

악보 위에 앉아 있는 파리는
예로부터 육체의 부패와
모든 것을 집어삼키는
죽음을 상징했다.

손에 잡힐 듯한 감각을 불러일으키는
놀라운 시각적 효과와 베일처럼 살포시 악기를
덮고 있는 먼지를 손으로 문지른 자국은 그림이라는
가공의 세계가 환영을 보여준다는 점을 강조한다.

악기 위에 앉은 먼지는 세월의 흐름을 보여주고
모든 인간은 죽을 수 밖에 없는 운명임을 암시한다.
유명한 〈전도서〉 3장 20절 "다 티끌에서 왔다가
티끌로 돌아가는 것을!"과 일치하는 내용이다.

▲ 에바리스토 바스케니스, 〈악기가 있는 정물〉,
1665년 무렵, 개인 소장

# 정물

*Still Life*

탁자 위에 있는 자연 또는 인공의 사물들은 삶과 죽음, 존재의 궁극적 의미에 대해 생각하게 한다.

### 이름
이탈리아어로 '나투라 모르타 (natura morta)', 즉 '죽은 자연' 이라는 뜻으로 회화 장르의 명칭에서 비롯되었다. 여기에는 지식이 부족하며, 정신을 고양하는 데도 내용이 불충분한 그림이라는 경멸의 의미가 담겨 있다. 북유럽 국가에서는 이 장르를 이탈리아보다는 긍정적인 의미로 '정물'이라고 불렀다.

### 정의
미술용어로 정물이란 움직이지 않는 사물로 화면을 채운 회화 장르를 뜻한다.

### 특징
가장 기본적인 특징은 화면에 인물이 등장하지 않는다는 것이다.

### 이미지의 보급
16~18세기에 전 유럽에서 유행했으며, 특히 북유럽 국가에서 자주 그렸다. 정물은 20세기 초에 부활하여 한 시기를 풍미했다.

▶ 파블로 피카소,
〈황소 머리가 있는 정물〉,
1942, 밀라노, 브레라 미술관

정물은 고대 그리스와 로마의 미술 전통에서 기원했다. 움직이지 않는 사물로 구성한 화면은 가옥의 벽을 장식하거나 바티칸 미술관에 소장되어 있는 유명한 작품에서 보듯 미끄러지지 않게 바닥을 장식하는 모자이크에서 유래한 것이다. 그러나 정물은 16세기 말 북부 유럽, 특히 북해 연안의 낮은 지대에 자리 잡은 오늘날 베네룩스 3국에 해당하는 지역의 부르주아지 고객에게 엄청난 인기를 얻으면서 독립 장르가 되었다. 최후의 만찬 또는 수태고지(천사가 동정녀 마리아에게 예수를 잉태하리라는 소식을 전한 것), 성인 또는 사상가들의 초상화, 인문주의자들의 집무실 그림 등 성속의 미술 전통 모두에 현존하는 주제들에서 비롯된 이 새로운 도상은 빠르게 자리를 잡아갔다.

자연을 탐구하는 새로운 방법을 소개한 과학적 탐구라는 새로운 정신은 물론, 사물을 모방하는 미술의 특성을 새겨보는 즐거움 때문에 정물화는 미술의 장르로 확고하게 자리 잡았다. 북유럽에서는 이런 그림의 특징인 고요한 분위기를 장르의 명칭에 포함시켜 'still life'

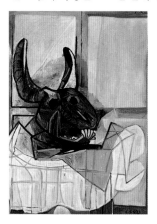

라고 불렀다. 고전주의에 경도된 이탈리아 평론가들은 이 장르의 범속한 양상을 지적하며 힐난조로 '나투라 모르타', 곧 '죽은 자연'이라는 표현을 만들었다. 그리는 소재가 속되며 그림을 이상화하고자 하는 긴장감이 부족하다는 이유였다. 그러나 현재 나투라 모르타는 부정적인 의미가 없이 쓰인다.

반쯤 입을 벌리고 상처 주위에
피가 엉겨 붙어 있는 괴이한 모습의
양 머리는 관람객을 바라보는 슬픈 눈 때문에
더욱 극적으로 느껴진다.

화면의 하단 왼쪽 귀퉁이에서 시작되는 사선을 따라
양의 머리, 그 위 오른쪽으로 털 뽑힌 닭이 있다.
닭의 머리 역시 오른쪽 방향으로 놓였다.

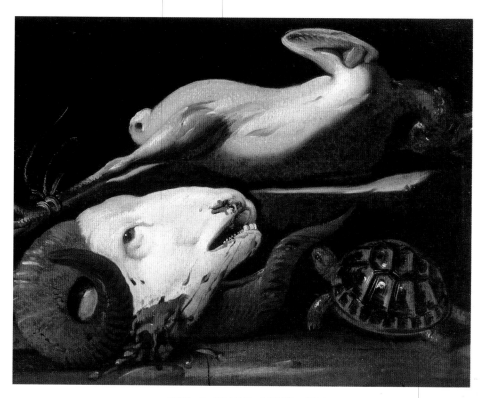

거북이는 이 그림에 등장하는 유일한 생물로 천천히 화면 중앙을 향해 움직인다.
거북이 등의 흰색 물감은 빛이 반사되는 모습을 보여준다. 거북은 이탈리아어로
타르타루가(tartaruga)인데 이는 지옥을 뜻하는 단어인 타르타로스와
비슷한 발음이다. 따라서 어떤 이들은 거북이 지옥을 가리킨다고 한다.
반대로 양은 희생된 제물, 곧 구세주로 오시는 예수 그리스도로 보기도 한다.

▲ 체라노(조반니 바티스타 크레스피),
〈거북, 양 머리, 털을 뽑은 닭이 있는 정물〉,
1618년 무렵, 개인 소장

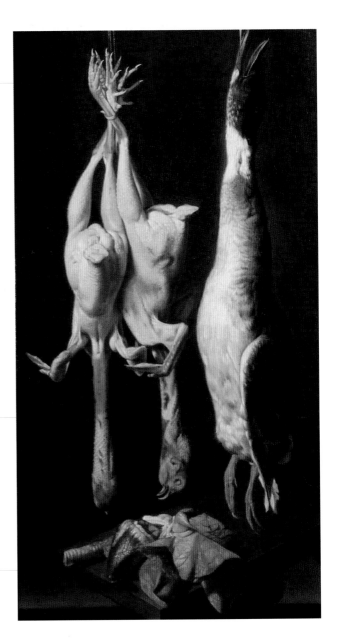

렘브란트가 자신만의 양식으로
정물화를 그렸듯이, 신부이자 화가였던
바스케니스는 죽은 동물이라는 주제를
애절한 기도, 삶이라는 신비한 연극에 대한
날카롭고 명쾌한 명상으로 해석했다.

털이 뽑힌 닭 두 마리는 거꾸로 매달려
왼쪽에서 들어오는 환한 빛을 받고 있다.
이 두 마리 닭은 일종의 '잔혹극'의
주인공이다. 이 장면을 본 관람자들은 깜짝
놀라며, 죽은 동물에게 동정심을 느끼게 된다.

화가가 공들여 그린 핏빛 선연한 내장이 도마
위에 쌓여 있다. 화가는 내장을 마치 실물처럼
표현했는데 이로 인해 이 작품이 담고 있는
피비린내 나는 공포가 되살아난다.

▶ 에바리스토 바스케니스,
〈털을 뽑은 닭과 내장이 있는 정물〉,
1660년 무렵, 개인 소장

화가는 황소 도살이라는 일상의 소재를 고통과 슬픔이 분출하는
극적인 대상물로 바꾸어 놓았다. 이 작품 앞에서 관람자들은
숨죽인 채 존재의 비극에 대해 명상하게 된다.

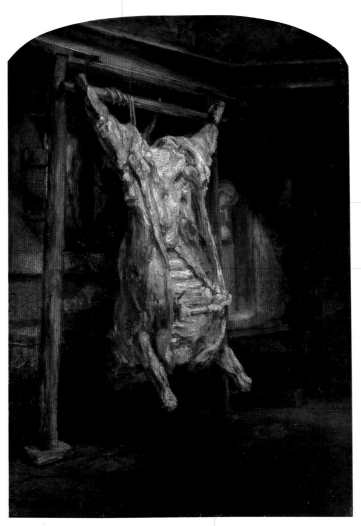

문에 기대어
아래쪽으로 눈길을
돌리는 부인은
내장을 제거한 황소가
마치 전리품처럼 내걸린
광경을 보고
혼이 나갔다.

황소의 근육,
살과 뼈, 피를 그려
그에 상응하는
상징적 · 도덕적 함의를
제시하는 이 작품은
시각을 자극한다.
그래서인지 그 후
수세기 동안 고야, 수틴,
베이컨 같은 화가들은
렘브란트의 뒤를 이어
도살을 주제로 한
그림을 그렸다.

이 작품은 아무런 설명이나 이야기가 필요 없다.
화가는 질감, 두껍게 칠한 물감이 주는 느낌,
그리고 붓놀림을 통해 마치 빛에 흠뻑 젖은 것 같은
생생한 색채를 강조하면서 순수 회화 작품에 도달했다.

▲ 렘브란트 반 레인, 〈도살된 황소〉,
1655, 파리, 루브르 박물관

# 정물

이 작품은 고통 어린 체념의 눈길로 관람객을 바라보는 매우 '인간적인' 송아지의 시선을 어떻게 평가해야 하는지에 대한 문제에 집중한다.

무시무시하게 보이지만 이 작품은 세련된 형식미와 고전적인 구도를 보여준다. 이탈리아의 미술문화와 바로크 미술을 선호하는 세라노의 취향에서 비롯된 고전적인 미감이 이 작품에 영향을 주었다.

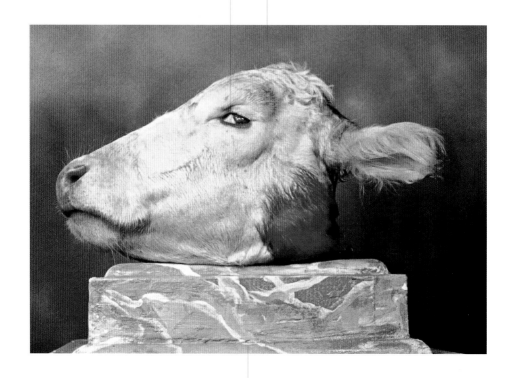

에스파냐 정물화의 격조 높은 전통에서 영감을 얻은 이 작품은 희미한 중성색조 배경에 목이 잘려 피를 흘리는 송아지의 머리를 대리석 좌대 위에 올렸다.

▲ 안드레스 세라노, 〈카베차 데 바카(송아지의 머리)〉, 1984, 개인 소장

이 작품은 그림 형제의 이야기 〈브레멘의 음악대〉에서
영감을 얻었다. 〈브레멘의 음악대〉는 불쌍한 처지에 놓인
네 마리 동물들이 다시 삶을 사랑하게 되면서 우정과 협동을 통해
각자의 문제를 해결하게 된다는 내용을 담고 있다.

네 마리 동물은
함께 힘을 합하여
더욱 강한 힘을 지니게 되었다.

카탈란은 훌륭한 박제 기술을 이용하여
동물들이 부패하지 않게 했고,
그 결과 놀라운 사실주의 조각이 탄생했다.

▲ 마우리치오 카탈란, 〈사랑은 생명을 구한다〉,
1995, 개인 소장

# 정물

허스트가 지닌 죽음에 대한 강박은
소름끼치는 선정주의를 능가한다.
이 작품은 죽음을 탐구하고 형상화하는
작업을 통해 삶을 예찬하고 있다.

▶ 데미언 허스트, 〈살아 있는 누군가의
마음속에 있는 죽음의 물리적 불가능성〉.
1991, 런던, 사치 갤러리

뱀상어는 사체를 오랫동안 보존할 수 있게 하는
포름알데히드 용액이 섞인 액체를 채운 거대한 수조에 담겨 있다.

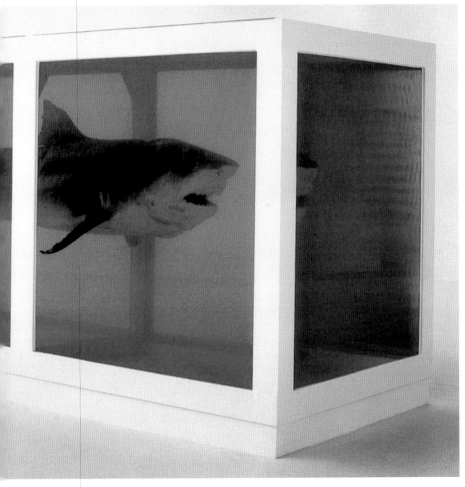

수조 중앙에 꼼짝하지 않고 있는 뱀상어는 피할 수 없는 죽음에 맞서는 듯하다.
이 작품은 허스트가 현대 사회에서의 죽음의 의미를 생각하던 중에 만들어졌다.
그는 유럽 미술사에 등장하는 정물과 메멘토 모리 전통에서
작업의 영감을 얻었을 것이다.

# 죽음의 상징

*Symbols of Death*

미술에서 쓰이는 상징의 레퍼토리가 워낙 방대하여 죽음을 가리키는 도상은 독자적인 범주를 형성하고 있다. 죽음의 도상 대부분은 덧없음·한시성·필멸성뿐만 아니라 영면·어둠·시간의 개념을 구체화하는 인물과 사물을 통해 현세적 사물의 덧없음, 인간의 나약함, 불가피한 죽음, 사후세계로 떠나는 여행을 암시한다.

해골과 두개골 같은 죽음을 명백히 드러내는 상징 말고도 시계·먼지·사물에 붙은 거미줄처럼 모든 현세적 사물을 집어삼키는 시간의 흐름을 나타내는 것들, 삶이라는 공연이 끝났음을 알리는 커튼, 지옥과 천국의 문으로 이끄는 문, 영혼의 여행을 뜻하는 고독한 기사, 조각배, 항해, 인간의 나약함을 알려주는 거울, 비눗방울, 박쥐 또는 파리 같은 죽음을 나타내는 동물들(바알세불, 즉 사탄은 파리 대왕이기도 했다), 생명을 추수하는 낫, 연료를 활활 태워 연기를 뿜고 결국 공기 중에 사라지게 하는 굴뚝과 화로, 현세적 쾌락과 삶의 덧없음을 상징하는 악기는 죽을 수밖에 없는 인간의 운명을 나타낸다.

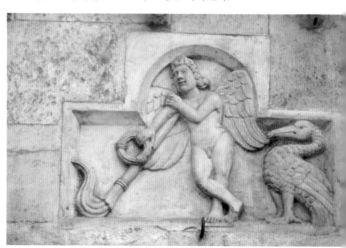

▶ 빌리젤모,
〈횃불을 거꾸로 들고 있는 천사〉,
11세기, 모데나, 대성당

메케트레는 조각배 위에 만든 작은 선실 안에 앉아 있다.
그는 푸른 연꽃의 향기를 맡고 있는데 연꽃은
이집트 신앙에서 부활을 상징한다.

이 축소 모형은 메케트레의 무덤에서
출토된 많은 부장품 중 하나이다.
메케트레는 이집트 제 11왕조와
제 12왕조 사이에 공직생활을
시작한 테베의 관리였다.

두 손을 모아 입술에 대고 있는 가수와 맹인 하프 연주자의
공연이 메케트레를 즐겁게 해주어 사후세계로 향한
항해를 행복하게 만든다.

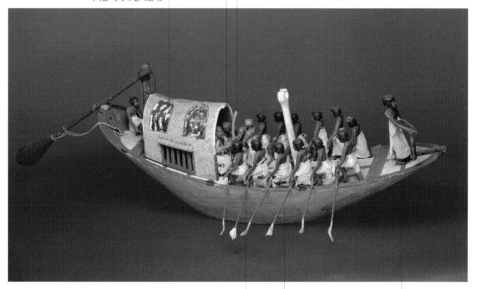

세상을 떠난 이 앞에 서 있으며
머리를 밀고 팔을 엇갈려 가슴에 얹은
사람은 이 배의 선장이다.
그는 그저 명령이 떨어지기만을
또는 저승을 향한 항해가 무사하기를
바라며 지내는 제사를 기다린다.

선두에 서 있는 갑판장은
다가오는 물살을 살피며
배의 진로를 확인한다.

열두 명의 사람들이 노를 잡고 있다.
노의 끝은 넓적하고 둥글며 흰색으로 칠했다.

▲ 〈강을 건너는 조각배 모형〉,
기원전 1985년 무렵, 뉴욕, 메트로폴리탄 미술관

벽면에는 세상을 떠난 이를 기리는
장례식 경기 모습을 그렸다.

무덤 후부 벽면의 페디먼트에는
야생 염소 아이벡스를 공격하는
사자와 표범을 그렸다.

페디먼트의 삼각형 부분 아래는
다채로운 색 띠를 이용해 수평으로
프리즈를 둘렀다.

문 양쪽의 두 사람은
의식을 치르는 자세로 서 있다.
이 둘은 모두 무덤 주인인
아우구르스라고 하는 의견도 있고,
단지 장례식에 관계된
인물일 뿐이라는 의견도 있다.

굳건히 닫힌 문을 벽에 그려
사후세계의 입구를 나타냈다.

▲ 아우구르스의 무덤,
기원전 530년 무렵, 타르퀴니아(이탈리아)

이 묘비는 르네상스 시대에 나폴리에서
만들어진 주요 작품 중 하나로,
1426년 도나텔로와 미켈로초에게 주문이
들어왔다고 한다. 1427년에 리날도 브란카치오
추기경이 세상을 떠나고 유언집행인
코시모 데 메디치가 이 작품을 감독했다.
그는 이 묘비를 남쪽에 있는
나폴리로 옮기는 일도 감독했다.

빛으로부터 사물을 분리하고,
보호하기 위해 만든 커튼은 영면에 따르는
어둠을 암시한다. 또한 고인의 관점에서
이승에 종말을 고함을 상징한다.

두 천사가 곱고 두꺼운 천으로 만든 커튼을
닫으려 한다. 커튼은 고인을 바라보는
관람자의 시선을 차단하여 고인이
영면할 수 있게 한다.

이 기념물을 계획한 미켈로초는 여전히
14세기 영묘의 전범을 따르고 있다.

도나텔로는 성모 승천을 새긴 아름다운
평부조를 만드는 데 기여했다.

▶ 도나텔로와 미켈로초 디 바르톨로메오,
〈리날도 브란카치오의 묘비〉,
1427~28, 나폴리, 산탄젤로 아 닐로 성당

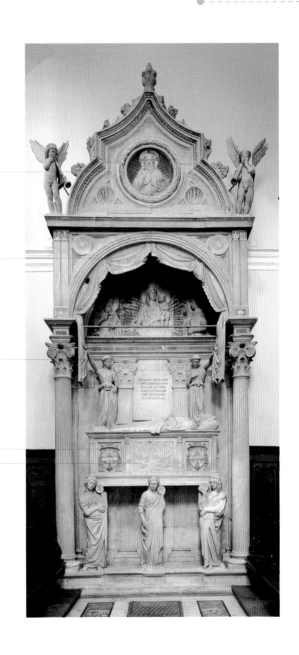

# 죽음의 상징

나비는 그리스어로 '프시케',
곧 영혼을 뜻한다. 그림에 보이는 나비는
단명한 공주의 영혼임을 암시한다.

젊은 여인의 우수어린 표정과 매발톱꽃은
이 여인의 죽음을 암시한다. 이 초상화의 주인공은
지네브라 데스테(Ginevra d'Este)로 추정되는데
그녀는 14세에 시기스몬도 말라테스타와 결혼했고,
1440년 21세의 나이로 세상을 떠났다.

라틴어로 '콜럼바(columba)'는
비둘기를 뜻한다.
매발톱꽃(columbine)은
성령의 비둘기, 슬픔과
죽음을 상징하는데
이 때문에 이 꽃은 수많은
무덤과 영묘에 등장한다.

배경에 보이는 분홍빛
꽃은 카네이션인데
유럽 일부 지역에서는
이 꽃이 부부간의 정절을
상징했다.

배경에 등장하는
어두운 초록색 이파리들은
노간주나무(juniper)
관목이다. 노간주나무는
이탈리아어로 지네프로
(ginepro)인데 초상화의
주인공 지네브라와
이름이 비슷해서
등장한 것 같다.

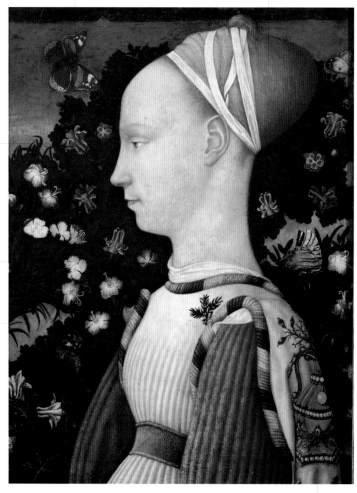

▲ 피사넬로, 〈젊은 공주의 초상〉,
1440년 무렵, 파리, 루브르 박물관

꽃병에 달린 손잡이 두 개 중 하나에는 사슴이
붙어 있다. 이렇게 손잡이가 두 개인 꽃병은
이 여인이 에스테 가문의 일원임을 알게 하는 징표이다.

대리석 아치의 테두리는 두 개의 꽃병에서
뻗어 나온 이파리와 꽃 넝쿨 모양을 부조한
우아한 프리즈가 꾸며주고 있다.

세련된 대칭 무늬의 철사 그물은
고인이 묻힌 곳을 이승과 분리하고 있다.

고대에는 아칸서스(acanthus)
이파리가 죽음과 부활을 상징했다.
석관 덮개의 아칸서스 잎이
꽃과 과일로 흐드러지게 장식된
풍요의 뿔, 즉 코르누코피아
(cornucopias)로 바뀌었다.

청동으로 만든 사자의 발톱 위에
놓인 석관은 반암(斑岩)으로
만들었다. 로마제국 때 반암은
황제의 권력을 상징했다.

무덤의 기단에는 피에로와
조반니 데 메디치에게 바치는
헌사가 새겨져 있다. 청동으로
만든 거북이가 기단을 받치고
있는데 거북이는 힘, 안정성,
장수의 상징이다.

▲ 안드레아 델 베로키오, 〈피에로와 조반니 데 메디치 무덤〉,
1469~72, 피렌체, 산 로렌초 성당

# 죽음의 상징

커다란 날개를 단 젊은이는 무덤 기단에 누워 우수에 찬 표정을 짓고 있다. 그는 무언가를 체념한 듯한 슬픈 얼굴로 무언가를 바라본다. 이 젊은이는 장례의 신으로 고대 로마의 수호신 도상 전통을 계승하고 있다. 로마 시대에는 개인을 보호하는 수호신이 있다고 믿었다. 장례의 신은 사람이 태어날 때 함께 태어나 죽는 순간에도 함께 한다고 한다. 장례의 신에게는 결혼을 상징하는 침대인 렉투스 게니알리스(lectus genialis)를 헌정했다.

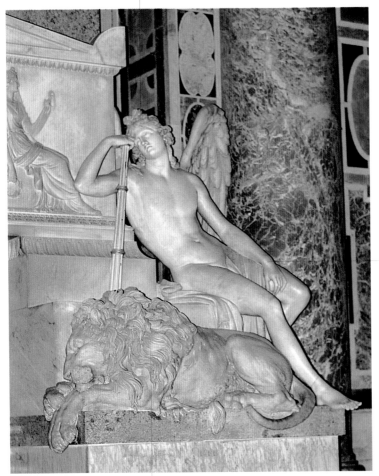

카노바가 만든 장례의 신은 누드 조각상이다. 이 조각상은 아름답긴 해도 보는 이들에게 불편한 감정을 일으켜 혹독한 비난을 받았다. 결국 카노바 사후에 조각상에 스투코(치장 벽토)로 옷을 만들어 입혔으나 후에 다시 제거됐다.

▲ 안토니오 카노바, 〈장례의 신〉, 교황 클레멘트 13세 무덤의 일부, 1784~92, 바티칸시티, 성 베드로 대성당

거꾸로 든 횃불은 금방 꺼지고 만다. 그리하여 고대에는 거꾸로 된 횃불이 죽음의 상징으로 쓰였다. 이는 또한 삶의 덧없음과 생이 끝나면 암흑이 찾아온다는 것을 암시한다.

# 해골과 두개골

*Skeletons and Skulls*

사람이 죽고, 피부가 썩은 뒤에 남아 있는 해골은 수많은 문화권에서
삶과 죽음의 중간 단계를 상징하는 도상이 되었다.

사람의 뼈는 대부분의 문화권에서 장례를 상징하고, 육체의 죽음에 대한 은유로 쓰였다. 유골은 이승에서의 시간이 다했음을 알리는 실질적인 증거였다. 그리스도교에서 유골은 최후의 심판이 끝난 후 부활하는 육체의 근원(고린토 전서 15장 참조)이다. 즉 죽은 이들이 무덤에서 나와 부활하여 심판에 임한다는 것이다. 이런 맥락에서 볼 때 두개골과 해골은 죽음 이후의 삶이 있음을 깨우쳐주는 긍정적인 상징으로 쓰였다.

로마제국 때에는 식당 주인들이 연회를 즐기는 와중에도 피할 수 없는 죽음을 잊지 말라며 식당 바닥에 모자이크로 해골을 그려 넣었다. 라틴아메리카 여러 나라의 민속 전통에서는 해골 도상이 편안하고 친숙한 느낌을 준다고 한다. 해골 도상은 사람들이 죽음에 대한 공포를 쫓아버리고, 죽음 이후의 삶을 믿는 데 도움을 준다. 해골은 바니타스, 죽음의 춤, 죽음의 승리, 낫, 모래시계, 화환, 활과 화살같은 메멘토 모리의 교훈을 주는 여러 도상 주제에서 주된 역할을 담당한다.

### 이름
해골(Skeletons)은 그리스어 'skeletos(건조된, 메마른)'에서 유래한 것으로, 특히 피부가 말라붙고 난 후 남은 사람의 뼈를 말한다. 두개골(Skulls)은 스칸디나비아어에서 유래한 중세 영어의 'skulle'에서 나왔는데 이 단어는 고대 고지(高地) 독일어의 'scollo(덩어리)'와 'scala(껍질)'이라는 단어와 비슷하다고 추정된다.

### 특징
해골과 두개골로 남은 사람의 뼈는 몸은 부패할 수 있고, 죽음은 불가피하며, 이승에서의 삶은 짧다는 변덕스러운 존재의 상태, 즉 메멘토 모리를 깊이 생각해야 할 필요성을 일깨운다.

### 이미지의 보급
해골과 두개골 도상은 선사시대부터 지구상의 거의 모든 문화권에서 광범위하게 사용되었다. 특히 북유럽 국가에서는 이 도상을 흔히 강렬하게 표현했다.

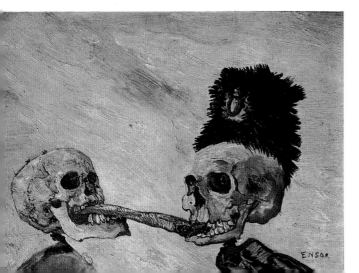

◀ 제임스 앙소르,
〈훈제한 청어를 가지고 다투는 해골들〉, 1891, 개인 소장

그리스도교 성인과 교인들은 흔히 두개골을
손에 들어 명상의 대상으로 이용했다. 따라서
두개골은 인간의 유한성을 상징함과 동시에
사람들에게 교훈을 주는 해부학 요소가 되었다.

살가도는 이 메멘토 모리 작품을 통해 자신이 가지고 있는
인체 해부학 지식과 해부학적 대상을 다루는 능란한 솜씨를
보여준다. 이 작품에서 화가는 두개골 한 개의 위치를
세 번 바꾸어 그림으로써 수많은 시점에서 대상을
보여줄 수 있음을 알려준다.

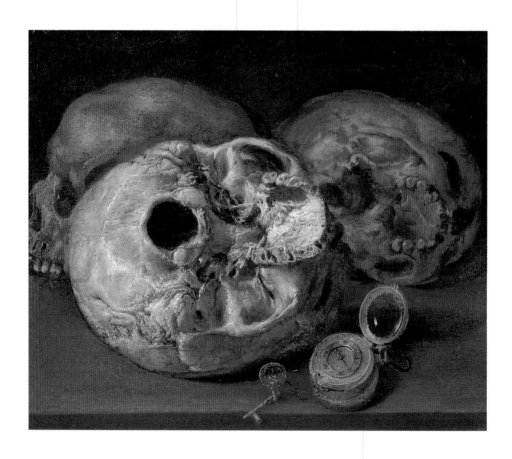

탁자 위에 놓인 회중시계는 냉혹한
시간의 흐름을 상징하며, 이 이미지가
주는 교훈과 가치를 강조한다.

▲ 안토니오 페레다 이 살가도, 〈바니타스〉,
1640, 사라고사, 미술관

위홀은 17세기에 활동했던 정물 화가들처럼 두개골 형상을
반복함으로써 죽음을 떠올리며 그 의미를 표현하고자 했다.
그는 동일한 공간에 놓인 두개골 이미지를
반복하지 않고 서로 다른 아홉 개의 이미지를 나열했다.

전통 사실주의 기법으로 그린 17세기 바니타스
작품은 현실을 모방하는 효과가 너무 뛰어나서
그림에 담긴 근원적인 메시지를 동요하게 했다.
하지만 위홀은 다채로운 색상을 사용하여 명랑한
분위기를 만들고, 의도적으로 이미지를 대충
묘사하여 아이러니를 느끼게 한다.

벽으로 드리워진 그림자가 동요하고,
두개골이 관람자들을 향해 미소를 지음으로써
두개골 이미지의 극적인 느낌이 강조된다.

▲ 앤디 워홀, 〈두개골들〉, 1976

현대적인 진단 기구인 엑스레이는 습관적으로 질병과
죽음을 떠올리게 한다. 이러한 엑스레이로 투시된
뼈의 이미지와 생명의 탄생과 창조를 상징하는 이미지가
예기치 않게 병치되면서 관람자는 동요하게 된다.

검은 배경과 희미한 청백색 인광을 발하는
두 손이 대조되며 뚜렷한 인상을 남긴다.
서로를 향해 뻗은 두 손은 곧 닿을 것 같다.

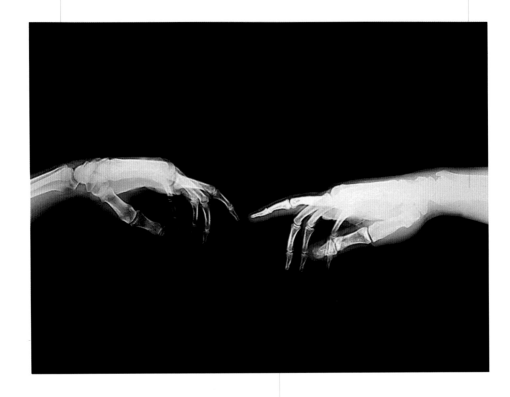

17세기 바니타스 정물화가들이 좋아했던 기괴함과
신랄함에서 영감을 얻은 글리고로코프는
미술사에서 아주 유명한 이미지 중 하나인
시스티나 소성당의 천장에 그린 미켈란젤로의
⟨아담 창조⟩를 도발적으로 재창조했다.

▲ 로버트 글리고로프, ⟨알려지지 않은 기원⟩,
1999, 개인 소장

〈천사〉라는 제목은 미술가가
중세와 르네상스 사이에 널리 유행한
그리스도교 도상, '기도하는 천사(orant
putto)'를 모범으로 삼았음을 보여준다.

퀸은 무서운 이미지와 죽음을 근대적으로
나타내는 데 주력하는 화가이다.
그는 마치 사람처럼 무릎을 꿇은 해골(또는 죽음)이
두 손을 모아 기도하는 역설적 상황을
보여주고 있다.

▶ 마크 퀸, 〈천사〉.
2006, 팔레르모, 개인 소장

# 죽음과 함께한 자화상

예술가들은 죽음에 대한 두려움을 떨쳐버리고, 죽음에 도전하며, 심지어는 그것을 예찬하기 위해 죽음과 친밀하게 이야기를 나누는 모습을 그렸다.

## *Self-Portrait with Death*

**정의**
변형된 자화상의 하나로,
화가는 죽음에 직면한
자기 모습을 주제로 삼았다.

**이미지의 보급**
17세기 이후, 특히 북유럽에서
자주 그려졌다.

자화상은 15세기에 처음 그려졌다. 이 무렵은 화가들이 장인 신분에서 해방되어 사회·문화적으로 시인이나 작가, 수학자, 음악가 같은 지식인의 지위에 오른 시기이다. 죽음(특히 화가 자신의 죽음)과 이야기를 나누는 화가를 그린 작품은 16세기 무렵부터 나타나기 시작했다. 16세기는 전 유럽이 종교적·경제적·정치적 위기에 휩쓸린 시기로, 이런 시대적 분위기는 마니에리스모(manierismo)에 반영되었다. 16세기의 시대적 상황 속에서 미술가들은 삶의 궁극적 의미와 미술의 역할에 대해 더욱 깊이 생각하게 되었다.

죽음과 함께한 자화상의 초창기 예는 시스티나 소성당에 그린 미켈란젤로의 〈최후의 심판〉에서 찾아볼 수 있다. 이 작품과 마찬가지로 미술가들은 (어느 정도의 위선 또는 자기 탐닉에 빠져) 자신을 순교자 또는 죄인으로, 아니면 미술을 통해서 궁극에는 불멸을 이루고자하는 목적으로, 이기지 못할 결투에서 죽음과 겨루는 인물로 그렸다.

특히 죽음과 함께한 자화상은 북유럽에서 인기를 얻었다. 이 도상은 미술가가 저주받은 영혼으로 지옥에 있다거나 해골과 대화하는 등 다양하게 해석되어 미술가 자신의 인식 정도를 나타내는 지표로도 이용되었다.

▶ 파올로 빈첸초 보노미니,
〈자화상〉, 1810년경, 베르가모,
산타 그라타 인테르

다윗은 특별한 승리의 징표라는 듯
베어낸 골리앗의 머리를
득의양양하게 처든다.

다윗의 팔은 단축법을 이용해 대담하게
그렸으며, 관람객 쪽으로 뻗어 나간다.
때문에 실제처럼 느껴지는 화면의
깊이감이 강조된다.

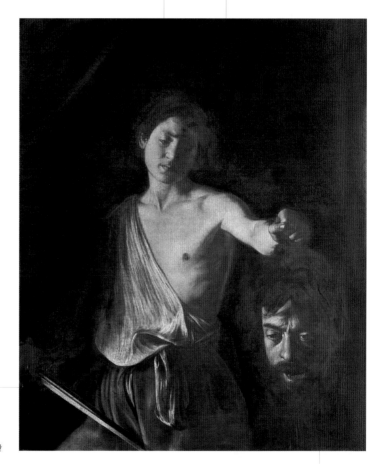

다윗이 오른손에 든 칼은
단 한 번의 대결에서
적을 이긴 승리의 무기이다.

▶ 카라바조,
〈골리앗의 머리를 든 다윗〉,
1609~10, 로마, 보르게세 미술관

블레셋 장군 골리앗의 머리는
롬바르디아 출신 화가 카라바조의 자화상이다.
이 작품을 그릴 당시 그는 거리에서 싸움을 하다
사람을 죽게 하여 사형 선고를 받은 후 도망다니고
있었다. 골리앗의 목에서 검붉은 피가 뚝뚝 떨어진다.

# 죽음과 함께한 자화상

화가의 진지하고 무언가에 집중하고 있는 시선은
그가 자기인식을 하고 있으며, 존재의 궁극적 의미를
깨달았음을 드러낸다. 관람자를 바라보는 그의 눈은
한 치의 노여움도 없다.

뵈클린은 북유럽 문화의 전통을 계승하여
해골 옆에 있는 자화상을 그렸다.
해골은 화가가 죽을 운명임을 일깨운다.

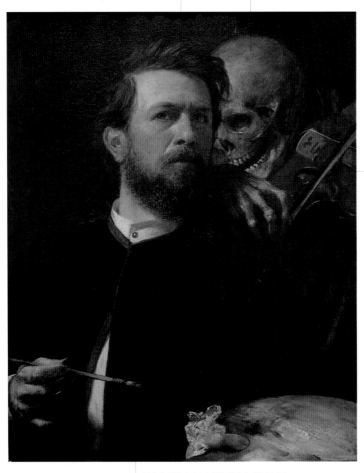

음악을 연주하는
해골 주제는
중세의 도상인
죽음의 춤으로
거슬러 올라간다.
죽음이 연주하는 음악에
맞추어 도도히 흘러가는
시간과 함께 만물은
종말로 치닫게 된다.

▲ 아르놀트 뵈클린, 〈바이올린을
연주하는 죽음과 함께한 자화상〉,
1872, 베를린, 국립미술관

물감을 묻힌 팔레트와 붓은 화가가 작업 중이며,
그가 예술을 통해 죽음을 물리치고자 함을 알려준다.
뵈클린의 자녀 중 절반은 어려서 세상을 떠났고,
그 역시 병 때문에 죽을 고비를 여러 번 넘겼다.

이젤 꼭대기에 놓인 두개골의 인간적인 표정은
미소를 지으며 그림을 그리고 있는 해골 화가를 보며 관람자들이
느끼게 될 당황스러움을 구체적으로 나타내는 듯 보인다.

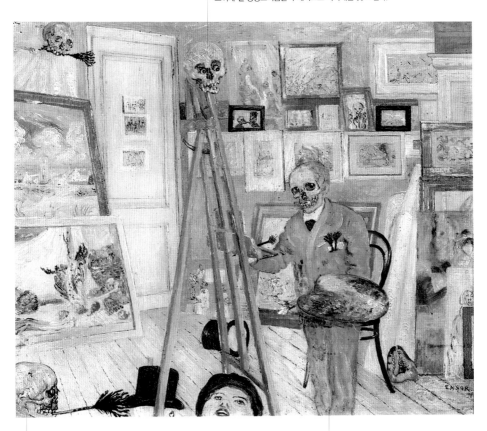

교훈을 주기 위해 그린 마카브르(부패한 시체를 그린 그림과 조각을
이르는 용어)와 죽음의 도상은 플랑드르 회화 전통에서 전형적으로
나타난다. 초현실주의적이며 지옥과 같은 세계를 보여준
히에로니무스 보스는 죽음의 도상을 그린 플랑드르 회화 전통에서
단연 두드러지는 인물이다.

아이러니 구사에 능했던 앙소르는
살아 있는 죽음이 자신이라고
상상했다. 이는 죽고 난 후에도 계속
그림을 그리고 싶다는 화가의 소망을
표현하는 것 같다.

▲ 제임스 앙소르, 〈해골 화가〉,
1896~97, 안트베르펜, 왕립미술관

낭만주의와 상징주의에서 예술가는 금기를 깨뜨리는
저주받은 인간을 뜻했다. 노르웨이 출신 화가 뭉크는
이 작품을 통해 낭만주의와 상징주의의 예술가 상을
시각적으로 표현했다. 이 작품에서 뭉크는
자신이 지옥의 저주받은 영혼이라고 상상했다.

불길이 남자를 집어삼킬 듯 활활 타오르지만
화가는 두려워하지도, 동요하지도 않으며
관람자를 향해 도전적인 시선을 던진다.
그의 시선 어디에서도 후회의 빛을 찾을 수 없다.

▲ 에드바르드 뭉크, 〈지옥에 있는 자화상〉,
1903, 오슬로, 뭉크 미술관

지옥은 흐르는 듯 표현적인 붓놀림, 노랑과 주황,
검붉은 색을 두텁게 칠한 임파스토 기법과
질감의 표현을 통해서 장대한 느낌을 준다.

실레는 음침한 색채로 메멘토 모리 주제인
해골과 함께한 자화상을 그렸다.
해골은 실레에게 인간 삶의 덧없음과
피할 수 없는 죽음을 일깨운다.

화가는 자신과 죽음을 동일시하여 자신의 얼굴을
붉은 핏빛 색조를 띤 음울한 데스마스크로 그렸다.
화가의 얼굴과 그 뒤에 있는 핏기 없는 어두운
두개골은 불협화음을 낸다.

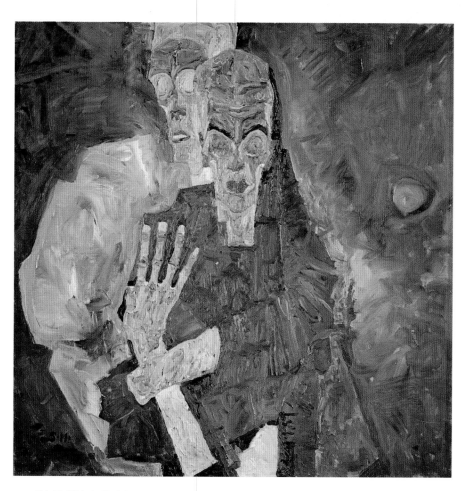

화가의 뻣뻣한 손과 팔은 마치 꼭두각시 인형 같다.
또 해부용 시체에서 전형적으로 나타나는
사후 강직 상태를 연상하게 한다.

▲ 에곤 실레, 〈자기 관찰자 II(죽음과 남자)〉,
1911년, 빈, 레오폴트 미술관

# 죽음과 함께한 자화상

이 화가는 죽음에 대한 강박을 지니고 있다. 죽음에 대한 강박은 북부 유럽 미술에 전형적으로 나타나는데 이 작품에서는 화가의 머리를 광배처럼 둘러싼 망령의 관으로 드러난다.

화가가 입고 있는 검은색 옷과 붉은 빛이 도는 흙빛 색조 배경이 조화를 이루어 지옥 같고 불안한 느낌을 강조한다.

화가가 거울 속에서 어렴풋이 죽음을 보았음을 공포에 질린 그의 표정으로 짐작할 수 있다. 관람자에게 고정된 화가의 시선은 그를 겁에 질리게 한 것이 바로 우리이며, 좋든 싫든 우리가 죽음의 역할을 맡고 있다는 것을 암시한다. 화가는 관람자에게 죽음의 역할을 맡겨 죽음과 함께한 자화상 도상을 새롭게 해석했다.

▲ 루이지 루솔로, 〈자화상〉, 1909, 밀라노, 시립근대미술관

화가의 표정에서 죽음에 대한 공포가 보인다. 입을 벌리고 관람자들 쪽으로 부릅뜬 눈을 떼지 못하는 화가의 표정을 통해 그가 느꼈던 죽음의 공포에 공감하게 된다.

해골은 해부학과 골격을 연구하는
미술가들이 흔히 이용했으며, 중세에서 유래한
메멘토 모리 주제를 가리키는 것이기도 하다.
코린트는 스위스 화가 아르놀트 뵈클린이 그린
〈바이올린을 연주하는 죽음과 함께 한 자화상〉
(126쪽)에서 영감을 얻어 북유럽에서 흔하게
그려졌던 이 도상을 아이러니하게 재해석했다.

집과 종탑, 공장의 굴뚝이 보이는 도시의 환한 풍경은
침묵을 지키고 있는 해골과 극명한 대조를 이루며,
분주하고 생동하는 느낌을 준다.

이 작품 오른쪽 꼭대기에는 화가가 그림을
그린 날짜가 적혀 있다. 이 날짜를 통해
당시 그가 38세였음을 알 수 있다.

이 작품은 코린트가 매년 자신의 생일인
7월 21일에 그렸던 자화상 연작 중 첫 작품이다.
그는 두 턱이 진 통통한 얼굴, 이마 뒤쪽으로 물러난
머리카락 선, 커다란 체격 등을 가감없이
솔직하게 나타냈다.

화가의 바로 뒤에 유리창 하나가 열려 있으며
유리창으로 들어오는 빛을 받아 배경이 환하다.
유리창을 통해 뮌헨 북쪽에 위치한 슈바빙의
정경을 볼 수 있다. 당시 코린트는 다른 미술가들과
마찬가지로 이 지역에 작업실을 가지고 있었다.

▲ 로비스 코린트, 〈해골과 함께한 자화상〉,
1896, 뮌헨, 렌바흐하우스 시립미술관

# 3 에로스와 타나토스

## EROS AND THANATOS

◀ 파올로 빈센초 보노미니,
〈신랑신부〉, 1810년 무렵, 베르가모,
산타 그라타 인테르 비테스 성당

# 나스타조 델리 오네스티

보카치오의 이야기에 등장하는 주제는 사랑과 고통, 독창성과 위선 등이다. 사랑 이야기의 주인공인 나스타조 델리 오네스티는 끊임없이 자살을 시도하면서 스스로를 죽음의 벼랑 끝으로 내몬다.

*Nastagio degli Onesti*

**출전**

보카치오 《데카메론》 5일째
8번째 이야기

《데카메론》 중 〈나스타조 델리 오네스티의 이야기〉의 주인공, 나스타조 델리 오네스티는 귀족 처녀를 사랑하여 그녀의 사랑을 얻기 위해 온갖 노력을 아끼지 않는다. 하지만 그녀는 그의 구애에 냉담한 반응을 보일 뿐이었다. 절망에 빠진 나스타조는 여러 번 자살을 시도하지만 모두 실패했다. 사랑을 얻지도 못하고, 그녀를 잊지도 못한 나스타조는 마음을 달래기 위해 자신이 살던 라벤나를 떠나 라벤나 외곽에 있는 키아시로 간다. 키아시의 소나무 숲을 거닐던 어느 날, 나스타조는 끔찍한 환상에 사로잡힌다. 아름다운 여자가 알몸으로 도망가다 그녀를 뒤쫓던 남자에게 잡히는 환상이었다. 여자를 잡은 남자는 그녀의 가슴을 찢어 심장을 꺼낸 후 개에게 던져주고, 개는 순식간에 심장을 삼켜버린다. 얼마 후 여인은 다시 되살아나지만 다시 쫓고 뜯어 먹히는 장면은 끝없이 계속된다. 나스타조는 이 환상이 청년의 사랑을 매몰차게 거절한 처녀를 벌주는 것이라 생각했다. 그래서 그는 환상을 본 소나무 숲에서 연회를 준비한 후 자신이 사랑하는 여자와 친구, 친척들을 모두 초대한다. 그녀는 나스타조가 보았던 무서운 장면들을 본 후, 자신이 나스타조를 너무 매몰차게 거절했음을 깨닫게 된다. 나스타조를 미워했던 그녀는 결국 그를 사랑하게 된다.

▶ 산드로 보티첼리,
〈나스타조 델리 오네스티 이야기
(두 번째 일화)〉,
1483년 무렵, 마드리드, 프라도 미술관

멋진 사냥꾼 케팔로스는 사랑과 질투, 부정을 담은 비극적 이야기의
주인공이다. 그는 본의 아니게 사랑하는 아내 프로크리스를 죽이고 만다.

노련한 사냥꾼 케팔로스는 포키스의 왕 데이오네우스와 왕비 디오메
데의 아들이다. 신화의 다른 판본에 따르면 헤르메스와 헤르세의 아
들이라고도 한다. 케팔로스의 아내 프로크리스는 아테네의 왕 에렉테
우스의 딸이다.

어느 날, 케팔로스를 사랑하게 된 새벽의 여신 에오스(로마 신화에서
는 아우로라)가 그를 납치하지만 케팔로스는 자신이 사랑하는 아내 프
로크리스에게 돌아가버린다. 화가 난 여신은 케팔로스에게 복수하기
위해 케팔로스가 아내 프로크리스를 의심하도록 부추긴다. 결국 아내
를 의심하게 된 케팔로스는 그녀를 시험하고자 다른 모습으로 변신해
서 아내를 유혹한다. 막무가내 구애로 프로크리스의 마음이 흔들리려
는 찰나, 케팔로스는 자신의 정체를 밝히고 그녀에게 화를 낸다. 분노
와 수치심에 휩싸인 프로크리스는 산속으로 들어가 아르테미스 여신
의 궁정에 머문다. 하지만 얼마안가 두 사람은 화해했다. 프로크리스
는 사냥을 좋아하는 남편에게 아르테미스 여신에게 받은 사냥개와 창
을 선물하고, 케팔로스는 기뻐하며 사냥을 떠난다. 프로크리스는 그를
감시하기 위해 몰래 뒤를 밟다가 울창한 숲에 몸을 숨기는데, 그 소리
를 들은 케팔로스는 사냥감인 줄 알고 숲을 향해 창을 던진다. 케팔로
스가 던진 창에 맞은 프로크리스는 결국 세상을 떠난다.

**● 출전**

오비디우스 《변신》,
가이우스 율리우스 히기누스
《이야기》,
보카치오 《이교 신들의 계보》,
니콜로 다 코레조,
〈케팔로스 이야기〉

▼ 피에로 디 코시모,
〈프로크리스의 죽음
(님프를 애도하는 사티로스)〉,
15세기 말, 런던, 국립미술관

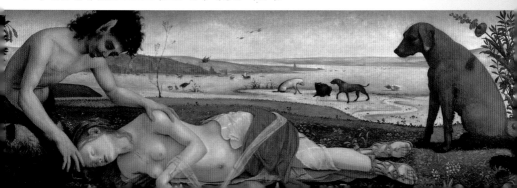

# 피라모스와
# 티스베

박복한 연인의 사랑 이야기는 지나친 열정이 빚은 오해 때문에 슬프게
끝이 난다. 연인의 시체를 앞에 둔 티스베의 모습은 그림으로 자주 그려졌다.

*Pyramus and Thisbe*

● **출전**
오비디우스 《변신》,
가이우스 율리우스 히기누스
《이야기》,
보카치오 《사랑의 환상》,
제프리 초서 《선녀들의 전설》

▼ 니콜라우스 도이치,
〈피라모스와 티스베〉,
1514, 바젤, 미술관

바빌로니아인 피라모스와 티스베는 서로 사랑하는 사이지만 양쪽 집
안에선 두 사람의 결혼을 허락하지 않았다. 두 사람은 집안 사람들의
눈을 피해 두 집안을 가르는 담의 틈새로 이야기를 나누다 결국 먼 곳
으로 도망치기로 한다. 약속 장소에 먼저 도착한 티스베는 거기에서
잔인한 암사자와 마주친다. 깜짝 놀란 그녀는 가까운 동굴로 몸을 피
하다가 자신의 베일을 떨어뜨리고, 막 먹이를 잡아 먹어 입가에 피가
묻어 있던 암사자는 그녀가 흘린 베일을 갈가리 찢어 놓는다.

　뒤늦게 약속 장소에 도착한 피라모스는 피가 묻은 채 갈가리 찢겨
져 있는 베일을 보고 티스베가 죽었다고 생각하여 자신도 그녀의 뒤
를 따르기 위해 가지고 있던 단검으로 목숨을 끊는다. 한편 동굴에 숨
어 있다가 약속 장소에 돌아온 티스베는 피라모스의 시체를 발견한다.
피라모스의 죽음을 확인한 티스베는 그를 따라 죽기로 결심하고, 그가
자살할 때 썼던 단검으로 목숨을 끊는다.

　열렬히 사랑하는 두 연인이 자살한다는 이야
기는 폼페이의 벽화(기원후 1세기)에 그려진 작품
이 유명하다. 12세기 바젤 대성당에 그린 로마
네스크 시대 작품처럼, 두 연인의 자살을 애욕
을 경계하라는 교훈의 의미로 해석하는 경우도
많았다.

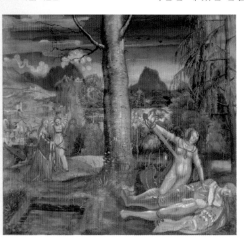

운명을 극복할 수 있으리라는 헛된 믿음으로 악운에 맞서려 했지만
실패하고 만 신혼부부 오르페우스와 에우리디케의 슬픈 이야기에는
사랑과 죽음이 뒤섞여 있다.

# 오르페우스와
# 에우리디케

*Orpheus and Eurydice*

전설에 등장하는 유명한 시인이자 음악가인 오르페우스는 강의 신(트
라키아의 왕이라고도 함) 오이아그로스와 아홉 뮤즈 중 맏이인 칼리오
페 사이에서 태어났다. 그의 아내인 님프 에우리디케는 양치기(꿀벌치
기라고도 함) 아리스타이오스를 앞서 가다가 독사에게 물려 목숨을 잃
는다. 사랑하는 아내의 죽음으로 절망에 빠진 오르페우스는 하데스에
게 에우리디케를 돌려달라고 부탁하기 위해 지하세계로 떠난다. 그는
달콤한 음악을 연주해서 카론과 지옥의 경비견 케르베로스를 물리치
고, 그 다음에는 복수의 세 여신을 물리친다. 오르페우스의 음악에 감
동한 하데스와 그의 아내 페르세포네는 오르페우스의 요청을 받아들
이지만, 오르페우스가 지하세계를 빠져나갈 때까지 에우리디케가 잘
오고있는지 뒤를 돌아봐서는 안 된다는 단서를 덧붙였다. 그렇게 하
기로 약속한 오르페우스는 얼마안가 에우리디케가 잘 따라오고 있는
지 궁금해 참을 수 없었고, 결국 고개를 돌려 에우리디케를 바라보고
말았다. 그리하여 에우리디케는 다시, 그리고 영원히 하데스에게 가
고 만다.

오르페우스는 사랑하는 아내를
영원히 잃어버렸다는 상실감 때문
에 세상에서 멀어져 사람들과 만
나지도 않았다. 한때 오르페우스
를 따랐던 시녀들은 그가 자신들
을 돌보지 않는다고 분개하여 그
를 몽둥이로 때려 죽인다.

● 출전
베르길리우스 《농경시》,
오비디우스 《변신》

▼ 티치아노,
〈에우리디케의 죽음〉,
1510년 무렵, 베르가모,
아카데미아 카라라

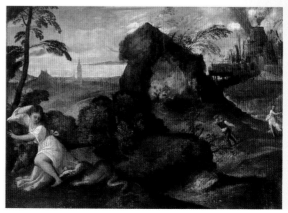

# 에코와 나르키소스

## Echo and Narcissus

아름다운 나르키소스는 물에 비친 자신의 모습에 반해 수척한 모습으로 누워 있다. 한편 숲과 샘의 님프인 에코는 나르키소스를 짝사랑하다 점점 쇠약해진다.

* **출전**
오비디우스 《변신》,
파우사니아스,
《그리스 기행》;
아우소니우스,
《경구집》;
파노폴리스의 논노스,
《디오니소스 이야기》

리리오페는 예언자 티레시아스로부터 곧 태어날 아들 나르키소스(나르시스)가 자신의 얼굴을 보지 않는다면 장수할 것이라는 이야기를 듣는다. 수많은 사람들이 나르키소스를 사랑했지만 나르키소스는 그들의 구애를 받아들이지 않고, 사냥에만 몰두했다. 한편 수다쟁이 님프 에코도 나르키소스를 짝사랑했는데 제우스가 바람을 피우는 현장에 들이닥친 헤라에게 수다를 떨어 제우스가 그 자리를 빠져나가게 한다. 화가 난 헤라는 에코가 다른 사람이 한 말의 끄트머리만 되풀이하게 하는 벌을 내린다. 그리하여 나르키소스에게 사랑을 거절당하고만 에코는 상심이 너무 커서 몸이 돌로 변했다. 또 다른 이야기에 따르면 에코는 슬픔에 빠져 점점 수척해졌고, 결국 목소리만 메아리로 남게 되었다고도 한다. 한편 나르키소스를 짝사랑했던 다른 처녀는 복수의 여신 네메시스에게 복수를 청한다. 네메시스는 사냥하러 나온 나르키소스가 물 맑은 연못가에서 물에 비친 자신의 모습을 보게 한다. 자신의 얼굴을 보고 사랑에 빠진 그는 사랑이 받아들여지지 않자 상심한 나머지 점점 수척해지고, 마침내 세상을 떠난다. 나르키소스가 죽은 자리에 핀 꽃(수선화)은 그의 이름을 따서 부른다.

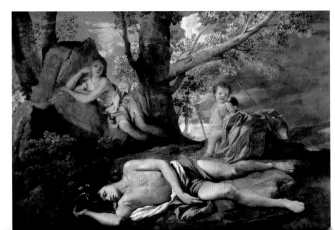

▶ 니콜라스 푸생,
〈에코와 나르키소스〉,
1627년 무렵, 파리, 루브르 박물관

# 베누스와 아도니스

*Venus and Adonis*

베누스와 아도니스의 가슴 아픈 사랑은 아도니스가 멧돼지에게 물려
죽음으로써 끝이 난다. 아도니스가 매년 여섯 달씩 지하세계에
억지로 머물러야 한다는 이야기는 계절의 순환을 가리킨다.

어느 날, 테이아스는 자신의 딸이 베누스보다 아름답다고 자랑했다.
화가 난 베누스는 테이아스의 딸 미라가 아버지를 사랑하도록 하는
벌을 내린다. 아버지를 사랑하게 된 미라는 아버지를 속여 어둠속에
서 그와 동침을 하지만 테이아스가 결국 그 사실을 알게 되고, 그녀를
죽이려 한다. 아버지를 피해 도망간 미라는 신들에게 청해 몰약 나무
로 변신하는데 거기에서 태어난 아이가 미소년 아도니스이다. 에로스
의 화살에 찔린 베누스는 때마침 아도니스를 보고 그와 사랑에 빠진
다. 그러던 어느 날 사냥을 하던 아도니스가 멧돼지에게 물려 세상을
떠나고 만다. 베누스는 아도니스가 흘린 피를 붉은 꽃으로 변하게 하
는데 그 꽃이 아네모네이다. 다른 이야기에서는 베누스가 아도니스에
게 서둘러 가다 가시 있는 장미꽃을 밟아 피가 나게 되는데 거기에서
나온 피가 흰 장미를 붉은 장미로 물들였고, 그 꽃이 사랑의 여신을 상
징하게 되었다고 한다. 또 다른 신화에서는 아도니스의 죽음은 하데
스의 아내 페르세포네의 질투 탓이라고도 하고, 또 베누스의 연인 마
르스가 멧돼지로 변해 아도니
스를 공격했다고도 한다. 한편
지하세계에 가게 된 아도니스
는 페르세포네에게 1년 중 절
반은 지상에서 베누스와 보낼
수 있게 해달라고 청한다. 이
는 매년 봄, 자연이 소생하는
현상을 신화로 바꾸어 놓은 것
이다.

● 출전
플로사의 비온
《아도니스를 위한 애가》,
오비디우스 《변신》,
기욤 드 로리스,
장 드 묑 《장미 설화》,
잠바티스타 마리노 《아도네》

▼ 주세페 데 리베라,
《죽은 아도니스를 애도하며
우는 베누스》,
1637, 로마, 국립고대미술관

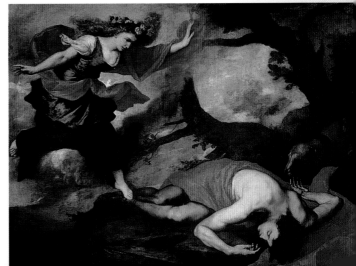

# 아폴론과 히아킨토스

## *Apollon and Hyacinth*

사랑스러운 청년 히아킨토스는 보통 상처를 입고 아폴론의 팔에 안겨 있거나 숲속의 빈터에서 숨진 모습으로 그려진다. 히아킨토스의 피에서 피어난 붉은 히아신스 꽃이 항상 근처에 피어 있다.

● 출전

아폴로도로스 《도서관》,
오비디우스 《변신》,
아테네 출신 필로스트라토스
《회화론》

▼ 장 브록, 〈히아킨토스의 죽음〉,
1804, 푸아티에, 생트 크루아 박물관

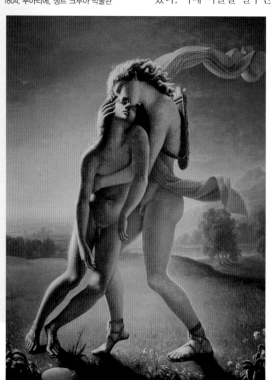

제우스와 레토 사이에서 태어난 아폴론은 아름다운 청년 히아킨토스와 연인 사이였다. 라코니아 출신인 히아킨토스는 스파르타의 왕 아미클라스와 왕비 디오메데의 아들이다.

아폴론은 히아킨토스를 항상 곁에 두려고 했다. 아폴론은 히아킨토스가 사냥을 하고 싶다고 하면 사냥개를 돌보거나 그물을 날라주면서 시간을 보내 신의 직무를 게을리했다. 어느 날 아폴론과 히아킨토스는 몸에 올리브유를 바르고 원반던지기 시합을 했다. 아폴론이 먼저 원반을 던졌고, 원반은 멀리 날아갔다. 히아킨토스는 원반을 집으로 뛰어갔다. 이때 이들을 질투한 서풍의 신 제피로스가 끼어들어 원반이 히아킨토스의 얼굴을 치게 한다.

원반에 맞은 히아킨토스는 큰 상처를 입었고, 아폴론이 서둘러 그를 간호했지만 결국 세상을 떠나고 만다. 아폴론은 히아킨토스를 붉은 자줏빛 꽃으로 변하게 하는데 이 꽃은 히아킨토스의 피와 같은 색이었고, 이름도 그의 이름을 따와 히아신스라 불렀다. 아폴론은 히아신스의 꽃잎에 손수 '아이 아이(ai ai)'라고 새겨 넣었는데 그리스어 '아이 아이'는 고통과 슬픔에 찬 울부짖음을 나타내는 의성어로 히아킨토스를 떠나보낸 아폴론의 절절한 슬픔이 느껴진다.

# 파올로와
# 프란체스카

*Paolo and Francesca*

이 유명한 사랑의 비극 도상은 낭만주의 시대에 가장 많이 그려졌다.
중세 때 확립된 파올로와 프란체스카의 이야기는 특히 낭만주의
시대에 큰 성공을 거두었다.

단테의《신곡》에는 비극적 사랑 이야기의 주인공 파올로와 프란체스카가 등장한다. 이들은 중세 로마냐 지역을 주름 잡던 라벤나의 다 폴렌타와 리미니의 말라테스타 가문 출신이었다. 이 두 가문은 젊은 프란체스카와 나이가 많은 절름발이 잔초토 말라테스타의 정략결혼으로 지루한 반목을 끝내고 화해하려 했다. 하지만 프란체스카와 시동생 파올로는 랜슬럿과 귀니비어의 이야기를 담은 책을 읽다가 사랑에 빠지게 되고, 결국 그 사실을 알게된 잔초토에게 살해된다.

단테의《신곡》에 대한 보카치오의 공개 논평에 따르면 형 대신 젊고 건장한 파올로가 신랑이라고 속이고서 혼담이 진행되었으므로 프란체스카는 파올로가 신랑이라고 오인하고 사랑하게 되었다고 한다. 파올로와 프란체스카의 이야기는 수많은 문학과 미술, 오페라 작품에 영감을 주었다. 미술가와 작가들은 특히 잔초토가 감시하고 있을 때 두 사람이 나누는 사랑의 감정, 잔초토가 두 사람을 죽이는 장면, 단테와 이야기를 나눌 때 바람이 휘몰아치는 지옥의 하늘을 파올로와 프란체스카가 부둥켜안고 날아가는 모습에 주목했다.

● **출전**
알리기에리 단테, 《신곡》

▼ 가에타노 프레비아티,
〈파올로와 프란체스카〉,
1887, 베르가모, 아카데미아 카라라

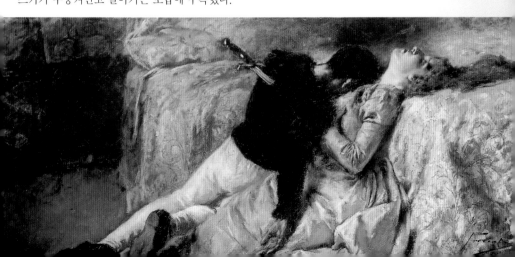

# 로미오와 줄리엣

이 고전 비극은 미술가들이 매우 자주 쓰는 주제 중 하나다.
열정과 죽음이 뒤엉키는 내용 때문에 이 주제는 특히 낭만주의에서
사랑을 받았다.

## *Romeo and Juliet*

**출전**

윌리엄 셰익스피어,
《로미오와 줄리엣》

중세 베로나의 몬터규가와 캐풀렛가는 서로 반목하며 지낸 명문가이
다. 그러던 어느 날 캐풀렛가의 무도회에 간 몬터규가의 아들 로미오
는 캐풀렛가의 딸 줄리엣을 만나게 되고 두 사람은 사랑에 빠진다. 줄
리엣은 부모님이 결정한 패리스 백작과의 결혼을 피하기 위해 로런스
신부를 찾아가고, 그 이야기를 들은 신부는 비밀리에 둘을 결혼시킨
다. 그러나 거리에서 벌어진 싸움에서 로미오가 줄리엣의 사촌을 죽
이는 바람에 로미오가 베로나를 떠나게 된다. 로런스 신부는 줄리엣
이 패리스 백작과 결혼하지 않도록 그녀에게 죽은 것처럼 보이게 하
는 약을 준다. 약을 먹고 가사 상태에 빠진 줄리엣은 가족묘에 묻힌다.
줄리엣이 죽었다는 소식을 듣고 베로나로 돌아온 로미오는 독약을 마
시고 그녀의 뒤를 따른다. 한편, 다시 의식을 찾은 줄리엣은 로미오의
주검을 발견하고 그가 지니고 있던 단검으로 목숨을 끊는다.

베로나의 군주는 시의 평화와 화합을 도모하기 위해 이 비극적인
이야기를 이용했다. 서로 으르렁대던 몬터규와 캐풀렛 가문은 14세기
에도 이미 유명했다. 단테도 이
두 가문의 이름을 《신곡》의 〈연
옥〉에서 이야기한 바 있다. 이
희곡은 중세에서 영감을 얻었
지만 모티프는 고대 그리스 문
학에 이미 등장했던 것이다. 피
라모스와 티스베의 신화도 두
사람의 자살로 끝난다는 점에
서 이 주제와 비슷하다.

▼ 피에트로 로이,
〈로미오와 줄리엣의 죽음〉,
1866, 비첸차, 피나코테카 디 팔라초
키에리카티(키에리카티 성 회화관)

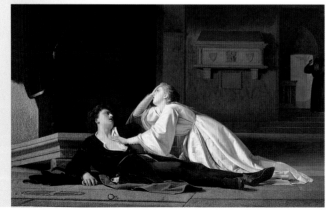

장애물에 부딪혀 어쩔 수 없이 사랑을 숨겨야 했던 연인,
헤로와 레안드로스가 주인공이다. 운명과 신들의 질투 때문에
열정적인 연인의 사랑은 비극으로 변한다.

# 헤로와 레안드로스

*Hero and Leander*

헤로는 세스토스 시에 있는 베누스 신전의 여신관이고, 레안드로스는
헬레스폰토스 건너 편 해안에 있는 아비도스 출신 청년이었다. 두 사
람은 베누스를 기리는 축제 기간에 처음 만나 사랑에 빠진다. 하지만
헤로는 베누스 신전의 여신관이기 때문에 처녀성을 지켜야 했고, 따라
서 두 연인은 다른 사람들 몰래 만날 수밖에 없었다. 레안드로스는 매
일 밤, 헤로가 탑 창가에 밝혀 놓은 등불을 보고 헬레스폰토스 해협을
건너 연인을 만났다. 그런데 폭풍우가 치던 날 밤, 헤로가 켜놓은 등불
이 바람이 불어 꺼졌고, 길을 잃은 레안드로스는 캄캄한 바다에서 익
사하고 만다. 다음날 아침 해변에서 레안드로스의 시체를 발견한 헤로
는 절망에 빠져 자신이 살던 탑 창밖으로 몸을 던져 목숨을 끊는다.

　　로마시대에는 베르길리우스와 오비디우스가 이 이야기를 전했으
나 그리스의 시인 무사이오스(5세기)의 서사시 《헤로와 레안드로스》
가 내용이 가장 충실하다. 이 도상은 이미 로마시대부터 그려졌고,
16~17세기에 플랑드르와 이
탈리아 화파에서 큰 인기를
끌었다. 미술가들은 보통 바
다의 님프 네레이드가 넘실
대는 파도를 헤치며 레안드
로스의 시체를 해변으로 끌
고 오는 장면을 그렸다. 일
부 작품의 배경에서는 헤로
가 몸을 던진 높은 탑이 보이
기도 한다.

● **출전**
베르길리우스 《농경시》,
오비디우스 《사랑의 기교》,
《여인들의 편지》;
무사이오스
〈헤로와 레안드로스의 이야기〉

▼ 줄리오 카르피오니,
〈레안드로스의 죽음〉,
1660, 개인 소장

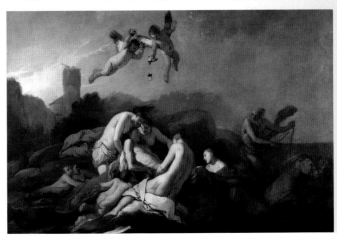

# 4 천국과 이승 사이

## BETWEEN HEAVEN AND EARTH

잠든 아기 예수 ✽ 베로니카의 수건 ✽ 십자가 처형
십자가에서 내려짐 ✽ 애도 ✽ 피에타 ✽ 그리스도의 시신
그리스도의 매장 ✽ 비탄에 젖은 예수 ✽ 성모 마리아의 임종
전환 ✽ 장례식 ✽ 눈물 ✽ 매장 ✽ 죽은 자를 위한 기도
봉헌 ✽ 기적을 행한 성인들

◀ 엘 그레코, 〈성삼위일체〉,
1577~79, 마드리드, 프라도 미술관

# 잠든 아기 예수
## *Baby Jesus Sleeping*

훗날 당하게 되는 수난의 상징물로 둘러싸인 아기 예수는
아무 근심 없이 잠들어 있다. 아기 예수의 잠은
그리스도의 죽음에 대한 예표이며 상징이다.

* **시간과 장소**
  예수의 유년기 초입,
  나사렛

* **등장인물**
  아기 예수

* **출전**
  정규 출전은 없지만
  그리스도교가 인구에
  회자되면서 만들어지고
  발전했다.

* **이미지의 보급**
  로마 가톨릭교회를 믿는
  나라에서 꽤 유행했으나
  15~19세기에 국한됨

이 주제는 16세기에 두개골(일부 작품은 모래시계 또는 싱싱한 꽃을 이용하기도 했다)을 바라보는 날개 달린 아기 천사 또는 두개골을 베개로 삼아 잠든 에로스에서 발전한 도상이다. 곧 사랑과 죽음, 에로스와 타나토스, 삶의 시작과 종말의 대비를 강조하면서 바니타스, 삶과 육욕, 현세적 쾌락의 덧없음에 관한 주제를 엮고 있다.

구이도 레니의 회화를 기본으로 한 17세기의 판화에서는 두개골을 베고 잠든 아기 천사의 이미지에 "요람에서 무덤까지는 무척 짧다."는 설명을 달았다. 잠든 아기 예수 주제는 17세기에 발전했다. 잠을 꿈과 죽음으로 동일시하는 상징은 유지되었지만 내용은 완전히 바뀌었다. 아모르 또는 큐피드(큐피도)는 훗날 예수의 순교를 미리 알려주는 십자가 위에서 잠든 아기 예수로 바뀐다. 일부 작품에서는 두개골 또는 그리스도의 수난을 상징하는 못, 망치, 가시관, (그리스도가 매질 당할 때 묶이는) 기둥, 채찍 등을 함께 그렸다. 두개골과 십자가는 그리스도의 수난을 예견함과 동시에 그리스도가 부활을 통해 죽음을 이겨냄을 암시한다.

▶ 〈잠든 아기 예수〉,
17세기, 마드리드,
데스칼사스 레알레스 수녀원

아기 예수의 잠은 죽음을 상징하며, 훗날 닥치는 그리스도의 순교를
미리 보여준다. 그리스도교 교인들은 그리스도의 죽음을 통해
인류가 구원되고, 죄를 씻는다고 믿는다.

잠든 아기 예수는 오른손에 작은 십자가를
들고 있는데 이는 아기 예수가 앞으로 겪게 될
운명과 순교를 이미 알고 있음을 보여준다.

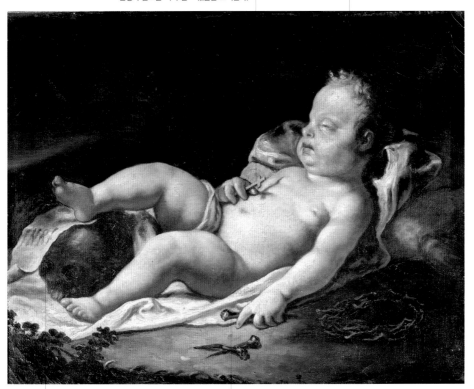

죽음을 나타내는 상징물 중 하나인
두개골은 아기 예수의 발 아래에 있다.
이는 하느님의 아들인 예수가
죽음을 편안하고 친숙하게 받아들인다는
사실을 알려주는 것 같다.

못, 가시관, 수의 등 아기 예수가 앞으로 겪게 될
수난의 상징물들이 아기가 낮잠을 자는 동안
떨어뜨린 장난감처럼 아기 예수 주위에 놓였다.

▲ 〈두개골, 그리고 수난의 상징물과 함께 있는 잠든 아기 예수〉,
17세기 중엽, 가르도네 리베라(롬바르디아, 이탈리아),
무제오 일 디비노 인판테(아기 예수 박물관)

# 베로니카의 수건

*Veronica's veil*

최초로 그리스도의 얼굴을 담은 참된 성상. 곧 그리스도의
피 묻은 얼굴이 그가 골고다 언덕으로 가는 도중 베로니카가 내민
하얀 수건에 그대로 찍혔다.

베로니카라는 이름은 외전 《니고데모 복음서(빌라도 행전)》 7장에 처음으로 등장한다. 베로니카는 예수님의 옷자락에 손을 대자 출혈이 멈췄다는 여인이다. 베로니카 성녀 숭배는 15세기에 유행하였는데 성녀의 이름 베로니카는 '진리의 형상(vera icon)'을 뜻하는 라틴어에서 유래했다.

베로니카의 수건에 얽힌 사연은 다음과 같다. 십자가를 지고 골고다 언덕을 오르는 그리스도를 안타깝게 바라보던 베로니카가 수건으로 그의 얼굴에 흐르는 피와 땀을 닦아주자 그 수건에 그리스도의 얼굴이 그대로 찍혀 나왔다고 한다. 이후 베로니카의 행적에 대해서는 여러 이야기가 전해지는데 그 중 하나는 베로니카가 그리스도의 얼굴이 담긴 수건을 들고 로마로 갔다는 것이다. 《빈딕타 살바토리스》 같은 여러 외전에 따르면 로마의 관리 벨로시아누스가 베로니카의 수건을 압수해 티베리우스 황제에게 가져가자 황제의 문둥병이 나았다고 한다. 베로니카는 이 수건을 돌려받은 후, 성 클레멘스 교황에게 주었다고 한다. 13세기 이후 그리스도의 얼굴 이미지는 성 베드로 대성당에서 경배하고 있다. 단테 또한 《신곡》의 〈천국〉에서 '베로니카의 수건' 또는 '베로니카'를 등장시켰다. 학자들은 베로니카의 수건 도상이 비잔틴 후기에 생긴 도상이라고 추정한다.

▶ 성 우르술라 전설의 대가,
〈베로니카와 수건〉,
1480년 무렵, 개인 소장

16세기의 우아한 의상을 입은
베로니카는 슬픔에 잠긴 얼굴을
옆으로 돌려 관람자들의 시선을 피한다.

화가는 배경을 어둡게 처리하여
그녀가 어디에 있는지에 대한 단서를
주지 않았다. 어두운 배경 덕분에 관람자는
그리스도의 슬픈 얼굴에 시선을 집중하게 된다.

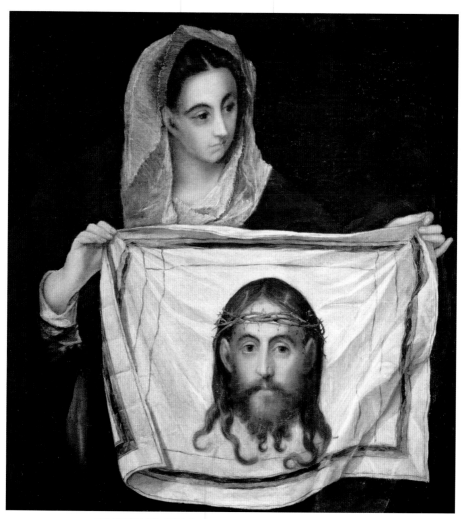

귀족 여인처럼 보이는 베로니카는
하얗고 섬세한 손으로 그리스도의
얼굴이 찍힌 성스러운 수의의
귀퉁이를 잡아 기도하며 경배하는
신도들에게 보여주고 있다.

▲ 엘 그레코, 〈성스러운 수의를 든 성녀 베로니카〉,
1580년 무렵, 톨레도, 산타 크루스 미술관(성 십자가 미술관)

수건은 환영주의 기법으로 그려져
마치 실제로 벽에 걸려 있는 것처럼 보이며,
따라서 사람들이 경배할 성상으로 변했다.
수건을 고정한 못은 골고다 언덕에서 그리스도가
십자가 처형을 당할 때 쓰인 못을 떠올리게 한다.

화가는 성 베로니카를 제외하면서도
표현과 형식적인 면 모두에서 의미를 전달하는
새로운 해결책을 제시했다. 때문에 신도들은
오로지 고통 받는 그리스도의 이미지에
집중하게 된다.

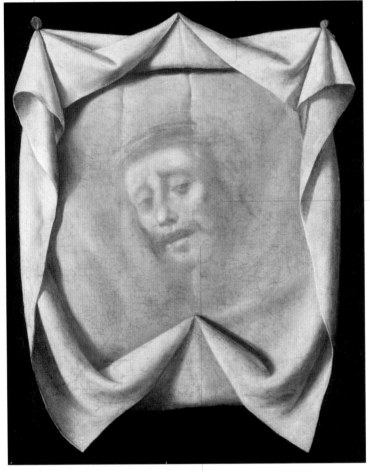

이 작품은 수르바란의 뛰어난
회화 기법을 보여준다. 가벼운
붓놀림과 뛰어나고 세련된
명암법은 그리스도의 얼굴을
살아있는 것처럼 보이게 한다.

하느님의 아들 그리스도의 고통스러운 표정이
수건으로부터 떠오르는 것 같다.
이런 그림은 신도들이 경배를 드리고
기도하게 하고자 하는 목적을 지닌다.

▲ 프란시스코 데 수르바란, 〈성스러운 그리스도의 얼굴〉,
1631년 무렵, 스톡홀름, 국립미술관

하느님의 아들 그리스도는 자신의 생명을 바쳐 인류의 죄를
대신 씻고자 했다. 그리스도교에서는 이 사건을
새로운 시대의 시작으로 기록했다.

# 십자가 처형

*Crucifixion*

예수는 골고다(갈보리) 언덕에서 처형되었다. 그곳은 예루살렘에서 그
리 멀지 않은 곳이었다. 복음서에 따르면 로마 병사들은 제비뽑기를
하여 예수의 옷가지를 나누어 가진 후 그를 십자가에 못 박고 십자가
위에 'INRI(Iesus nazarenus rex iudaeorum)', 곧 '나사렛 출신 예수, 유
대인의 왕'이라는 조롱 섞인 문구를 적어 걸었다고 한다.

　그리스도의 십자가 양쪽에서 도둑 두 명도 십자가 처형을 당했는
데 그 중 한 명은 회개하여 예수의 구원을 약속 받았다. 성모 마리아
와 마리아 막달레나는 거리를 두고 그리스도의 처형 장면을 바라본
다. 예수의 처형은 6시부터 9시까지(정오부터 3시까지) 진행되었다. 후
에 그리스도교로 개종한 병사 롱기누스는 창으로 그리스도의 옆구리
를 찌른다. 그리스도가 큰소리로 부르짖자 병사들은 그에게 신포도
주를 적신 해면을 갈대에 꽂아 목을 축이라고 준다. 오후 3시가 되
자 예수는 "이제 다 이루었
다."(《요한의 복음서》 19장 30
절) 하고 숨을 거둔다. 이때
"성전 휘장이 위에서 아래
까지 두 폭으로 찢어지고,
땅이 흔들리며, 하늘이 어
두워졌다. 무덤이 열리면서
잠들었던 옛 성인들이 다시
살아났다."(《마태오의 복음
서》 27장 51~52절)

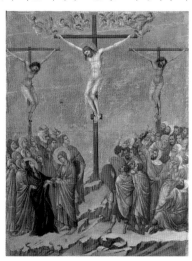

● **시간과 장소**
　성 금요일 오후, 골고다 언덕

● **등장인물**
　예수 그리스도 외 때때로
　성모 마리아, 마리아 막달레나,
　사도 요한, 로마 병사들,
　서기들, 사제들, 산헤드린
　(신약시대까지 예루살렘에 있었던
　유대인들의 최고 의회 의원들)

● **출전**
　마태오, 마르코, 루가,
　요한 등 4복음서

● **도상의 변형**
　'십자가 위의 그리스도'
　에는 그리스도외에
　그의 죽음에 슬퍼하는 이들,
　곧 그의 제자, 성모 마리아,
　애도하는 이들, 유대인들,
　로마인들, 창으로 그리스도의
　옆구리를 찌른 병사
　롱기누스가 함께 그려지기도
　한다. 이처럼 여러 인물들이
　포함된 군상은 독립되어
　'칼바리(그리스도의 수난상)'
　도상을 형성하기도 했다.

● **이미지의 보급**
　일찍이 십자가와
　그리스도의 십자가 처형은
　그리스도교를 상징했다.

◀ 두초 디 부오닌세냐,
〈십자가 처형〉,
〈마에스타 제단화〉의 일부,
1308~11, 시에나, 오페라 델
두오모 박물관(대성당 유물 박물관)

# 십자가 처형

이 작품은 대형 폴립티크(다폭 제단화)의 일부이다. 전례용으로 쓰인 다폭 제단화는 개폐 가능한 수많은 패널로 구성되었다.

새의 발톱 같이 가느다란 그리스도의 손에는 거대한 못이 박혔다. 그의 무게 때문에 거칠고 튼튼한 십자가의 가로 목이 눈에 띄게 휘었다.

이 그림은 고문을 받아 상처 입은 그리스도의 몸을 사실적으로 그려 신도들의 신앙심과 헌신을 북돋고자 한다. 뼈만 앙상한 그리스도의 몸은 찢어지고 긁힌 상처로 가득하다.

그리스도의 십자가 처형 도상에 자주 등장하지 않는 세례자 요한이 그리스도의 순교를 손가락으로 가리킨다. 그의 팔 위에는 〈요한의 복음서〉 3장 30절, "그분은 더욱 커지셔야 하고 나는 작아져야 한다"가 적혀 있다.

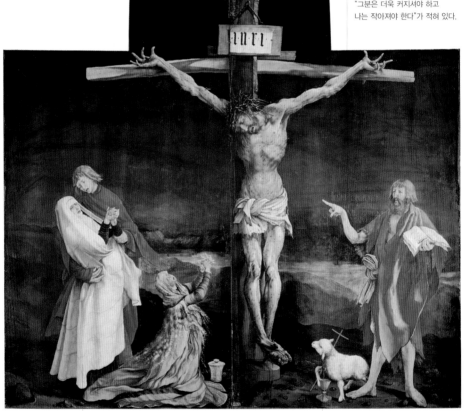

성모 마리아는 창백한 안색으로 세상을 떠난 아들을 향해 손을 모아 기도하고 있다. 그녀를 감싼 겉옷은 흰빛으로 빛난다.

세례자 요한의 발치에 있는 십자가를 진 '천주의 어린양'은 구세주의 희생을 상징한다. 양의 목에서 피가 흘러내려 성배로 들어가고 있는데 이것은 그리스도의 발에 난 상처에서 흘러나오는 피와 유사하다.

▲ 마티아스 그뤼네발트,
〈성인, 성녀가 함께 있는 그리스도의 십자가 처형〉,
이젠하임 제단화의 중앙 패널, 1512〜16, 콜마르, 운터린덴 미술관

그리스도의 고통스러운 표정과 푸르스름한 광채가 도는 몸에 난 핏자국이 순교의 비극을 나타낸다.

십자가 뒤쪽에서 매질하는 고행자가 무릎을 꿇은 채 조용히 울고 있다. 그는 십자가에 처형된 그리스도의 고통에 신도들이 공감하고, 동참하고 있음을 보여준다.

또 다른 매질하는 고행자는 열심히 기도하는 옆모습을 보여준다. 자신을 매질하기 쉽도록 뒤쪽에서 여닫을 수 있는 모자가 달린 튜닉을 입어 그의 옆 얼굴은 거의 가려졌다. 흰색 튜닉은 캄캄한 배경 때문에 더욱 두드러져 보인다.

십자가 아래쪽에는 마리아 막달레나의 상징물인 성유병과 흰빛이 나는 아담의 두개골이 놓여있다. 흰 두개골은 메멘토 모리를 뜻하는 상징물로 인류의 죄악을 씻고, 그들을 구원하기 위해 희생한 그리스도를 기린다.

▲ 카를로 케레사, 〈십자가에 못 박힌 그리스도, 마리아 막달레나, 두 성인〉, 1641, 마펠로, 산 미켈레 성당

# 십자가 처형

베이컨은 중세에서 비롯된 세 폭 제단화 형식으로 십자가 처형을 주제 삼아 그림을 그렸다. 이 그림은 십자가 처형을 주제로 한 그의 첫번째 습작이다. 그는 연속하는 영화 장면에서 한 컷씩 스틸 사진을 촬영한것처럼 세 폭의 캔버스를 연속적으로 배치했다.

창문과 문이 닫혀진 빈 공간은 밀실 공포증을 드러내고 있다. 그리하여 이 장면의 비극성이 더욱 강조된다.

뒤틀리고 부은 얼굴에서 우울한 회한의 표정이 보인다.

▲ 프랜시스 베이컨, 〈십자가 처형의 세 습작〉, 1962, 뉴욕, 구겐하임 미술관

고통으로 뒤틀린 남자는 침대 위에 쓰려져 있고, 그 위로 붉은 피가 떨어져 흰 침대보를 적신다.

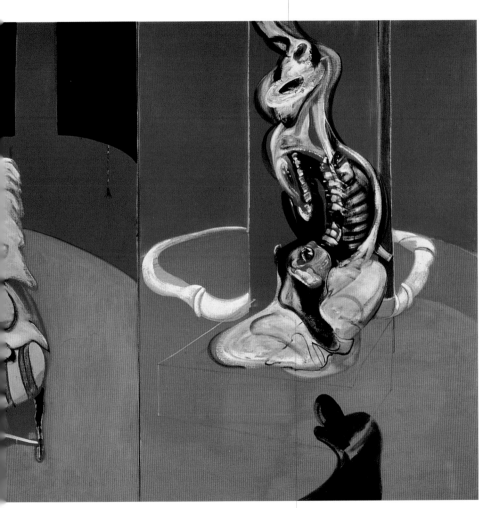

종교 문제에 무관심했던 화가는
십자가에서 고문을 받아
고통 받는 인체를 어떤 형식에 담고
어떻게 표현할 것인가에 매달렸다.

파편화 된 신체가 천장에 매달려 있다.
17세기에 렘브란트가 그린 〈도살된 황소〉(107쪽)가
이 그림을 그리는 데 영감을 주었다.

# 십자가 처형

예수 그리스도의 몸은 야위긴 했지만 여전히 젊어보인다.
빛을 받아 희미하게 빛나는 로인클로스
(엉덩이와 사타구니를 감싸는 직사각형 모양의 천조각)는
그리스도의 몸 일부를 가려주며
어두운 단색조 배경과 강렬한 대비를 이룬다.

이 작품에는 골고다 언덕, 사도들, 성모 마리아,
마리아 막달레나, 사도 요한같은 일체의 주변 상황이 생략되었다.
화면 왼쪽에서 강렬한 빛이 들어온다. 십자가에 못 박힌 그리스도는
구체적인 인물이기보다는 십자가상 발치에 있는 남자의 마음속에서
투사된 환영처럼 보인다.

세상을 떠난 구세주를 보며
명상에 잠긴 남자는 매부리코에
긴 머리, 또 턱수염이 뾰족하고
머리가 벗겨져 이마가 넓다. 이처럼
용모를 개성 있게 그린 것을 보면
이는 실존 인물의 초상, 아마도
수르바란의 자화상이라 추정하게
된다. 그는 1664년, 64세를 일기로
세상을 떠났으므로 이 작품은 그의
후기 작품으로 꼽힌다. 이 인물이
화가의 자화상임을 인정한다면,
수르바란의 말년 모습을
담고 있다고 볼 수 있다.

▲ 프란시스코 데 수르바란,
〈십자가에 처형된 그리스도에 대해 명상하는 화가〉,
1660, 마드리드, 프라도 미술관

왼손에 물감을 짜놓은 팔레트와 붓 한 묶음을 들고 있는
이 사람은 화가로 보인다. 하지만 일부 해석에 따르면, 이 인물이
수르바란의 자화상이기보다는 복음사가 루가를 그린 것이라고 한다.
루가 성인은 예로부터 성모 마리아의 초상을 그렸다고 전해진다.

십자고상은 오줌이 담긴 사각형 용기에 빠져 있다. 이런 이유로(실제로는 작품 제목 때문에) 이 사진 작품은 물의를 빚었으며, 사람들의 비난을 받았다. 미국 상원 위원 중 한 명은 이 작품이 국가적 가치에 위배된다고 비난했다.

피사체와 카메라 렌즈 사이에 있는 액체 오줌 때문에 이 이미지는 회화처럼 보이며, 인광처럼 희미하게 빛나면서 여러 생각을 떠올리게 한다.

사진을 확대하여 매우 작은 십자고상이 거대해졌다. 그래서 십자가에 못 박힌 그리스도의 몸도 실제 크기로 변했다.

이 작품은 피, 땀, 눈물, 오줌, 정액, 유액 같은 체액에 초점을 맞춘 연작의 일부이다. 이런 체액의 일부는 중세와 바로크 시대의 작품에도 많이 등장한다.

작품 규모가 극적으로 커지면서 오줌에 들어 있는 미세한 공기 방울을 통해 이 이미지는 반추의 차원을 지니며, 동시에 기적과 초자연적 분위기를 전달한다.

▲ 안드레스 세라노, 〈오줌 예수〉, 1987, 개인 소장

# 십자가 처형

십자고상은 완전히 포장되어
순교의 고통을 감추고 있으며,
따라서 수의로 완전히 싸서
봉해 버린 말없는
인조 시체 상이 되어 버렸다.

흔히 기도의 대상으로 쓰이는
십자고상은 빨간색과 흰색
줄무늬로 이루어진 통행금지
테이프로 완전히 싸맸다.
이것은 운전자들에게 도로를
공사하니 조심해야 한다는
경고를 주기 위해 쓰인다.

▲ 켄달 기어스, 〈T. W., I. N. R. I.〉,
1995~2002, 파리, 퐁피두센터

운전자에게 경고하는 용도로 사용되는 테이프는 이 작품에서 십자고상이
위험한 물건이라는 뜻을 암시적으로 전한다. 즉 미술가는 국제무대에서
종교 갈등이 점차 첨예해지고 있음을 말하고 싶었던 것이다.

# 십자가에서 내려짐

*Deposition from the cross*

그리스도의 죽음을 믿지 못하는 신도들이 울며 탄식하는 가운데 세상을 떠난 예수를 십자가에서 내리는 슬픈 의식이 진행된다.

〈요한의 복음서〉에 따르면 유대교 사제들은 예수와 두 도둑이 안식일이 될 때까지 살아 있을까봐 걱정했다. 그리하여 그들은 로마 총독 폰티우스 빌라도에게 예수와 두 도둑의 다리를 부러뜨려 달라고 부탁했다. 로마 병사들은 예수의 십자가 아래에 도착해 그가 이미 숨을 거두었음을 알게 된다. 그리스도가 세상을 떠났다는 사실을 확인하기 위해 병사 중 한 명인 롱기누스(나중에 그리스도교로 개종함)가 그리스도의 옆구리를 창으로 찌르자 물과 피가 흘러나왔다.

산헤드린의 일원인 아리마테아 사람 요셉은 그리스도의 제자였다. 그는 빌라도에게 예수의 시체를 묻어도 좋다는 허락을 얻었다. 요셉은 그리스도의 제자였던 바리사이파 귀족 니고데모와 함께 십자가에서 예수의 시체를 거두어 향료를 바르고 무덤에 안치했다. 미술에서는 예수의 살을 꿰뚫었던 못과 나사, 망치를 그리스도의 수난 도구로 그렸다. 중세의 전설에 따르면 요셉은 예수의 옆구리에서 흘러나온 피를 최후의 만찬에 쓰였던 성배에 받았다고 한다. 특히 이 성혈은 포도주가 그리스도의 피로 변하는 성찬식의 중요한 상징이 된다.

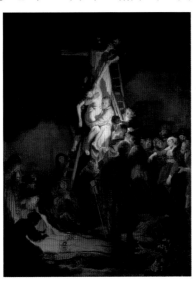

- **시간과 장소**
  성 금요일 오후.
  골고다 언덕

- **등장인물**
  니고데모, 아리마테아의 요셉,
  사도 요한, 성모 마리아,
  마리아 막달레나

- **출전**
  마태오, 마르코, 루가,
  요한 등 4복음서 외 외전
  《니고데모 복음서》에
  상세하게 설명되었고,
  다른 전승은 야코부스
  데 보라지네의 《황금 전설》 중
  〈롱기누스 성인 이야기〉에
  기록되었다.

- **이미지의 보급**
  시대를 초월하여 매우
  방대하게, 또 꾸준히 그려졌다.
  중세 때는 돌과 나무로 만든
  '십자가에서 내려짐' 조각 중
  걸작이 많았다. 이 주제는
  그리스도의 매장과는
  분명히 구별된다.
  그리스도의 매장에서는
  제자와 친지들이 그리스도를
  돌무덤으로 옮긴다.

◀ 렘브란트 반 레인,
〈십자가에서 내려짐〉,
1634, 상트페테르부르크,
에르미타주 미술관

배경에는 고상한 성벽에 둘러싸인
예루살렘을 그렸다. 예루살렘은
환한 햇빛 아래 반짝인다.

아치 위 삼각형에는
부활하여 닫힌 무덤 위로
승천하는 그리스도를 그렸다.

고딕 시대의 첨두아치 모양으로
셋으로 나눈 틀을 이용했음에도
이 작품은 하나로 통일된 화면을
보여주고 있다.

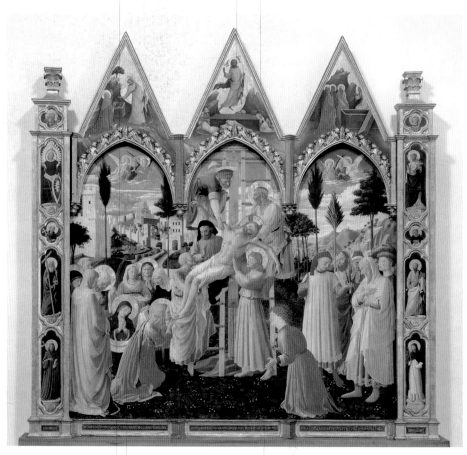

슬픔을 이기지 못한
성모 마리아는 무릎을
꿇고 기도하고 있다.

붉은 옷을 입은 마리아 막달레나는
예수의 발에 경건히 입을 맞춘다.
이 성녀는 작품을 주문한 후원자를
닮았다. 맞은 편에는 같은 색 옷을 입은
인물이 무릎을 꿇고 팔을 펼쳤다.

나이 든 니고데모와 광배를 쓴 사도 성 요한이
붉은 모자를 쓴 일꾼의 도움을 받아 생명을 잃은
예수의 창백한 시체를 십자가에서 조심스럽게 내리고 있다.

▲ 프라 안젤리코, 〈십자가에서 내려짐〉,
1440년 무렵, 피렌체 , 산 마르코 박물관

십자가 처형으로 혹독한 고통에 시달리다 죽음을 맞은
그리스도는 평온을 되찾은 표정을 짓고 있다.

사도 요한은 슬픔에 빠져
망연자실했다. 격렬한 슬픔을
표출하고 있는 그의 몸짓은
오른쪽에서 들어오는 강렬한
빛으로 강조되어 마치
피카소의 그림 같은
느낌을 준다.

날카로운 모서리와 부피감이 강조되면서
형태가 조각조각 나뉘는 현상이, 작품 속
동작과 감정의 극적인 본질을 강화한다.
소리치며 그리스도를 가리키는 고문관들은
사다리 두 개를 이용하여 마치 꼭두각시
인형처럼 움직인다.

무겁게 내려앉은 하늘과
제거된 배경은 '십자가에서 내려짐'이라는
상황의 비극성을 더욱 강조한다.
화면 오른쪽 원경의 언덕과 인물은 보일 듯
말듯 희미하게 처리했다.

마리아 막달레나는
붉은색 가운을 입고 있다.
이 옷은 그녀를 알아보게 하는
상징물이기도 하다. 의식을 잃고
두 명의 마리아에게 부축을 받는
성모 마리아를 안기 위해 마리아
막달레나는 몸을 앞으로 기울였다.

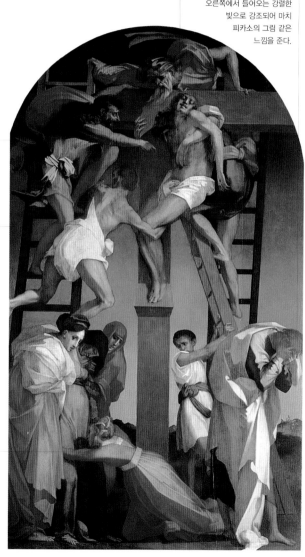

▶ 로소 피오렌티노, 〈십자가에서 내려짐〉,
1521, 볼테라, 시립 미술관

# 애도

## Lamentation

그리스도의 시체를 매장하기 전, 그를 사랑했던 이들은 시신을 경배하며 애도를 표한다. 이들은 울면서 차마 믿지 못하겠다는 표정을 짓고, 슬픔을 나타내는 손짓을 한다.

- **시간과 장소**
  성 금요일 오후,
  골고다 언덕, 십자가 아래와
  예수의 무덤 주변

- **등장인물**
  예수, 아리마테아의 요셉,
  니고데모, 성모 마리아,
  마리아 막달레나,
  클레오파스의 마리아
  (소야고보 성인의 어머니),
  사도 요한

- **출전**
  마태오, 마르코, 루가,
  요한 등 4복음서. 그리고
  복음서의 내용은 예부터
  바치는 기도의 내용으로
  확장되었다.

- **도상의 변형**
  천사들만 그리스도의
  시신을 애도하는 경우에는
  '그리스도를 떠받치는
  천사들' 또는 '천사들의 애도'
  라고 부른다.

- **이미지의 보급**
  그리스도교를 국교로 하는
  모든 나라에 널리 퍼져 있다.
  이 도상은 성모 마리아가
  혼자 등장해서 세상을 떠난
  아들 예수를 껴안거나
  무릎에 놓고 얼싸안고 있는
  피에타 도상과 자주 혼동된다.

▶ 안니발레 카라치,
〈세상을 떠난 그리스도를 애도함
(세 명의 마리아)〉,
1606년 무렵, 런던, 국립 미술관

상처를 입은 그리스도의 시신을 십자가에서 내려놓은 후 아리마테아 사람 요셉이 가져온 흰색 아마포 천으로 감쌌다. 그리스도의 제자와 친지들이 골고다 언덕에 남아 비통해하며 그리스도의 죽음을 애도했다. 이 장면은 가슴 뭉클하며 또 매우 극적이어서 그리스도교 미술에서 자주 형상화하는 주제 중 하나이다.

보통 애도 장면에는 그리스도의 시신 외에 아리마테아 사람 요셉, 니고데모, 성모 마리아, 마리아 막달레나, 클레오파스의 마리아(세 명의 마리아 또는 성녀들)같은 여섯 명의 인물이 등장한다. 간혹 성모 마리아와 사도 요한 성인 또는 세 명의 마리아만 등장하는 경우도 있다.

이 장면에서는 사람들의 감정이 강하게 표출되는데, 이 때문에 이탈리아 북부 지역에서는 애도 장면에 등장하는 인물들을 나무 또는 테라코타(양질의 점토로 구워낸 토기류)를 이용해 실물 크기로 만들어 연극의 한 장면처럼 배열하는 모르토리오(mortorio)가 인기를 끌었다.

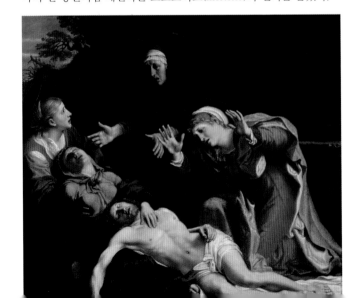

군상 양쪽에 배치된 마리아 막달레나와 클레오파스의 마리아는
슬픔을 거리낌 없이 격렬하게 표현한다. 두 여인은 우느라 얼굴이 일그러졌고,
입은 두려움과 슬픔 때문에 새부리처럼 크게 벌어졌다. 머리쓰개는 펄럭이며
뒤로 넘어갔는데 이들이 겪는 극한 감정의 동요 탓인지 부풀어 오른 듯하다.

오른손에 망치를 들고 있는 인물은 나이든 니고데모이다.
그는 무릎을 꿇고, 슬픔에 잠긴 시선을 신도들에게 던져
그들의 기도를 촉구한다. 조각상 아래에 이동이 가능하도록
달린 바퀴는 현대에 추가한 것이다.

망토로 몸을 감싼 성모 마리아는 아들의
시신을 향해 서서 두 손을 꼭 맞잡고 있다.
그녀의 몸은 고통의 무게를 이기지 못하는 듯
앞으로 기울어져 있다.

'그리스도를 애도함'은 '장례식의 애도'라는 더 오래된 주제를 개작한
것이다. 이 주제는 시간 순서로 봤을 때 '십자가에서 내려짐'과
매장 사이에 일어난다. 세상을 떠난 예수는 수의에 싸여
입관을 준비하고 있는데, 이 모습은 그를 둘러싼 애도자,
사도, 친척들의 비통에 잠긴 다양한 몸짓과 대조를 이룬다.

다른 이들과 비교해서 사도 요한은
비교적 침착한 모습으로 절제하듯
눈물을 보인다. 그는 오른손으로
고개를 지탱하고 있으며, 슬픔에 젖어
일그러진 표정을 짓고 있다.

▲ 니콜로 델라르카, 〈그리스도를 애도함〉,
1485, 볼로냐, 산타 마리아 델라 비타 성당

왼쪽에 있는 인물 세 명은 관람자의 눈높이에서 그렸는데
이는 그리스도의 시신을 그릴 때의 눈높이와는 다르다.
주름진 얼굴의 성모 마리아는 손수건으로 눈물을 닦고 있다.
성모 마리아의 옆에서 사도 요한 성인과 마리아 막달레나가
그리스도를 애도한다.

그리스도의 뻣뻣한 시신은 묘석 위에 누워 있다.
단축법을 과감하게 활용하여 그리스도의 시신은
심하게 왜곡되었다.

보통보다 높은 원근법 시점은
화면 꼭대기보다 위에 있다.

수의의 주름은 만테냐가 찬사를
아끼지 않던 고대 대리석상과
같은 색상, 같은 질감이다.

대리석판은 콘스탄티노플(이스탄불의 옛 이름)에 있었던
성유 바르는 의식을 치른 묘석으로,
고대 이후부터 오랜 세월 숭배 받았던 성유물이다.
그러나 이후 사라졌다고 한다.

▲ 안드레아 만테냐, 〈세상을 떠난 그리스도를 애도함〉,
1478~81, 밀라노, 브레라 미술관

그리스도의 시신은 인체 비례가 맞지 않는다. 팔은 지나치게 길고
가슴은 지나치게 넓으며, 두상은 몸에 비해 너무 크다. 예수의 손과 발은
참혹한 십자가 처형의 상처가 강조되었다.

천사의 날개는 조류의 날개에 가까울 정도로 상세하게 묘사되어 있으며,
색조는 매끄러운 짙은 회색부터 암청색까지 다양하게 쓰였다. 마네는 벨라스케스와 고야 같은
에스파냐 거장의 작품에서 많은 영향을 받았다. 마리아 막달레나가 그리스도를 애도하고 있다.

예수는 반쯤 눈을 감은 채 관람자를 응시한다. 그의 얼굴은 뒤쪽의
그림자 쪽으로 기대는 듯 보인다. 화가는 만테냐가 그렸던 그리스도의
시신처럼(164쪽) 효과적인 단축법을 이용해 그리스도의 몸을 그렸다.
파리하게 빛나는 피부 때문에 시신은 앞으로 다가오는 것 같다.

1864년 파리 살롱에
출품된 이 작품은
그리스도에게 드리워진
그림자가 너무 어둡고
더러워보이며 천사는
지나치게 사실적이라는
비판을 받았다.

▶ 에두아르 마네,
〈그리스도의 시신과 천사들〉,
1864, 뉴욕, 메트로폴리탄 미술관

악마의 상징인 뱀은 돌덩이 사이를 스르르
빠져나간다. 가장 큰 바위에 새겨진 명문은
마네가 〈요한의 복음서〉를 참조했음을 알려준다.

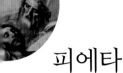

# 피에타

*Pietà*

성모 마리아는 눈물을 흘리지는 않지만 슬픔에 잠긴 채
예수가 어렸을 때처럼 그를 무릎 위에 올려 놓고 얼싸안고 있다.

● **시간과 장소**
성 금요일 늦은 오후.
골고다 언덕,
십자가 아래 또는
예수의 무덤 주변 언덕 언저리

● **등장인물**
성모 마리아와
그리스도의 시신.
이 도상은 애도 도상과
자주 혼동을 일으킨다.
피에타 도상에는
성모 마리아와 그리스도만
등장하므로 애도 도상과
다르다.

● **출전**
예부터 바치는 기도

● **이미지의 보급**
특이하게도 매우 널리
퍼져 있다. 이 도상은
북부 유럽 국가에서
창안한 것이라고 추정된다.
특히 독일에서는 그리스도의
시신이 어머니 팔에
안겨 있는, 페스페르빌트
(Vesperbild)라는 피에타의
목조 군상 제작이 널리
유행했다.

▶ 케테 콜비츠, 〈피에타〉,
1937~38, 베를린,
케테 콜비츠 미술관

피에타는 정전(正典)으로 인정받은 복음서와 외전, 그 어디에도 등장하지 않는다. 오히려 이것은 예부터 널리 유행했던 기도 전통에서 비롯되었는데, 그 기도는 외아들의 죽음에 슬퍼하는 어머니라는 보편적 비극에 깊이 동감하는 내용이다.

이 도상은 예수가 세상을 떠나고 그를 따르던 이들과 제자, 성모 마리아가 그를 애도한 후 있었던 일이다. 그리스도를 십자가에서 내리는 동안 성모 마리아는 외아들이 먼저 세상을 떠난 아픔을 이기지 못하고 실신한다. 그리고 피에타에서 성모 마리아는 홀로 내밀한 침묵 속에서 슬퍼하는 모습으로 등장한다. 성인이 된 아들 예수를 늙은 어머니가 무릎 위에 올려놓고 아기를 안듯 안고 있는 조화롭지 않은 설정이 슬픔을 강조한다. 너무나 슬프지만 그것이 하느님의 뜻임을 알고

있는 성모 마리아는 아들을 바라보며 부드럽고 동정(pieta) 어린 손짓으로 어루만지고 입을 맞춘다. 피에타 도상은 '스타바트마테르(Stabat Mater)'라는 기도문의 내용을 시각화 한 것이다. 작곡가들은 이 기도를 음악으로 만들기도 했다.

오렌지 나무는 성모 마리아의 순결과
순수함을 상징하는 반면, 나무 꼭대기에
앉아 있는 원숭이는 인간의 비천한
욕망을 암시한다.

골고다 언덕은 단테의 〈신곡〉에 등장하는
연옥의 산처럼 계단식으로 되어 있다.
언덕 정상의 두 개의 십자가에는 여전히
두 도둑이 매달려 있다.

부러진 나뭇가지는
예로부터 단명을 나타냈다.
여기에서는 예수의 짧은
인생을 암시한다.

예수의 죽음을 슬퍼하는
성모 마리아는 그리스도가
묻힐 석관 가장자리에
앉아 있다. 그녀는 아들의
왼손에 사랑을 담은
입맞춤을 하려는 참이다.

성모 마리아가 입은 옷의 주름에서
플랑드르 미술의 영향이 확실하게 나타난다.

▲ 코스메 투라, 〈피에타〉,
1468년 무렵, 베네치아, 코레르 박물관

# 피에타

나란히 함께 있는
성모 마리아와 예수의 얼굴은
거칠고 매끈하지 않아
빛의 흐름이 자연스럽지 못하다.

미켈란젤로는 세상을
떠나기 직전까지
이 작품에 매달렸으나,
결국 완성하지 못했다.
이 작품은 위대한 미술가
미켈란젤로가 그리스도와
인간의 죽음에 대한
생각으로 혼란스러워
했음을 보여주는 것 같다.

돌로 깎은 그리스도의 시신은
성모 마리아의 몸으로 빨려
들어가는 것 같다.

이 조각은 미켈란젤로의 말년,
곧 1550년대부터 1564년,
세상을 떠나기 직전까지 천착했던
작품으로 수차례 대리석을 깨뜨리고
다시 작업하는 과정을 거쳤지만
끝내 완성되지는 못했다.
이두근의 선을 따라 부러진 팔은
지금 남아 있는 작품
이전의 상태를 보여준다.

나란히 밀착한 성모 마리아와
예수의 몸은 무척 가늘어
정신적인 긴장감을 조성한다.
이 조각은 미켈란젤로가
중세의 조각, 특히 고딕 조각에
관심을 가졌음을 알려준다.

▶ 미켈란젤로 부오나로티,
〈론다니니 피에타〉, 1552~64,
밀라노, 스포르체스코 성

이 장면은 마리나 아브라모비치가
1983년 방콕에서 공연한 퍼포먼스
촬영 비디오에 등장한다.
마리나는 당시 남자 친구였던
울라이를 안고 있다.

세심하게 균형을 맞춘 장중한 느낌을 주는 화면은
바티칸 성베드로 대성당에 있는 미켈란젤로의 〈피에타〉에서
영감을 얻어 공연한 타블로 비방(살아 있는 사람이 분장하여
정지된 모습으로 명화나 역사적 장면 등을 연출하기)이다.

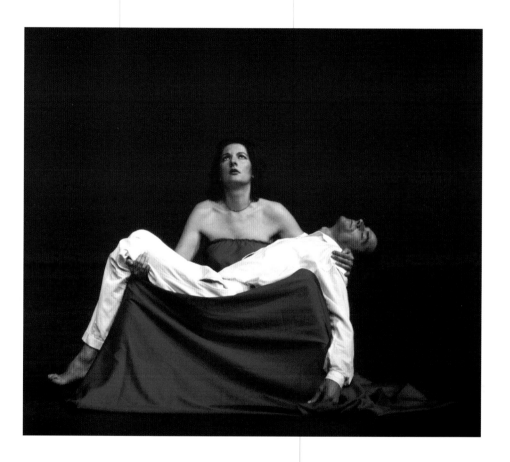

이 장면은 우주가 여성의 피 한 방울과 남성의 정자 한 방울이
융합된 결과라고 여긴 중국 신화의 내용을 전한다.
마리나가 입은 강렬한 붉은색 드레스와 남자가 입은
흰 옷이 세심한 조화를 이루는 까닭이 여기에 있다.

▲ 마리나 아브라모비치, 〈피에타〉.
퍼포먼스 〈아니마 문디(지상의 영혼)〉의 한 장면, 2002

# 그리스도의 시신

## *Dead Christ*

그리스도의 죽음을 애도하는 사람들이 사라지고, 차갑고 외로운 죽음의 상황을 겪고 있는 그리스도의 시신은 인성(人性)을 지닌 인간으로서 부활을 기다리는 세상을 떠난 이의 말없는 표상이다.

● **시간과 장소**
성 금요일 저녁.
골고다 언덕 언저리.
예수의 무덤 주변

● **출전**
예부터 바치는 기도

● **이미지의 보급**
상당히 많다.
특히 독일어권 국가에서
중세와 르네상스 시대에
많은 작품이 그려졌다.

예수의 시신을 십자가에서 내린 후, 아리마테아의 요셉은 그의 시신을 흰 수의 위에 눕히고 무덤으로 옮긴다. 먼저 제자와 성녀들이 그를 애도하고, 성모 마리아가 뒤를 잇는다. 그 후 예수의 시신은 차가운 묘석 위에 홀로 남아 매장을 기다린다.

그리스도의 수난이라는 맥락에서 예수의 시신을 그리는 일련의 장면들 중 이 주제는 가장 슬프고, 또 결정적이다. 화면에서 여러 성인과 성모 마리아가 사라진다. 성모 마리아는 모든 사람들이 공감하는 보편적인 슬픔과, 부활을 믿는 신도들의 동지애를 표상한다.

이제 관람자들은 그리스도의 차갑고 창백한 시신과 마주하게 된다. 그리고 그리스도의 시신이라는 도상을 통해 하느님의 아들인 그리스도의 수난과 죽음, 부활의 신비, 사람의 삶과 죽음, 영혼의 구원이 지닌 의미를 곰곰이 명상할 수 있는 시간을 갖게 된다.

그리스도의 시신 도상은 상대적으로 드물다. 이 주제에서 다른 인물들이 모두 사라진 것은 가로로 길어질 수밖에 없는 이례적인 구도 탓이기도 하다.

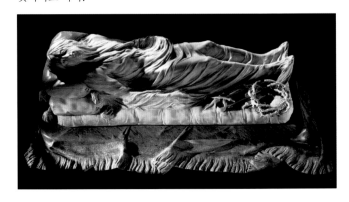

▶ 주세페 산마르티노,
〈천으로 가린 그리스도의 시신〉,
1753, 나폴리, 산 세베로 소성당

이 장면의 극적 효과를 강조하기 위해
그리스도의 시신과 흰 수의 위로 흩뿌려진
피를 사실적으로 묘사했다.

반쯤 입을 벌린 그리스도의 얼굴에서
그가 겪은 참혹한 고통의 흔적을 읽을 수 있다.

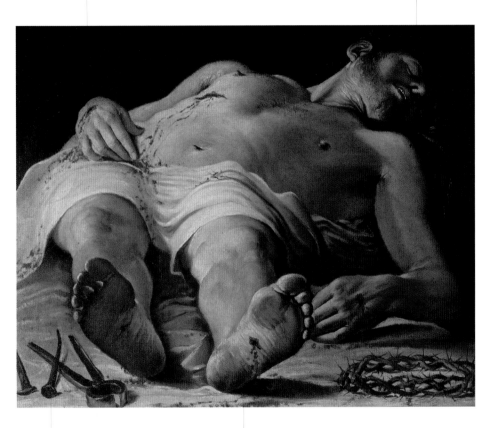

화가는 전경에 못, 나사, 가시관 같은
예수 수난의 상징물을 배치했다.
이것들은 관람자의 손에 닿을 것만 같다.

화가는 예수의 시신을 놀라운 정면 단축법으로
그려, 안드레아 만테냐가 1세기 전에 그렸던
작품(164쪽 참조)에 도전하고 있다.

▲ 안니발레 카라치, 〈그리스도의 시신〉,
1582년 무렵, 스투트가르트, 국립 미술관

동공을 보이며 반쯤 감긴 오른쪽 눈, 치아가 보일 정도로
벌어진 입처럼 끔찍하고 무시무시한 세부 묘사는
화가가 직접 시체를 연구한 후 그림을 그렸음을 알려준다.

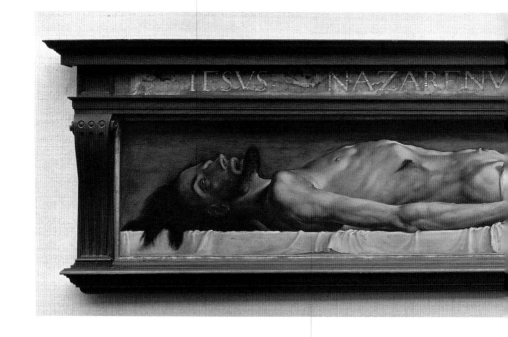

영면하고 있는 실물 크기의
경직된 그리스도가 고독하고
슬픈 모습으로 관 안에 누워 있다.

▲ 한스 홀바인 2세, 〈관 안에 모신 그리스도의 시신〉,
1521, 바젤, 바젤 미술관

낮게 깔린 정면 시점은 그리스도의
앙상한 시신에서 드러나는
명확한 음영을 강조한다.

색을 제한하여 사용한 이 그림을 보면
그리스의 전설적인 화가 아펠레스가 떠오른다.
그는 죽어가는 사람을 그릴 때 네 가지 이하의
색을 이용해 그림을 그렸다고 한다.

날카롭게 윤곽을 그린 오른손은 멍이 들어 있고,
몹시 여위었다. 손은 수난의 고통을 기억하고
있는 듯 경련을 일으키며 수축된 듯하다.

아마포로 만든 희고 얇은 수의가 단단한 묘석을
덮고 있다. 오른쪽에서 들어오는 환한 빛이
수의의 수많은 주름을 강조한다.

이 작품은 마치 오래된 골동품처럼 보이게 만드는 광택제와 감광 유제를 이용하여 그리스도의 시신 이라는 이미지에 내재한 나약함을 강조했다.

그리스도교 교리에서 단 한 분으로 정의하는 그리스도의 이미지를 나란히 두어 관람자를 당황하게 한다.

▲ 더그와 마이크 스탄 형제, 〈세 분의 그리스도〉, 1986, 개인 소장

인물과 구도는 르네상스 시대의 회화 작품에서 영감을 얻어 구성했다.

세상을 떠나 무덤에 누워 있는 세 가지의 예수 이미지가 시체 더미를 암시하듯 쌓여 있다. 이는 근대에 만들어진 지하 유골 안치소에 안치된 것처럼 보이기도 한다.

말없이 슬퍼하는 행렬은 무덤으로 안치되는 예수를 따른다.
예수를 사랑하는 사람들과 예수의 부활을 열렬히 희망하는 사람들이
마지막으로 그리스도에게 작별을 고한다.

# 그리스도의 매장

*Christ Entombed*

예수의 두 제자 니고데모와 귀족인 아리마테아의 요셉이 장중하고, 슬픈 매장 의식을 치른다. 니고데모는 몰약과 침향 섞은 것을 가져와 그리스도의 시신을 깨끗이 하고 향료를 발랐다. 아리마테아의 요셉은 흰 베를 가져와 시신을 감싸고 무덤으로 옮겼다. 유대인들은 매장 의식을 치를 때 시체에 향료를 바른 후 그 향기를 배어들게 하기 위해 수의를 감는다. 이 절차는 가끔 '성유를 바른 묘석'이라고도 한다. 보통 그리스도의 어깨를 잡는 사람은 아리마테아의 요셉이고, 그리스도의 발을 잡는 이가 니고데모이다.

마리아 막달레나 성녀 또한 이 의식에 참가한다. 미술가들은 그녀를 애정 어린 표정으로 예수의 얼굴을 바라보며 우는 모습으로 그렸다. 그리스도의 매장에 등장하는 성모 마리아는 때때로 정신을 잃은 모습이기도 하다. 그리스도의 수의는 '성의(聖衣)', 이탈리아어로는 사크라 신도네(Sacra Sindone)라고 하는데 현재 이탈리아 토리노의 카펠라 델라 사크라 신도네, 곧 '성의의 소성당'에 보관되어 있다.

● **시간과 장소**
성 금요일 늦은 오후.
예수의 제자 아리마테아의
요셉이 돌산에 만든 무덤 주변
정원 (골고다 언덕에서 멀지 않음)

● **등장인물**
아리마테아의 요셉, 니고데모,
성모 마리아, 마리아 막달레나,
사도 요한. 어쩌다 베드로
성인과 클레오파스의 마리아도
등장한다. 등장인물이 같지만
'십자가에서 내려짐'과
혼동하지 말 것

● **출전**
정전과 외전 복음서의
수난 내용. 야코부스 데
보라지네의 《황금전설》에서
인용하였다.

● **도상의 변형**
그리스도를 무덤으로 옮김,
무덤 근처에서 그리스도의
죽음을 묵상함,
성유를 바른 묘석

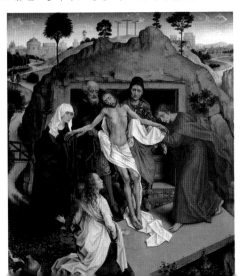

◀ 로히르 반 데르 베이덴,
〈그리스도의 매장〉,
1450, 피렌체, 우피치 미술관

# 그리스도의 매장

예수의 제자들과 친구들이 그의 시신을 옮긴다. 나이 든 니고데모는 하얀 수염을 기르고 있으며, 아리마테아의 요셉은 니고데모보다 젊어 보인다.

마리아 막달레나는 동정 어린 표정으로 예수를 바라보며, 그의 왼손을 사랑스럽고 다정하게 잡고 있다.

저 멀리에 보이는 골고다 언덕 꼭대기에는 세 개의 십자가가 환한 구름을 배경으로 서있다.

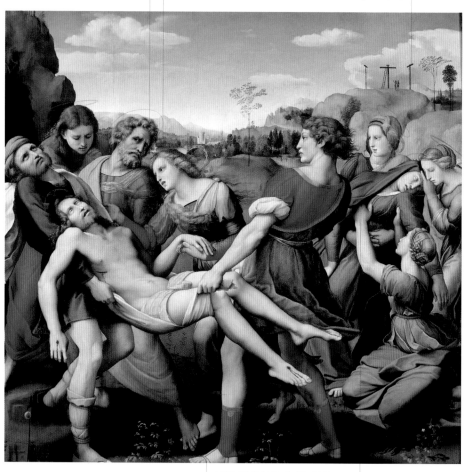

▲ 라파엘로, 〈그리스도의 매장〉,
1507~9, 로마, 보르게세 미술관

그리스도의 시신을 옮기는 젊은 청년은 그리포네토 발리오니의 초상이다. 페루자에서 벌어진 내전에서 전사한 그리포네토 발리오니의 어머니가 이 그림을 주문했다.

예수의 어머니 성모 마리아는 정신을 잃었다. 성녀들이 그녀를 위로하며 부축하고 있다.

클레오파스의 마리아는 눈을 하늘 쪽으로 치뜨고 두 팔을 번쩍
처들었다. 이는 장례식에서 죽은 이를 애도하는 유서 깊은 동작이다.
또한 예수가 당한 십자가 처형을 흉내 내는 것으로도 볼 수 있다.

성모 마리아는 사랑하는 아들의
시신을 마지막으로 포옹하려는 듯
팔을 펼쳤다.

아리마테아의 요셉은 그리스도의
무릎 언저리를 감싸 안고 있다.
그의 왼쪽 팔꿈치는 관람자 쪽으로
뻗어 나와 마치 평평한 화면을 뚫고
나오는 듯한 효과를 낸다.

조각 군상을 연상하게 하는
여러 인물들이 마치 부채꼴처럼
배치되었다. 곧, 클레오파스의 마리아는
수직으로 똑바로 서 있고,
그녀로부터 시계 반대 방향으로
여러 인물들이 차례로 그리스도 쪽으로
몸을 굽혀 마지막으로 그리스도의 시신은
수평에 가깝게 누운 상태이다.

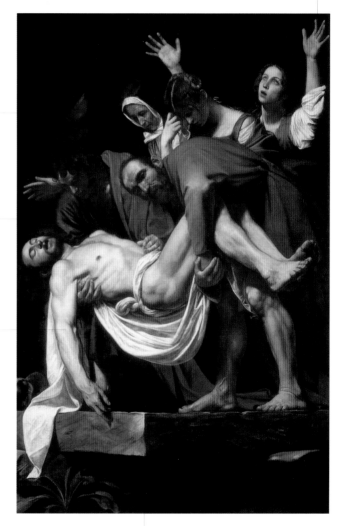

무덤 판석의 모서리는 관람객 쪽으로 튀어
나와있다. 이 돌은 교회의 주춧돌이 되는
그리스도의 역할을 상징한다.

▲ 미켈란젤로 메리시 다 카라바조, 〈그리스도의 매장〉,
1604, 바티칸시티, 바티칸 미술관

# 비탄에 젖은 예수

길게 이어지는 그리스도의 참혹한 수난이 한 장면으로 응축되어 등장한다. 이 도상은 신도들의 기도를 고무하려는 의도를 갖고 있다.

*Man of Sorrows*

### 등장인물
고통 받는 예수 그리스도,
성모 마리아, 천사

### 도상의 변형
이 도상은 고통 받는
그리스도(Christus patiens),
아르마 크리스티(Arma Christi),
수난 도구와 함께한 그리스도,
은총의 옥좌와 같은 범주로
분류된다.

### 이미지의 보급
그리스도교 문화권에 속하는
모든 나라에 방대한 양이
남아 있다. 특히 15세기에
수도승 토마스 아 켐피스가
지었다고 전하는 기도문이
퍼지며 신도들이 그리스도의
행적을 실행에 옮기면서
이 도상이 유행했다.
에케 호모(Ecce Homo,
'이 사람을 보라'라는 뜻)
도상과 혼동하지 말자.
에케 호모 도상에는
붉은 겉옷과 가시관,
채찍이 등장하지만
손과 옆구리에는 상처가 없다.

▶ 대가 프란케,
〈비탄에 젖은 예수〉,
1436년 이전, 라이프치히,
회화관

이 주제는 신도들의 기도를 고무하기 위한 의도로 만든 '기념물'이다. 그리스도의 수난과 죽음이라는 일련의 비통한 사건들이 폰티우스 빌라도가 손을 씻는 물그릇, 유다의 입맞춤, 배신의 대가로 유다가 받았던 은전 30냥, 십자가, 가시관, 못, 기둥, 채찍 같은 특정 사물과 도구 또는 그리스도의 순교에서 결정적 역할을 수행한 인물을 통해 재현된다.

비탄에 젖은 예수 도상은 예수와 그의 수난에 감정을 이입하여 유대감을 느끼게 하려는 의도를 갖는다. 그러므로 이 도상은 비통한 감정을 증폭시키기 위해 예수의 몸에 난 상처와 눈물, 몸에서 흘러나오는 피를 강조하여 전경에서 보여주는 것이 특징이다. 또한 그리스도의 죽음과 그리스도의 삶을 함께 보여주는 그림에 이 도상이 등장하기도 한다. 그리스도의 죽음에서 그리스도는 발은 무덤에 있으며, 눈은 감았고 양 옆에는 성모 마리아와 사도 요한이 등장한다. 한편 살아 있는 그리스도는 축복을 내리는 동작을 취하며 우수에 젖은 눈길로 책망하듯 관람자 쪽을 응시한다. 북유럽에서 그린 '은총의 옥좌(Throne of Grace)' 도상에서는 예수가 죽은 듯이 눈을 감고 등장하는데 이 또한 비탄에 젖은 예수 도상의 변형이다.

유다는 은전 30냥이 든 돈 주머니를 목에 걸고 있다.

이 두 사람은
사도 베드로와
가야바의 시녀이다.

신포도주와
물을 적신 해면

이 작품은 피에타와 비탄에 젖은 예수라는
두 가지 도상을 합쳐 놓았다. 성모 마리아의
슬픔과 고통은 뺨에 흐르는 눈물을 통해
형상화 되었다.

배경에 있는 대형 십자가 아래에
예수를 고문한 도구들(Arma Christi)을
간단하게 정리해 놓았다.
아르마 크리스티는 여러 단계를
거치는 그리스도의 수난을 상징한다.

고문 중에 그리스도의
머리카락이 뽑혔다.

그리스도는 고문 중에
발길질을 당했다.

십자가 처형에 쓰인 못

◀ 한스 멤링,
〈성모 마리아의 팔에 안겨
비탄에 젖은 예수〉,
1475∼79, 멜버른,
빅토리아 국립 미술관

매질에 쓰인 채찍과 기둥

그리스도는 왼손으로
옆구리에 난 상처를 부여잡고 있다.
상처에서 피가 계속 흘러나온다.

# 성모 마리아의 임종

슬퍼하며 눈물을 흘리는 사도들에게 둘러싸인 노년의 성모 마리아가 침상에 조용히 잠들어 있다. 성모 마리아는 곧 아들을 다시 만나게 될 것을 확신하며 위안을 얻는다.

## *Death of the Virgin*

* **시간과 장소**
  예수 그리스도의 수난 이후
  수년이 흐름,
  시온 언덕

* **등장인물**
  성모 마리아, 사도들,
  경우에 따라 어머니의
  영혼을 받아들이려고
  예수가 등장하기도 함

* **출전**
  도마 유아기 복음서,
  《트란지투스 마리애
  (Transitus Mariae)》
  곧 모든 동정녀 가운데
  가장 성스러운 성모의
  죽음에 관한 책,
  야코부스 데 보라지네의
  《황금전설》에서
  내용을 발췌했다.

* **도상의 변형**
  도르미티오 비르기니스
  (Dormitio Virginis,
  동정녀 마리아의 잠),

* **이미지의 보급**
  교리와 도상 유형에 따라
  매우 다양하다. 프란시스코
  수도회에서는 성모 마리아가
  일반 사람처럼 죽지 않고
  잠들었다고 한다.
  한편 도미니코 수도회에서는
  다른 사람들과 마찬가지로
  완전한 육체의 죽음을
  경험했다고 주장한다.

  ▶ 라 시슬라의 대가,
  〈성모 마리아의 임종〉,
  15세기 말, 마드리드, 프라도 미술관

민간전승에 따르면 종려나무 가지를 들고 있는 천사가 성모 마리아 앞에 나타나 그녀가 곧 세상을 떠나게 될 것임을 알려주었다고 한다. 성모 마리아가 사도들을 마지막으로 보고싶다는 소망을 전하자 그리스도의 복음을 전하려고 방방곡곡으로 흩어졌던 사도들이 그녀의 임종을 지키기 위해 모여 들었다. 그들은 침묵하며 그녀의 임종을 지킨다. 영광의 그리스도가 성모 옆에 나타나는 경우도 있다. 또 일부 작품, 특히 동방교회의 성상에서는 영광의 그리스도가 부드럽게 어머니의 영혼을 붙들고 있다. 이때 성모의 영혼은 천국에서 막 태어난 작은 아기로 그렸다. 예수는 이 작은 아이를 포옹한다. 이 아이는 자손으로서 모

든 피조물의 거룩한 변화를 미리 알려주고 있다.

교회는 부활한 그리스도의 몸과 기적적으로 하나가 되는 성모 마리아의 몸이 죽음이라는 감옥에 갇힐 수 없다는 관념을 전개했다. 5세기 초부터 동방교회는 성모가 죽었다기보다 평화롭게 잠든 와중에 영혼이 빠져나갔다는 성모의 영면을 성모 승천과 관련지었다. 부활한 그리스도에 힘입어 성모의 영혼과 육체가 하늘로 올라갔다는 것이다.

성모 마리아는 이승을 떠나며
사도들에게 유언을 남긴다.
사도들은 말없이 성모 마리아의
임종을 지켜본다.

천상 행렬 중에 나온 천사가 향로를 흔들고 있다.

예수 그리스도가 어머니의 마지막 여행길에
동행하려고 지상으로 내려왔다. 예수는 마리아의
아니물라(animula), 곧 작은 영혼을 안고 있다.
여자 아이의 모습인 마리아의 아니물라는
흰 옷을 입고 있다.

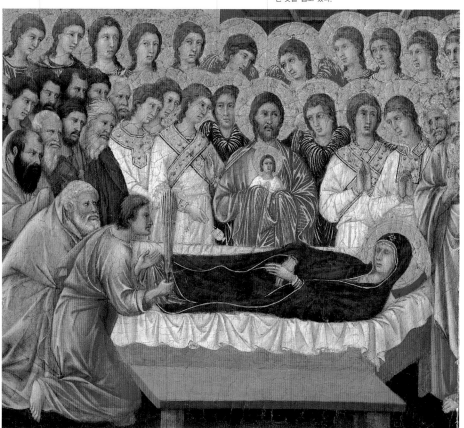

전승에 따르면 천사가 성모 마리아에게 내려와
곧 죽음이 찾아올 것이라고 알려주었다고 한다.
천사는 종려나무 가지를 들고 있는데
종려나무 가지는 낙원의 상징이다.

금테를 두른 암청색 겉옷을 입은
성모 마리아가 침상에 누워 있다.
그녀의 손은 십자가 모양으로
가지런히 놓였다.

▲ 두초 디 부오닌세냐, 〈성모 마리아의 임종〉,
〈마에스타 제단화〉의 일부, 1308~11, 시에나,
오페라 델 두오모 박물관

# 성모 마리아의 임종

창밖 풍경은 만토바 석호를 조감한 광경으로 민초 강과 산 조르조 다리도 등장한다. 이 작품은 만토바 두칼레 궁에 있는 유명한 카메라 델리 스포시(결혼의 방)의 창문에서 보는 실제 풍경을 담았다.

이 작품의 윗부분은 잘려 나가 현재 페레라 미술관에서 소장하고 있다. 거기에는 어머니의 영혼, 곧 아니물라를 받아들이는 그리스도를 그렸다.

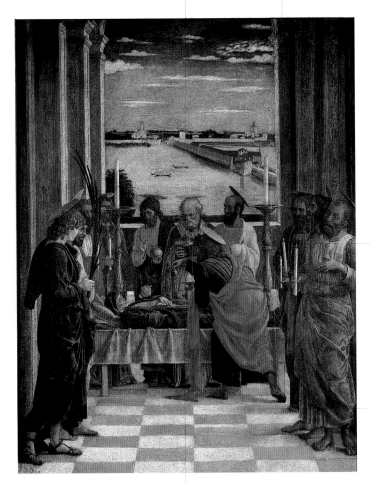

촛불은 그리스도교에서 부활, 그리고 새로운 삶에 대한 희망을 상징한다.

타일이 깔린 바닥은 원근법을 보여주며 관람자의 시선을 성모 마리아의 얼굴과 창밖 풍경으로 이끈다.

비잔틴 도상에 따라 성모 마리아는 관대(棺臺)에 안치했다. 사도들이 성모 마리아 주변을 둘러싸고 장례식을 진행하고 있다.

▲ 안드레아 만테냐, 〈성모 마리아의 임종〉, 1461년 무렵, 마드리드, 프라도 미술관

무대의 커튼을 떠올리게 하는
붉은색 천이 위쪽에 드리워져
이 광경을 연극의 한 장면처럼
보이게 한다.

양손으로 눈물을 닦아내며 우는
사도의 모습을 통해 방안을 채운
비통한 감정이 실감나게 표현되었다.

위에서 아래로 떨어지는
환한 빛줄기로 인해 이 장면은
더욱 극적으로 보인다.
빛은 매우 중요한 세부를 고립시켜
돋보이게 하며, 명암 표현을 강조한다.

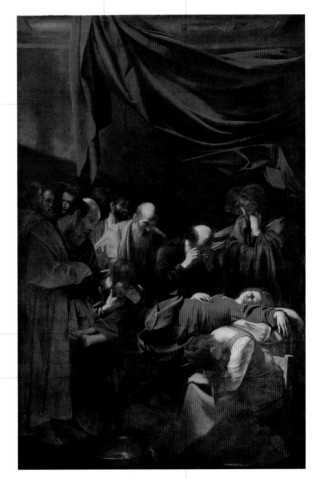

성모 마리아의 부어오른 발은
침대 모서리 바깥으로
튀어나와 있는데 이를 통해 비정한
사실주의를 느낄 수 있다.

슬픔에 잠긴 마리아 막달레나는
성모 옆자리의 낮은 의자에
주저앉고 말았다.

성모 마리아를 통통한 얼굴에 배가 나온 실제 여인으로 그렸다는 점에서
카라바조는 관례를 거스르고 있다. 17세기에 작성된 자료에 따르면
화가는 테베레 강에 빠져 죽은 창녀를 모델로 썼다고 한다.

▲ 미켈란젤로 메리시 다 카라바조,
〈성모 마리아의 임종〉,
1606년 무렵, 파리, 루브르 박물관

# 전환
## *Transition*

숨이 끊어지는 순간, 몸은 금세 경직되고 피부색이 창백해진다.
또한 혈액 순환이 중단되고 육체는 죽는다. 그러나 수많은 전승에 따르면
영혼이 몸에서 빠져나감으로써 육체의 죽음을 마무리 짓는다고 한다.

### 이름
'건너가다'라는 뜻의 라틴어
'트란시투스(transitus)'에서
유래했다. 이 말은 교회 용어
(훗날 세속어가 됨)로 '사망'
을 의미했다. 삶을 멈추고,
이승에서 저승으로 간다는
것이다.

### 정의
삶에서 죽음으로의 이행,
곧 사람의 영혼이 하느님의
심판을 받기 위해 육체를
떠나는 것을 뜻한다.

### 관련 문헌
십자가의 성 요한
《빛과 사랑의 말씀》,
아르스 모리엔디 저술

### 이미지의 보급
예수, 성모 마리아,
여러 성인 등 신앙 공동체와
세속 공동체에 족적을 남긴
위인의 임종을 형상화한
작품이 유행했다.

이 도상은 매우 극적이며 가슴 뭉클한 주제 중 하나로 질병, 노환 또는
폭력에 시달리는 가운데 이승을 떠나는 사람이 겪는 최후의 고통을
보여준다. 그리스도교 도상학에서는 죽음의 순간을 그린 장면이 신도
들에게 죽어가는 이와 강렬한 감정적·영성적 공감을 일으킨다고 여
겼다. 또한 죽음의 장면은 삶의 의미, 삶의 덧없음, 이승에서의 행동이
구원 여부에 영향을 미친다는 것을 곰곰이 생각하게끔 한다.

흔히 이 도상은 죽은 이의 영혼을 '쌍둥이'로 그리거나 아니물라
(animula)가 육체를 떠나려는 모습, 또는 천사와 악마가 영혼을 두고
싸우는 장면으로 그려졌다. 이는 영혼이 천국에 들어갈 만한지를 저울
로 달아보는 하느님의 심판이라는 결정적 순간을 암시한다. 한편 다른
작품에서는 임종 순간을 지키고 있는 죽음(보통 해골로 형상화됨)이 등
장한다. 그러므로 넓은 의미에서 이 도상은 중세에 널리 유행한 아르
스 모리엔디 전통의 일부이다.

▶ 윌리엄 블레이크와
루이스 스키아보네티,
〈몸을 떠나는 영혼〉, 1808

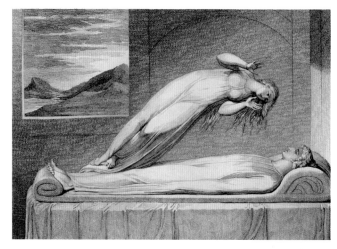

심판의 칼을 들고 있는 하느님은 하늘에서 아래를 내려다보며
"회개하여 죄를 씻으면 심판의 날, 너는 내 쪽에 서게 될 것이다." 하고
말한다. 하느님의 말씀은 프랑스어로 적었다.

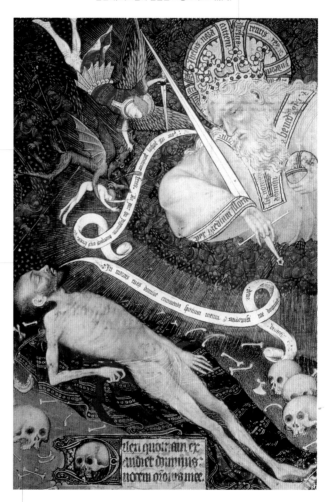

죽어가는 남자의 영혼을 두고
칼을 든 대천사 미카엘과 악마가
공중에서 치열하게 싸운다.

죽어가는 남자는 수의 위에 반쯤
벌거벗은 채로 여윈 몸을 뉘었다.
그는 "오, 주여, 당신 손에 제 영혼을
맡기나이다." 하고 말한다.

땅에 흩어져 있는 두개골과
다른 뼈들은 모든 존재가 맞게 될
운명, 곧 죽음을 상징한다.

▲ 〈영혼을 두고 벌어진 싸움〉,
《로한의 호화로운 성무일도서》 중에서,
15세기 전반, 파리, 국립도서관

그리스도교로 개종하여 박해를 받은 성녀 체칠리아는
물에 던져졌다가 칼에 찔려 죽음을 맞았다.
전승에 따르면 그녀는 목이 반쯤 잘린 채 사흘을 더 살았다고 한다.

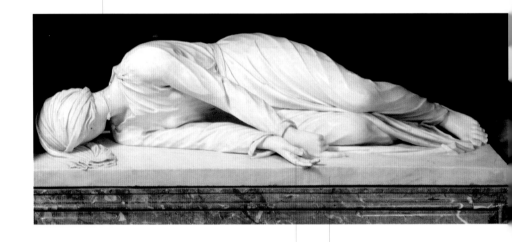

이 작품을 조각한 마데르노는 체칠리아의 시체가
온전했다는 전승을 받아들였다. 성녀는 손가락
세 개를 펴고 있는데, 이는 성삼위일체를 상징한다.

1599년 로마의 성녀 체칠리아 성당에서
석관이 하나 발견되었다. 석관 안에 있던
성녀 체칠리아의 시체는 전혀 부패되지 않은
상태였다. 이 작품은 성녀 체칠리아의 석관이
발견된 1599년 이후에 제작되었다.

▲ 스테파노 마데르노, 〈성녀 체칠리아〉,
1600, 로마, 산타 체칠리아 인 트라스테베레 성당

교황은 운석에 맞아 고통스러워한다.
찡그린 표정은 그가 느끼는 고통을
극도의 사실주의로 재현한다.

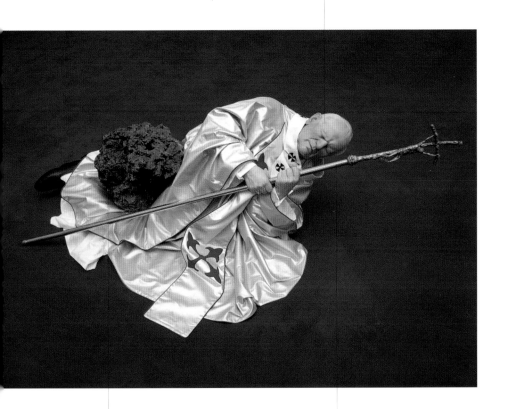

인간은 살아 있는 동안 계속 죽음을 생각할 수밖에 없다.
이처럼 희비가 교차하는 인간 존재 양상을 그리기 위해 카텔란은
교황 요한 바오로 2세가 외계에서 떨어진 운석을 맞아 세상을
떠난다는 역설적인 상황을 상상했다.

이 작품은 런던 왕립 아카데미에서 열린
'묵시록' 전에 공개되었다.
이 작품의 재료는 라텍스, 왁스, 옷,
신발을 만든 가죽, 십자가를 만든 은 등이다.

▲ 마우리치오 카텔란, 〈아홉 번째 시간(La nona ora)〉,
1999, 개인 소장

이 작품에서 비올라는 첫 아이의 출산을 통해
탄생이라는 주제를 다루었다.

중앙의 비디오 화면은
물에 빠져 삶과 죽음 사이를
오가는 남자의 몸을 비춘다.

▲ 빌 비올라,
〈낭트 삼면화(Nantes Triptych)〉, 1992.

이 작품은 낭트 미술관에 속한 17세기의 소성당(La chapelle d'Oratoire)에 전시하기 위해 제작되었다. 비올라는 삼분 구조를 이용하여 작품을 창작했는데 이는 종교화의 한 형식인 세 폭 제단화에서 영감을 받은 것이다.

이 작품에는 깊은 한숨소리와 고통 때문에 지르는 비명이 번갈아 등장하며, 몸이 물에 빠지는 소리도 들린다.

세 번째 장면은 비올라 어머니가 겪는 죽음의 고투를 보여준다.

# 장례식
## *Funeral Rites*

단순하거나 장엄한, 단출하거나 성대한 장례식은 죽음으로 인한 상실의 슬픔을 예식으로 만든다. 장례식을 통해 한낱 개인의 죽음이 고인을 보내는 고별인사를 집단이 합창하는 차원으로 확장된다.

- **이름**
  '장례식에 속함'을 뜻하는 라틴어 '푸네브리스(funebris)'에서 유래

- **정의**
  고인에 대한 마지막 인사를 수반하는 의식.
  사망 후 2~3일 사이에 묘지 또는 장지 가까운 교회 내부나 앞에서 치른다.

- **관련 문헌**
  성무일도서,
  아르스 모리엔디 논고

- **이미지의 보급**
  중세부터 18세기까지 광범위하게 유행했으며, 성인과 교회 인사는 물론 세속의 유력 인사나 정치가의 장례식을 내용으로 한다.

이승에서 저승으로 향하는 영혼은 대개 고인이 홀로 있는 상태로 그려지지만 장례식은 산 사람들이 고인에게 헌사를 바치며 기념하는 예식이기 때문에 여러 사람이 등장한다. 이 도상은 일반적으로 기도, 찬송, 신을 모심, 울음과 애도, 감사, 고인에 대한 사랑을 표시하는 형식처럼 집단이 고인을 칭송하는 장엄한 예식에 초점을 맞춘다.

관 위에서 외로이 누워있는 고인은 친척과 친구, 사도와 장례식 주최측 등 군중과 고인의 영혼을 하느님께 추천하는 예배식을 치른다. 특히 바로크 시대에 치러진 교황, 통치자, 귀족, 장군 같은 유력 인물의 장례식은 무척 장엄했다. 그들의 장례식은 화려한 의상과 장식물, 질서와 안전을 유지하기 위한 병력은 물론이고 예식에 참석한 엄청난 군중들이 빚어내는 장관을 마치 연극의 한 장면처럼 보여주며 권력을 과시하기도 했다. 수세기 동안 미술가들은 이처럼 종교 의식인 장례식이 매력적인 사회 행사로 바뀌는 양상에서 영감을 얻었다. 인그레이빙(engraving) 판화를 통해 역사와 사회적 기록물로 남은 장례식 장면은 방대하게 남아 있다. 특히 이런 판화는 당대의 복식과 무대 장치, 종교 사적 사건에 대한 중요한 자료가 된다.

▶ 조토, 〈성 프란체스코의 장례식〉,
1300년 무렵, 아시시,
성 프란체스코 대성당

입을 벌리고 있는 성직자 두 명은
장례 연도를 읊고 있다.

두 개의 대형 촛불은
부활에 대한
믿음을 상징한다.

투르의 주교이며 프랑스의
수호 성인인 마르티노 성인의
장례식은 고딕 양식의 교회에서
거행되고 있다. 두 개의 창살로
갈라진 삼분 광창이 연속되는 벽은
고딕 양식 교회의 특징이기도 하다.

이 장례식을
집전하는 주교는
암브로시오 성인이다.

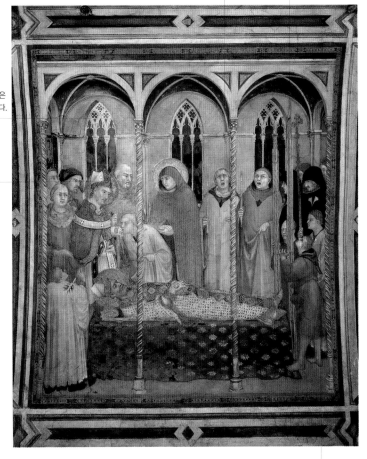

관대 발치에 있는 성직자는
매우 큰 십자가상을 들고 있다.

▲ 시모네 마르티니, 〈성 마르티노의 장례식〉,
1315~18, 아시시, 성 프란체스코 대성당

# 장례식

장엄한 고딕 양식 대성당 안, 우아한
십자 볼트가 솟아 있는 측랑에서 엄숙한
장례식이 거행 중이다. 성당 내부는 고인을
애도하기 위해 창문을 막아 어둡게 했다.

첨두아치의 꼭대기와 벽돌로 쌓은 대성당 벽면이
회화 공간의 물리적 경계를 뚫고 나갔다. 계속 위로 치솟는
듯한 환영 효과를 만들어 낸 점은 위대한 혁신이었다.

이 필사본 삽화는
성무일도서 중 중요한
부분을 차지하는 '세상을
떠난 이를 위한 기도'에
속한다고 추정된다.
그림 가장자리는 마치
우리가 창을 통해
이 장면을 보는 듯한
환영 효과를 창출한다.

어두운 색 옷을 입은
사람들이 꼭대기에 촛불을
장식한 닫집 주위에 있다.
닫집에는 바바리아와
에노 가문의 문장이
반복해서 붙어 있다.

▲ 얀 반 에이크, 〈장례 미사와 예식〉,
《토리노-밀라노 성무일도서》에 수록된 세밀화,
1424년 무렵, 토리노, 시립 고전 미술관

첫 글자 'R'에는 구원자이신 그리스도(Christ the Redeemer)를
얹어 놓았고, 하단에는 묘지에 도착한 장례 행렬을 보여준다.
수도승이 성수를 뿌려 무덤을 축성한다.

문이 떨어지고, 발코니에 지붕을 얹었으며
아치 모양 창이 있는 이 건물은 베니스의
산 조르지오 학교로 추정된다.

유독 키가 큰 야자나무와 터번을 두른
인물들은 이곳이 베들레헴임을 알려준다.
《황금전설》에 따르면 성 예로니모는
베들레헴에서 세상을 떠났다고 한다.

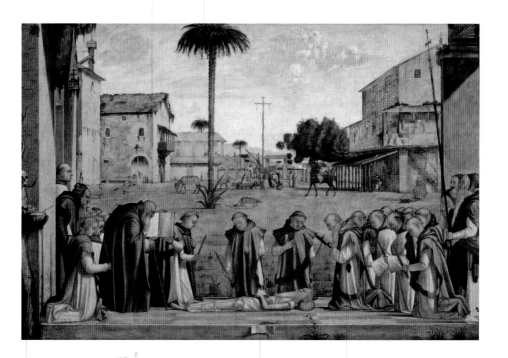

말라비틀어진 나무에 놓여 있는
두개골은 무대 위의 공연처럼 보이는
이 장면이 사실은 장례식임을 알려준다.

성 예로니모의 깡마른 시신 앞에
무릎을 꿇고 있는 나이 든 사제가
장례식 기도문을 읽고 있다.

무대 가장자리에는 뛰어난 환영 효과를 보여주는
접힌 종이가 붙어 있다. 이 종이에는 '비토레
카르파초가 1502년 이 작품을 그렸다'고 적혔다.
옆에 있는 작은 도마뱀은 부활을 상징한다.

▲ 비토레 카르파초, 〈성 예로니모의 장례식〉,
1502, 베네치아, 산 조르조 델리 스키아보니 성당

# 장례식

기원전 317년, 아테네 시는 포키온에게 배반죄라는 누명을 씌워
사형을 선고하고 그에게 독배를 마시라고 명령한다.
장엄하고 우아한 아테네 시가지가 배경에 펼쳐진다.
프랑스 출신으로 로마에서 살았던 푸생은 고대 로마의 건축을
모범으로 삼아 아테네 시를 그렸다.

그리스의 용감한 정치 지도자였던 포키온을
추종하던 사람들이 아테네 시의 장례 금지에
대항하며 그를 기리고, 매장할 때를 기다리고 있다.

플루타르코스의 저술에 기초한 이 그림은
의(義)의 전형이자 시민적 미덕을 빛낸 아테네 장군 포키온의
시신이 아테네 시 성벽 바깥에 버려지는 장면을 보여준다.

▲ 니콜라스 푸생, 〈포키온의 장례식 풍경〉,
1648, 카디프, 웨일스 국립 미술관

운집한 군중이 매우 인상적인 효과를 발휘하는 그림이다.
관을 따라가는 사람들 중에는 엔리코 베를링구에르, 닐데 이오티,
피에트로 잉그라오, 유명한 블라디미르 레닌 등 이탈리아를 비롯해
전 세계의 공산주의 지도자들이 대거 등장한다.

장례식이 거행된 장소인 로마는
공중에서 본 콜로세움으로 나타났다.

운구가 시작되자 공장 노동자와
민중들은 주먹을 쥔 팔을 쳐들어
경의를 표한다.

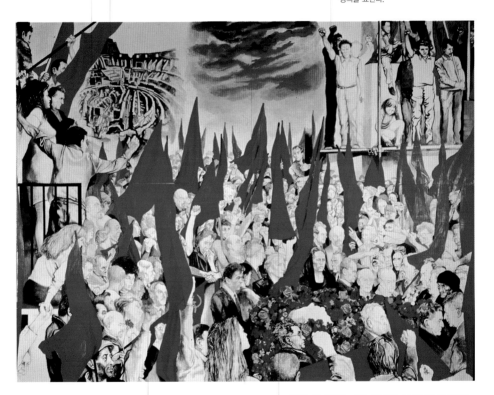

공산주의를 상징하는 깃발, 꽃송이들, 로마의 하늘을 물들인
노을의 붉은색이 슬픔에 잠겨 침울한 장례 행렬에
그나마 생동감을 더한다.

이탈리아 공산당 역사에 남은 지도자 팔미로 톨리아티의 장례식은
1964년 로마에서 거행되었는데 1백만 명 이상이 참가했다고 한다.
구투소는 그로부터 8년 후 이 작품을 그렸다.

▲ 레나토 구투소, 〈톨리아티의 장례식〉,
1972, 볼로냐, 근대 미술관

# 눈물

*Tears*

주체할 수 없는 상실감과 슬픔에 압도되어 애도자는 몸을 떨며 영혼 깊은 곳에서 솟구쳐 오르는 눈물을 흘린다. 눈물은 이런 격한 감정을 시각적으로 보여준다.

● **이름**
영어 'tear'는
고대 독일어의 'zahar'에서
유래했다.
'zahar'는 고트어 'tagr'에서,
'tagr'는 고대 라틴어
'dacruma'에서 유래했다.
'dacruma'는 표준 라틴어
'lacrima', 'lacrimare'와
유사하다.

● **특징**
독립된 도상 주제로
간주되지는 않는다.
눈물은 일반적으로
힘들고 슬픈 일을
겪거나 그것을 지켜본
사람의 고통을 증명하는
역할을 한다. 또한 눈물은
비탄과 장례식의 애도
장면에 등장한다.

● **이미지의 보급**
슬픔 또는 육체와 정신의
고통, 그리고 죽음과 관련된
도상 주제에 광범위하고
지속적으로 등장

미술에서도 눈물은 슬픔과 고통스러움으로 억누를 수 없는 감정과 내적 동요에 대한 시각적 상징이다. 눈물은 또 결혼, 탄생, 화해, 용서, 재결합 또는 해방처럼 개인 또는 집단의 행복과 기쁨을 표현할 때 등장하기도 한다. 구약성경에서는 예레미야의 탄식에서 한없이 흐르는 눈물을 보게 된다. 여기서 예레미야는 선택받은 민족에게 닥친 재난에 깊이 절망한다. "밤만 되면 서러워 목 놓아 울고, 흐르는 눈물은 끝이 없구나(〈애가〉 1장 2절)", "참마음으로 주께 울부짖어라! 밤낮으로 눈물을 강물같이 흘려라! 조금도 마음을 놓지 마라. 눈 붙일 생각도 하지 마라(〈애가〉 2장 18절)."

미술에서 눈물과 탄식은 아담과 이브가 에덴동산에서 쫓겨날 때도 등장한다. 또한 요셉은 형제들과 상봉한 후 울고(〈창세기〉 42장 24절), 욥은 자신을 시험하려는 하느님께서 시험 중에 찾아오시자 눈물을 흘린다. 영아 학살 때 아이들을 잃은 어머니들 역시 서럽게 운다. 그리스도의 수난 이야기에서는 성모 마리아, 그리스도의 사도, 성스러운 여인들이 시종일관 눈물을 흘린다. 또한 성모 마리아의 임종 때 제자들은 그녀의 시신을 앞에 두고 하염없이 눈물을 흘린다.

▶ 에르콜레 데 로베르티,
〈마리아 막달레나〉, 1480년 무렵,
볼로냐, 국립 미술관

벌거벗은 고인은 건강한 청년으로,
다리를 꼬고 태연자약하게 기대어 있다.
우수에 젖은 그는 관람자 쪽으로 시선을 던진다.

턱수염을 기른 늙은 남자는 자신보다 나이가
한참 어린 고인을 사려 깊게 쳐다본다. 이 남자는
메멘토 모리 모티프를 의인화한 인물로 보인다.

인생의 세 시기 중
유년기를 나타내는 아이는
고인의 발치에서 서럽게 운다.

킁킁거리며 바닥의 냄새를 맡는
충직한 개의 등장으로 익숙한
장면의 성격이 강조된다.

▲ 〈묘비〉, 기원전 340,
아테네, 국립 고고학 박물관

이 인물은 공작의 무덤을 둘러싸며 애도하는
무리 중 한 명이다. 이들 애도단은 자세와 표정이
각양각색이다. 이 사람은 두건을 뒤집어쓰고
겉옷 천으로 눈물을 억누르고 있는 듯하다.

이 인물상은 원통형 대리석
한 덩어리에서 나온 형태로 옷 주름의
율동감이 매우 뛰어나게 표현되었다.

양손으로 얼굴을 감싸면서 주름이 풍성한
겉옷이 딸려 올라갔다. 이 때 옷자락이
늘어지는 선이 매우 세련되게 표현되었다.

◀ 장 드 캉브레, 〈애도자〉,
장 드 베리 공작의 무덤에서,
15세기 전반, 부르주, 베리 박물관

아들을 떠나 보낸 성모 마리아는 위로할 길 없는
엄청난 슬픔 때문에 아들의 목을 끌어안고 울고 있다.
그녀의 눈에서는 유리구슬 같은 커다란
눈물방울이 쏟아진다.

이 장면의 배경은 그리스도의
무덤이다. 커다란 황금색
반원형 루네트가 인물 상을
하나로 묶어 준다.

서럽게 우는 사도 요한의
얼굴은 슬픔으로 일그러졌다.
그는 눈을 하늘로 치뜨고 있다.

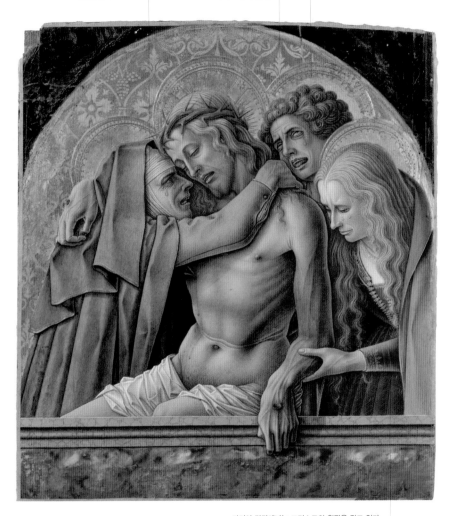

▲ 카를로 크리벨리, 〈피에타〉,
1476, 뉴욕, 메트로폴리탄 미술관

마리아 막달레나는 그리스도의 왼팔을 잡고 있다.
예수의 팔에는 굵은 정맥이 두드러져 보인다.
물결치듯 흐르는 금발을 가진 아름다운 그녀의
얼굴에는 커다란 눈물 두 방울이 맺혀 있다.

# 눈물

비탄에 젖은 예수 도상으로 등장한
그리스도는 눈속임 기법으로 그린
가짜 회색 돌 소재 코니스 안에 있다.

그리스도는 많은 눈물을 흘리고 있다.
환영 효과로 눈물은 빛을 받아
반짝이는 것 같다.

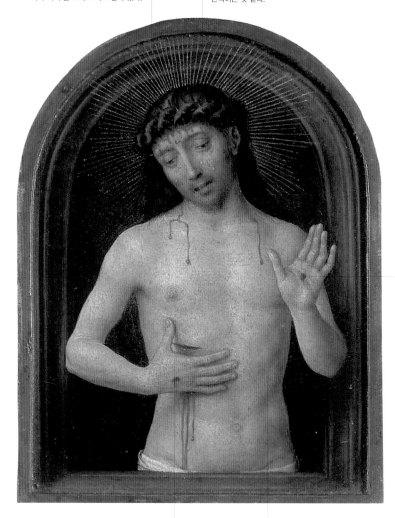

그리스도는 왼손을 들어
십자가 처형 때 생긴
커다란 상처를 보여준다.
이마에서도 피가 많이
흐르고 있다.

▲ 한스 멤링, 〈비탄에 젖은 예수〉,
1490년 이후, 헝가리 에스테르곰,
케레스테니 박물관(그리스도교 박물관)

예수는 오른손으로
피가 흐르는 옆구리의
상처를 붙잡고 있다.

예수는 비록 세상을 떠났지만 여기에서는
살아 있는 인물로 등장한다. 그는 신도들의
기도를 촉구하기 위해 자신이 받은 고통을 보여준다.

조반니 볼파토의 헤름(사각 기둥 위에 놓인 인물 조각상)은 측면상을 보여주며,
헌사와 화환으로 장식된 기둥 위에 놓였다.

박공(페디먼트) 가운데에는
상록수 가지로 화환 모양에
리본이 묶인 모습을 새겼다.

자신의 친구인 인그레이빙 판화가
조반니 볼파토의 죽음을 추모하고자
카노바는 아크로테리온과 박공을
장식한 신전 형태인 고대 그리스의
묘비 양식을 되살렸다.

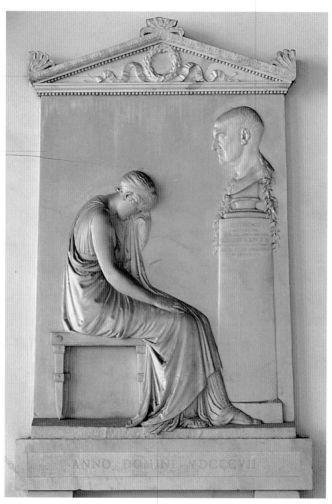

ANNO. DOMINI. MDCCCVII

고전 양식 옷을 입고 엠파이어 양식의 의자에 앉은 이 여인은 우정을 의인화한
인물로, 고인과 침묵의 대화를 나누며 눈물을 흘린다.여인의 눈물은 이탈리아의
시인 우고 포스콜로의 명작 《데이 세폴크리(Dei Sepolcri)》가 일깨웠던 산 사람과
고인을 연결하는 '사랑의 교감'을 표상한다.

▲ 안토니오 카노바, 〈조반니 볼파토 기념 묘비〉,
1804~7, 로마, 산티 아포스톨리 성당(성 사도 성당)

# 눈물

이 작품은 〈게르니카〉와 같은 해에
그려졌다. 피카소는 1937년에 우는 여인을
주제로 한 스케치를 많이 남겼다.

형태를 왜곡하고 파편화한 입체주의 양식은
슬픔으로 일그러진 얼굴이라는 모티프와
완벽하게 들어맞는다.

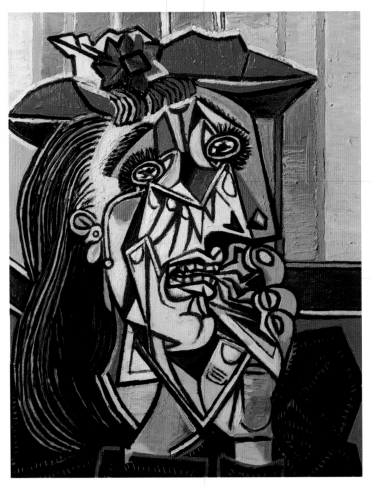

눈물은 커다란 삼각형
천 조각처럼 보인다.

여인은 커다랗고 거친
두 손으로 얼굴을 감싸고 있다.
노란색과 초록색은 강렬한
조화를 이루며 공포에 휩싸인
여인의 심리 상태를 전한다.

▲ 파블로 피카소, 〈우는 여인〉,
1937, 런던, 테이트 모던 미술관

여인은 입을 벌리고 흐느껴 울어 이빨이 다 보인다.
벌어진 입은 이 여인의 분노를 강조한다. 이 그림의
모델은 피카소의 연인이었던 도라 마르이다.

"다 티끌에서 왔다가, 티끌로 돌아가는 것을(〈전도서〉 3장 20절)"이라는
예언에 맞게 고인은 삶의 여행을 마치고 흙으로 돌아간다.

# 매장
*Burial*

로마법에서는 도시 성벽 안에 묘지를 만드는 일을 금했다. 그래서 개
인의 묘나 묘지는 주거지 외곽, 곧 도시에서 벗어난 도로를 따라 조성
되었다. 공동묘지는 가족묘 주변에 조성되고 개발되었는데 이는 가족
묘를 소유한 가문이 그리스도교로 개종하면서 동료 그리스도교도들
을 주변에 묻을 수 있도록 허락했기 때문이다. 따라서 묘지는 부유한
시민의 주도로 로마의 그리스도교 공동체가 직접 개입하면서 확장되
었다. 예를 들어 산 칼리스토 카타콤은 로마 가톨릭교회가 직접 관리
했다. 고인의 종교에 따라 장엄하게 매장하는 것은 자유민부터 노예
까지 모든 사회계급에게 허용된 권리였다. 이런 권리는 장례회를 통
해 빈민들에게 확대되었다. 장례회는 회원들에게 훌륭한 매장의식을
베풀어주는 공제회였다. 따라서 로마에 있는 여러 직업인들의 길드와
신도회는 세상을 떠난 이에게 걸맞은 장례의식을 치르고, 특정 지역에
자리 잡은 묘지에 묻힐 수 있도록 했다.

나폴레옹이 발표한 생 클루 칙령(1804)은 도시 성벽 바깥에 매장하
는 관습을 재확인
했다. 이 법령은
건강과 위생을 이
유로 묘지는 도시
성벽 바깥에 묻어
야 한다는 내용을
담았다.

- **이름**
  매장은 '무덤'을 뜻하는
  고대 색슨어 'burgisli'과
  관련된다.

- **정의**
  고인의 시신을 무덤에
  안치하는 의식. 유대교와
  이슬람교 전통에서는
  매장이 의무였다.
  반면 그리스인들은
  일반적으로 시신을
  화장한 후 유해를
  유골함에 넣어 안장했다.

- **관련문헌**
  13~14세기에
  지은 라틴어 시
  〈쿰 아페르탐 세풀투람
  (Cum apertam sepultram,
  원뜻은 '무덤이 열린 것처럼')〉
  《사자의 서》

- **이미지의 보급**
  예수 그리스도와 성모 마리아,
  여러 성인의 매장 도상은
  많으나 왕과 군주,
  고위직 관리나 장군처럼
  세속 사회 일원과 관련되는
  사례는 교회 인물
  매장 도상보다 드물다.

◀ 안드레아 피사노,
〈세례자 요한의 매장〉,
1330, 피렌체, 산 조반니 세례당
(성 요한 세례당)

여러 성인과 천사들은
천상에서 함께 노래한다.

빛나는 형태와 화면 윗부분에 나타나는 환한 색조는
신성을 강조한다. 성인과 성모 마리아에게 둘러싸인
예수 그리스도는 빛을 발산하며, 팔을 벌려
고인의 영혼을 환영하고 있다.

세례자 요한은 돈 곤살로의
영혼이 천국에 들어갈 수
있도록 청하는 것 같다.
돈 곤살로의 영혼은
훅 불면 날아갈 듯한
작은 아기로 등장하며,
천사의 팔에 안겨 있다.

배경에 서 있는 사람들은
검은색 옷을 차려입었다.
이들은 당대 톨레도 귀족
사회의 유명 인사였다.

오르가스 백작의 시신은
행렬용으로 만든 화려한
갑옷을 입었고, 관 없이
직접 무덤에 안장되는 중이다.

이 그림은 1312년의 기적, 즉 신앙심 깊은
오르가스 백작을 매장할 때 성 스테파노와
성 아우구스티누스가 나타난 일을 기념하고 있다.

▲ 엘 그레코, 〈오르가스 백작의 매장〉,
1586~88, 톨레도, 산 토메 성당(성 도마 성당)

주교가 쓴 관과 주교의 직권을 나타내는 지팡이 홀장(笏杖)은
이 장면을 지배하는 가라앉은 갈색조를 깨뜨린다.
주교는 오른손을 들어 순교자의 시신에 축복을 내린다.

화면 위 텅 비고
어두운 부분은 이 장면을
지배하는 절망감을 강조한다.
대형 아치형 복도가
텅 빈 벽을 관통한다.

카라바조는 이 그림을
작업하던 시기에 사형
선고를 받아 심한 강박에
시달렸다고 한다.
그 때문에 처음에는 루치아
성녀를 목이 잘린 상태로
그렸다가 나중에 고쳤다.

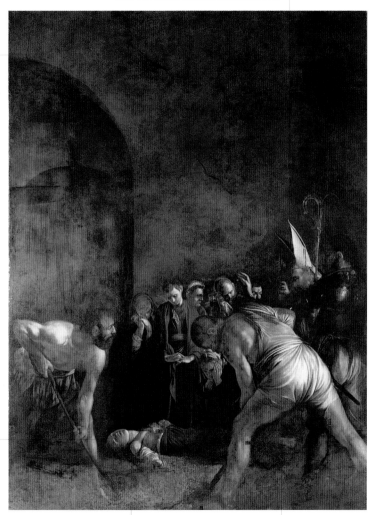

▲ 미켈란젤로 메리시 다 카라바조,
〈성녀 루치아의 매장〉, 1608~9,
시라쿠사, 산타 루치아 알 세폴크로 성당

성녀 루치아의 목에
칼자국이 보인다.
성녀의 시신은 땅에 눕혀져
매장을 기다리는 중이다.

무덤을 파는 사람들은
오른쪽에서 들어오는
강렬한 빛을 받고 있다.

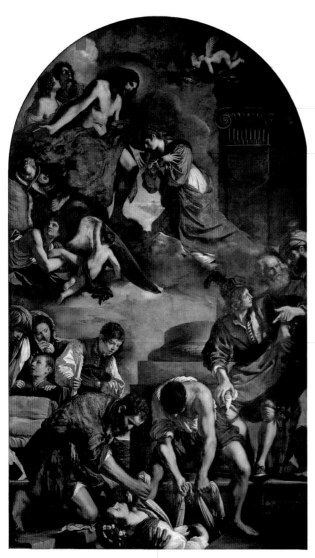

배경에 등장하는 고전 시대의
건축물은 이교 문명을 암시한다.

성녀 베드로닐라는
깊은 믿음을 나타내며
그리스도 앞에서 절한다.
그리스도는 팔을 펼쳐
천국에 온 그녀를 환영한다.

사람들은 이 장면을 보고 이야기를
나누고 있다. 촛불을 들고 있는
소년은 어떤 일이 일어나는지
보려고 몸을 앞으로 굽힌다.

▲ 구에르치노,
〈성 베드로닐라의 매장과 승천〉,
1623, 로마, 카피톨리니 미술관

무덤을 파는 일꾼들은 같은 길이의 캔버스 천 두 장으로
조심스럽게 성녀의 시신을 무덤에 안치한다.
그녀의 시신은 로마 산타 도미틸라 카타콤에 묻혔다고 한다.

묘지를 배경으로 한 이 작품은
샤토브리앙의 인기 소설
《아탈라》를 원전으로 삼았다.
이 소설의 배경은 17세기 미국이다.

바위 벽에는 메멘토 모리를 뜻하는 〈욥기〉 8장 12절,
"돋아난 지 얼마 되지 않아, 아직 벨 때도 아닌데 그것들은
다른 풀보다도 쉽게 말라버린다."를 새겨놓았다.

달빛이 동굴 안으로 스며들며
아탈라의 얼굴과 그녀가 손에 들고 있는
십자가를 비춘다. 십자가는 신세계에서
그리스도교의 승리를 상징한다.

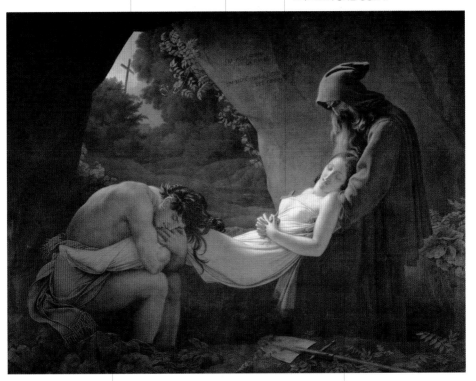

연인을 잃은 슬픔에 밤을 지새운
인디언 칵타스는 마지막으로 아름다운 연인
아탈라의 시신을 꼭 껴안는다.

나이 든 수도승 오브리 신부는
아탈라의 어깨를 잡고 무덤 안에
안치할 준비를 하고 있다.

▲ 안 루이 지로데 드 루시 트리오송, 〈아탈라의 매장〉,
1808, 파리, 루브르 박물관

# 매장

이 그림은 1849년에 조성된 오르낭 공동묘지의
첫 번째 매장을 기록한 것이다. 고인은 쿠르베의
친척이었다. 네 명의 일꾼이 시신을 넣은 관을
묘지로 옮기고 있다.

의식용으로 만든 붉은색 긴 옷을
입은 두 사람은 교회지기이다.

▲ 귀스타브 쿠르베, 〈오르낭의 매장〉,
1849~50, 파리, 오르세 미술관

교구신부 뒤에 있는 성직자는 커다란 행렬용
십자가를 들고 있다. 십자가는 밝은 하늘을
배경으로 뚜렷한 윤곽을 드러낸다.

17세기 네덜란드 집단 초상화에서 영향을 받은
이 작품은 처음 공개되었을 때 상당한 추문에 시달렸다.
세로 3m, 가로 6m의 거대한 규모인 이 작품은
시골 장례식 같은 비속한 주제를 그렸다는 이유로
많은 사람들에게 충격을 주었다.

배경 풍경은 쿠르베의 출생지 프랑슈 콩테의
바위 많은 지형을 그렸다. 이런 지형은
〈시편〉 130절의 "깊은 구렁 속에서"처럼
장중한 느낌을 준다.

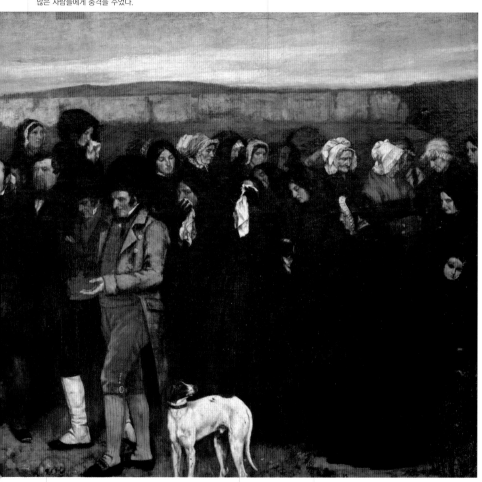

무덤 구석에는 죽음의 표상인 두개골이 있는데
이것은 관람자를 똑바로 쳐다보고 있다.

오른쪽으로 고개를 돌린 개는
무대 바깥의 무언가를 보고 있다.

실물 크기로 그린 인물들의 장례행렬은
50명 이상이 참여하여 매우 길게 이어졌다.
손수건을 들고 우는 여인들은 행렬과는
분리되었다.

# 죽은 자를 위한 기도

고인과의 유대는 연옥에서 구원을 기다리는 이들의 고통을 덜어주려는 살아있는 사람들의 기도를 통해 유지된다.

*Prayers for the Dead*

그리스도교에서는 고인을 대신하는 기도를 받아주는 연옥에 대한 믿음을 오랫동안 표명해왔다. 연옥의 존재는 교부들이 지은 문헌에도 기록되었다. 2세기에 한 교부가 지은 묵시문학 문서《헤르마스의 목자》에서는 이승에서 사람이 죽은 이후 영혼은 천국에 들어가기 전에 정화되어야 한다고 기록되었다. 그리스도교 전통에서 'suffrage'는 고인을 기리며 민간에서 행하던 기도와 관련된다. 종종 이 단어는 묘지 가까이에 짓는 성당의 이름, 즉 죽음의 순간에 있는 신도들의 희망이며 보호자인 기도의 성모를 부를 때 등장한다.

기도 제단화는 14~15세기에 흑사병 같은 전염병이 창궐하면서 유래했다. 이 도상의 구도는 변형없이 피라미드 꼴로 일관되게 나타난다. 피라미드 아래쪽에는 불길에 휩싸여 고통 받는 연옥의 영혼들이 자리 잡고 있다. 연옥의 영혼 옆에는 성인 또는 기도 중인 신도들이 자리를 잡고 있는데 이들은 성모 마리아께 연옥의 영혼을 중재하고 옹호해달라는 기도를 드린다. 성모 마리아는 연옥에 있는 영혼의 유

예 기간을 단축하고자 하는 산 사람들을 대변해 하느님께 기도하는 분이기 때문이다. 고인을 위한 기도 도상은 고인의 영혼이 산 사람의 기도를 통해 연옥의 불길에서 구원될 수 있는 가능성과 천국으로 승천할 수 있는 가능성을 곰곰이 생각하게 한다.

▶ 도메니코 카르피노니, 〈기도 제단화〉, 1647, 빌라도냐(베르가모), 교구성당

가톨릭 개혁 교리는 고인을 위한 기도와 미사를 통해
연옥에 머무는 영혼이 하느님이 계시는 천국으로
보다 빨리 올라갈 수 있다는 점을 공고히 했다.

영혼들은 우주의 최고천(불과
빛의 세계로 신과 천사들이 사는 곳)
에 가까이 갈수록 투명해지고
가늘어지며 빛이 난다. 영혼들이
궁극적으로 도달하는 최고천은
밝게 빛나는 흰 구름과 황금색
빛 기둥이 장관을 이루고 있다.

미소를 짓고 있는
금발의 천사가
한 영혼을 천국으로
데려가려 한다.

뱀은 사탄, 그리고 연옥에 머무는
영혼의 무시무시한 고통을 암시한다.

◀ 체라노(조반니 바티스타 크레스피),
〈성 그레고리의 미사〉, 1614~17, 바레세
산 비토레 성당, 카펠라 데이 데푼티

연옥의 영혼을 괴롭히는 고문은
영원히 타오르는 불길이 그들의 살을
태우는 모습으로 나타난다.

# 봉헌

## Ex-voto

신에게 보호를 받은 것에 대한 감사를 표현하려는 인간의 마음 뒤에는 죽음에 대한 공포가 숨어 있다.

### 이름
라틴어 'votum'은 '엄숙한 약속을 하다'라는 뜻인 라틴어 동사 'vovere'에서 유래했다.

### 정의
공동체 차원에서 위험을 피했거나 그것이 사라졌음을 알았을 때, 신에게 희생제물 바치기, 예배 장소 짓기, 대업에 착수하기 등을 통해 신에게 감사를 드리는 행위

### 특징
보통 신앙 공동체가 주관하며 신이나 성인에게 위험에서 구해준 것에 대한 감사를 표한다.

### 이미지의 보급
14세기 이후 전염병과 기근, 전쟁이 창궐할 때 광범위하게 유행했다.

봉헌 예술은 건축, 회화, 조각을 포함하는 매우 일반적인 범주에 속한다. 봉헌 예술의 목적은 위험이 사라지거나 경감되어 개인이나 집단, 또는 공동체 전체가 감사를 느끼면서 구체적인 기념물을 만드는 데 있다. 봉헌 예술품은 전쟁이 끝나거나 전염병에서 회복되었을 때에 제작한다. 이런 작품은 공동체의 자원을 동원하여 만들어지며, 하느님의 자비 또는 성모 마리아와 성인의 기도에 감사하는 증표이다. 대개 봉헌품은 겸손한 제물이지만, 회화와 조각에서 예술적으로 중요한 계기가 된 작품도 일부 있다.

봉헌 예술에서는 성 삼위일체(성부, 성자, 성령)가 꼭대기에 자리 잡고, 그 아래 성모 마리아가 있으며, 다시 그 아래 여러 성인들이 자리 잡는 3단계 구도를 보여준다. 즉 민간전승과 교회에서 특별히 보호하는 힘을 지닌다고 믿어지던 성인들이 신도들과 거의 닿을 듯한 높이에 배치되었다. 흑사병에서 신도들을 지켜주어 봉헌 예술에 자주 등

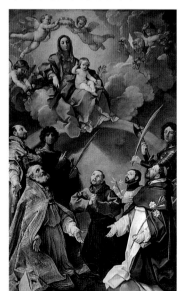

▶ 구이도 레니.
〈맹세 제단화 또는 흑사병 제단화〉.
1631, 볼로냐, 국립미술관

장했던 성인들은 성 로코, 성 세바스찬, 성 프란시스코, 성 크리스토포르이다. 봉헌 예술은 어떤 지역사회 전체가 뜻을 모아 주문하는 경우가 꽤 많았다. 이 경우 화면 맨 하단에는 하느님의 특별한 보호를 받고 있다고 믿는 그 고장의 풍경을 다소 사실적으로 그려 넣었다.

이 작은 제단화는 1510년 흑사병이 수많은 사람들의 목숨을
앗아가던 때 베네치아에 있는 산토 스피리토 인 이솔라 성당에
봉헌되었다. 성 마르코 아래에는 예로부터 흑사병으로부터
보호해준다고 여겨진 네 명의 성인이 있다.
성인들은 이 그림을 봉헌한 이유를 설명해준다.

성 마르코는 베네치아의 수호성인이며,
마르코의 복음서를 들고 있다. 높은 권좌에서 아래를
내려다보는 성인의 상체는 작고, 하체는 커서 단축법을
적용했음이 뚜렷이 나타난다. 딱딱한 표정을 짓고 있는
그의 얼굴에는 그늘이 드리워졌다.

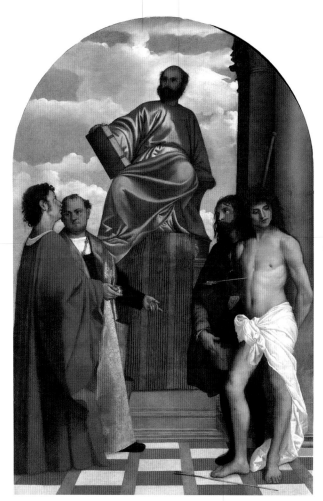

성 코스마스와
성 다미안은 의사들의
수호성인일 뿐만 아니라
의사 출신이기도 하다.
이들은 전염병에 맞서는
의술과 신앙을
연결시키고자
등장한 것 같다.

아름답고 관능적인
성 세바스찬은
활에 맞았다.
그는 시선을
바깥쪽으로
돌리고 있다.

순례자의 옷차림을 한 성 로코는
흑사병 때문에 생긴 허벅지의 상처를
오른손으로 가리킨다.

▲ 티치아노, 〈다른 성인들에게
둘러싸여 권좌에 앉아 있는 성 마르코〉.
1510년 무렵, 베네치아, 산타 마리아 델라 살루테 성당

그림에 길게 적혀있는 글은 파리에 있는
포르루아얄 수녀원의 수녀이자 이 화가의
딸인 카트린이 겪은 기적을 전한다.
카트린 수녀는 다리가 마비 상태였다.
그런데 그녀가 열심히 기도하고 희생하자
기적적으로 다리가 나았다. 화가는 감사의
뜻으로 이 그림을 그려 수녀원에 기증했다.

환자인 카트린 드 생트 쉬잔 드
상파뉴는 반쯤 누운 자세로 앉아 있다.
그녀의 표정은 고요하며 신심이 넘친다.

커다랗고 소박한
십자가가 벽에 걸려 있다.
십자가는 이 방에 있는
유일한 장식물이다.

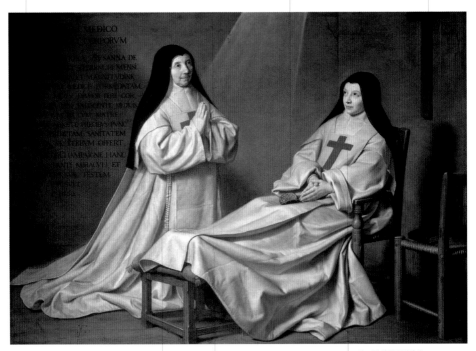

화가는 수녀원장 카트린 아그네스 아르노를
매우 사실적으로 그렸다. 그녀는 공중에서 빛이
내려오자 무릎을 꿇고 손을 모았다.

이 작품에 쓰인 색은 엄격히
제한되었다. 수녀복은 베이지 빛이
감도는 아이보리이고,
두건은 검은색, 방은 회색이다.

이 그림에서 유일하게
밝은 색조는 불꽃처럼
붉은 십자가로
이것은 수녀들의 옷에
바느질해 붙인 것이다.

▲ 필리프 드 상파뉴, 〈수녀원장 카트린 아그네스 아르노(1593~1671)와
수녀 카트린 드 생트 쉬잔 드 상파뉴(1636~1686)〉,
1662, 파리, 루브르 박물관

신도들의 사랑과 신뢰를 받으며 기적을 행하는 성인은 몸과 영혼을
치유하며, 전염병과 재난을 당한 신도들에게 희망을 주는 영웅이다.

*Miracle-Working Saint*

질병에 대항하는 효과적인 방법을 발견하기 전인 중세부터 18세기의
유럽 사람들은 언제 전염병이 돌지 모른다는 위협을 느끼며 살았다.
진원지를 고립시키는 가장 초보적인 수준의 위생 처치는 대개 실패했
다. 그 외에 질병을 방지하는 방법은 하느님을 부르며 기적을 행하는
성인들에게 보호를 요청하는 것뿐이었다. 세속적인 질병 대책이 효과
가 없다고 밝혀지면 사람들은 하느님께 도움을 청하고, 질병 치유 능
력을 지닌 성인들에게 의지하며 두려움을 떨쳐낼 수밖에 없었다. 로마
황제의 명령으로 처형된 성 세바스찬은 질병을 치유하는 성인들 중
에서도 가장 잘 알려지고 인기가 많았다. 그는 몸에 빗발치듯 많은 화
살을 맞았지만 기적처럼 살아남아 계속 자선을 베풀었다. 유럽에 흑
사병이 돌자 세바스찬 성인이 맞은 화살은 흑사병이 남긴 손상을 표
상했다.

또 다른 성인인 성 로코
는 흑사병이 그의 허벅지
에 남긴 상처와 옷차림, 그
에게 빵 조각을 가져다주
는 충직한 개를 통해 알아
볼 수 있다. 마지막으로 밀
라노 대주교였던 성 카를
로 보로메오는 1576~77년
에 흑사병이 롬바르디아 지
방을 휩쓸었을 때 몸을 사
리지 않고 환자들을 돌보아
명성을 얻었다.

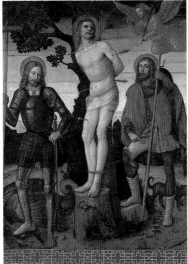

**이름**
기적을 행한다는 개념은
고대에서 유래했다.
그리스어 '타우마토우르고스
(thaumatourgos)'는
기적을 일으킬 수 있는
사람을 가리킨다.

**정의**
그리스도교 전통에 따르면
신도들은 몇몇 성인들이
질병을 물리치며
치료해준다고 믿었다.

**특징**
살아 있는 동안
기적을 행한 성인들은
생명을 바치면서까지
환자들을 도와주며
치유한다고 알려졌다.

**관련 문헌**
야코부스 데 보라지네
《황금전설》

**이미지의 보급**
14~18세기 사이,
콜레라와 흑사병 같은 질병이
창궐했을 때 자주 그려 매우
방대한 양의 작품이 남아 있다.

◀ 빈첸초 포파,
〈성 제오르지오와 성 로코
와 함께 있는 성 세바스찬〉,
오르치누오비 시기(市旗)(오른쪽 부분),
1514, 브레시아,
토시오 마르티넨고 미술관

사도 한 명이 관람자를 바라보며 기도에 참여하라고 재촉한다.

로코 성인상은 신도들의 요청에 부응하여 기적처럼 살아나 관람자에게 한 발짝 다가서는 것처럼 보인다.

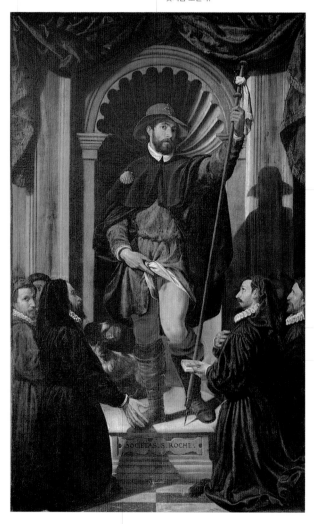

강한 빛 한 줄기가 로코 성인을 비춰 벽기둥에 그림자를 드리운다.

평상복 위에 걸친 모자가 달린 겉옷은 베르가모 녹색 사도회의 단복이다.

기도하는 사람은 로코 성인에 대해 명상하느라 기도서 읽기를 멈추었지만 왼손 둘째손가락으로 다음에 읽어야 할 곳을 표시해 놓았다.

▲ 조반니 파올로 카바냐,
〈성 로코와 사도들〉,
1591, 베르가모, 산 로코 성당

충직한 작은 개가 성 로코에게 빵을 가져다준다. 이 빵은 로코 성인의 아주 검소한 일용할 양식이다.

대주교를 따르는 여러 측근 중에는 몇몇 고위 성직자의 초상이
포함되었는데 이들은 매우 자연스럽게 그려져 화가의 뛰어난 솜씨를 보여준다.

성인이 자비를 베풀며 사목활동을
하는 장면은 밀라노 빈민가를
그린 배경에서도 이어진다.

무겁고 호화로운 망토 모양의
긴 외투를 입은 채 몸을 수그린
성 카를로 보로메오는
숙연히 신을 의지하는 듯 보인다.
그의 얼굴은 매우 사실적으로
그려졌으며 특유의 높은 코가
인상적이다.

이 작품은 밀라노 대주교였던
성 카를로 보로메오가 1576~77년에
흑사병이 롬바르디아 지방을 휩쓸 당시
환자들에게 영성체를 주는 모습을 담았다.

화가는 화면 앞쪽에
흑사병으로 죽은 환자를
그려 넣어 당시의 참혹한
상황을 보여주려 했다.

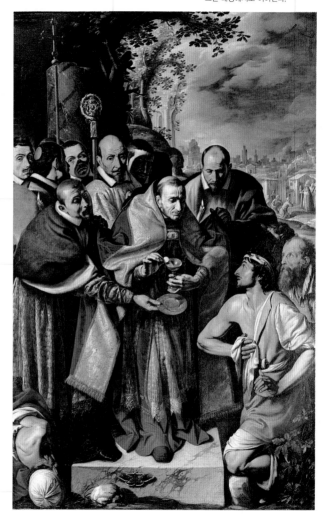

▲ 탄시오 다 바랄로,
〈흑사병 환자에게 영성체를 주는 성 카를로 보로메오〉,
1616, 도모도솔라, 성 제르바시오와 프로타시오 성당

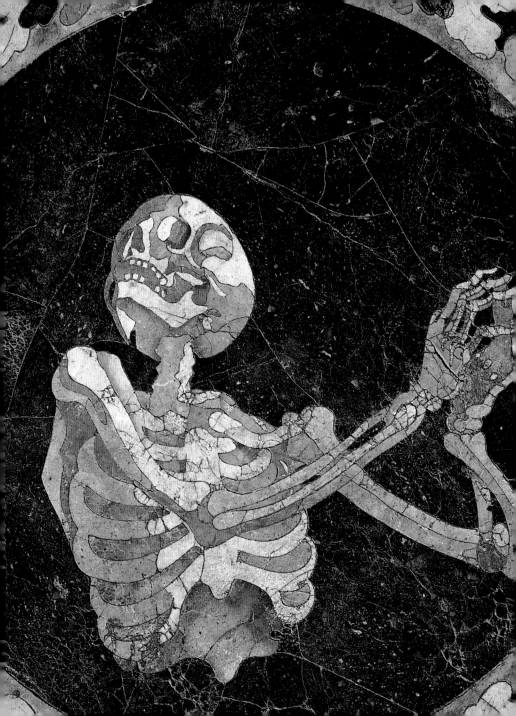

# 5 죽음, 세계의 여주인

## THE MISTRESS OF THE WORLD

◀ 잔 로렌초 베르니니의 작품이라고 전해짐,
〈탄식하는 죽음〉, 1651년 무렵, 로마,
산타 마리아 델라 비토리아 성당, 코르나로 소성당

# 죽음의 여인

## The Black Lady

낫, 화살 또는 석궁을 든 해골 또는 부패한 시체가 등장해 이승의 모든 생명은 어쩔 수 없이 죽음이라는 최후를 맞게 된다는 것을 암시한다.

**정의**
죽음은 살아 있는 모든 존재의 피할 수 없는 운명이며 세계의 여주인이다. 죽음은 모든 생명의 원리를 멈추게 한다. 어느 누구도 죽음을 피해갈 수 없다. 그리스 신화에서 죽음은 태초의 밤의 딸이며 잠과는 자매 사이이다.

**특징**
죽음의 여인은 해골 또는 부패 상태의 시체로 등장하며 보통 무기를 들고 있다. 땅을 지배하는 죽음의 여인은 왕관을 쓰고 왕좌에 앉아 있으며 모래시계나 무기를 과시한다.

**관련 문헌**
《발람과 여로사밧 이야기》,
〈쿰 아페르탐 세풀투람 (Cum apertam sepultram)〉,
보두앵 드 콩드 《3인의 산 자와 3인의 죽은 자 이야기》,
보카치오 《데카메론》,
페트라르카 《승리》

**이미지의 보급**
고대부터 광범위하게 존재한다. 유럽에서는 특히 중세부터 바로크 시대 사이에 유행했다.

▶ 트랑시(transi, 썩어가는 시체 상이 있는 교회의 기념물) 〈고인의 직무〉, 기도서에서 발췌, 15세기 후반

죽음은 동서고금을 막론하고 거의 모든 문화권의 도상 전통에 등장한다. 서양 미술에서 죽음은 14세기 중엽, 유럽과 아시아에서 수많은 인명을 희생시킨 흑사병의 출현과 함께 유행했다. 흑사병은 그 후 수십 년 동안 되풀이되었으므로, 중세 사람들은 이 병으로 많은 사람들이 목숨을 잃는 것을 삶의 일부분으로 받아들이게 되었다. 전염병의 공포가 일상을 차지하게 된 것이다. 전염병에 대한 두려움은 비교적 삶의 질이 높고, 현세적 삶이 주는 물질적 안락에서 벗어나기를 꺼려하는 사람들에게 좀더 예민하게 다가왔을 것이다.

이제 죽음은 미술에서 흔한 주제가 되었다. 죽음을 다룬 일부 작품에서는 육체의 부패와 현세적 삶의 덧없음을, 다른 작품에서는 산 사람들의 세계를 휩쓸고 지나가는 죽음의 과정에서 생기는 공포를 강조했다. 그렇지만 죽음은 모든 생명을 무자비하게 처단하는 데 그치지 않는다. 죽음은 이승의 삶을 끝내는 마침표이지만, 부활과 재생의 문을 열어주기도 하는 상반되는 상징을 보여주기도 한다. 또한 모든 생명의 과정에서 필수적으로 거쳐야 하는 단계이자, 계절의 순환을 반

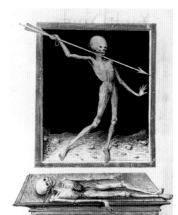

영하며 부패와 재생, 잠과 잠에서 다시 깨어나는 주기의 일부이다. 그래서 죽음은 우주 질서를 구현하는 활동적인 구성요소인 것이다. 그리스도교 전통에서도 죽음은 역동적인 원리이다. 죽음이 없다면 부활과 영생은 존재할 수 없을 것이다.

피부가 말라붙은 해골에 수의가 남아 있는 해골의
모습인 죽음은 전혀 무섭지 않은 외모를 가지고 있다.
죽음이 쓰고 있는 왕관은 비뚤어졌고, 이가 듬성듬성
빠진 채 미소를 지어 우스꽝스러워 보인다.

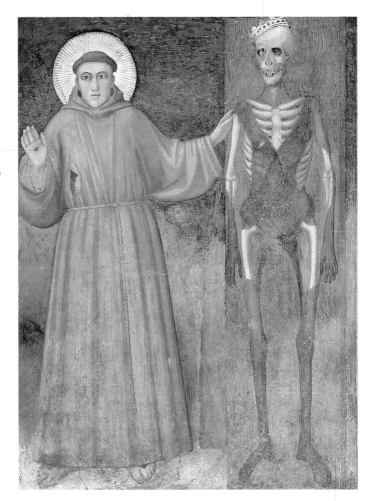

오른손을 들어 성흔(성인들에게
나타난 예수 그리스도의 못 박힌 상처와
같은 모양의 상처)을 보여주는
성 프란시스코는 신도들에게
죽음을 두려워하지 말라고
이야기한다.

▶ 〈우리의 신도 자매가 육체의
죽음을 물리쳤음을 보여주는
성 프란시스코〉, 14세기 중엽,
아시시, 성 프란시스코 대성당

나뭇결을 사실적으로 그린
널빤지는 관이다.

# 죽음의 여인

죽음은 머리에 뿔이 났고,
뱀이 기어다니는 악마 같은
모습으로 웃음 짓고 있다.
뼈가 앙상한 말을 탄 죽음은
한 손에 삶의 덧없음을 상징하는
모래시계를 들고 있다.

이 장면은 로테르담의 에라스무스가 쓴
《그리스도교 군사 교본》(1501~4)에서 영감을 얻었다.
말을 탄 남자는 용감무쌍한 그리스도교 기사로
고지에 있는 요새 도시인 천상의 예루살렘을 향해
꾸준히 전진한다. 하느님에 대한 믿음으로 무장한 그는
악마의 위협에도 아랑곳하지 않는다.

악마는 창을 든 괴물로
돼지주둥이에 길고 뾰족한 귀와
뿔이 있으며, 장 안에 가스가
차서 배가 나왔다.

그리스도교 군사의 말은
조용히 걷고 있다.
상징적인 관점에서 보면
말은 사악한 무리를 물리친
승리를 암시한다.

◀ 알브레히트 뒤러,
〈기사와 죽음, 그리고 악마〉, 1513,
뉴욕, 메트로폴리탄 미술관

죽음이 몰고 있는 말은
땅에 놓인 두개골에
관심을 보인다.

개는 그리스도교도에게
용기와 힘을 주는 믿음을 상징한다.

이 작품은 괴테의 〈죽음의 춤〉 마지막 시구의 내용,
곧 먼동이 트고 유령들이 공동묘지의 무덤으로
서둘러 들어가는 모습을 그림으로 옮겨놓은 것이다.

해골이 탑에서
뛰어내린다.

무시무시한 일이 일어나는 배경은
네오고딕 양식 건물이 있는 공동묘지이다.

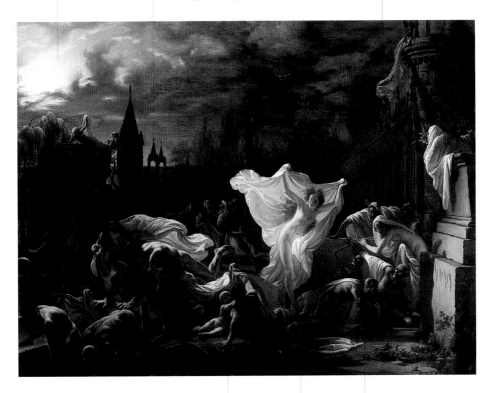

두려움에 떠는 아이는
어머니에게 매달린다.

세상을 떠난 수많은 사람들은
이미 해골로 변했다.

벌거벗은 채 수의를 들고 있는
젊은 여인은 무덤으로 돌아가기 전,
마지막으로 춤을 추는 것 같다.

▲ 엔리코 스쿠리, 〈사자의 춤: 묘지로 돌아옴〉,
1854, 개인 소장

# 죽음의 여인

하늘에서 벌어지는
죽음의 행진에는
환상에나 등장할 만한
괴물들이 참가한다.

거대한 낫을 들고 있는 죽음은
번득이는 눈과 기다란 발톱을 가진
해골로 의인화되었다. 죽음은
군중을 위협하듯 아래로 급습한다.

공포에 휩싸인 거대한 군중이
거리에 몰려 탈출할 곳을 찾지만
길은 어디에도 보이지 않는다.

우둔해 보이는 남자는
붉은 옷을 입고 군중에게
피투성이 단도를 휘두른다.

가슴을 드러낸 채 아이를 업은
어머니가 안전한 피난처를 찾고 있다.

▲ 제임스 앙소르, 〈군중을 처단하는 죽음〉,
1896, 파리, 미라 야코브 소장

죽음과 죽음의 지구 지배라는 주제는 알레고리를 통해 표현된다.
이 알레고리에서는 구원을 희망하는 인간의 행동을 단속하는
죽음의 역할을 강조한다.

# 죽음의 알레고리

## *Allegory of Death*

사람들은 언제나 죽음을 두려워하고 피하려 했다. 하지만 어떤 경우에는 죽음을 불러들이기도 했다. 개인과 집단의 상상에서 신앙인과 무신론자를 막론하고 죽음은 중심 역할을 담당하며, 인간이 피할 수 없이 최후에 맞아야 할 삶의 단계였다. 위압적으로 다가오는 죽음 때문에 인간은 공포와 분노를 느낄 뿐만 아니라 죽음의 근원, 논리로 설명하기에는 한계가 있는 죽음의 방식에 대해 끝없는 질문을 제기해왔고, 죽음이 나타날 것 같으면 쫓아버리려 했다.

고대 문명권에서 죽음은 인간의 배타적 전제 조건이었다. 고대인은 인간을 '필멸의 존재(mortals)'라고 불렀다. 이 단어는 라틴어에서 죽음을 뜻하는 'moors'에서 유래했다. 한편 생명을 앗아가는 것은 운명에 속하는 것이었다. 그리스도교 이전 미술에서 죽음이 인간화되어 등장한 적은 거의 없었다. 또한 이 시기에는 죽음 고유의 이미지도 없었다. 관례에 따르면 해골은 사실 사람이 죽은 후의 모습을 나타내는 분신 그 이상이다. 전쟁, 희생, 전염병, 신의 처벌을 통해 죽음은 인간의 삶을 끝내는 활동적인 역할을 보여주는 경우로 더 자주 등장했다. 중세 사람들은 인간이라는 존재의 조건이 얼마나 나약하며 현세의 쾌락은 얼마나 허무한가에 대해 지속적으로 깊이 생각했다. 이는 아우구스티누스, 캔터베리의 성 안셀모, 교황 인노첸시오 3세가 저술한 금욕주의와 회개에 관한 논저는 물론이고, 시각예술에서도 나타난다.

• **정의**
죽음의 개념을 나타내는 장치와 알레고리에는 죽음의 윤리와 신앙의 본질에 대한 내용과 개념이 포함된다.

• **관련 문헌**
지롤라모 사보나롤라
〈훌륭한 죽음의 기술에 대한 설교〉,
자노 아니소
〈종교와 경구 해설〉,
필리프 드 모르네
〈삶과 죽음에 관한 훌륭한 담화〉,
드 셰르타블롱
〈죽음을 잘 준비하는 방법〉

• **이미지의 보급**
중세부터 18세기에 이르기까지 광범위하고 지속적으로 유행했다. 특히 이탈리아, 에스파냐, 독일에서 자주 그렸다.

◀ 야코포 리고시,
〈인간 조건에 관한 알레고리〉,
1585년 무렵

하느님은 모든 사람을 지켜보시며,
언제인지는 알 수 없지만 모든 인간은 언젠가 죽는다는 명문이 적혔다.

망치를 든 예수는
삶의 최후를 알리는 종을 울린다.

미소 짓는 죽음은
낫을 휘둘러 삶의 나무를
완전히 넘어뜨리려 한다.

커다란 나무는
인간의 삶을 상징한다.
이 나무는 죽음의 가차 없는
낫질에 곧 쓰러질 것이다.

◀ 이냐시오 데 리에스,
〈삶의 나무에 관한 알레고리〉,
1650년 무렵, 세고비아, 대성당

지옥 불 가까이에 있는 악마는
나무에 밧줄을 걸어 삶의 나무를
넘어뜨리는 데 힘을 보탠다.

영원을 상징하는 오벨리스크에는
인생의 여러 단계에 대한 상징들이 담겨 있다.

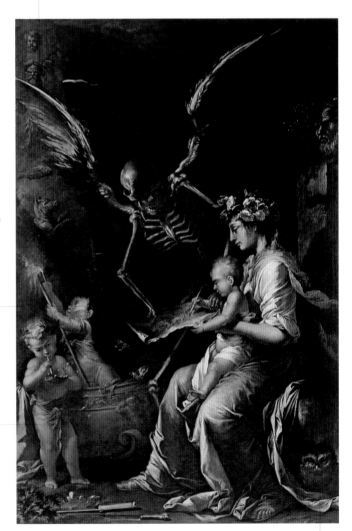

날개를 단 무시무시한 해골인
죽음은 아이의 손을 빌려 다음과
같이 적는다. "죄 중에 잉태되고, 고통
속에서 태어나며, 일하며 한평생을
보내고, 피할 수 없는 죽음을 맞는다"
이 구절은 철학자 리치아르디가
흑사병으로 아들을 잃은 친구이자
화가 로사를 위해 지은 시에서
영감을 얻었다.

비눗방울을 부는 아이는
호모 불라 도상을 가리킨다.

▶ 살바토르 로사, 〈인간의 나약함〉,
1656, 케임브리지, 피츠윌리엄 박물관

어머니가 앉아 있는 유리 공은
인간 존재의 나약함을 가리킨다.

# 죽음의 알레고리

죽음은 창을 넘어
범죄 현장에서 몰래 도망친다.

푸른 수염의 방은 평범하고 간소하다.
침대는 흐트러져 있고 모자 하나가
모자걸이에 걸려 있다.

탁자 아래에 목이 잘린 시체의
나머지 부분이 있다.

피살자의 머리는 마치 세례자 요한처럼
피가 흥건한 가운데 탁자에 놓여 있다.

▲ 알프레트 쿠빈, 〈푸른 수염의 방〉,
《새로운 죽음의 춤》(1947, 빈)에서

왕권의 상징물을 통해 죽음이 지상을 지배함을 표시하는
죽음의 승리는 모든 인간의 궁극적인 운명을 떠올리게 한다.

# 죽음의 승리
## *Triumph of Death*

죽음의 승리는 전염병, 기근, 전쟁이 지배하던 수백 년의 암흑기 동안 도상의 주제가 되었다. 이 도상은 그리스도교 전통의 최후의 심판을 세속적으로 번안한 것이다. 이 도상이 최후의 심판 주제와 다른 점은 단지 그리스도교의 인물과 상징이 없다는 것뿐만이 아니다. 죽음의 승리 도상에서는 옳은 자와 사악한 자, 선택받은 이와 저주받는 이를 구분하지 않는다는 점이 가장 중요하다.

죽음의 승리가 등장하는 미술작품에서는 죽음을 피할 수 없다는 점을 세속적인 방식으로 축하한다. 죽음은 자주 여왕의 상징물인 왕관, 홀, 옥좌, 개선 행렬에 쓰이는 탈것과 함께 그려진다. 하지만 죽음은 사람이 지닌 신분, 수입, 권력, 성별, 나이, 인종에 관계없이 생명을 여지없이 끊어버린다. 죽음의 승리는 주로 묘지, 병원, 교회, 소성당과 가정에 벽화로 등장했을 뿐만 아니라 성무일도서와 교창성가집의 세밀화로도 그려졌고, 거의 3세기 동안 변형 없이 유지되었다. 죽음은 일반적으로 해골로 의인화되었는데 흔히 해골은 여자였고, 피부는 대부분 벗겨진 상태였다. 때때로 해골은 긴 백발에 너덜너덜한 검은색 가운을 입기도 한다. 이처럼 의인화된 죽음은 말이나 황소가 끄는 마차, 또는 관에 앉아서 낫이나 화살, 화승총 같은 무기를 들고 헛되이 자비를 구하는 살아있는 사람을 처단하는 모습으로 나타난다.

**정의**
14세기에 전성기를 이룬 '죽음의 승리'에 관한 문헌에서 유래했다. 이것은 사회적 지위, 권력의 위계질서에 상관없이 모든 인간과 생명체에 대한 죽음의 승리를 축하하는 세속적 도상이다.

**특징**
이 도상은 메멘토 모리라는 교훈을 전하는 상징의 일부다. 또한 인간에게 이승의 삶이란 지극히 짧으며, 살아 있는 동안 영원한 구원을 얻어야 한다는 점을 잊지 않도록 경고한다.

**관련 문헌**
보카치오 《필로콜로》, 《피에솔레의 요정》; 페트라르카 《승리》

**이미지의 보급**
매우 방대하다. 특히 15~16세기에 이탈리아, 에스파냐, 프랑스에서 유행했다.

◀ 자코모 보를로녜,
〈죽음의 승리〉,
15세기 중엽, 클루소네(베르가모),
오라토리오 데이 디시플리니
(사도 소성당)

# 죽음의 승리

이 작품은 참수, 익사, 교수형,
화형, 가죽 벗기기 같은 온갖 처형과
죽음을 매우 성대한 의식처럼 보여주는
묵시록 장면을 연출한다.

깡마른 말의 등에는 까마귀가
앉아 있다. 까마귀는 재난을
알리며, 필멸의 상징이다.

모래시계, 종, 휴대용 풍금을
가지고 있는 두 개의 해골이
두개골을 높이 쌓아 올린
마차를 몬다.

▶ 피테르 브뤼헐 1세, 〈죽음의 승리〉,
1562년 무렵, 마드리드, 프라도 미술관

담비 털을 댄 긴 겉옷을 입은 왕은 강압에 못 이겨
군장을 한 해골에게 보물을 건네준다.

해골이 교수대에
목을 맨 남자를 바라본다.

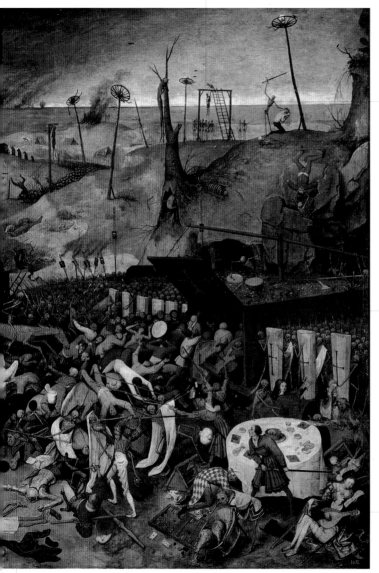

거대한 칼을 든 죽음이
무릎을 꿇고 있는
남자의 목을 벤다.

창, 칼, 곤봉, 낫으로
무장한 죽음의 군단이
수만 군중을 이루고 있다.

한 쌍의 연인이 악기를
연주하며 노래를 부른다.
이들은 주변 상황에 관심을
기울이지 않고, 고립되어 있다.
비올라를 연주하는 해골이
연인의 연주회를 함께 즐긴다.

죽음은 군중 위로 날뛰는 수척한 말을 탄 해골이다.
그는 낫을 좌우로 휘둘러 군중을 겁주고, 죽인다.

# 죽음의 승리

평민, 수녀, 절름발이, 노인을 비롯한 여덟 사람은 다가올 최후의 시간을 미뤄보겠다는 헛된 희망을 가지고 죽음에게 간청한다.

유행하는 옷을 차려입은 귀족은 멋진 사냥개의 목 끈을 잡고 도망간다.

정원에 놓여 물이 넘쳐 흐르는 우아한 분수는 창백한 말을 탄 죽음이 무자비하게 훼방 놓으려는 쾌락을 암시한다.

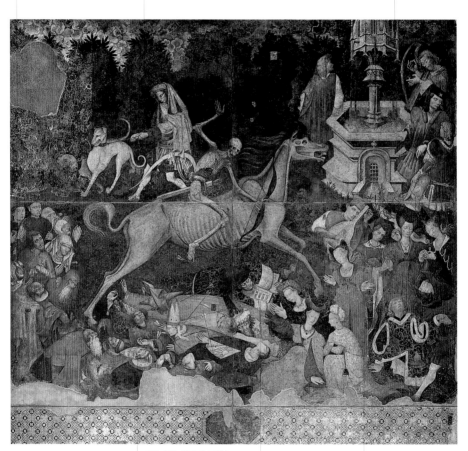

▲ 팔레르모 '죽음의 승리'의 대가, 〈죽음의 승리〉, 1440년 무렵. 팔레르모, 시칠리아 지방 미술관

교황, 주교, 왕 등이 포함된 권력가 여덟 사람도 죽음이 쏜 화살에 굴복한다. 등에 화살을 맞은 주교는 죽음이 갑자기, 또 아무런 경고 없이 다가온다는 사실을 다시 한 번 깨우쳐준다.

열심히 책을 읽는 학자는 중세에 엄청난 특권을 누린 사회계급이지만 그 또한 죽음은 피할 수 없다.

류트를 타는 청년은 슬퍼 보인다. 그는 음악을 통해 쾌락, 그리고 지극히 짧은 현세적 삶을 상징적으로 보여주고 있다.

232 ✤

텅 비어있고, 별 특징이 없는 배경은
환히 빛나며 추상적인 은빛을 띤다.

이 작품은 바스키아의 유작이다. 바스키아는 1987년 친구 앤디 워홀이
예기치 않게 세상을 떠난 이후, 강박적으로 죽음을 생각했다.
결국 그는 이듬해인 1988년 8월, 27세에 약물 과다 복용으로 사망했다.

바스키아가 낙서화가로 경력을 쌓아 온 점은
즉흥적으로 그린 선과 일관되게 환한 색을
사용한 데서 뚜렷이 나타난다.

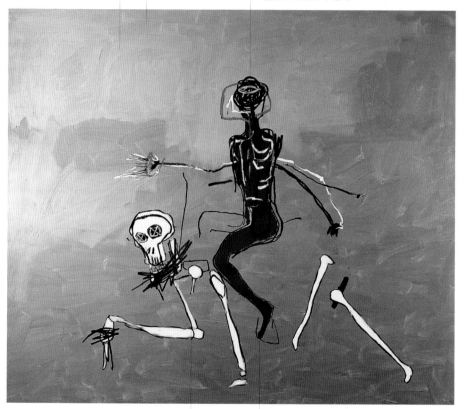

죽음은 연결되지 않은 뼈들이 모여
왼쪽으로 비틀거리며 걸어가는
우스꽝스러운 모습으로 나타난다.

바스키아는 유럽의 구상 회화 전통에 정통했다.
(그는 유럽의 여러 나라 중에서도 이탈리아를 여행했다)
그는 이 작품에서 죽음의 승리 도상을 나름대로
재해석했다. 즉 죽음을 타고 있는 핏빛 피부의
해골 같은 인물을 바스키아 자신으로 그린 것이다.

▲ 장 미셸 바스키아, 〈죽음을 타고 달리기〉,
1988, 개인 소장

# 죽음의 춤

남녀 노소, 빈부 여하에 관계없이 모든 사람들이 해골 군중과 춤을 춘다. 생명의 춤은 필연적인 죽음으로 종말을 맞는다.

*Danse Macabre*

**정의**
인간과 해골이 조화를 이뤄 신나게 뛰며 춤을 춤

**특징**
유력 인사와 평민 남녀가 해골들과 함께 서로를 공격하거나 위협하지 않고 한데 어우러져 춤춘다.

**관련 문헌**
〈죽음의 춤〉

**이미지의 보급**
14세기에 에스파냐와 프랑스에서 나타나기 시작해 전 유럽으로 퍼졌다. 18세기까지 이 도상은 광범위하고 꾸준히 그려졌다.

이 도상은 중세 후기 유럽을 정기적으로 휩쓴 흑사병 같은 전염병과 관련하여 등장했다. '죽음의 춤'은 '죽음의 승리'와 비슷하게 최후의 심판을 세속적으로 대치한 도상이다. 그러나 최후의 심판과 다르게 관람자는 이 도상을 통해 사후세계보다 이승에 대해 생각하게 된다. 민간에서 발전된 상상의 산물인 죽음의 춤은 이승과 관련된 것은 모두 덧없고 쓸모없다는 주제를 아이러니하고 익살스러운 방식으로 보여준다. 게다가 이 도상은 권력의 위계질서와 부유한 계급을 빈정거리는 시선으로 바라본다.

죽음의 춤 작품의 공통된 특징은 계급을 초월하여 사람의 마음에 호소하며, 죽음이란 가장 위대한 민주주의자요 평등론자라는 주장을 한다는 것이다. 세상이 돌아가는 방식과 상관없이 죽음은 교황과 농부, 왕과 노동자, 사제와 상인, 남녀노소, 선인과 악인을 막론하고 누구에게나 찾아온다. 더욱이 이 도상에서 춤을 그릴 때는 인간과 해골이 흔히 뒤섞여 짝을 이룬다. 벌거벗은 채 표정이 없는 해골이 콧대 높은 공주나 장식이 화려한 옷을 입은 성직자와 사이좋게 짝을 짓고 서는 것이다. 그렇지만 해골은 그들을 위협하는 태도를 보이지 않는다.(해골은 무기를 휘두르지 않으며, 인간을 위협하지 않는 것처럼 보인다.) 이는 바로 죽음의 춤이 최후의 심판 도상과는 달리 관람자에게 두려움을 주기보다 삶의 의미와 허영의 쓸모없음을 솔직하게 명상할 수 있도록 촉구하는 수단이라는 것을 말해준다.

▶ 〈귀족 부인과 주교: 죽음의 춤〉, 1610, 루체른, 예수회 대학

《뉘른베르크 연대기(Liber chronicarum)》(1493)에 수록된 이 판화는 등장인물이 모두 해골인 죽음의 춤 도상의 변형본이다. 해골 중 하나가 코넷 비슷한 악기를 연주하면서 격렬한 춤이 시작된다.

춤추는 해골 한 쌍은 즉흥 연주에 맞추어 손을 맞잡고 미친 듯이 춤을 춘다. 머리카락 두 세 가닥이 두개골에 여전히 붙어 있다. 허공에서 퍼덕거리는 이들의 춤은 박자와 속도가 현기증이 날 만큼 빠르다는 느낌을 준다.

미소를 짓는 이 시체는 가장 가까이에서 춤추는 해골이 한 바퀴 빠르게 돌 수 있도록 도와준다.

무덤에 누워 수의로 몸을 감싸고 있는 해골은 평화롭게 누워 있고 싶은 듯 보인다.

▲ 미카엘 볼게무트, 〈죽음의 춤〉,
1493, 밀라노, A. 베르타렐리 시립 판화 컬렉션

푸른 배경 앞에서 몸에 흰 수의를 감은 시체가
우아하게 차려 입은 남자 주위를 돌며 춤을 춘다.

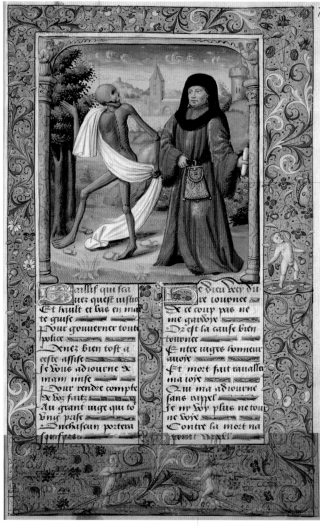

남자는 소매단과 옷깃이 모피로
장식된 값비싼 옷을 입었다.
그는 왼손에는 두루마리를 들고
오른손은 허리띠를 잡고 있는데,
허리띠에는 무거운 돈주머니가
매달려 있다. 그의 표정에서
의심과 공포, 두려움을 읽을 수 있다.

이 작품은 남자 30명과 여자 30명이 처한 죽음의 춤을 그린
세밀화 연작의 일부이다. 가장자리에는 목마를 탄 두 소년의
전쟁놀이를 그려 폭력과 죽음이라는 주제를 암시한다.

▲〈죽음의 춤〉,
16세기 초, 파리, 국립도서관

여러 사람들이 둥글게 선 것은
시간과 계절의 순환을 일깨운다.

하늘에서 펄럭이는 리본은
사람들에게 '죽음은 누구에게나
평등하다'는 메시지를 전해준다.

배경에 광활한 풍경이 펼쳐지는 가운데
민주적이며 평등한 죽음의 본질을 재확인하는 해골,
성직자, 시민, 농부, 남녀노소 군중의 원무가 보인다.

여러 해골들이 다른 해골이 누워 있는
관에 앉아 죽음의 춤에 반주를 맞춘다.
관 엾에는 '죽음은 만물의
궁극적 한계'라고 적혀 있다.

▲ 〈죽음의 춤〉,
17세기, 밀라노, 아르키베스코발도 미술관

# 묵시록의 기사들

힘차게 달리는 군마에 앉은 네 인물은 칼, 저울, 낫, 활 같이 각자 다른 무기를 잡고 있다.

*Horsemen of the Apocalypse*

죽음과 멸망을 뿌리고 다니는 네 기사를 나타내는 무시무시한 도상은 〈요한의 묵시록〉(6장 1~8절)에 처음으로 모습을 드러낸다. 이 도상은 11~12세기 무렵 세밀화와 판화로 인기를 모으며 전 유럽으로 퍼져나갔다. 독특한 특징을 보여주는 네 주인공은 어렵지 않게 시각 예술로 번안되었다.

흰 말을 탄 기사는 왕관을 썼고, 활과 화살을 들었다. 그는 저항할 수 없는 권력을 나타낸다. 핏빛 말을 탄 기사는 칼을 휘두른다. 그는 전쟁의 힘을 상징할 뿐만 아니라 사람들이 서로를 죽이게끔 한다. 세 번째 기사는 흑마를 탄다. 그는 저울을 들고 사물의 가치를 평가하며 또한 다가올 기근을 예언한다. 가장 무서운 네 번째 기사는 푸르스름한 말을 타고 있는데, 미술에서는 이 말이 시체 색깔과 비슷한 녹색을 띤다. 이 네 번째 기사는 죽음으로, 그 뒤에는 지하세계의 왕 하데스를 비롯한 거대한 군중이 뒤따른다. 그들에게는 땅의 사분의 일을 지배하는 권한, 곧 칼과 기근과 역병 그리고 땅의 짐승들을 가지고 사람을 죽이는 권한이 주어졌다.

▶ 바실리 코렌,
〈묵시록에 등장하는 네 기사〉,
성서 필사본의 세밀화에서,
1690년대

이 작품은 묵시록의 내용을 보여주는 15장의 목판화 연작 중
하나이다. 뒤러는 이 연작을 1498년, 뉘른베르크에서 출간했다.

공중에서 흔들리는
저울을 통해 말의 속도를
느낄 수 있다.

흑마를 탄 기사는
기근으로 사람들을 죽게 한다.
그는 모든 것을 잠식하는
가난의 상징인 저울을 들고 있다.
호화로운 말 장식과 마구는
15세기 유럽 군대에서
쓰이던 것들과 비슷하다.

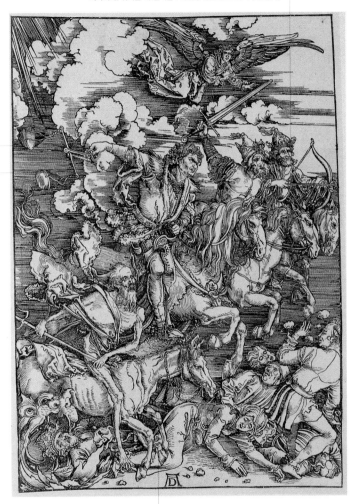

'죽음이라는 이름을 가진 기사'는 핏기 없는 말에 올라탔다.
이 말은 가슴뼈와 갈비뼈가 드러날 정도로 깡말랐고,
군중을 탐색하듯 난폭하게 바라본다.

▲ 알브레히트 뒤러, 〈묵시록의 네 기사〉,
1497~98

네 번째 기사인 죽음은 파리한 말 대신 피가 뚝뚝 떨어질 듯한 붉은 말을 타고 그림 가운데 자리 잡고 있다. 해골은 긴 막대기를 잡고 있다. 불타오르는 듯한 붓 자국으로 그린 폭풍 때문에 해골이 입은 망토가 부풀어 올라 피와 불의 태풍으로 변한다.

카라는 이 도상을 자유롭게 변형해 기사의 수를 네 명에서 세 명으로 줄였으며, 묵시록 주제는 현란한 붓놀림의 소용돌이와 형광색조로 그린 무력으로 바뀌었다.

왼쪽에 있는 말에도 여인이 탔다. 환한 색조로 그린 가는 섬유처럼 기다랗고 가닥가닥 나뉜 붓자국이 여인을 그림의 배경에 녹아들게 한다.

도상 전통과는 달리 이 작품에서 군사력의 상징인 흰 말을 탄 사람은 관능적인 알몸의 젊은 여인이다.

▲ 카를로 카라, 〈묵시록의 기사들〉,
1908, 시카고 미술관

미소 짓는 해골로 묘사된 죽음은 풍만하고 생기발랄한 젊은 여인을
가슴으로 끌어당겨 무섭고 치명적인 포옹을 나눈다.

# 죽음과 소녀

*Death and the Maiden*

이 주제는 지하세계의 왕인 하데스가 페르세포네를 납치했던 이야기
에서 유래한다. 하데스와 페르세포네는 에로스와 타나토스, 곧 사랑
(삶)과 죽음의 영원한 갈등을 구현하는 것이다. 한 소녀가 꽃을 꺾고
있는데 갑자기 발밑이 갈라지더니 그곳에서 하데스가 걸어나왔다. 그
는 페르세포네를 지하세계로 데려가 아내로 삼았다. 페르세포네의 어
머니이자 곡식의 여신 데메테르(케레스)는 페르세포네를 대신해 신들
의 중재를 간청했다. 신들은 추수가 엉망이 되기 시작하자 어쩔 수 없
이 중재에 나섰다. 결국 페르세포네는 여섯 달은 지상에서, 여섯 달은
하데스와 지내라는 허락을 얻었다.

계절의 순환을 죽음(가을, 겨울)과 삶(봄, 여름)의 순환으로 은유했던
그리스 로마 신화의 전통은 중세에 죽음과 소녀 도상으로 부활했다.

미술 작품에서 매력적인 젊은 여
인은 보통 누드이며, 미라 또는
부패하는 시체로 그려진 죽음에
안겨 있다. 또한 죽음과 함께한
젊은 여인의 이미지는 '인생의
세 시기'와 '죽음의 춤' 주제에도
등장한다. 오른쪽 그림의 특징은
성애와 죽음 사이에 형성되는 어
둡고 음울한 유대관계이다. 화가
는 이 도상을 통해 젊은 여인의
활짝 핀 아름다움처럼 삶도 짧고
덧없다는 사실을 전해준다.

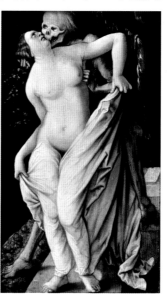

* **정의**
청춘의 덧없음과 아름다움을
비롯해 멋진 것은 모두
순간적임을 보여주는
알레고리

* **특징**
젊고 매력 넘치는 여인과
혐오스러운 시체가 대비를
이룬다. 상징적으로
젊은 여인과 반대 의미를
띠는 시체는 그녀와
죽음의 포옹을 나눈다.

* **관련 문헌**
독일의 서정시인 마티아스
클라우디우스의
〈죽음과 소녀〉

* **이미지의 보급**
16세기부터, 특히 북유럽
국가에서 유행했다.
이 주제는 낭만주의
시기에 인기를 누렸다.

◀ 한스 발둥 그린,
〈죽음과 소녀〉, 1517,
바젤, 바젤 미술관

# 죽음과 소녀

- - - - - - - - - - - - ●

발그레한 피부를 지닌 사랑스러운
젊은 처녀의 몸과 웃음 짓는 해골의
강렬한 대조는 메멘토 모리의
전형적인 예이기도 하다.

북유럽에서 기원한 이 주제는 '죽음의 춤'
그리고 '3인의 산 자와 3인의 죽은 자' 라는
더 복잡한 도상에서 파생되었다.
관능적인 누드의 이 처녀는 순진하고 즐거운
표정으로 앞에 있는 해골을 바라본다.

그림을 자세히 보면 해골은 사실
화가의 작업실 천장에 매달려
있으며, 두개골에 '아름다운 로진'
이라고 적은 작은 명패가 붙어
있다는 사실을 알게 된다.
명패는 이 상황을 인식하지
못하고 있는 처녀가 죽은 후
해골이 된 자신과 만나고 있음을
확인해준다.

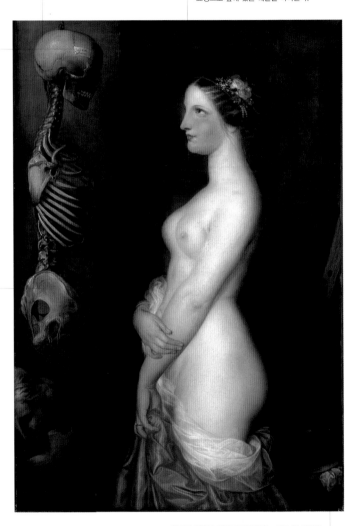

천결절인대(천골 후면과
좌골결절을 잇는 크고 강한 인대) 같은
인체 해부학의 여러 특정 부위가
정확하고 세세하게 그려졌다.
이를 통해 화가가 실제 해골을
보고 이 작품을 그렸음을
알 수 있다.

▶ 앙투안 조세프 비르츠,
〈두 처녀(아름다운 로진)〉,
1847, 브뤼셀, 비르츠 미술관

화가의 이젤과 팔레트가 등장하는 데서 이 장면이
화가의 작업실을 배경으로 하며, 그림 속 여인은
그가 자주 그렸던 모델 로진이라는 사실을 알 수 있다.

242 ✦

실레 자신의 외모와 비슷하게 그린 죽음이 젊은 여인을
껴안고 있다. 수의 같은 하얀 천이 죽음과 소녀를 감싼다.

이 여인은 발리 노이칠이다.
그녀는 한때 실레의 모델이자
연인이었는데 실레는 에디트 하름스와
결혼하기 위해 발리와 헤어졌다.

사랑과 죽음, 에로스와 타나토스의 갈등은
중부 유럽 문화권 예술에서 중심 위치를
차지하는데, 특히 실레의 작품에서 두드러진다.

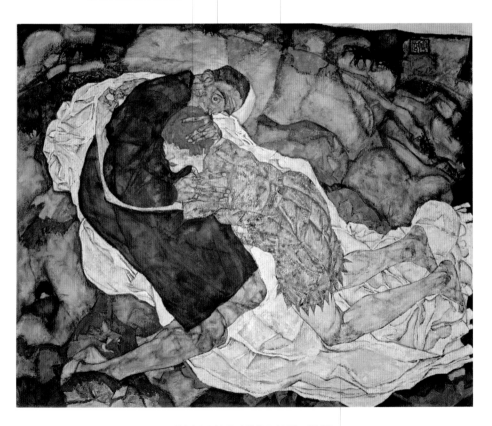

황량하며 마치 돌을 깔아놓은 듯이 보이는 배경에서
포옹하고 있는 두 인물은 위에서 아래를
내려다보는 단축법을 적용해 그렸다.

▲ 에곤 실레, 〈죽음과 소녀〉,
1915, 빈, 오스트리아 미술관

# 3인의 산 자와 3인의 죽은 자

전원에서 기분 좋게 말을 타던 근심걱정 없는 세 젊은 기사가 '살아 있는 시체' 또는 해골과 만난다. 3인의 죽은 자는 3인의 산 자가 인간은 필멸의 존재임을 명상하도록 이끈다.

## The Three Living and the Three Dead

**정의**
사회생활의 교훈을 내용으로 하는 알레고리를 통해 자세하게 설명됨

**특징**
예로부터 기사와 귀족에게 전해지던 이야기로, 메멘토 모리 범주에 속한다.

**관련 문헌**
《랄리타 비스타라 (Lalita Vistara)》(산스크리트어 경전으로 '방광대장엄경'이라 하며 붓다의 탄생을 전함), 《발람과 여로사밧 이야기》; 〈쿰 아페르탐 세풀투람〉; 보두앵 드 콩드 《3인의 산 자와 3인의 죽은 자 이야기》)

**이미지의 보급**
이 주제는 불교 문화권인 극동에서 유래했다고 추정된다. 13세기부터 15세기 말까지 유럽 전역에서 유행했다.

'3인의 산 자와 3인의 죽은 자'는 '죽음의 춤', '죽음의 승리'와 마찬가지로 메멘토 모리와 연관된 도상이다. 이 세 도상의 주제는 모두 세속과 알레고리에 관련되었다는 공통점이 있으며, 내용은 종교적이기보다는 교훈에 가깝다. 3인의 산 자와 3인의 죽은 자에서는 젊고 우아하며, 헛된 삶의 목적을 추구하는 데 몰두한 기사 세 명이 세 해골과 만난다. 이 해골들은 위협하듯 기사들에게 다가와 '우리들은 당신들의 미래 모습'이라며 준엄하게 경고한다. 세 해골은 세 기사의 나중 모습으로 이 도상은 관람자에게 검증되지 않은 삶이 지니는 위험, 물질적인 소유를 추구하는 것의 어리석음, 그리고 죽음이 멀지 않았음을 생각하게 한다. 3인의 죽은 자는 우리에게 쾌락을 추구하는 데 짧은 인생을 허비하지 말라고 경고하며, 그 대신 미덕을 쌓으라고 재촉한다. 일부 작품에서는 (교회의 도덕의식과 교육적 역할을 암시하는) 수도승이나 은수자(隱修者)가 등장해 이야기를 전하는 사람, 혹은 두려워하는 기사와 3인의 죽은 자를 중재하는 역할을 맡는다.

▶〈살아 있는 왕들과 죽은 왕들〉, 《아룬델 시편기도서》에서 발췌, 1285년 무렵, 런던, 영국 도서관

244

배경에 버티고 서 있는 커다란 십자가상은
이 장면에 등장하는 유일한 종교적 요소이다.

세련되게 옷을 차려입은
세 명의 젊은 기사가
사냥을 중단한 채
무서워서 도망친다.

수의를 몸에 두른 시체 세 구가
공격하듯 맹렬히
기사 세 명에게 다가간다.

▶ 부르고뉴 메리의 대가,
〈3인의 산 자와 3인의 죽은 자〉,
《부르고뉴 메리의 성무일도서》에서.
1480년 무렵. 베를린, 국립미술관 판화실

사냥개 두 마리도 위협을 느끼고
있는 힘껏 도망친다.

# 3인의 산 자와 3인의 죽은 자

아직 살이 남아있는 세 시체가 세 명의 젊은 기사에게
인사하려고 다가온다. 이 도상의 모티프는 동방에서
유래했다고 추정된다. 이 도상은 13세기 이후 프란치스코 수도회와
도미니코 수도회를 통해 유럽 전역으로 퍼져나갔다.

저 멀리 번영을 누리고 있는
요새를 쌓은 도시가 보인다.

커다란 십자가는
이 장면에 등장하는
유일한 종교적 상징으로
화면 전체를 지배한다.

비둘기를 잡으러 하강하는
매 몇 마리가 보인다.
매는 미래에 다가올
죽음에 대한 전조다.

늙은 은수자는
준비된 영혼의 상징으로
오막살이에서 기도하며
이 광경을 지켜본다.

손과 수의는 모순처럼 보이지만
세 시체의 성기를 관람자가 보지
못하도록 감추기 위한 장치이다.

젊고 우아한 기사 세 명은 사냥 중에
죽음을 만나 놀란다. 사냥은 유쾌하고
덧없는 세속적 욕망을 구현하는 활동으로
제시되었다.

흰색 사냥개는 고귀함의 상징이며,
그 뒤를 좇는 매스티프 종 개처럼
사냥과 관련된다. 이 개 역시
시체가 유령처럼 등장해 깜짝 놀랐다.

▲ 〈3인의 산 자와 3인의 죽은 자〉, 《카를로스 5세의 성무일도서》에서,
1510년 무렵, 마드리드, 국립도서관

사자의 세계에서 나온 희미하고 비물질적인 형상인 그림자, 또는
유령은 육체에서 벗어난 인간의 혼령을 암시한다.

# 그림자(유령)

*Shade*

그림자는 고대부터 연구와 탐구의 대상이었고, 그 사람과 '꼭 닮은 생
령(生靈)'이라는 모호하고 불안정한 성격을 띠었다. 이집트의 장례 그
림에서는 흔히 고인의 그림자가 사후세계로 향하는 여행에 함께했는
데, 이때 '영혼(ba)'은 새 모양으로 그려졌다. 그리스의 흑화식 도기화
에서는 인물이 검은 부분에 나타난다. 이 흑화식 도기화는 '스키아그
라피아(skiagraphia)', 곧 '그림자 회화'라고 불렸다. 대(大) 플리니우스
의《박물지》에 따르면 회화는 그림자의 모방으로 시작되었다. 이미지
는 부재하는 신체를 재현하는 것이기 때문이다. 일부 언어에서는 영
혼·그림자·이미지, 이 세 개념을 뜻하는 단어가 하나의 단어이기도
하다. 이교 문화권의 하데스, 그리고 그리스도교 문화의 지옥에서는
그림자, 육체나 물질이 아닌 형태를 고인의 영령이라고 상상한다. 고
대 로마의 작가 엔니우스는《연대기》를 시작하며 호메로스의 유령이
그에게 나타났던 꿈 이야기를 꺼낸다.

한편 호메로스는 영혼은 죽지 않으나 육체를 옮겨 다닌다고 했다.
지하세계로 가는 것은 사실 가
상 또는 그림자에 불과하며, 이
것은 흔히 꿈에서 산 사람에게
나타나기도 한다. 여러 민담과
전설에서 그림자 없는 사람은
악마에게 영혼을 송두리째 빼
앗겼거나 일부를 팔았다는 의
미로 등장한다.

● **정의**
플라톤은《국가론》의
동굴의 비유에서 그림자는
인식할 수 있는 사물의
외양이며, 실재를 거짓되게
재현하는 것이라고 했다.
단테는 '옴브라(ombra)'
곧 이탈리아어로 '그림자'를
유령 또는 영혼이라는
의미로 일컬었다.

● **특징**
시각예술에서 그림자는
산 사람들에게 고인의
영혼이 나타나는 것이다.
희미한 '라르바이(larvae)',
곧 어두운 혼령의 등장이다.

● **관련 문헌**
호메로스《일리아스》와
《오디세이아》;
플라톤《국가론》;
엔니우스《연대기》;
키케로《국가론》;
단테 알리기에리《신곡》

● **이미지의 보급**
고대부터 존재했던
이 도상은 17~18세기에
북유럽의 국가들 중
특히 독일과 영국에서
상당히 인기를 모았다.

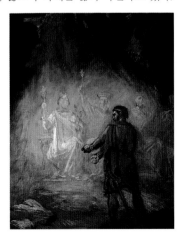

◀ 테오도르 샤세리오,
〈스코틀랜드 왕들의
유령을 보는 맥베스〉,
1849~54, 발랑시엔, 미술관

# 그림자(유령)

볼탄스키는 모든 사람의 상상 속에 도사리고 있는
죽음이라는 주제를 시각화하는 다양한 표현 전략을 발전시켰다.

여러 광원이 벽에 다양한 형상의 그림자를
투영한다. 다양한 그림자 형상들이
메멘토 모리라는 교훈적인 관념,
그리고 유년기 놀이의 기억과 매혹을 뒤섞는
초현실적이고 아이러니한 죽음의 춤과
기이한 사라반드 무곡을 보여준다.

▶ 크리스티앙 볼탄스키, 〈그림자 연극〉,
1986, 개인 소장

사람들은 고대부터 그림자를 비물질적이며,
잡을 수 없는 존재로 여겨 고인의 영혼과 동일시해왔다.

볼탄스키는 전시 공간 중앙에 꼭두각시 인형극 무대를 설치하고 아시아 지역의 그림자 연극 기법 또는
한때 아이들의 침실에 꼭 갖추어져 있었던 환등기를 이용해 이 작품을 연출했다. 두개골, 해골, 시체, 마녀,
도깨비불, 날개 달린 괴물 등 무시무시한 상상에 등장하는 다양한 형상들의 그림자가 보인다.

## 그림자(유령)

아킬레우스의 갑옷을 입고 대신 전투에 나갔다가 죽은 파트로클로스의 영혼은 수의 같은 천을 휘감고
밤하늘을 날아가며 점차 희미해진다. 파트로클로스는 각별히 아끼던 전우 아킬레우스를 돌아보며 작별 인사를 한다.
그의 얼굴에서 크나큰 슬픔이 엿보인다. 파트로클로스와 아킬레우스는 사춘기 시절부터 우정을 나눴는데,
파트로클로스는 죽은 후 자신의 유골을 아킬레우스와 합장해달라는 당부를 남긴다.

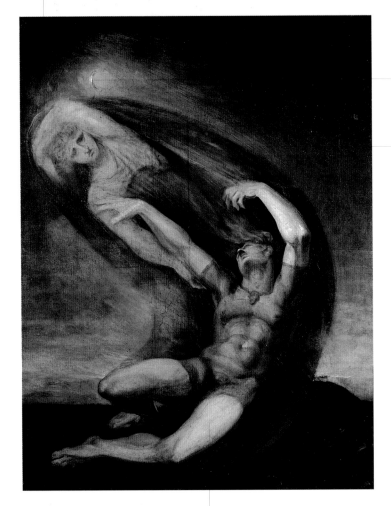

초승달이
조용히 밤을 밝힌다.

파트로클로스의 장례식
전날 밤, 그의 영혼이
아킬레우스 앞에 나타났다.
"가련한 파트로클로스의
혼백이 아킬레우스를
찾아왔다. 그 체격이며
고운 눈이며 목소리며
모든 것이 생전의 그와
같았고, 옷도 똑같았다.
그는 아킬레우스의
머리맡에 서서 말했다."
《일리아스》 제 23권 65~68행)

▲ 헨리 퓌즐리, 〈헛되이 파트로클로스의
영혼을 잡으려고 시도하는 아킬레우스〉,
1805, 취리히, 쿤스트하우스

아킬레우스는 팔을 뻗어 파트로클로스의 영혼을 안으려
하지만 허사였다. 운동선수처럼 건장하고, 조각처럼
아름다운 아킬레우스의 몸은 화가가 열렬히 흠모했던
미켈란젤로의 작품에 대한 찬사이다.

예술가, 해부학자, 과학자, 주술사, 마술사 같은 사람들은
인체의 기능을 이해하기 위해 인체 부위를 탐구하고 분류했다.

# 시체 연구

*Investigated Body*

인체를 연구하는 방법으로서 시체를 해부한 것은 고대 그리스, 특히
이집트의 알렉산드리아에서 형성된 경험적 의학파와 갈레노스 학파
에서 기원한다. 이 두 학파를 통해 약학과 해부학은 상당한 발전을 이
루었다. 하지만 로마시대에는 불경스럽다는 이유로 인해 최초로 시체
해부를 금지하기도 했다.

   한편, 초기 그리스도교 카타콤에 있는 수많은 장례식 그림들은 시
체 부검 장면을 묘사하고 있는데 이는 영혼은 육체를 초월하여 영원
히 존재함을 강조하기 위해서였다. 중세 가톨릭교회에서는 다시 시체
해부를 금했다. 최후의 심판 때 사람의 몸은 구원을 받아 되살아날 터
이므로, 시체를 원형대로 보존할 것을 권장했던 것이다. 성 아우구스
투스는 인체를 귀하게 여기지 않는다고 당대의 해부학자들을 비난했
다. 하지만 교회는 부검을 공식적으로 금지하지는 않았다. 1238년 신성
로마제국의 황제 프레데리크 2세는 5년에 한 번씩 살레르노 의과대학
에서 공개 해부를 실시하도록 명령했다. 의학과 과학 발전을 목적으로
시작한 부검은 시간이 지나며 점차 확대되었고, 법정의 요구로 시체를
부검하여 사인을 조사하는 데까지 이르렀다. 레오나르도 다빈치와 안
드레아스 베살리우스의 시체 해부에서 볼 수 있듯 15~16세기 예술가
들은 시체 부검을 통해 해부학적 지식을 얻는 데 크게 공헌했다.

- **정의**
  이 주제는 인체를 영혼의
  그릇이자 일시적 감옥으로,
  그리고 복잡한 기능을 지닌
  기관이며 기계로 이해하고자
  하는 결의를 보여준다.

- **특징**
  학생, 의사, 과학자,
  예술가들이 시체를
  둘러싸고 있다.
  이들은 시체를 통해 인체의
  내부와 외부 구조를 연구한다.
  때로는 인체의 한 부위만
  보여주는 경우도 있다.

- **관련 문헌**
  독일 의사 요하네스 데 케탐
  《해부학》;
  알레산드로 베네데티
  《인체기》;
  안드레아스 베살리우스,
  《인체 구조에 대하여》

- **이미지의 보급**
  상당수의 작품이 15~16세기
  유럽에서 나왔다.

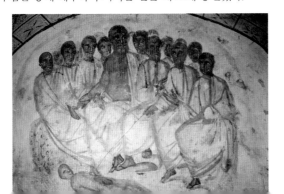

◀ 〈의학 수업〉,
4세기경, 로마,
비아 라티나 카타콤

높은 연단에 앉아있는 옷을 잘 차려입은 교수가
동료와 의과 대학생들에게 해부학 지식을
전달하고자 강의를 하고 있다.

외과의사 뒤에 선 여러 연령층의 사람들이
해부 과정을 지켜보며 이야기를 나눈다.

왼손에 지시봉을 들고 있는 사람은
외과의사에게 시체에서 절개할 부위와
방법을 알려준다. 15세기에는 시체
해부가 연구나 새로운 지식을 얻는
과정이 아니라 단순히 기억하는 대로
연습하는 데 불과했다. 위대한
의학자들, 특히 그리스와 아랍의
의학 서적에서 이미 밝혀진 지식을
확인하는 데 머물렀던 것이다.

죽은 사람은 건장한 청년이다.
그의 몸과 찡그린 얼굴은
날카로운 대조를 이룬다.
옛날에는 대부분 갓 처형된
범죄자의 시체를 해부했다.

폐쇄된 방 안에서 조악한 탁자에 시체를 눕혀 놓고 해부하고 있다.
챙 없는 모자를 쓰고 소매를 걷어 붙인 외과의사는 날이 곡선으로 된
커다란 칼을 쥐고 있다.

▲ 〈해부학 수업〉, 요하네스 데 케탐
《해부학》(1494, 베네치아)

252

호기심에 몰려든 군중은 거의 80명에 이른다. 일부는 창 너머로
여자의 시체를 해부하는 보기 드문 장면을 바라본다.
여자의 시체는 회의실 가운데 놓인 탁자 위에 늘어져 있다.

해골이 시체 바로 위의 그림 한가운데를 차지하며,
이 책의 제목을 높이 들어 보여준다. 이 그림은 책의
속표지를 장식하고 있다.

시체 해부는 기둥, 상인방, 프리즈,
아케이드 등 고전 양식 건물을
모방하여 마치 '해부학 극장' 같은
넓은 실내 공간에서 펼쳐진다.

ANDREAE VESALII
BRVXELLENSIS, INVI-
ctissimi CAROLI V. Imperatoris
medici, de Humani corporis
fabrica Libri septem.

내과의사인 해부학자는
관람자 쪽으로 몸을 돌려
수술 중에 얻은 해부학 지식을
설명해주려 한다. 르네상스
시대부터 내과의사는 물론
미술가들도 시체 해부를 했다.
시체 해부는 인체의 복잡한 기능에
대한 지식을 얻을 수 있는 필수적인
수단이었던 것이다.

CVM CAESAREAE
Maiest. Galliarum Regis ad Senatus Veneti gratia &
priuilegio, ut in diplomate eorundem continetur.

BASILEAE, PER IOANNEM OPORINVM

▶ 안드레아스 베살리우스,
《인체 구조에 대하여》 속표지
(1543, 바젤)

외과의사의 수술 기구는
수술대에 질서정연하게
배열되어 있다.

시체 해부는 이미 진행 중이다.
배가 절개되어 그 안에 있는
장기들이 보인다.

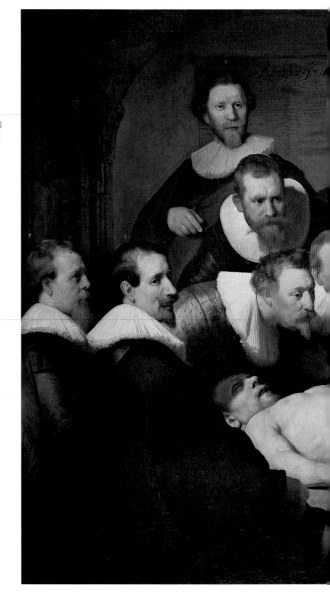

17세기 네덜란드에서 특히 발전했던 집단초상화의
전형적인 예이다. 이 작품은 암스테르담 외과의사
길드가 주문했다고 한다.

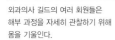

외과의사 길드의 여러 회원들은
해부 과정을 자세히 관찰하기 위해
몸을 기울인다.

▶ 렘브란트 반 레인,
〈니콜라스 툴프 박사의 해부학 강의〉,
1632, 헤이그, 마우리트하위스 왕립미술관

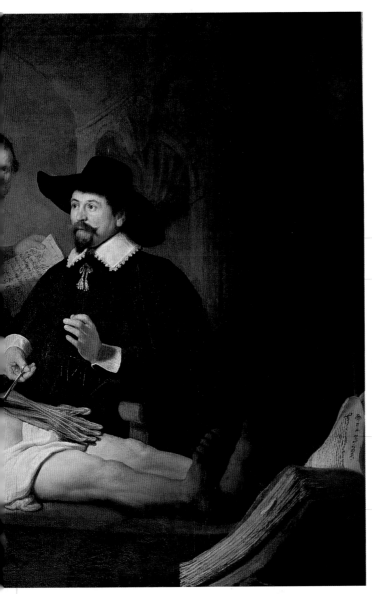

니콜라스 툴프 박사는 암스테르담에서 손꼽히는 해부학자였다. 그는 1632년에 팔의 생리학에 대한 강의를 진행했는데, 렘브란트는 같은 해에 이 작품을 그렸다.

종이에는 유명한 해부학자인 니콜라스 툴프를 비롯해 거기 모인 사람들의 이름이 적혀 있다.

시체는 맨발로 수술대 위에 누워 있다. 피부색은 살짝 초록빛이 도는 흰색을 띤다.

현재 논의되는 주제를 수강생들이 참고할 수 있도록 해부학 스케치와 해당 내용을 담은 커다란 책이 수강생 앞에 펼쳐져 있다.

이 강의에 쓰인 시체는 최근 처형된 범죄자일 가능성이 높다. 툴프 박사는 정장을 차려 입고 챙이 넓은 검은 모자를 썼다. 그는 족집게로 힘줄을 분리하여 들어올리고, 힘줄이 어떻게 작용하는지를 설명한다.

# 파편화된 신체
## *Fragmented Body*

일부가 사라진 신체는 비극적 유기체, 제 기능을 다하지 못하는 기계로 변한다. 두 팔과 두 다리는 잃어버린 통일성을 환유하는 형상이기도 하다.

인체 그리기는 성유골 숭배 및 봉헌 전통과 긴밀히 연결되어 있지만 인체 전체를 그리지는 않았다. 그리스 로마 문화권에서는 초상화와 초상조각이라는 장르를 통해 일정한 틀 안에 인물을 자리 잡게 하거나, 인체 일부를 자르는 가능성을 탐구했다. 초상화나 초상조각은 목, 어깨, 가슴 외의 나머지 신체 부위를 생략했고, 관람자는 생략된 부분을 상상해야 했던 것이다. 그런가하면 에트루리아에서는 점쟁이가 동물의 내장, 이를테면 간을 통해 미래를 예측하기도 했다.

불교는 물론 가톨릭교회 전통에서는 성인과 복자 시신의 아주 작은 부분(성유골)이라도 경배의 대상이었다. 성유골 경배를 통해 신도들은 해당 성인과 복자의 중재를 더욱 효과적으로 얻게 된다고 믿었다. 이따금씩 인체 부위는 봉헌화(ex-votos)로 그리기도 했다. 봉헌화는 성인, 성모 마리아, 예수의 기도를 통해 건강을 회복하고자 하는 의도를 가진 그림으로 다리, 팔, 배, 심장, 간 등 인체 일부를 그려 바치는 그림이다. 미술가들은 해부학이나 생리학을 연구하려고 절단된 시체나 신체 부위를 얻기도 했다. 지금까지 인체 일부만 남아 있는 고대 그리스와 로마 시대의 조각상은 로댕, 헨리 무어, 살바도르 달리, 프랜시스 베이컨 같은 근·현대 미술가들에게 많은 영향을 끼쳤다. 이들은 손상된 신체를 통해 현대인의 소외와 비극적 불완전성을 표현해왔다.

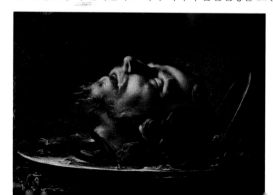

▶ 프란체스코 델 카이로, 〈세례자 요한 성인의 머리〉, 1630년 무렵, 개인 소장

제리코는 인체 여러 부위가 어지럽게 쌓여 있는 이 작품을
유명한 〈메두사의 뗏목〉(1819)에 등장하는 시체 습작으로 그렸다.
그는 해부학적 지식을 쌓기 위해 파리의 보종 병원을 자주
찾아가 죽어가는 사람과 시체를 관찰하고 소묘했다.
또한 습작용으로 일부 신체 부위를 비밀리에 입수하기도 했다.

이렇게 조각조각 나뉜 상태임에도 불구하고,
해부학 연구는 매우 공포스럽게 표현되었다.
매우 사실적인 묘사, 안정된 양식, 또 왼쪽에서
들어오는 섬뜩한 빛 때문에 관람자는 심오한
슬픔을 느끼게 된다.

▲ 테오도르 제리코, 〈인체 부위〉,
1818~19, 몽펠리에, 파브르 박물관

이 사진은 세라노가 시체 공시소에서 촬영한 시체 사진 연작 16작품 중 하나다. 세라노는 작은 부분을 찍는 데 특히 관심이 많았다. 이 작품에서도 그는 극단적인 근접 촬영 기법으로 손을 찍은 후, 실제 크기보다 더 큰 거대한 이미지로 인화했다.

주위 환경 일체를 배제한 검정색 배경, 위에서 내려오는 강렬한 조명, 강렬한 인상을 주는 손 모양은 카라바조부터 베르니니, 벨라스케스에 이르는 바로크 미술작품에 비견될 정도로 극적 효과가 강렬하다. 지문을 확인하려고 손가락 끝에 검은 잉크를 묻혔다.

▲ 안드레스 세라노,
〈시체 공시소(칼에 찔려 죽은 시체 II)〉,
1992, 개인 소장

이 연작에 있는 다른 작품과 마찬가지로 세라노는 신원을 알 수 없는 시체의 사인을 밝혔는데, 이 사진의 주인공은 칼에 찔려 죽었다. 세라노는 관람자들이 가질 수 있는 관음증 또는 끔찍한 장면에 대한 호기심을 전혀 허용하지 않는다.

번쩍이는 청동 인체가 공중에서 몸을 뒤로 젖혀 원형이
되었다. 이는 목이 없는 남자가 공중에서 제비돌기를 하고
있는 모습이다. 예술가는 이 작품이 슬픔과 행복,
부정적 경험과 기쁨의 만남, 연결을 의미한다고 했다.

이 조각은 장 마르탱
샤르코에 대한 숙고의
결과물이다. 샤르코는 파리
살페트리에르 병원에서
근무했던 신경학자로
청년 프로이트와 함께
여성의 히스테리를
연구했던 인물이다.

이 작품은 히스테리의 역동적인
양상을 연상하게 하는 굴곡,
변형, 이동, 강화를 보여주는
루이즈 부르주아의 연작 중
하나이다.

루이즈 부르주아는 유년기의 기억,
인간의 나약함, 따돌림, 배신, 방치,
사랑, 탄생, 죽음, 고통, 성(性) 같은
존재론적 모티프에 천착했다.

▲ 루이즈 부르주아, 〈광란의 아치〉,
1993, 쿼른, 카르스텐 그레베 화랑

# 파편화된 신체

이 작품은 인간 존재의 나약함을 마치 시체처럼 표현했다. 미술가는 입으로 부는 유리로 인체 내부의 장기를 만들었다.

유리로 만든 장기를 수술대 위에 배열해 작품 제목처럼 〈크리스털로 만든 장기의 풍경〉을 만들었다. 주변 환경은 크리스털 장기의 반짝이는 표면에 반영되는데 이런 현상은 내적·외적 인과관계의 상호작용, 인체와 사회의 상호작용을 강조한다.

수술대 위에 흩어져 있는 인간의 장기는 장기 이식, 유전자 공학 같은 문제들로 복잡하게 얽혀 있는 요즘 과학기술의 각본을 떠올리게 한다.

또한 이 작품은 동물의 장기와 내장으로 가득 찬 부엌을 그렸던 17세기 정물화 전통을 변형시켜 복귀하는 것으로도 볼 수 있다.

▲장 첸, 〈크리스털로 만든 장기의 풍경〉, 2000, 개인 소장

어두운 배경, 왼쪽에서 비치는 강렬한 조명을 통해
이 작품이 17세기 이탈리아 회화, 특히 카라바조와
카라바조주의자의 회화에서 영감을 얻었음을 알 수 있다.

두 미술가는 그리스도에 대한 믿음을 지키기 위해
순교한 많은 성인들의 희생을 담아 15~16세기에
특히 인기를 누렸던 도상에 경의를 표한다.

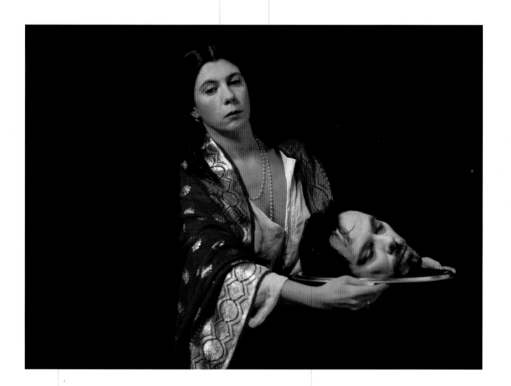

두 미술가는 성경에 나오는 주인공,
헤로디아와 세례자 요한을 표현했다. 그러면서 지난
수백 년 동안 인기를 끌었던 주제, 특히 통렬했던
카라바조의 헤로디아와 세례자 요한 그림을 재연한다.

헤로디아는 참수당한 세례자 요한의 머리를
쟁반에 올려 보여준다. 이는 세례자 요한에 대한
경배가 특히 유행했으며, 더 넓은 의미로
확대하면 그리스도교 역사에서 수백 년 이상
이어져 온 성유골 숭배를 증명한다.

▲ 오토넬라 모첼린과 니콜라 펠레그리니, 〈두상의 균형을 맞추는 은유〉,
2005, 개인 소장

# 6 죽은 자를 위한 제의

THE CULT OF THE DEAD

희생 ❊ 장례식의 애도 ❊ 묘지 ❊ 영묘 ❊ 전사자 기념비
무덤 ❊ 묘비 ❊ 석관 ❊ 유골함 ❊ 부장품
장례용 마스크 ❊ 장례 초상 ❊ 임종 초상
나이스코스 ❊ 성유골함

◀ 카스파르 다비트 프리드리히,
〈묘지 출입구〉,
1824-26, 드레스덴, 회화관

# 희생

## Sacrifice

값진 물품 또는 재산을 희생함으로써, 봉헌하는 사람은 일종의 금욕을 실천하는 동시에 신을 달래고 감사를 표하는 의식을 올린다.

라틴어로 '희생을 바치다'라는 뜻인 'sacrificare'에서 유래한 '희생'은 신에게 제물을 바치는 의식을 일컬으며, 보통 희생 제물은 불에 태운다. 기꺼이 희생을 실천하고자 하는 사람은 신을 달래거나 신에게 감사하기 위해 값진 제물들을 자신을 위해 쓰지 않고 신에게 바친다. 고대에서 희생이란 음식과 다른 소모품을 내놓는 정도였다. 곧 희생은 금욕을 수행하는 한 방법이자, 신과 맺은 계약의 표시였다. 하지만 일부 신관들이 과소비했던 탓에 희생 제물은 신전 관리자들의 재원이 되기도 했다.

그리스와 로마 종교에서는 피를 내서 죽인 희생 제물이 완전히 불타 없어지는 경우 '완전한 홀로코스트', 일부만 그을려 제물로 올리면 '부분적 홀로코스트'라고 불렀다.

대개 생물을 죽여 준비하는 희생 제물은 빵, 보리 또는 밀의 일종인 몰라(mola) 등과 함께 바친다. 이것은 희생 제물에 곡물의 굵은 가루에 소금을 섞은 분말을 뿌리던 고대의 관습에서 유래했다. 이 관습이 희생, 제물을 바친다는 뜻인 'immolate'의 어원이다. 히브리 전통에서는 희생을 코르반이라고 하는데, 이 단어는 '(하느님께) 가까이 당기는'을 뜻하는 히브리어 'karov'에서 유래했다. 그리스도교 교리에서 희생은 성찬식(Eucharist) 또는 영성체에 해당하는데, 이 성사는 인류 구원을 위한 그리스도 희생의 신비를 재현한다.

▶ 〈카인과 아벨의 희생: 아벨의 죽음〉,
1084년 무렵, 파리, 루브르 박물관

이사악은 머리를 뒤로 젖히고
최후의 일격을 기다린다.

하느님이 보내신 천사가 아브라함의 손을 제지한다.
"그 아이에게 손을 대지 말아라. 머리털 하나라도 상하게
하지 말아라. 나는 네가 얼마나 나를 공경하는지 알았다.
너는 하나밖에 없는 아들마저도 서슴지 않고 나에게 바쳤다."
《창세기》 22: 12)

산꼭대기에 선 아브라함이 주님이 명령한 대로
복종함을 보이려고 아들 이사악을 희생하려 한다.
"사랑하는 네 외아들 이사악을 데리고 모리야 땅으로
가거라. 거기에서 내가 일러주는 산에 올라가, 그를
번제물로 나에게 바쳐라."(《창세기》 22:2)

결국 이사악 대신
양을 하느님께 바친다.

산기슭에는
아브라함의 하인이
빈둥거리며 주인이
돌아오길 기다린다.

브루넬레스키는 제단 앞에 동정녀 마리아의
수태고지 장면을 새겼다. 이사악의 희생은
하느님의 아들 그리스도의 희생을 예언한다고 해석된다.

▲ 필리포 브루넬레스키, 《이사악의 희생》,
1401, 피렌체, 바르젤로 미술관

배경에 있는 황소 한 마리와
말 여러 필은 희생될 순간을
기다린다.

나이 든 노아는 손가락을 들어
하늘을 가리키며, 주님께 감사의
제물을 올리는 의식을 거행한다.

홍수가 끝나자 노아는 하느님의 뜻에 따라
방주에 태웠던 모든 동물들을 내보냈다.
"들짐승과 집짐승과 새와 땅 위를 기어 다니는
길짐승들도 그 종류별로 모두 배에서 따라 나왔다.
노아는 야훼 앞에 제단을 쌓고 모든 정한 들짐승과
정한 새 가운데서 번제물을 골라 그 제단 위에
바쳤다."(《창세기》 8:19~20)

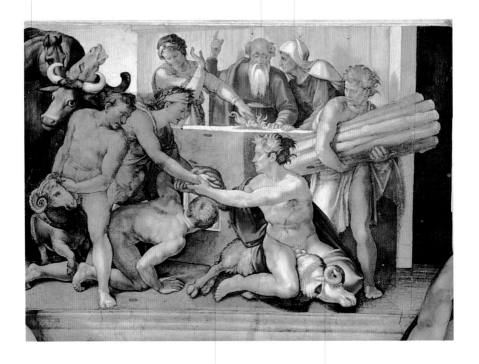

노아의 여러 아들 중 한 명은
불을 피우려고 바람을 불어넣는다.

제단 아래쪽에 놓인
염소들은 목이 잘렸다.

▲ 미켈란젤로 부오나로티, 〈노아의 희생〉,
1509, 바티칸시티, 시스티나 소성당

아브라모비치는 고향인 보스니아에서 최근에 일어났던 전쟁 희생자
수천 명을 애도하려고 사흘 동안 육체적·정신적 시련을 겪었다.

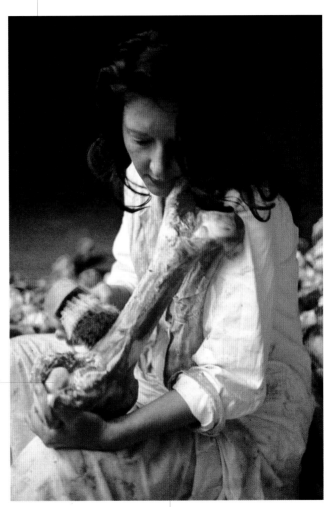

부패하는 뼈에서 나는 악취는
전쟁 때 느끼는 삶과 죽음의
덧없음을 상징하며,
이 퍼포먼스가 갖는 속죄의
의미를 강조한다. 이 퍼포먼스를
통해 아브라모비치뿐만 아니라
관람객도 인내심의 한계를
시험받게 된다.

방 일부는 조명을 비추지 않아 컴컴하며, 그 안에 피투성이에 악취를 풍기는
동물 뼈가 쌓여 있다. 이 뼈 더미는 전쟁 희생자의 희생을 상징한다.
그 꼭대기에 앉은 아브라모비치는 수백 개의 뼈를 꼼꼼하게 닦고 씻는다.
고대의 희생 의식에서처럼 수고를 아끼지 않는 그녀의 행위는 정화를 상징한다.

▲ 마리나 아브라모비치, 〈발칸 바로크〉,
1997, 제47회 국제 베니스 비엔날레

# 장례식의 애도

## Funeral Lamentation

사랑하는 사람을 잃은 슬픔과 애도의 절차는 장례식의 애도로 표현된다. 특히 장례식의 애도는 수많은 문화권에서 여자들의 권한이다.

죽음은 가족, 공동체, 사회 등 살아남은 사람들의 마음에 고통스러운 상처를 남긴다. 죽음에 뒤따르는 슬픔을 극복해야만 하는 살아남은 사람들은 의식에 외상을 입고, 새로운 국면에 접어든다.

심지어 죽음은 신과 운명에 대한 도전을 촉발하는 경우도 있다. 헥토르의 죽음을 애도하는 안드로마케(《일리아스》 제24권)에서 보듯, 예부터 애도는 여인의 권리이자 의무였다. 고대부터 이런 애도 행위는 죽음에 대한 공포(옛날 사람들은 죽음에 대한 공포가 산 사람에게 옮는다고 여겼다)를 동정으로 바꾸면서 이승과 저승의 거리를 유지하는 역할을 했다. 성경에서 보듯 이집트와 그리스 로마 문화권의 장례식에서는 프레피카이(preficae)라는 직업 애도단이 이따금씩 애도를 지원했다. 이

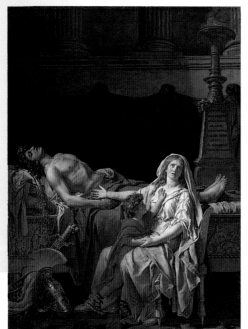

▼ 자크 루이 다비드,
〈헥토르를 애도하는 안드로마케〉,
1783, 파리, 루브르 박물관

들은 장례행렬을 뒤따르며 슬피 울고, 머리카락을 잡아 뜯고, 고인을 위한 자장가와 찬가를 소리 높여 부른다. 그리스도교에서는 처음에 장례곡에 난색을 표했다. 교리에 따르면 고인은 이승을 떠난 후 더 좋은 삶을 누리는데, 슬픈 장례곡은 어울리지 않는다고 여겼던 것이다. 사실 그리스도는 골고다 언덕을 오르며 가슴을 치며 통곡하는 여인들에게 "나를 위하여 울지 말고 너와 네 자녀들을 위하여 울라"고 말하였다(〈루가의 복음서〉 23:27~28). 기원후 589년에 있었던 제3차 톨레도 공의회에서는 여인들의 애도를 이교 행위로 규정했다.

이 도기를 보는 이들은 물론, 장례식에 온 사람들이 모두 볼 수 있도록 고인은 관대 위에 옆으로 누워 있다.

예식에 참가한 이들의 절망과 슬픔은 머리칼을 잡아 뜯으려는 듯 머리 위로 손을 올리는 행위를 통해 나타난다.

프로테시스(화려한 장례용 침대에 시체를 눕히고 사람들에게 공개하며 애도를 표하는 일) 장면을 그린 이 그림에서는 고인의 친척, 친구와 애도단이 함께 고인을 기린다.

이 두 인물은 장례용 침상 앞에 무릎을 꿇고 운다. 이 여인들은 돈을 받고 애도해주는 이들로 추정되며, 고인을 애도하고 눈물을 흘려 장례식을 진행한다.

고인 옆에 서 있는 키 작은 인물은 어린이로 추정된다. 이 아이의 애도하는 몸짓은 소극적이어서 극적으로 보이지 않는다.

▲ 디필론의 대가, 〈흑화식 아티카 크라테르〉,
기원전 760, 아테네, 국립고고학박물관

두 시녀가 정성스럽게 사체를 매만지고 장례
관대에 눕힌다.

멜레아그로스의 죽음은 그리스 로마의
석관 전면에 새기는 매우 흔한 장식
모티프 중 하나다. 칼리돈의 왕
오이네우스와 왕비 알타이아의 아들이
멜레아그로스이다. 이 주제는 감동적인
애도라는 맥락을 제시한다.

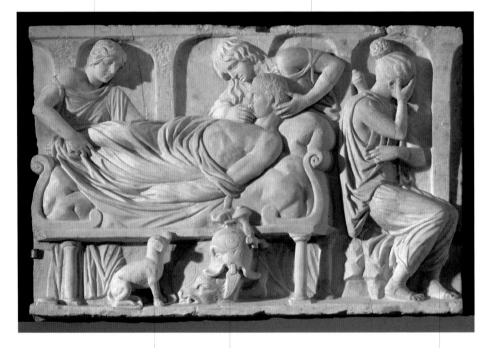

사냥을 상징하는 개가 죽은 영웅을
그리워하는 듯한 시선을 보낸다.

한 여인이 고인에게서 몸을 돌려 울음을 터뜨린다.
이 여인은 고인의 연인인 아탈란테로 추정된다.
멜레아그로스는 유명한 칼리돈 멧돼지가
숨어 있는 곳을 그녀에게 알려주었다.

용맹한 영웅 멜레아그로스의 무기는
주인을 잃고 바닥에 떨어져 있다.
알타이아는 외삼촌 두 명을 죽인 아들에게
화가 나 아들의 목숨을 좌지우지하는 화로 속 나무를
태워버렸고, 그 때문에 멜레아그로스가 죽고 말았다.

▲ 〈멜레아그로스의 죽음〉, 석관의 일부,
160, 파리, 루브르 박물관

옷을 거의 벗은 어머니는 양반다리를 한 위에
죽은 아들을 올려놓고 두 팔로 부둥켜안았다.

독일 태생인 콜비츠의 많은 작품들은
독일어 문화권에서 뿌리 깊은 주제인
죽음을 다루고 있다.

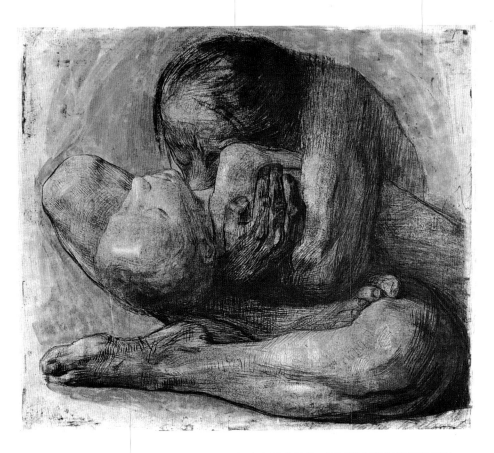

이 작품을 제작할 때 콜비츠는 일곱 살 난 아들 페터를 안고 자세를 취한 후 거울에 비친 모습을 작품에
옮겼다. 10년 후 콜비츠는 이 작품과 똑같은 경험을 하게 된다.
1914년 제1차 세계대전에 참전했던 그의 아들이 열여덟 살의 꽃다운 나이에 전사한 것이다.

▲ 케테 콜비츠, 〈어머니와 세상을 떠난 아들〉,
1903, 뒤셀도르프, 쿤스트한델

# 묘지

## *Cemetery*

죽은 사람들의 도시인 묘지는 살아 있는 이들의 도시와 쌍을 이루나 더 평화롭다. 묘지는 살아있는 사람들의 도시처럼 사회의 문화와 내부의 위계질서를 나타내는 수많은 상징을 보여주는 곳이다.

묘지(cemetery)의 어원은 그리스어의 '침실(koimeterion)'이다. 인류학에서는 묘지의 출현을 문명의 시작으로 기록한다. 고인을 매장하는 것은 산 사람들이 고인에게 동정을 표하고 죽음 이후의 삶에 대한 믿음을 나타내는 의식으로, 그리스도교에서는 일곱 가지 자비의 선행 중 하나로 꼽힌다. 고대에는 아테네의 디필론 공동묘지 또는 에트루리아의 타르퀴니아, 체르베테리 공동묘지처럼 일정 구역에 시체를 매장하는 것이 일반적인 관습이었다. 서양에서는 시체 대부분이 도시 안에 있는 무덤에 묻히거나, 교회 경내에 묻혔다. 교회 내부에는 유력 시민의 무덤이 있었다.

한편 나폴레옹 보나파르트는 위생 문제, 그리고 개인적으로 고인에 대한 추모를 할 수 있게끔 하기 위해 법령을 제정했다. 이는 1804년의 생클루 칙령으로, 도시 외곽의 일정 지역에 고인을 합장하지 않고, 한 사람씩 묻히도록 하는 내용을 담고 있었다. 이런 조처는 중세 피사의 캄포산토(납골당) 전례를 따른 것이었다. 최초의 근대적 묘지는 1804년에 조성된 파리의 페르 라셰즈 공동묘지다. 이 묘지는 원래 파리 시 외곽에 자리 잡았지만, 파리가 거대도시로 확장되며 시내에 포함되었다. 이곳은 대로와 거리를 갖춘 격자형으로 구성되었다. 앵글로 색슨 문화권에서는 교외 또는 전원풍경과 어우러지는 공동묘지가 유행했다.

▼ 나바테아 묘지,
기원 전 6~2세기, 페트라(요르단)

이 세 파라오의 피라미드는 다른 소규모 피라미드와 함께 기자의 유명한 피라미드군을 형성한다. 기자의 피라미드군은 고대의 묘지 중에서도 매우 장대한 사례이며, 고대 이집트인에게 사자 숭배가 얼마나 중요한 위치를 차지하고 있었는지 알려준다.

기자 피라미드군에는 쿠푸, 카프레, 멘카우레의 대 피라미드 외에도 그보다 작은 왕비들의 피라미드, 장례 신전, 마스타바는 물론 세계적으로 유명한 스핑크스도 포함된다.

일부 학자들은 피라미드의 형태가 파라오의 아버지인 태양신 라를 상징하는 성스러운 돌에서 비롯되었으므로 피라미드는 태양을 상징하며, 태양이 있는 하늘로 올라가는 표시라고 주장한다. 이집트어로 피라미드를 가리키는 단어는 'mer'인데, 이 단어는 '사람이 하늘로 올라가는 곳'을 뜻한다.

이집트 왕가의 무덤인 피라미드의 구조는 오랜 기간 천천히 형성된 것으로 추정된다. 즉 높이가 낮은 사각뿔 꼭대기를 절단한 피라미드로, 그 아래 수직 기둥이 시체를 안치한 석실로 이르게 되는 마스타바에서 출발하여, 계단식 피라미드를 거쳐 완성된 형식에 도달한 것으로 보인다.

▲ 쿠푸, 카프레, 멘카우레의 피라미드, 기원전 2550~2500, 이집트 기자

반디타치아 묘지의 봉분은 무덤의 출입구를 깎고 석회암으로
만든 둥근 기단에 흙더미를 다져 쌓은 것으로, 묘지 중앙로를
내다보는 위치에 자리 잡았다.

에트루리아 영토 전역에 흩어져 있는 크기와 형태가
다양한 수많은 무덤들은 에트루리아인이 죽음과
사후세계, 무덤을 벗어난 세계를 매우 중요하게
생각했음을 증명하는 자료이다.

여러 에트루리아 묘지는 실상 '죽은자들의 도시'로 계획되어
마치 살아 있는 사람들의 도시처럼 주요 도로와 부속 도로,
십자로를 따라 무덤을 배치했다.

▲ 봉분.
기원전 7~3세기, 체르베테리, 반디타치아 묘지

카타콤은 지하 묘지로, 시체를 매장하는 의식이 있던
이교도들이 이미 이용하고 있던 무덤 형태다.
프리실라의 카타콤은 로마 시가지 아래 자리 잡고 있으며,
규모가 방대하고 구조가 미로처럼 복잡하다. 이곳의 명칭은
이곳에 묻힌 그리스도교 순교자의 이름에서 유래했다.

석회암을 직접 파내서 만든 프리실라의 카타콤은
지하에서 꼬불꼬불 이어져 길이가 13킬로미터에 달한다.
불규칙한 골목을 따라가다 보면 쿠비쿨룸(cubiculum)이라는
작은 방과 만나게 되는데, 이곳은 가족묘 또는
특히 존경받는 이의 묘소이다. 아치형 벽감 무덤은
아르코솔리아(단수형은 아르코솔리움)라고 부른다.

고인의 시체는 관 없이 수의로만
싸서 로쿨루스(loculus)에 안치한다.
로쿨루스는 회랑 벽에 판
좁은 사각형 벽감 무덤이다.

프리실라의 카타콤은 2~5세기에 땅을 파고 만든 묘지로,
원래 따로 조성되었던 세 영역이 근간이 되었다.
카타콤 이전에는 채석장이었을 것으로 추정되는 아렌타리오,
한 저택의 크립토포르티쿠스(cryptoporticus), 곧 지하회랑, 프리실라의
가족이 속한 아킬리 글라브리오네스 가문의 가족묘가 프리실라
카타콤의 주된 세 영역이다.

이 카타콤의 출입구는 비아 살라리아에 위치한
성 프리실라 베네딕트회 수녀원 안에 있다.
프리실라의 카타콤에 묻힌 순교자가 많았으므로,
고대부터 이곳은 '카타콤의 여왕'이라 불렸다.

▲ 로쿨루스와 아르코솔리움을 갖춘 카타콤의 회랑.
2~5세기, 로마, 프리실라의 카타콤

# 묘지

이 묘지는 1804년 5월 21일 개장했다. 다섯 차례 대규모 확장을 거친 이 공동묘지에는 현재 총 7만 기의 무덤이 여러 대로를 따라 골고루 빽빽이 들어차 있다.

이 거대한 묘지는 건축가 알렉상드르 테오도르 브롱냐르가 설계했다. 그는 1803년에 묘지 전체의 가도 계획을 수립했고, 몇몇 대규모 무덤을 직접 디자인했다.

이 묘지의 명칭은 프랑수아 덱스 드 라셰즈(1624~1709)에서 유래했다. 라셰즈 신부로 알려졌던 그는 루이 14세의 고해신부였으며, 묘지가 있는 언덕은 루이 14세가 신부에게 내려준 땅이었다. 그는 왕을 기리는 뜻으로 이 언덕을 몽 루이(Mont Louis), 곧 '루이 산'이라 불렀다고 한다.

▲ 페르 라셰즈 공동묘지,
1804, 파리

알링턴 국립묘지는 남북전쟁이 끝난 직후인 1864년에 세워졌으며, 수도인 워싱턴 D.C.와 포토맥 강을 마주보는 버지니아 주 알링턴에 자리를 잡았다.

매년 5월 마지막 주 월요일인 메모리얼데이(한국의 현충일에 해당)가 되면 수천 명이 찾아와 나라를 위해 목숨을 바친 영웅들에게 참배한다.

국립묘지에는 26만 기의 무덤이 있으며 참전군인과 미국 시민으로 전사한 이들, 국가를 위해 봉사했던 이들의 묘역이 구분되어 있다. 또한 이곳에는 미국 대통령 두 명(존 F. 케네디, 윌리엄 하워드 태프트)과 대법원 판사들의 무덤도 있다.

▲ 알링턴 국립묘지,
1864, 미국 버지니아 주

# 영묘

*Mausoleum*

마우솔로스 왕의 무덤은 고대 세계의 7대 불가사의 중 하나였으며, 수세기 동안 뛰어난 인물을 기리는 대규모 무덤의 모범적 예로 칭송받았다.

영묘, 곧 마우솔레움은 뛰어난 인물의 시신을 안치한 거대한 무덤을 뜻한다. 마우솔레움은 기원전 362년에 사망했던 할리카르나소스 시의 페르시아인 총독 마우솔로스의 유골을 안치했던 대규모 무덤 건물의 명칭에서 비롯되었다. 이 건물은 높이가 40미터 이상이었고, 매우 유명했던 조각가들이 제작한 조각상으로 치장되었다고 한다. 고대에도 마우솔로스의 무덤은 세계의 7대 불가사의라고 칭송받았다. 하지만 지금은 건물이 모두 사라지고 런던 영국박물관에 몇몇 유물의 잔재가 남아 있을 뿐이다. 대(大)플리니우스에 따르면, 과부가 된 마우솔로스의 아내이자 누이동생인 아르테미시아가 기원전 350년경 마우솔레움을 세웠다고 한다. 이 건물의 지붕은 피라미드 모양이었고, 그 위에는 왕 부처가 모는 마차 조각상이 세워졌다. 이 장대한 무덤은 수세기 동안 왕과 전쟁 영웅의 무덤을 지을 때 모범이 되었다. 로마 문화권에서는 마우솔레움이라는 단어가 옥타비아누스 아우구스투스(1세기), 하드리아누스(2세기)를 비롯해 수많은 황제들의 무덤 명칭으로 쓰였다. 하드리아누스의 영묘는 현재 산탄젤로 성(Castel Sant'Angello)이라고 불린다. 이 두 황제의 영묘는 520년 라벤나에 있는 동고트족의 왕 테오도리쿠스의 영묘를 세울 때 본보기가 되었다.

▼ 타지마할, 뭄타즈 마할의 영묘, 1632~52, 인도 아그라

유보회랑의 둥근 지붕은 세련된 4세기 양식의 모자이크로 치장했다. 이 당시에는 모자이크의 기하학적 모티프가 추수 장면이나 초상화로 바뀌어가는 중이었다.

가운데 원형 방의 지붕은 한때는 모자이크로 장식되었던 반구형 돔과 티부리움(tiburium, 돔 아래 원통 부분)으로 덮혔다. 열두 개의 아치형 창문이 영묘 중앙부를 밝혀준다.

중앙의 성소와 외부의 유보회랑(ambulatory) 사이에는 화강암 기둥 스물 네 쌍이 있다. 이 기둥은 모두 더 옛날에 만들어진 이교도 건물에서 가져온 것이다.

로마 황제 콘스탄티누스의 딸인 콘스탄사가 이 영묘를 지었다. 이 건물은 유보회랑을 갖춘 중앙집중식 원형 평면 건물로는 매우 이른 시기의 본보기로 꼽힌다. 이 건물의 원형 구조는 판테온(만신전)과 아우구스투스의 영묘를 비롯한 로마의 신전, 님파이움(님프의 신전으로 꽃, 분수, 그림이 있는 건물)을 본보기로 삼은 결과이다.

성녀 콘스탄티아의 석관은 복제품이다. 붉은 반암(황실에서만 썼던 암석)으로 만든 원본은 18세기 말 바티칸 박물관으로 옮겨졌다.

▲ 산타 콘스탄사(성녀 콘스탄티아)의 영묘, 4세기, 로마

이 건축물은 2층으로 이루어졌다. 1, 2층 모두 12각형이며, 원래 설계에 따르면, 두 개의 층은 로지아(한쪽이 트인 주랑)로 연결되었으리라 추정되지만 현재는 없는 상태다.

둥근 지붕은 예외적으로 한 덩어리의 돌로 만들어졌다. 그 위에는 이 지붕을 들어 올리기 위해 쓰였던 고리가 여러 개 달려 있다.

프리즈를 따라 테오도리쿠스 황제의 예식용 갑옷을 장식했던 모티프가 새겨졌다.

위층에는 테오도리쿠스 왕의 대형 석관을 안치한 원형 묘실이 있다. 이 석관은 지붕을 덮기 전에 먼저 안치되었을 것이다.

동고트족의 왕이며 비잔틴 제국의 부황제 테오도리쿠스의 영묘는 이스트리아(아드리아 해 북단의 반도)에서 가져온 돌로 만들었으며, 라벤나 등대 근처에 세웠다.

▲ 테오도리쿠스의 영묘.
6세기, 라벤나

베네치아 군의 용병대장이었던 바르톨로메오 콜레오니는 베르가모 시에
자신의 권력을 상징할 수 있는 이 영묘용 소성당을 만들라고 명령했다.
이 건물의 중앙집중형 평면은 필리포 브루넬레스키가 설계했던
피렌체의 산 조반니 세례당에서 영감을 얻은 것이다.

팔각형 탕부르 위에 올린 돔은
입면도보다 약간 뒤로 물러나 있다.

르네상스 전통의 기하학 형태는
빽빽한 마름모꼴 장식 무늬를
통해 후기 고딕 양식으로
재탄생했다. 소성당은 마름모꼴
무늬로 인해 세심하게 상감한
돈궤나 보석함처럼 보인다.

건물 정면에는 로마 황제의
흉상과 헤라클레스의 공적을
담은 프리즈를 새겼다.
베르가모 태생 군사 사령관이자
세련된 정치인으로서 입지를
다지던 콜레오니는 짐짓 자신이
이 건물에 새긴 신의 경지에
이르렀다며 자화자찬할
목적으로 이 건물을 지었다.

건물 모서리의 필라스터(벽면에 각기둥 모양을 새겨 기둥처럼 나타낸 것)와
현관 양 옆의 필라스터, 그리고 받침돌에는 그리스도교와 신화에서
가져온 주제로 제작한 부조가 멋스럽게 장식되어 있다.

▲ 조반니 안토니오 아마데오, 바르톨로메오 콜레오니의 영묘,
1470년 무렵, 베르가모

# 전사자 기념비

19세기 초부터는 왕과 장군뿐만 아니라 전사한 수많은 병사를 기리는 기념물을 세우는 것이 관례화되었다.

## Monument to the Fallen

일반 병사들을 추모하는 기념물을 세우게 된 것은 비교적 최근의 일로, 1830년 7월의 파리 혁명과 1848년 5월의 베를린 혁명 희생자를 위해 세운 기념물이 그 초기의 예다. 이런 기념물은 정치 이데올로기를 반영하여 민족주의적 정치 선전을 위해 혁명의 희생자들을 영웅시했다. 미국에서는 남북전쟁 이후 고인의 가족이나 고향을 찾기보다는 고인을 개별적으로 매장하는 일이 관례화되었다. 이로써 '추모의 민주화'가 이루어지기 시작했다.

나폴레옹의 마지막 전투지였던 워털루, 프랑스-프로이센 전쟁의 현장인 베르됭, 제1차 세계대전의 현장인 카포레토(이탈리아와 인접한 슬로베니아의 도시)는 물론이고, 유럽의 각 도시에도 해당 전쟁의 전사자를 추모하는 기념물이 세워졌다. 도시의 전사자 기념물은 그 지역 태생의 전사자를 추모하면서 영웅주의, 애국심, 공동체 결속과 같은 기념물의 취지를 널리 알렸다. 제1차 세계대전 종전 후 수많은 도시에서는 잇따라 전사자 기념비를 세웠고 도시는 전사자들을 영웅시하는 세속적이며 집단적인 추모의 현장이 되었다.

▼ 라이프치히 전투 기념탑,
1913, 라이프치히
(1813년 10월 나폴레옹 보나파르트의 군대와 프로이센, 러시아, 오스트리아, 스웨덴 연합군이 라이프치히 인근에서 벌인 전투. 이때 나폴레옹 군은 연합군에게 패하여, 라인 강 동부의 프랑스 제국이 붕괴되었다. 이 기념물은 라이프치히 전투 승전 100주년을 기념하는 의미로 건립되었다.)

이탈리아의 건축가인 주세페 사코니는 페르가몬 제단, 팔레스트리나의 신전 같은 고대 건축물에서 영감을 얻었다. 이 기념관은 브레시아의 보티치노 마을에서 난 대리석으로 만들었다. 이 건물을 짓도록 법령을 제정한 당대 이탈리아의 수상 차나르델리 역시 브레시아 주 출신이다.

비토리아노라 불리는 이 기념관은 1911년, 이탈리아 통일 50주년을 기념하며 개관했다. 건물의 명칭은 이탈리아의 통일을 이룩했던 사르데냐 왕국의 비토리오 에마누엘레 2세의 이름을 따랐고, 그에게 헌정되었다. 이 기념관은 이탈리아인들이 성스럽게 여기는 로마 카피톨리노 언덕에 자리 잡고 있다.

비토리오 에마누엘레 2세는 1878년에 서거했고, 그해에 그를 추모하는 기념관 건립이 결정되었다.

제단 내부에는 이름 없는 용사의 묘가 있다. 이곳에는 제1차 세계대전에서 전사했던 신원이 밝혀지지 않은 시체를 골라 안치했다.

이 기념물은 알타레 델라 파트리아, 곧 '조국의 제단'이라고도 불리는데 이것은 사실 부정확한 표현이다. 이 기념관에서 이탈리아를 위해 희생된 이들을 추모하는 공간은 일부 영역이기 때문이다.

▲ 주세페 사코니, 빅토리오 엠마누엘레 2세 기념관,
1885~88, 로마

이 기념물은 검정색 화강암으로 만든 두 개의 삼각형 벽을
125도로 벌어지게 땅에 파묻은 매우 간단한 구조이다.
벽은 2단으로 구성되었는데, 1단은 20센티미터이며,
그 위에 3미터 높이의 벽이 결합되었다.

베트남전에서 전사한 병사들을 추모하는
이 기념물은 1982년 워싱턴 D.C. 헌정공원(constitution
gardens)에 자리하고 있다. 이 기념물은 국가가 아닌
개인의 기부로 만들어졌다. 1421가지 공모안 가운데
최종 선발된 건축가는 놀랍게도 당시 20세였던
예일 대학교 건축과 학생 마야 잉 린이었다.

윤이 나는 검은색 벽에는 1975년 4월 30일에 끝난
베트남전 전사자 5만 8256명의 이름이 새겨졌다.
사망자 이름 옆에는 다이아몬드가, 실종자 이름 옆에는
십자가가 붙어 있다.

▲ 마야 잉 린, 베트남전 참전 용사 기념비,
1982, 워싱턴 D.C.

무덤은 고인의 유골을 안치하고, 산 사람이 고인을 추모하는 곳이다.
또한 산 사람과 죽은 사람이 교감하는 곳이기도 하고, 사회의
위계질서를 반영하는 거울이기도 하다.

# 무덤

*Tomb*

죽은 사람을 매장하거나 화장하여 장례를 지내는 것은 거의 모든 문명
의 보편적인 풍습이다. 무덤(tomb, 그리스어에서 '둔덕'을 뜻하는 'tymbos'
에서 유래했다고 추정됨)은 보통 고인이 공동체에서 했던 역할을 반영한
다. 지구상에서 가장 잘 보존된 무덤은 이집트의 피라미드로, 이것은
오직 파라오와 그의 가족에게만 허용되는 무덤 양식이었다. 에게 문
명에 속하는 미케네 아트레우스 왕의 무덤에는 부장품이 매우 많았는
데, 이 무덤은 규칙을 벗어난 예외적인 경우에 속한다. 에트루리아의
공동묘지에 있는 그림은 생동감이 넘친다.

그리스도교 문화권에서는 처음엔 시신을 카타콤에 안장했으나 후
에는 도시 내부에, 그리고 또다시 도심 외곽에 공동묘지를 조성하였
다. 웅장한 무덤은 교회 안이나 도시 성벽을 따라 자리 잡았고 그보다
검소한 무덤은 명판이나 십자가로 표시했다. 고인의 모습을 담은 인
물상은 등을 대고 누운 자세에서 무릎을 꿇고 기도하는 자세로, 이후
완전히 일어서서 무언가를 간구하는 자세로 바뀌었다.

잉글랜드에서는 놋쇠로 만든 기념패나 청동 조각에 고인의 모습을
새기는 것이 일반화되었다. 르네상스 시대부터 신고전주의 시대까지
는 그리스도교의 상징이 피라미드, 오벨리스크, 키푸스(로마인들이 이

▼ 방패와 의자의 무덤.
기원전 6세기, 체르베테리,
반디타치아 묘지

정표로 이용한 낮은 받침대로, 장례용 비석으
로 쓰기도 했다), 신전 등 고대 문명에서 비
롯된 양식에 융합되었다. 부르주아의 매
장 풍습인 가족용 소성당은 19세기에 이
르러서야 비로소 나타난다.

진시황의 무덤은 1974년 여름, 중국 산시성에서 발견되었다. 이 무덤은 20세기에 발굴된 고고학 유적 중 매우 중요한 것으로 꼽는다.

이 거대한 봉분은 원래 150미터 가까이 되었다고 하며, 황제의 유산을 담은 묘실이 있는 '마운트 리(Mount Li)'묘지의 일부다. 진시황의 시신을 보호하는 수천 명의 군사들은 무덤에서 1킬로미터 남짓 떨어진 세 군데 갱도에서 발견되었다.

진흙을 빚어 구운 군대는 장군과 궁수, 석궁수, 창을 든 보병 부대 등 각양각색의 군사들이 전열을 갖추고 있다. 이들은 진나라 때 입었던, 가죽을 꿰매 만든 갑옷으로 무장했다.

표준화된 틀로 찍어낸 병사들의 몸통과 두상 내부는 비어 있다. 대량 복제된 병사들의 몸체와는 달리 두상은 손으로 마감하여 얼굴 모습이 모두 다르고, 민족적 차이까지 명확히 나타난다.

▲ 전열을 갖춘 병사들(병마용갱), 진나라의 초대 황제 진시황의 무덤. 진나라(기원전 210년경), 중국 린퉁(臨潼) 구, 시안 시. 진시황 병마용 박물관

로렌초 데 메디치 공작의 무덤은
동생인 줄리아노 데 메디치의 무덤과 마주보며
한 쌍을 이루는데, 이 두 무덤은 '벽 무덤(wall tomb)'이다.
로렌초 데 메디치의 무덤은 1526년, 산 로렌초 성당의
메디치 소성당에 만들어졌다.

사자의 얼굴이 있는 투구는
이미 에트루리아 때부터 나타났던 모티프로,
힘의 미덕을 상징한다.

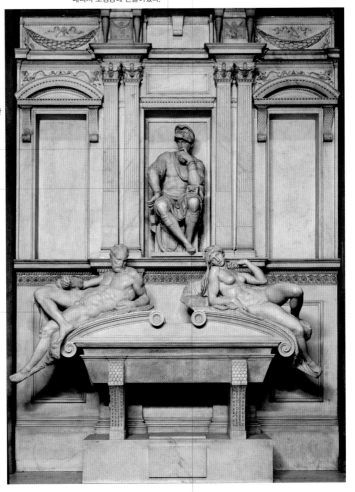

의전용 갑옷을 입고 앉아 있는 로렌초
공작은 왼손을 입술에 대고, 근심과
비애가 가득한 자세를 하고 있다. 또한
그는 허공 어디엔가에 시선을 두고
무언가를 골똘히 생각하고 있다.

왼쪽 팔꿈치 아래에 있는
보석과 동전이 가득 찬 작은 금고는
그의 인색함과 죽음을 보여주는
상징물이다.

황혼과 새벽을 뜻하는 인물들이
석관 덮개에 누워 있다.
황혼은 어둠을, 새벽은 어두운
죽음을 이기는 하느님의 빛을
상징한다.

▶ 미켈란젤로 부오나로티,
〈로렌초 데 메디치 무덤〉,
1524~31, 피렌체, 산 로렌초 성당

이 벽 무덤은 카라라 산 대리석으로 만들었고
벽감, 필라스터, 아치형 팀파눔, 콘솔을
갖추었다. 로렌초 공작 조각상은 세 개의
벽감 중 가운데에 들어가 있다.

# 무덤

신중함을 나타내는 인물은 손에
거울을 들고 있었다.

흰 대리석으로 만든 인물은 시에나의 키지 가문 출신
교황 알렉산데르 7세다. 그는 무릎을 꿇고 손을 모아 기도한다.
무릎 아래에는 쿠션을 댔다.

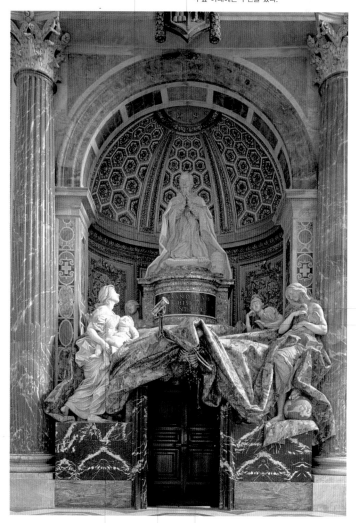

진실의 알레고리인 이 여인은
육지와 바다로 이루어진
지구 위에 서 있다. 베르니니의
원래 계획은 죽음의 알레고리인
여인이 자기 얼굴에 덮인 베일을
스스로 찢고 눈부신 아름다움을
드러내는 것이었다고 한다.

투구를 쓴 정의는 손으로
머리를 괴고, 비애가 가득한 자세를
취했다. 하늘을 쳐다보고 있는
정의는 곧, 저울의 접시를
덮어버릴 것만 같다.

◀ 잔 로렌초 베르니니,
〈교황 알렉산데르 7세 기념물〉,
1672~78, 바티칸시티,
성 베드로 대성당

팔에 아기를 안은 여인으로
의인화된 자비는 간절하게
교황을 바라보고 있다.

날개를 단 청동 해골은 죽음을 상징한다.
죽음은 붉은 천 아래에서 한시적인 삶을 의미하는
모래시계를 흔들며 갑자기 등장했다.

예부터 사후세계로 들어가는 통로를 암시하는
출입문을 통과하면 성기실(聖器室)로 가게 된다.

피라미드는 고대 이집트의 무덤을 상징한다. 나폴레옹 군대의 이집트 원정 이후 유럽 전역에 이집트 풍이 유행했는데 이 묘비에도 어느 정도 영향을 미쳤다.

세상을 떠난 마리아 크리스티나의 옆모습은 영원을 상징하는 우로보로스, 즉 꼬리를 물고 있는 뱀 안에 들어 있다. 행복의 알레고리로 그린 여인이 이것을 높이 쳐들고 있다.

손에 유골함을 든 여인은 미덕을 의미한다. 그녀는 고개를 숙인 채 장례행렬의 선두에 서서 슬퍼하고 있다. 미덕을 포함한 세 인물은 꽃을 이어 만든 줄로 연결되어 있다. 소녀들이 늙은 남자보다 앞서 있는 모습은 불합리하고 예기치 않게 찾아온 죽음을 상징한다.

자비의 여인이 나이가 들어 허리가 구부러진 노인의 손을 잡아 이끈다.

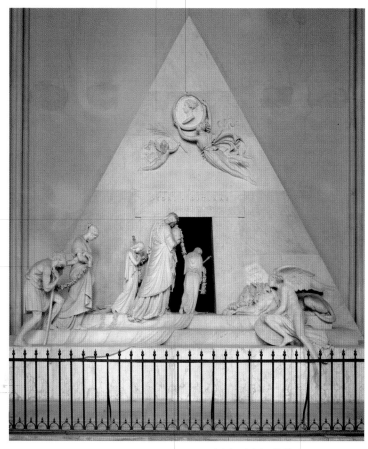

▲ 안토니오 카노바, 〈오스트리아의 황녀 마리아 크리스티나의 장례기념물〉, 1798~1805, 빈, 아우구스티누스 교구성당

사후세계로 향하는 검은 문은 장례행렬에 참석한 인물들이 밝은 흰색인 것과 명확한 대조를 이룬다.

고인의 수호신이 애도 행렬을 바라보고 있고, 그 옆에는 사자가 앉아 있다. 로마 전통에 따르면 수호신은 그 사람의 탄생부터 죽음까지 언제나 함께 한다고 한다.

# 묘비

## *Stele*

묘비는 이따금 인물의 이미지로 장식되기도 한다.
묘비는 고인을 기억하며, 고인이 묻힌 장소를 정확히 알려준다.

묘비는 고대사회에서 매장 장소를 표시하여 고인을 기억하고자 만들어졌다. 하지만 묘비는 무엇보다 공동 묘지에서 무덤을 구분하는 역할이 가장 컸다. 사후세계로 떠나는 고인에게 필요한 물품으로 여겨졌던 부장품은 후손들에게 도굴되기도 했다. 한편 묘비는 오랜 세월을 견디며 고인이 살았던 당대 사회와 후대 사이의 상징적인 대화의 기능을 해왔다.

죽음을 직접적으로 그리지 않는 사회에서는 묘비 또는 인물상이 개인의 정체성을 드러내는 한 형식이기도 했다. 쿠로스(kuros, 고대 그리스의 청년의 누드 입상)가 대상인 된 개인의 생명과 도덕 개념을 표현했다면, 묘비에 새긴 인물은 남자의 경우 운동선수, 용사 등 폴리스가 고무하는 모범적 역할에 맞추어 고인의 사회적 지위를 반영했다. 매우 흔한 유형의 묘비는 나이스코스에 등장하는 닫집(aedicula)을 연상시키는 건축 요소 안에 무장한 용사를 배치하는 것이었다.

▶ 아리스토클레스,
〈아테네의 용사 아리스톤의 묘비〉,
기원전 520, 아테네, 국립고고학박물관

왼쪽 끝에 있는 파피루스와 오른쪽 끝에 있는 백합 위로 천구를 나타내는 둥근 지붕이 어두운 녹색 아치를 이루고 있다.

태양신의 빛줄기가 타페레트의 얼굴을 비추는데, 이 빛줄기는 다채로운 색깔의 꽃으로 표현되었다.

세상을 떠난 귀인 타페레트는 라 신을 바라보고 서 있다. 라 신은 머리가 매 모양이며 정오의 태양을 상징한다.

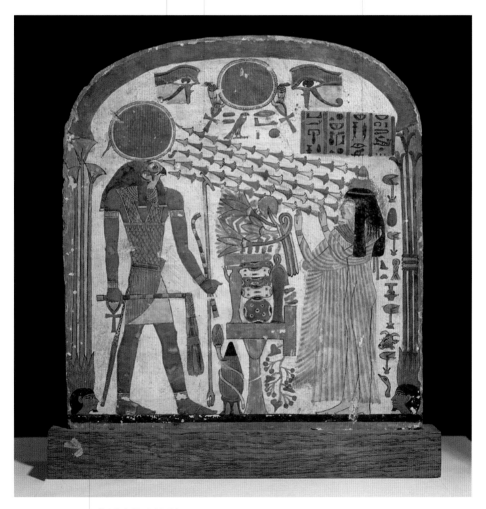

왼쪽의 파피루스는 북 이집트, 오른쪽의 백합은 남 이집트를 상징한다

▲ 타페레트의 묘비,
기원전 10∼9세기, 파리, 루브르 박물관

# 석관

*Sarcophagus*

화려하게 그림을 그리거나 조각으로 장식한 관은 그 안에 안치한 시신을 장시간 보존했다. 관은 사회적 지위가 높은 사람에게만 허락되는 특권이었다.

석관(sarcophagus)은 그리스어로 '살'을 뜻하는 'sarx'와 '소비하다'를 뜻하는 'phagein'에서 비롯되었다. 시신을 안치하는 석관은 고대 이집트에서 기원했다. 미라를 썩지 않게 보관하는 용도로 사용되던 석관은 시신을 화장했던 그리스에서는 그리 유행하지 않았다. 지하실이나 예배당에 안치된 관은 보통 3면이 호화롭게 장식되어 있다. 에게 지역에서 매우 유명한 관 중 하나는 크레타 섬 하기아 트리아다의 고대 미노스 유적지에서 발견된 것으로 거기에는 장례행렬이 그려져 있다. 에트루리아의 석관은 시신 대신 시신을 태우고 남은 뼛가루를 담았는데, 모양은 클리네(kline, 연회에 쓰이는 소파)와 비슷했다. 석관 덮개에는 고인의 모습을 담거나 체르베테리에서 발굴된 유명한 석관처럼 부부의 모습을 담기도 했다.

로마시대 석관은 1세기 이후부터 만들어졌다. 이때부터 그리스도교가 전파되며 매장 풍습이 유행했기 때문이다. 그리스도교 박해가 끝나고 로마 사회의 부유층들이 그리스도교를 믿기 시작하면서 값비싼 석관의 수요가 늘기 시작했고, 석관의 종류도 다양해졌다. 석관에 새긴 주제도 전투 장면과 신화에서부터 단순한 식물 문양의 아라베스크, 성경 장면이나 상징 등으로 다양해졌다. 그러나 위생 규정이 엄격해지면서 석관 이용은 점차 줄어들었고, 르네상스부터 신고전주의에 이르면서는 거의 사용되지 않았다.

▶ 호르의 관.
기원전 850, 런던, 영국박물관

여인은 알라바스트론이라는 작은 용기에 담긴 향수 몇 방울을 떨어뜨린다. 왼손에는 둥근 물체를 들고 있는데, 이것은 영원을 상징하는 석류로 추정된다.

선량하게 웃고 있는 부부는 연회에 참석한 듯 나란히 긴 의자에 누워 있다.

여인은 남자와 비슷한 크기에, 그처럼 존귀한 모습으로 표현되었다. 또한 그녀는 남자와 같은 자리에 함께 있는데 이는 에트루리아 사회에서 여성의 지위가 남성과 동등했다는 증거이다.

이 유물은 1854년, 잠피에트로 캄파나 후작이 체르베테리의 반디타치아 공동묘지에서 발굴했다. 에트루리아에서는 매장과 화장 풍습이 혼재했으므로, 이 유물의 용도가 석관인지 유골함인지는 여전히 논란이 되고 있다.

부부는 포도주용 가죽 부대 같은 방석 두 개를 베고 있다. 에트루리아 장례식에서는 포도주를 바치는 의식인 향연이 치러지는데 이 포도주용 가죽 부대는 향연을 암시한다.

기원전 6세기에 체르베테리에서 흔히 쓰인 재료는 테라코타였다. 테라코타는 장례 기념물을 만들고 건축물을 장식하는 데 이용되었다.

▲ 부부의 관, 체르베테리 출토, 기원전 525~520년, 파리, 루브르 박물관

# 석관

이 석관은 1621년 로마에서 발견된 것으로,
국립 로마 박물관에 소장되어 있는
루도비시 컬렉션 중에서도 걸작으로 손꼽힌다.
여기에서는 로마인과 야만인의
격렬한 전투를 표현하고 있다.

풍요롭고도 복잡한 화면은 세 부분으로 구성된다.
가장 윗부분에서는 로마의 승리를,
중간 부분에서는 오른손을 높이 흔들며
군사들을 독려하는 장군의 모습을 볼 수 있다.

로마인과 야만인의 전투 장면은 중간 부분에 집중되어 나타난다.
로마의 군사들은 군복과 투구, 무기가 똑같아 구분이 쉽다.
야만인들은 헝클어진 수염에 발목까지 오는 긴 바지를 입고 있다.

아래쪽에는 전투에서 패배한 야만인들이 즐비하다.
목숨을 잃은 사람, 부상을 입은 사람,
처형을 기다리고 있는 사람들이 보인다.

▲ 루도비시 석관.
260, 로마, 국립 로마 박물관

유골함

*Urn*

화장 풍습이 있던 문화권에서는 유골함을 썼다. 고인의 유골을
보존하는 그릇인 유골함은 단순한 것도 있고, 공들여 장식한 것도 있다.

시체를 화장하고, 유골을 다양한 크기와 모양의 그릇에 넣는 풍습은
인류 문명이 태동한 때부터 있었다고 한다. 화장은 매장 다음으로 널
리 유행한 장례 방식이다. 아시아에서는 수만 년 동안 화장 풍습이 유
지되었다. 그리스에서는 아르케익 시기(기원전 600~480년)부터 화장
을 하기 시작했다는 학설이 있다. 당시 사람들은 불이 효과적인 정화
의 수단이자, 고인이 사후세계로 가는 길을 밝혀주고, 또한 고인이 이
승으로 돌아오는 것을 막아준다고 생각했다. 현재 수많은 유골함이
남아 있는 것은 고대에 화장이 널리 유행했다는 증거이다.

화장 풍습은 로마제국이 그리스도교를 국교로 인정하면서 거의 사
라졌다. 그 후 화장이 명시적으로 금지되지는 않았지만, 최후의 심판
때 몸이 부활하여 영혼과 다시 하나가 된다는 그리스도교의 교리와
갈등을 일으켜 처음 2~300년 동안은 권장되지 않았다는 것이 확실
하다. 그래서 유럽에서는 전염병이 돌던 기간처럼 예외적인 경우를
제외하고는 화장을 하지 않았다. 여러 고대 문명에서는 화장을 하면
육체가 사라지므로, 유골
을 담는 그릇(또는 고대 이
집트에서 미라를 만들며 빼낸
내장을 담는 그릇)을 인간의
몸과 비슷한 형태로 만들
어 상징적으로 몸을 대신
하게 했다.

▼ 청동제 유골함.
비센치오(비테르보 주) 출토,
기원전 8세기 후반,
로마, 빌라 줄리아 박물관

유골함 덮개에는 재규어 새끼의 머리를 달고 색을 칠했다.
재규어 신과 재규어 새끼는 마야 신화에서 죽음과 부활의
우주적 순환을 암시하는 상징이다.
마야인은 한 시대가 끝나면 재난이 닥쳐 생명이 전멸하고,
우주는 다시 태어난다고 믿었다.

마야 문명권에 속하는
키체 족이 고전 시대 이후
(600~900년)에 만든 이 유골함은
상당히 규모가 크다. 높이는
1미터 이상이고, 지름은
50센티미터가 넘는데 이렇게
큰 유골함에는 아마도 웅크린
시신을 담았을 것이다.

도기로 만든 유골함에는
눈을 부릅뜬 재규어의 모습과
지하세계를 관장하는 발람 신의
얼굴을 새겼다. 발람 신은
파충류처럼 생긴 괴물의 커다란
입에서 나와 관람자를 뚫어지게
바라본다. 마야인들은 지구가 커다란
악어 등에 얹혀 있는 네모난 땅이라고
믿었다. 한편 포폴 부 박물관은
키체 족의 문화유산을 소개하는 곳이다.
포폴 부(Popol Vuh)란 마야 문명의
일원인 키체 족의 후예들이
라틴 문자로 기록한 마야의
신화와 역사에 대한 책이다.

▲ 유골함.
600~900, 과테말라시티, 포폴 부 박물관

고인의 성별, 나이, 지위에 따라 선택되는 여러 부장품들은
사후세계로 향하는 고인과 함께 무덤에 안치되는데, 여기에는
고인이 무덤에서 편안하게 살아가기를 바라는 마음이 담겨있다.

# 부장품
## *Grave Goods*

고대에는 고인을 매장하는 풍습과 사후세계에 대한 믿음이 긴밀하게
연결되어 있었다. 고대 사람들은 신앙이나 매장 유형에 관계 없이 고
인을 매장하면서 그가 사후세계에서 쓸 수 있는 물품을 함께 묻었다.
거의 손상되지 않은 상태로 발굴된 파라오 투탕카멘의 무덤과 왕가의
계곡에서 출토된 무기, 옷, 보석, 배와 보트의 축소 모형을 비롯한 부
장품은 약 5만 점에 이른다.

  에트루리아 무덤의 부장품 중에서는 귀중히 여기던 내장 단지 외
에 황소 마차에 탄 남자를 청동으로 만든 축소 모형이 자주 발견되는
데 이 모형은 사후세계로 떠나는 여행을 암시한다. 이탈리아 루보디
풀리아에서 발굴된 춤추는 여인들의 무덤(기원전 5~4세기)은 여인 합
창단을 그린 프리즈와 더불어 완전히 무장한 해골이 발굴되어 유명해
졌다. 여기에서는 연회용 도기류와 세 다리 의자, 칼과 꼬챙이 등 음
식을 조리하고 담는 데 쓰인 물건들이 함께 출토되었다. 다른 부장품
으로는 긴 창이 있는데,
이 유물은 고인이 장갑
보병이었음을 알려준다.
또한 병사들의 격투기
연습장인 연무장의 상징
스트리길(strigil, 몸을 긁거
나 때를 미는 도구)도 출토
되었다.

◀ 에트루리아 부장품,
폰테쿠키아이아(이탈리아의 키우시)
출토, 기원전 7세기, 코펜하겐,
국립 박물관

다른 사람들보다 훨씬 큰 알몸의 여인은
굽이 달린 대형 청동 잔을 받쳐 들었다. 사람들은
이 여인을 위해 수사슴을 희생 제물로 바치려 한다.
이 여인이 여신인지 또는 단지 장례식에서 중요한
역할을 하는 인물인지에 대해서는 아직도 논란이 많다.

이 마차는 할슈타트기(유럽의 초기 철기문화 시기)의
유적지인 오스트리아 스티리아 지역
켈트족 매장지 중 군주의 무덤에서 나온 부장품이다.

이 의식용 마차는
희생제의의 행렬을
보여준다. 마차의
작동원리도 흥미롭다.
다른 문화에서처럼 마차는
장례식의 상징으로 고인이
사후세계로 여행을 떠남을
알레고리로 제시한다.

▲ 의식용 마차,
슈트레트베크 출토, 기원전 7세기, 그라츠,
요아네움 주립 박물관

방패를 들고 있는 고매한 전사들이
수사슴을 희생제물로 바친다. 도끼를 든
알몸의 남성이 용사들의 무리를 이끈다.

다색 프리즈에 여인들이 손을 잡고 춤추는 장면을 묘사했다. 여인들은 키톤과 망토를 입고, 머리에는 밝은 색 베일을 썼다. 이들 사이에 있는 남자 세 명은 흰색 옷을 입었으며, 그 중 한 명은 고대 악기인 리라를 들었다.

고인 옆에는 다양한 형태의 도자기들이 진열되어 있다. 이 도기들은 바닥에 놓여 있거나 무덤 벽의 낮은 부분에 걸려 있다. 각각의 도기는 특별한 기능을 지녔을 것이다. 크라테르(주둥이가 크고 배가 불룩하며 손잡이가 두 개인 항아리), 암포라(몸통이 불룩한 긴 항아리), 칸타로스(술잔의 한 종류)처럼 다양한 용도로 쓰인 도기들은 물론이고, 장례 의식에서 중요한 의미를 지닌 등잔도 여러 개 보인다.

이 무덤은 묘실의 네 벽을 둘러싼 프리즈에 춤추는 여인들을 그렸다.

이 수채화는 1833년 루보 디 풀리아에 있는 춤추는 여인들의 무덤 발굴 상황을 재현한 것이다. 해골은 존경받던 용사의 유해로서 투구, 정강이받이, 방패로 무장하고 있었다. 오른팔 옆에는 창과 단검도 있다.

▲ 빈센초 칸타토레, 〈춤추는 여인들의 무덤
(기원전 4세기 중엽, 국립 고고학 박물관, 나폴리) 내부 개축〉,
1833년 무렵, 몰페타, 신학교

# 장례용 마스크

*Funeral Mask*

고인과 흡사하게 본을 뜬 장례용 마스크는 그의 초상이기보다는
육체가 사라지는 데 대한 상징적 보상의 역할을 한다.

고대에는 많은 사회에서 장례용 마스크를 만들었다는 기록이 남아있
다. 테라코타나 밀랍, 또는 금속으로 만들어 시신의 얼굴이나 유골함
에 놓았던 장례용 마스크는 시신을 매장하거나 미라로 만들 때, 시신
을 화장하는 장례식에 등장했다. 장례용 마스크의 등장 계기는 신석기
시대부터 있었다고 한다. 그 당시 사람들은 시신의 얼굴에 진흙을 한
겹 칠하고 직접 그림을 그렸다. 장례용 마스크는 부패하고 말 고인의
얼굴을 보존하는 역할을 한다. 장례용 마스크는 고인의 얼굴을 사실적
으로 그리기보다는 일반적인 용모를 고수한다. 이같은 장례용 마스크
의 일반적 성격은 시체의 경직성을 반영하는 것이기도 하다.

학설에 따르면 이집트의 고왕국 시대에도 장례용 마스크가 있었다
고 한다. 이것은 회반죽이나 옷감 위에 채색 스투코를 바른 형태였다.
투탕카멘의 가면은 순금으로 만들었다. 고대 그리스 시대에는 자취를
감췄던 장례용 마스크는 에트루리아와 로마 시대에 다시 등장했다. 귀
족들은 집에 밀랍이나 스투코를 바른 천으로 만든 조
상의 마스크를 전시했다. 로마의 철학자 세네카는 귀
족의 특권 중 하나가 세상을 떠난 조상의 가면을 전
시하고, 공동체에서 희생제의를 지낼 때 그것들을 자
랑할 수 있는 것이라고 말했다. 르네상스 시대 이후
에는 세상을 떠난 위인의 시신을 며칠 동안 대중에게
전시하던 기존의 풍습이 깨지고, 실제 시신 대신 채
색 밀랍으로 만든 마스크로 얼굴을 덮은 마네킹을 전
시하기 시작했다. 그 후에는 석고나 밀랍으로 만든
데스마스크나 사진으로 고인의 임종 초상을 남겼다.

▼ 에메 줄 달루,
〈빅토르 위고의 데스마스크〉,
1885, 파리, 오르세 미술관

마스크의 어깨 부분과 목덜미에는 마술 주문과 함께
파라오를 보호해달라고 기원하는 글이 적혀 있다.
이마에는 네크베트(독수리 여신)와 우아제트(코브라 여신)가
달려 있다. 파라오의 눈은 흑요석과 석영으로 만들었고,
가장자리는 붉은색으로 강조했다. 귀에는 구멍을 뚫어
귀걸이로 장식할 수 있게 했다.

파라오는 이마와 머리를 감싸는
네메스(nemes)라는 줄무늬 천을 둘렀다.
가짜 수염은 윤곽선을 두드러지게
표현하는 칠보 기법인 클루아조네로
만들었다. 청동 목걸이는 청금석(라피스라줄리),
석영, 천하석(아마조나이트)을 차례로
줄지어 만들었다.

투탕카멘은 기원전 1334년,
아홉 살의 나이로 파라오가 됐지만,
재위 9년 째에 요절하고 만다.
미라 위에 놓여 있던 순금으로
만든 실물 크기 장례용 마스크는
오시리스 신(이집트의 사자의 신)으로
분한 투탕카멘을 보여준다.
이집트에서 금은 '신의 피부'를
뜻한다.

▶ 투탕카멘의 장례용 마스크,
기원전 14세기 중엽, 카이로,
이집트 박물관

투탕카멘의 무덤은 거의 손상되지 않은 상태로 발견되었다.
이 마스크는 그곳에서 출토된 수많은 부장품 중 하나이다.
마스크는 금판에 압력을 가해 오목한 부분을 만든 뒤 그 안에 채색
유리와 청금석, 석영, 장석 같은 준보석을 채우는 방식으로 만들었다.

## 장례용 마스크

황금으로 만든 이 미케네 마스크는 고위층이 자신의 얼굴을 가리는 용도 이외에도 다양한 목적으로 쓰였다. 제식의 필수품이었던 이 마스크는 고인의 얼굴을 가리는 데 쓰이는 한편, 부패하는 시체의 얼굴을 대신한다는 상징적 기능도 담당했다.

순금으로 만든 이 유물은 1876년 하인리히 슐리만이 미케네 5호분에서 발굴한 것으로 이른바 '아가멤논의 마스크'로 알려졌다. 독일 출신의 고고학자 슐리만은 기원후 2세기에 살았던 그리스의 지리학자 파우사니아스의 저술을 근거로 제시하며, 이 마스크의 주인이 미케네의 전설적인 왕, 아가멤논일 것이라고 주장했다.

▲ 장례용 마스크.
아가멤논의 마스크로 알려짐.
기원전 16세기, 아테네, 국립고고학박물관

마스크에 나타난 얼굴은 고도로 도식화되었고, 또 기하학적이다. 감고 있는 눈은 알과 비슷한 모양이다. 이 마스크는 특정인의 얼굴을 사실적으로 표현하고 있지는 않지만 콧수염과 턱수염처럼 실제를 모방하는 자연주의적인 부분도 있다. 이는 고인의 특징적 용모를 사실적으로 그리려 한 장인의 노력을 보여준다.

매우 공들여서 훌륭한 솜씨로 깎은 이 마스크는
코트디부아르의 세누포(Senufo) 족 남자들의 비밀결사인
포로(Poro) 회원이 장례식 때 착용하던 것이다.

관에 꽂은 깃털과 양쪽에 매달려 있는
동물의 뿔은 액막이용으로 추정된다.

기하학적 형태로 표현된 이마,
광대뼈, 아치형 눈썹은
섬유로 만든 기다란 갈기와
경쾌한 대조를 이룬다.

이 마스크는 도식화하여 표현했지만
부드러운 형태와 얼굴 양쪽에 흐르는
고운 선으로 보아 여자의 얼굴이
확실하다.

▶ 마스크(크펠리예),
19~20세기, 뉴욕, 메트로폴리탄 미술관

세누포 족 장인들이
만든 물건은 우아한
곡선과 절제된 감정
표현으로 유명하다.

이 마스크는 세누포 족이 세상을 떠난 선조들을
기리기 위해 만들었다. 예부터 농경생활을 해온
세누포 족은 이웃한 말리와 부르키나파소에
거주하는 다른 부족, 그리고 인종들과
문화적으로 긴밀한 관계를 맺고 있다.

# 장례 초상

*Funerary Portrait*

이미 세상을 떠난 고인을 상징적으로 존재하게 하는 장례 초상은
대대로 전해진다.

고인의 이미지를 보존하기 위한 장례 초상은 이집트에서 비롯되었다.
하지만 고인과 닮은 초상을 그리는 것은 고왕국(제4왕조)과 신왕국(제
18왕조) 때 파라오와 왕실 가족에게만 제한적으로 허용되었다. 알파이
움에서 출토된 납화 초상화(1~2세기)는 고인의 초상을 미라의 뚜껑 위
나 미라를 묶던 붕대 아래에 놓는 풍습이 존재했음을 알려준다.

장례 초상 장르는 로마에서 완성되었다. 기원전 3세기부터 기원후
2세기까지의 로마에서는 조상 숭배가 유행하여 초상화 제작이 많이
이루어졌다. 로마 귀족의 집이라면 어디에서나 가정의 신인 라레스,
집의 신인 페나테스의 초상과 함께 걸려 있는 조상들의 밀랍 마스크
를 볼 수 있었다. 가족의 장례식 때는 친척들이 조상의 마스크를 써
서 가계도를 상징적으로 재구성하기도 했다. 밀랍 가면을 만드는 풍
습은 공화정 시기 로마인들의 초상 제작에 많은 영향을 끼쳤다. 특히
이 무렵에는 관습화된 형태로 일반적인 용모를 묘사하는 수준을 넘
어 사실적으로 고인의 모습을 재현했다. 장례 초상은 중세 때 자취를
감췄다가 르네상스 시대에 미술가, 인문주의자, 유럽 군주들이 제작
하면서 부활했다.

▶ 잔 로렌초 베르니니,
〈복녀 루도비카 알베르토니〉,
1671~74, 로마, 산 프란체스코
아 리파 성당

로마 귀족들은 조상의 초상이 많으면 많을수록, 자신의 가문이 유서 깊고 고귀하다고 주장했다.

긴 토가(toga)와 풍성하게 주름 잡힌 겉옷을 입고 가운데 서 있는 남자는 귀족이다. 머리가 벗겨진 이 남자의 두상은 진품이 아니며, 나머지 부분과 같은 시기에 제작되지도 않았다. 이 남자는 두 선조의 흉상을 자랑스럽게 들고 있다.

인물의 두상과 목 언저리를 재현한 흉상은 로마 공화정 시대의 대표적인 초상 형식이다. 이것은 또한 장례용 마스크 전통을 계승한 것이기도 하다.

에트루리아 로마 문화권에서는 흉상에 인물의 개성을 담고자 했다. 이는 사실적 초상은 인물의 온전한 모습에 대한 모욕이라고 간주했던 그리스 문명의 초상과는 뚜렷한 대조를 이룬다.

두 흉상은 용모가 비슷하긴 해도 흉상의 양식은 서로 다르다. 그 이유는 두 인물이 세상을 떠난 시기가 다르기 때문이다.

◀ 〈바르베니니 가(家) 사람들〉
(조상의 흉상을 들고 있는 로마 귀족),
40. 로마, 카피톨리니 박물관

우아하게 옷을 차려입은 일라리아는 십자가 모양으로
팔을 포갠 채 품위 있게 누워 있다. 부드러운 베개에
머리를 대고 영면에 든 고인의 모습은 프랑스
부르고뉴 지방에서 볼 수 있는 지장(gisant, 무덤 덮개에
고인이 드러누운 조각을 일컬음) 조각 형태를 따랐다.

이 조각은 루카의 영주 파올로 구이니지가 1405년,
세상을 떠난 두 번째 부인을 기리기 위해 주문한
것이다. 한 덩어리 돌로 조각한 이 덮개가 석관을
장식하고 있다.

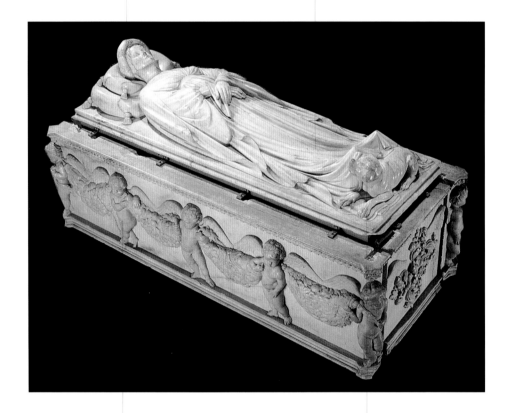

날개를 단 아기 천사 열 명이 석관의 네 면에 새겨져 있다.
춤추는 듯한 아기 천사는 고대에서 비롯된 모티프로,
이들은 과일이 매달려 있는 꽃 줄을 들고 있다.

고인 발치에 앉아 있는 작은 개는
부부 간의 정절을 상징한다.

▲ 야코포 델라 쿠에르치아,
〈일라리아 델 카레토의 장례 기념물(석관)〉,
1406년 무렵, 루카, 산 마르티노 대성당

여인의 우아한 옆모습 뒤쪽의
검은 구름은 요절한 여인의
잔인한 운명을 상징한다.

보석으로 세련되게 치장한 머리카락은
이 여인이 고귀한 신분임을 알려준다.

가지가 앙상하게 드러난
메마른 나무는 예로부터
죽음과 요절한 생명을
상징했다. 시모네타는
1476년, 스물두 살 이라는
꽃다운 나이로 세상을 떠났다.
그녀는 결핵으로 세상을
떠났다고 추정된다.

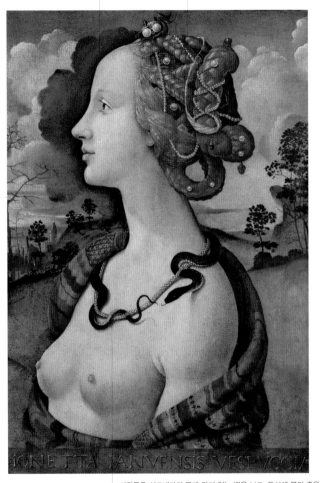

▶ 피에로 디 코시모,
〈시모네타 베스푸치의 초상〉,
1480년경, 샹티이, 콩데 미술관

사람들은 시모네타의 목에 감겨 있는 뱀을 보고, 독사에 물려 죽은
클레오파트라를 떠올릴 것이다. 하지만 여기서 뱀은 시모네타의 지성과
현명함을 상징한다(사실 뱀은 현명의 알레고리인 프루덴티아의 상징이다).
또한 자기 꼬리를 문 뱀은 그리스에서 비롯된 우로보로스(ouroboros)라는
개념을 나타내는 것으로 이는 영원한, 곧 끝이 없는 시간의 주기를 뜻한다.

# 장례 초상

기사의 발치에
누워 있는 사자는
고인의 힘과 용기를
상징한다.

부르고뉴의 최고 세네샬(프랑스의 왕족이나 귀족의 집사. 또는 최고 관리인)이며,
황금양모 기사단 소속 기사였던 필리프 포는 부르고뉴 공작 필리프 3세,
일명 선량공 필리프와 그의 아들 용담공 샤를을 보좌했다.
그 후 필리프는 프랑스 왕 루이 11세에게 충성을 바쳐 부르고뉴 총독이자
성 미카엘(생 미셸) 기사단의 기사가 되었다.

침상에 편안히 누워 있는 고인은 문장을 달고 다채로운 색깔의
금속으로 장식한 상의를 입는 등 기사의 옷차림을 갖추었다.
그는 정강이받이를 착용하고 얼굴가리개를 올린 투구도 썼다.

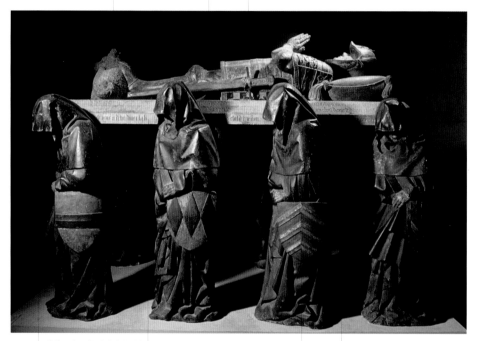

실제 크기로 만들어진 여덟 명의
인물들이 모자가 달린 검은색
수도복을 입고 관을 나른다.

기사는 봉헌과 기도의
표시로 합장한다.

눈을 뜨고 있으며 뺨이 통통한
기사의 얼굴은 분명 고인과 닮았을
것이다. 익명의 조각가는 인물을
이상화하지 않고 사실주의 양식으로
조각했다.

프랑스어로 적혀 있는
긴 명문을 통해 세네샬이 살던
1477~83년에 이 조각을 구상하고
디자인 했음을 알 수 있다.

▲ 익명의 부르고뉴 조각가,
〈부르고뉴의 최고 세네샬, 필리프 포의 무덤〉,
1477~83, 파리, 루브르 박물관

308 +

신부이자 고고학자이며, 수집가였던 돈 체사레 쿠에이롤로는 돌판 네 개로 만든 사각형 관대 위 침상에 누워 있다. 이 작품은 에트루리아의 유골함과 석관 전통을 계승했음을 알 수 있다.

신부의 얼굴은 단순화·도식화하여 표현했다. 그의 입은 반쯤 벌려 있어 마치 유언을 하려는 것처럼 보인다.

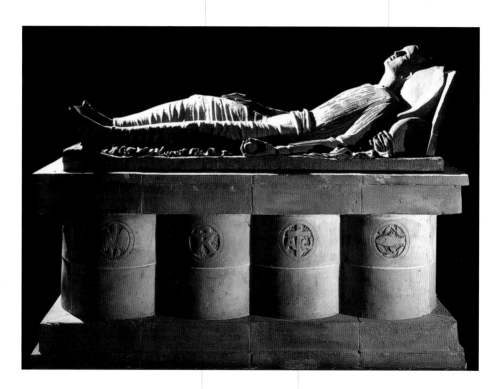

바도 리구레 공동묘지에 있던 이 기념물은 보존 문제 때문에 박물관으로 옮겨졌다. 이 기념물은 매우 고운 진흙을 구워 만든 테라코타인데, 마르티니는 테라코타 작업을 가장 좋아했다.

석판은 원기둥 위에 놓였고, 그 원기둥 아래에 두 단으로 이루어진 기단이 있다. 원기둥에는 예부터 그리스도교를 상징하는 십자가, 물고기, 키로 등을 새겼다.

▲ 아르투로 마르티니, 〈일 베네라토레(은인)〉, 1932~33, 바도 리구레 (사보나 주), 시립 박물관

# 임종 초상
### Posthumous Portrait

예술가는 임종을 맞이하는 순간, 조각처럼 굳어지는 인물의 얼굴을 포착한다.

임종 초상은 인물의 임종 순간을 포착한 판화, 회화, 조각, 사진 등을 말한다. 장례용 마스크, 데스마스크, 장례 초상과 달리 임종 초상은 고인이 사후 강직으로 얼굴이 굳어지기 전에 고인의 임종 순간을 기록하기 위해 발전된 장르이다. 임종 초상은 1839년 사진 발명 전후로 유명인사와 예술가의 가족, 친구, 동료들 사이에서 유행했다. 이런 맥락을 보여주는 프랑스 미술가 페르디낭 호들러의 스케치 몇 점은 가슴 뭉클한 감동을 전한다. 호들러는 동반자인 발렌틴 고데 다렐의 임종 침상(1915년)에서 고통스러워하는 그녀의 모습을 마치 영화의 연속 장면처럼 기록했다. 또한 에곤 실레의 영향을 많이 받은 호들러는 이 스케치를 통해 실레의 스승 구스타프 클림트에게 찬사를 보냈다.

사진가 이폴리트 바야르의 〈물에 빠져 죽은 남자의 자화상〉은 임종 초상 중에서도 매우 기이한 예에 속한다. 바야르는 자신이 다게르보다 먼저 사진을 발명했다는 사실을 증명하고, 프랑스 정부에 항의하기 위해 자신이 물에 빠져 죽은 것처럼 연출해 사진을 촬영했던 것이다.

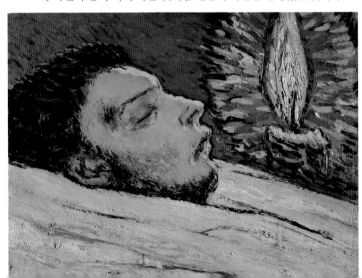

▶ 파블로 피카소,
〈카사헤마스의 죽음〉,
1901, 파리, 피카소 미술관

주세페 마치니는 1872년 피사에서 임종했다.
화가는 마치니의 임종 침상에서 스케치를 두세 장 한 다음,
마치니가 사망한 후 촬영한 사진을 보고 그림을 그렸다.
그는 마치니를 이상화하지 않고 임종 순간을 있는 그대로 포착했다.

이탈리아의 노정객 마치니가
임종 침상에서 영면했다.
옆으로 누운 그는 평범한
체크무늬 숄을 둘렀다.

화가는 마치니에게 가까이 다가가 그의 전신이
아닌 일부만 화폭에 담았다. 그 덕분에 흰 턱수염이
감싸고 있는 잘생긴 마치니의 얼굴이 잘 드러난다.

근대 이탈리아의 유명한 정치 지도자인 마치니의 임종은
과장이나 꾸밈없이 기록되었다. 화가의 친숙하고 내밀한
접근 덕택에 마치니의 인간적 측면이 잘 드러나고 있다.

마치니는 한 손 위에 다른 손을
올려놓고 있다. 그의 손은 오랫동안
죽음을 기다리다 막 영면에 들어
안도했다는 듯 편안해 보인다.

▲ 실베스트로 레가, 〈임종을 맞은 주세페 마치니〉,
1873, 프로비던스(미국 로드아일랜드 주), 로드아일랜드디자인대학(RISD) 미술관

모네의 첫 번째 아내였던
카미유 동시외의 시신은
침대 발치에서 내려다보듯
부감 시점으로 그려졌다.

클로드 모네와 카미유 동시외는
1865년, 카미유가 모네의
모델이 되면서 처음 만났다.
이들은 1870년에 결혼했고
둘 사이에서 두 명의 아이가
태어났다. 카미유는 힘겨운
암 투병 끝에 서른두 살이라는
나이로 세상을 떠난다.
모네는 속이 비치는 베일에 싸인
아내의 마지막 모습을 그렸다.

◀ 클로드 모네,
〈임종을 맞은 카미유 모네〉,
1879, 파리, 오르세 미술관

화가는 긴 붓 자국으로 베일을 그려, 미세하게 부서진
은빛 조개껍데기가 구름이나 빛나는 아우라처럼
카미유의 얼굴에 드리운 듯한 효과를 냈다. 베일 아래로
카미유가 들고 있는 꽃다발, 그녀의 머리를 감싼 수건,
어깨에 두른 어두운색 숄이 보인다.

세라노는 근접 촬영을 통해
주인공의 목부터 머리끝까지만
화면에 담고, 그 외의 것은 배제했다.
사진에는 윗입술에 난 솜털과 목 주름 등
인체의 아주 작은 부분까지 모두 포착됐다.

오른쪽에서 강렬한 빛이 들어와 검은 바탕 위의 얼굴 측면 상이
더욱 두드러진다. 이미지는 이 빛을 통해 17세기 유럽 미술에서
영향을 받은 장중하고 신성한 느낌을 지니게 된다.

이 사진은 '시체 안치소(사망 원인)'라는 제목이 붙은 연작의 일부이다.
세라노가 금기시된 주제인 현실적 죽음에 천착하면서 발표한
이 작품은 미화 없는 사실적인 표현으로 상당한 물의를 빚었다.
이 사진의 주인공은 전염성 폐렴으로 사망했다.

주인공이 누구인지 알아볼 수 없도록 두른
붉은색 두건은 검은색 배경, 핏기 없는
남자의 흰 얼굴과 뚜렷한 대조를 이룬다.

▲ 안드레스 세라노,
〈시체 안치소(전염성 폐렴)〉, 1992, 개인 소장

# 나이스코스

고전기 양식으로 지은 나이스코스는 상징적으로 고인이 머무는 집이다.
나이스코스 안에서 고인은 이승에서 살아 있던 때와 다름없이 생활한다.

*Naiskos*

나이스코스(naiskos)는 에디쿨레(aedicule) 또는 장례용 예배소 형식을
띤 건축물로, 아키트레이브(처마도리)를 떠받치는 원주 또는 벽기둥으
로 구성된다. 아키트레이브 위에는 차례로 프리즈와 삼각형 팀파눔(장
식이 되는 경우도 있음)과 지붕을 올리고 장식기와와 아크로테리온(박공
의 꼭대기나 구석을 장식하는 조각상)으로 장식한다. 규모가 다양하고 보
통 돌로 만드는 나이스코스에는 용사 또는 운동선수의 자세를 취한
고인의 조각상을 안치한다.

고대 그리스에서는 나이스코스가 장례용 건축물로 널리 유행했다
(기원전 4세기에 만든 상당한 크기의 나이스코스가 아테네의 케라미코스 지
구에서 발굴되기도 했다). 하지만 나이스코스는 장례용 도기의 배경으
로 등장하는 경우가 더 흔했다. 이런 도기화에서 나이스코스는 지하
세계의 신인 하데스와 페르세포네가 사는 곳, 말
에 타거나 앉아 있는 고인이 몸을 피하는 곳으로
나오기도 한다. 도기화에서는 나이스코스의 세부
를 생략하여 간단하게 그리기도 했다. 대리석 또
는 스투코를 칠한 석회암을 본떠 흰색으로 그린
나이스코스는 방패, 무기, 갑옷, 파테라(제의를 올
릴 때 쓰는 얕고 넓은 접시), 거울 같은 부장품에 그
려지기도 했다.

▼ 볼티모어의 화가,
〈적화식 볼루트 크라테르(와인 혼합 용기)〉,
이탈리아 풀리아 (과거 아폴리아) 출토,
일명 해밀턴 화병, 기원전 325년 무렵,
런던, 영국박물관

# 성유골함

*Reliquary*

그리스도의 수난 관련 유해(십자가, 못, 가시관, 튜닉, 수의)는 물론 성인
들의 유골 경배는 트리엔트 공의회(1545~63)에서 공식적으로 인정 받
지만, 이미 오래 전부터 유행하던 풍습이었다.

유골 경배가 확산되면서 성유골함도 널리 이용되었다. 다양한 재료
와 형태로 만들어진 성유골함은 유골을 보관 · 전시하며, 이따금 해당
성인의 순교 같은 특정 기념일에 쓰일 목적으로 제작했다. 걸작으로
꼽히는 여러 유골함은 최고의 금속세공 장인이 훌륭한 목제와 귀금속
또는 준보석을 써서 만들었다. 예수가 숨을 거둔 십자가의 유해는 금
이나 은으로 만든 다음 보석과 칠보 기법으로 장식한 후 십자가형 함
에 넣어 보관했으며, 9~10세기 사이에 확산되기 시작했다. 성유골함
이 그 안에 담고 있는 유골의 모양을 본뜨기 시작한 것도 이 무렵이
었다. 곧 유골함의 모양이 손이나 두상, 팔이나 발의 형태로 만들어진

것이다. 또한 많은 유골
함이 유리나 수정 같은
투명한 재료로 만들어
져 신도들이 그 안에 든
유골을 볼 수 있도록 했
다. 한편 개신교도들은
성유골 경배를 우상 숭
배라며 매섭게 비난했
다. 이 때문에 성상파괴
운동 기간에 수많은 성
유골함이 파괴되었다.

◀ 고딕 성당 모양의 성유골함,
1370~90, 아헨, 대성당 성보관

중심부 양쪽에는 흰 옷을 입고 무릎을 꿇은 천사들이 있다. 왼쪽 천사는 창을, 오른쪽 천사는 기둥을 잡고 있다. 창과 기둥은 양쪽의 둥근 틀 안에 보이는 그리스도의 수난 일화에 해당하는 상징물이다.

지구의를 왼손에 든 하느님은 맨 위에서 작품 전체를 지배한다. 진주, 사파이어, 루비로 만든 만돌라가 하느님을 둘러쌌다.

사파이어, 스피넬(첨정석), 진주로 만든 십자가 주위에 피라미드 형태로 배치된 작은 천사들이 그리스도 수난의 상징물인 회초리, 가시관, 못을 들고 있다.

중심부는 금박을 입힌 은판으로 만들었다. 날개를 편 커다란 천사가 그리스도의 시신을 지탱하고 있으며, 그 아래의 애도 도상과 조화를 이룬다. 금을 입힌 부조에 파란색, 흰색, 남색, 붉은색, 진녹색의 외곽도식칠보(금속의 불규칙한 표면, 환조 및 고부조에 칠보를 입힘)를 입혔다.

▲ 익명의 베네치아 금세공가, 장 뒤 비비에, 디오메데 반니, 비탄에 젖은 예수(Imago Pientatis)와 예수 수난 장면이 담긴 성유골함. 14~16세기, 몬탈토 델레 마르케, 시스티노 베스코빌레 박물관

그리스도의 발치에는 금잔화, 제비꽃, 산사나무, 카네이션, 들장미 등 장례의 상징이자 성모 마리아와 그리스도의 수난을 가리키는 식물과 꽃들이 있다.

라이티아(고대 로마의 속주 이름. 현재의 티롤, 바이에른주, 스위스 일부를 포함한 지역을 이름)의 성 발렌티노는 바바리아(현 바이에른) 지방 파사우의 주교로, 남 티롤 메라노 성당에 묻혔다. 그는 애완동물과 가축, 순례자의 수호성인이다. 그의 팔 일부를 담은 이 성유골함은 팔 모양으로 만들었다. 유골함은 신도들에게 축복을 내리는 자세를 하고 있다.

중세 말, 스위스 장인이 만든 손은 실제 사람의 손 모양과 같으며 귀금속을 능숙하게 다루는 뛰어난 솜씨를 보여준다.

발렌티노 성인의 걷어 올린 주교복 소매를 탑의 일부로 변형시킨 혁신적인 발상이 돋보인다.

팔 가운데에는 작은 아치형 문이 있고, 아래위로 밀고 닫을 수 있는 쇠살대가 설치되었다. 발렌티노 성인의 유골을 안치한 공간은 쇠살대를 올리면 볼 수 있다.

▶ 바젤 공방, 라이티아의 발렌티노 성인 팔 유골함. 1380~1400, 뉴욕, 메트로폴리탄 미술관

# 7 사후세계

## THE AFTERWORLD

◀ 안 루이 지로데 드 루시 트리오송,
〈자유를 쟁취하는 전쟁에서 프랑스를 위해 죽은 영웅의 신격화〉,
1800, 말메종, 말메종 부아 프레오 성

# 최후의 심판

*Last Judgment*

그리스도는 선한 일을 한 사람들과 악한 일을 한 사람들을 심판한다.
선택된 이들의 영광과 징벌 받는 죄인들을 강조한 수많은 도상이
다양하게 변형되어 존재한다.

### 정의
최후의 심판은 누구에게도
예외가 없고, 시간의 종말과
더불어 찾아오므로 우주의
심판으로 알려짐

### 시간
그리스도가 이승에 다시 오는
재림 때

### 출전
에제키엘 37:1~14,
다니엘 7:13,
마태오 24:30~32, 25:31~46,
요한 5:28~29,
데살로니카 I 4:16~17

### 관련 문헌
성 아우구스티누스《신국론》,
오툉의 호노리우스
《교회의 거울》,
시리아의 성인 에프렘의 환영

### 이미지의 보급
11~16세기에 특히 유행했다.
북부 유럽 국가에서는 교회
현관에 조각으로 새겼으나,
이탈리아에서는 모자이크와
프레스코 작품이 많다.

▶ 라파엘 데스토렌츠,
〈최후의 심판〉,
《성녀 예우랄리아의 미사서》에서
발췌, 1403, 바르셀로나, 대성당
기록보관소

신약성경에 따르면 최후의 심판은 세상의 종말에 그리스도가 재림하여 죽은 이들이 되살아나면서 이루어진다. 영혼이 되살아난 몸과 다시 만나 심판을 받게 되는 것이다. 묵시록의 예언처럼, 최후의 심판은 선이 악을 물리치고, 사람마다 최후의 운명이 선언되는 때다. 복음사가인 마태오에 따르면, 그리스도가 모든 천사를 거느리고 영광스러운 옥좌에 앉아 권능을 펼칠 것이다. 이렇게 최후의 심판을 위해 빈 옥좌를 준비하는 일을 헤토이마시아(Hetoimasia)라고 한다. 모든 사람이 모이면 그리스도는 오른편에는 영원한 생명을 얻게 될 선한 이들을, 왼편에는 영원히 타오르는 불길이 있는 지옥으로 떨어질 이들을 나누어 놓는다. 최후의 심판 도상은 비잔틴 제국 시기부터 유행하기 시작해, 16세기 미켈란젤로의 작품까지 거의 변함없이 이어졌다.

이 도상은 천상의 조화를 이미지에 반영하여 엄격한 좌우대칭과 구도를 보여주는 것이 특징이다. 심판관인 그리스도는 가운데에, 그리스도 주변에는 천사와 성인들이 서열에 따라 자리를 잡는다. 그리스도 오른편에는 선택된 이들이 있고, 왼편에는 선택받지 못한 이들

이 있다. 왼편에 있는 죄인들은 오른편 사람들보다 훨씬 크고 혼란스러운 모습으로 그려졌다. 파도바 스크로베니 소성당에 그린 조토의 프레스코를 비롯한 일부 작품에는 죄인들이 지옥에서 사탄의 우두머리인 루시퍼의 지배를 받고 있는 모습으로 표현하기도 했다.

수많은 영혼들이 그리스도를
향해 서서 자비를 청한다.

그리스도는 천사들이 들고 있는 만돌라 안 옥좌에
앉아 있다. 그리스도가 있는 만돌라는
이 팀파눔의 중심을 차지하고 있다.

옥좌에 앉은 성모 마리아는 최후의 심판을
지켜본다. 천사가 성모 마리아를 보좌한다.

대천사 미카엘 뒤에는 열두 사도가
살생부를 들고 있으며,
살생부에 따라 영혼들이 심판을 받는다.

천국의 열쇠를 가진 성 베드로는
천상 예루살렘의 성문을 지키고 있다.
예루살렘 성문은 아치로 나타난다.

아키트레이브에는 선택받은 이와
선택받지 못하는 이들의 이야기를
자세히 보여주는 장면이 생생하게 이어진다.

▲ 기슬레베르투스, 〈최후의 심판〉,
1130~45, 오툉, 생 라자르 대성당 서쪽 출입구 팀파눔

심판관인 그리스도는 둥근 무지개 위에 앉아 있고,
발은 세계를 상징하는 구 위에 올려 놓았다.
그리스도의 머리 위에 있는 천사들은 수난의 상징물을 들고 있다.

천사들이 심판의 날을 알리는
나팔을 분다.

악마는 지옥불로 떨어진
죄인들의 영혼을 맞이한다.

길고 검은 십자가를 든 대천사 미카엘은
영혼의 무게를 다는 시합에서 패한
죄인의 영혼을 십자가 끝으로 찌르며 고문한다.

천상 예루살렘 성문에 있는
성 베드로는
선택된 영혼들을 맞이한다.

갑옷과 무늬를 넣어 짠 두터운 망토를 입은
대천사 미카엘은 커다란 저울에 영혼의 무게를 단다.

무덤에서 나온 사람들은 심판관인
그리스도를 바라보며 합장하고 있다.

▲ 한스 멤링, 〈최후의 심판 세 폭 제단화〉,
1467~71, 그단스크, 국립 미술관

신이 영혼이나 심장의 무게를 달아 고인의 운명을 결정하고, 고인은
결과를 기다린다. 영혼이나 심장의 무게를 다는 것은 고인의 선행과
공적을 죄악과 견주어 셈하는 형식이다.

# 사이코스타시스

*Psychostasis*

가장 유명한 사이코스타시스 그림은 이집트의 무덤에 있다. 여기서
고인은 화면에 반복적으로 등장한다. 자칼의 머리를 한 아누비스 신
은 죽은 자의 심장을 저울에 매다는 의식을 주관한다. 이따금 꽃병에
해당하는 상형문자가 고인을 나타내며, 어떤 때는 고인의 전신이 등
장하기도 한다. 저울 한 쪽에는 고인의 심장이 올라가고 반대편에는
타조 깃털이 올라가는데, 이것은 이승의 질서와 정의를 책임지는 마
아트(Ma'at) 여신을 상징한다. 경우에 따라 타조 깃털 대신 마아트 여
신이 저울에 오르기도 한다. 이비스새(따오기 종류)의 머리를 가진 지
혜와 정의의 신 토트(Thoth)는 심장의 무게를 기록했다. 무게를 재서
심장이 깃털보다 가벼우면 고인은 죽은 이들의 왕국에 들어가서 죽
은 자들의 신, 오시리스 앞에 선다. 그렇지 않으면 죽은 자의 심장을
먹는 괴물 암미트(Ammit)가 고인을 삼켜버리거나, 돼지로 환생시키거
나, 이승으로 돌려보낸다. 그리스도교도들은 이집트의 사이코스타시
스를 빌려와 종말론으로 확대했다. 영혼이 사이코스타시스를 통과하
는지의 여부를 감독하는 대천사 미카엘은 끊임없이 악마와 싸우며 영
혼의 무게를 다는 저울을 지키고 있다. 특히 이 도상은 아미앵, 오통,
부르주, 샤르트르, 노트르담, 파리의 생트 샤펠 성당 등 프랑스의 로마
네스크와 고
딕 대성당의
부조와 스테
인드글라스
창에서 흔히
나타난다.

● **이름**
그리스어로 '영혼'을 뜻하는
'psyche'와 '무게 달기'를
뜻하는 'stasis'가 결합된
단어로 '영혼의 무게 달기'
라는 뜻이다. 심판을 준비하며
심장이나 영혼의 무게를 다는
의식을 가리킨다.

● **정의**
살아 있는 동안 저지른 선행과
악행의 무게를 재서 모든
인간의 운명을 결정하는 사건

● **출전**
《사자의 서》, 《관 문서》
(관에 새긴 장례식 주문),
《암두아트의 서》,
《라의 탄원시》, 《문들의 서》,
《대지의 서》

● **이미지의 보급**
이집트 문화권에서 지속적으로
나타나며, 특히 11~15세기에
유럽과 그리스도 문화권에서
널리 유행했다.

◀ 〈영혼의 무게 달기〉,
소리후에롤라 제단화, 13세기,
바르셀로나, 국립 카탈루냐 미술관

# 사이코스타시스

고인 옆에는 매 모양의 머리를 가진 호루스 신이 있다.
오시리스와 이시스의 아들인 호루스 신과 고인은
옥좌에 앉은 오시리스 신 앞에 서 있다.

오시리스는 네브 에르 체르(Neb-er-tcher,
'최대한 떨어진 곳의 왕'이라는 뜻)로 알려진
폐쇄된 방에 앉아 있다. 이 방은 두아트
(Duat), 곧 이집트인이 생각하는
저승을 나타낸다고 추정된다.

따오기 모양의 머리를 가진 토트 신은 고인의 영혼을 저울에 달아
그 무게를 파피루스에 적는다. 아누비스 신은 저울이 정확한가를
검사하고 있다. 심장의 무게는 '진실의 깃털'보다 가벼운 상태다.

고인이 사이코스타시스 심판을 통과하지 못할 경우를
대비해 괴물 암미트가 영혼을 삼킬 태세로 앉아 있다.
사이코스타시스를 통과하면 고인은 저승의 왕
오시리스의 영토에 무사히 닿는다.

길고 안이 비치는 가운을 입은 이가 고인이다.
머리가 자칼 모양인 아누비스 신은 영혼의 무게를
재는 의식에 고인과 동행한다.

▲ 〈사자의 심판을 주재하는 토트 신〉, 《후네페르 사자의 서》,
기원전 1285년 무렵, 런던, 영국박물관

# 사자의 서

## Book of the Dead

《사자의 서》또는《날마다 앞으로 나아가는 책》은 이집트에서 기원했다. 이 책은 고인이 저승으로 가는 길을 찾고, 그곳에서 살게끔 돕는 지침서 역할을 했다.《사자의 서》에 실린 내용은 원래 무덤 묘실의 벽이나 석관의 뚜껑에 씌었다가 나중에는 파피루스에 옮겨 적었다. 보통《사자의 서》에는 그림과 상형문자, 마술 주문과 기도문, 여러 모습으로 나타나는 태양신의 밤 여행, 밤을 틈타 태양의 궤적을 멈추려고 하는 거대한 뱀 아페피(Apepi)를 비롯한 악의 세력과 벌이는 전투 이야기가 실렸다.

또한《사자의 서》는 고인이 오시리스의 심판을 받을 때 고인의 생전 행적을 증명하는 데 쓰였다. 파피루스로 만든 이 책은 부장품과 함께 무덤에 놓았고, 때로는 석관 안에 놓이기도 했다. 유대교와 그리스도교에서《사자의 서》와 영원한 생명을 얻을 사람의 이름이 적힌《생명의 책(Book of Life)》은 그 의미가 사뭇 다르다. 성경의《출애굽기》에서 주님은 모세에게 "나에게 잘못을 저지른 자는 누구든지 그의 이름을 나의 기록에서 지워버린다"(32장 33절)고 하셨다.《생명의 책》은 유대인의 신년 명절인 로쉬 하샤나(Rosh Hashanah)에 그 비밀의 문이 열린다. 훗날《사자의 서》는 심판관인 그리스도가 구원 받을 사람과 죄인의 이름을 적는 책이 되었다. 이 책에 대한 가장 흔한 도상은 그리스도가 옥좌에 앉아 이름이 적힌 책을 보여주는 장면이다. 이때 그리스도의 발치에는 다시 태어나거나 해골 형상을 한 죽은 이들의 영혼이 나뉘어져 있다.

● 특징
이집트에서 《사자의 서》는
부장품 중 하나였다.
이는 고인의 생전 행적을
적은 신분증명서와 같다.

● 출전
〈관 문서〉, 《사자의 서》,
《암두아트의 서》,
《라의 탄원시》, 《문들의 서》,
《대지의 서》,
《사자와 생자의 서》

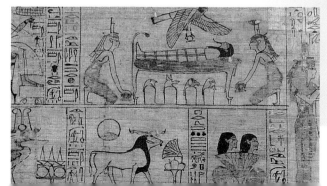

▼ 〈새가 되어 미라 위로
날아가는 고인의 영혼〉,
《사자의 서》 중에서,
기원전 1069~945,
파리 . 루브르 박물관

등 받침이 삼엽형(三葉型)인
우아한 고딕 양식 옥좌에
앉은 그리스도는 삶과 죽음의
책을 보여준다. 이 책에는
그리스도의 선택을 받은
이들과 버림받는 이들의
이름이 적혀 있다. 책에 적힌
글은 다음과 같다. "이 책에
이름이 적힌 이들은 누구든
저주를 받게 될 것이다."

구원된 영혼들 또한
해골로 그렸으며,
이들은 연못에 서 있다.
구원된 영혼들은 표지가
붉은 책을 들고 있는데,
그 안에는 그들의 이름과
운명이 적혀 있다.

해골로 표현된 죽음은
팔을 들어 두 집단으로 나뉜
영혼들을 가리킨다.
이 그림에서는 특이하게도
예전부터 대천사 미카엘이 했던
역할을 죽음이 담당하고 있다.
죽음은 그리스도의 사도이며
그분의 뜻을 따른다.

하느님의 버림을 받은 이들이 지옥 불 가운데서
표지가 검은색인 죽음의 책에서 자신들의 이름을 읽고
있다. 그 책에 따르면 그들은 영원한 죽음을 맞게 된다.

▲ 야코벨로 알베레뇨,
〈생사의 책을 보여주는 그리스도〉,
14세기 후반, 베네치아, 아카데미아 미술관

전설에 따르면 이 섬은 검푸른 대양 속으로 가라앉았다고 한다.
해변 바위 옆에 있는 죽음의 배에는 붕대로 몸을 감은 시체가 서 있다.

# 사자의 섬

*Island of the Dead*

이 섬은 상당히 드물게 그려진 도상으로 그리스도교와는 관련이 없다. 이 도상은 바다 한가운데 있다는 섬 아틀란티스의 전설에서 비롯되었다. 플라톤이 대화편 《티마이오스》와 《크리티아스》에서 인용했던 바로는 이 섬은 포세이돈이 만들었다고 한다. 크리티아스는 위대한 정치가였던 자신의 조상, 솔론의 이야기를 들려준다. 솔론은 기원전 800년에 이집트를 방문했다고 한다. 그때 이집트의 신관 한 명이 솔론에게 이야기하기를, 헤라클레스의 기둥(현재 지브롤터 해협 어귀의 낭떠러지에 있는 바위) 너머에 고급 문명국이었던 아틀란티스라는 섬이 있었는데 어느 날, 알 수 없는 재난으로 바닷속으로 가라앉아 완전히 사라지고 말았다고 한다. 이 전설 때문에 사자의 섬에 대한 신화가 생겼다.

사자의 섬은 우월한 문명이라는 '신'의 조건을 다시 체험하고자 하는 이들이 무시무시한 위험과 거대한 장애물을 거쳐야만 도달할 수 있는 곳이었다. 사자의 섬이라는 주제는 상징주의 화가 아르놀트 뵈클린이 그리면서 명성을 얻었다. 이 그림은 1880년에 뵈클린이 피렌체 출신 백작부인의 꿈을 묘사한 것으로, 섬의 모습은 이탈리아 남부의 카프리 섬에서 영감을 얻었을 것으로 추정된다. 뵈클린은 사자의 섬을 주제로 네 작품을 더 그렸는데, 그의 작품은 러시아의 작곡가 세르게이 라흐마니노프가 작곡한 상징주의 교향시 〈죽음의 섬〉(1909)에 영향을 미쳤다. 지그문트 프로이트는 〈사자의 섬〉 판화를 빈 사무실에 걸어놓았으며, 망명 중이던 레닌도 취리히의 집에 이 판화를 걸어 놓았다고 한다. 아돌프 히틀러는 1936년에 회화 원작 중 한 점을 사들이기도 했다.

**정의**
우수한 문명인이 살았던 장소였으나 재난이 덮쳐 바닷속으로 잠겼다. 특정 전승에 따르면 이 섬은 모든 영웅이 돌아가고자 열망하는 곳이다.

**특징**
신화에 등장하는 장소인 사자의 섬은 수많은 신화와 그리스, 힌두, 티베트, 중국, 스칸디나비아 등 수많은 과거 문화에 끊임없이 등장하는 토포스(늘 사용되는 주제·개념·표현)이다. 또한 이는 아틀란티스 신화와 관계되었다. 헤라클레스와 길가메시 모두 세계를 방랑하며 죽음의 섬에 발을 들여놓았다고 한다.

**이미지의 보급**
이 주제는 매우 드물게 그려졌으나 19세기 상징주의 미술가들이 이 주제를 되살렸다.

▼ 아르놀트 뵈클린, 〈죽음의 섬〉, 1880, 바젤, 바젤 미술관

# 사후세계로
# 향하는 여행

사람들은 고인이 저승으로 가는 과정을 배나 마차, 혹은 말이나 날개
달린 동물을 타고 미지의 영토로 가는 긴 여행이라고 상상했다.

*Journey to the Afterworld*

● **출전**
《사자의 서》,
호메로스 《오디세이아》,
베르길리우스 《아이네이스》,
단테 알리기에리 《신곡》

● **이미지의 보급**
그리스와 에트루리아 로마
시대에 자주 등장한다.

고인이 이승을 떠나 저승으로 향하는 과정에서는 여러 인물과 재판
과정, 그리고 의식이 등장한다. 이런 의식은 지중해 지역 이교도 문화
에서 기원해 그리스도교 문화까지 거의 변하지 않고 계승되었다. 여
행은 고인들이 겪는 매우 일반적인 주제 중 하나다. 고인은 배나 마차
혹은 말이나 날개 달린 동물을 타고 육지를 떠난다. 배를 타고 여행하
는 고인의 영혼은 늙은 뱃사공 카론이 젓는 배에 올라 저승의 강 아케
론을 건너야 한다. 카론은 고인의 영혼에게 1 오볼로스(obolus)의 뱃삯
을 요구한다. 이 때문에 고인의 입에 오볼로스 은화 한 닢을 놓는 풍습
이 생겼다. 다른 경우에는 저승으로 가는 길에 강이나 호수를 건너거
나 바다에 빠지기도 한다. 이는 정화와 존재의 차원이 현세에서 영혼
의 차원으로 바뀜을 은유하는 것이다.

에트루리아에서는 무덤 벽화와 부장품에서 나타나듯이 고인이 황
소나 말이 끄는 마차를 타고 떠난다. 그리스도교 도상에서는 흔히 작
고 빛나는 인물로 그려지는 영혼이 천사들의 호위를 받는 하느님을
향해 날아간다. 이것은 고인의 영혼이 신이 사는 천상의 세계로 올라

▼ 파라오 람세스 1세의 무덤,
기원전 1320~1200, 테베,
왕가의 계곡

감을 상징한다. 고인이 영원의 세계로 날아
간다는 것(예컨대 로마 황제는 독수리 등을 타
고 저승으로 향한다)은 이교도 전통에서 고
인을 신격화한다는 알레고리이다. 이집트
는 물론이고 그리스와 로마 등지에 살던 이
교도들은 장례식을 치를 때, 고인이 무사
히 저승에 닿기 위한 물품과 저승에서 사
는 데 유용하리라 추정되는 물품을 세심하
게 준비했다.

이 그림은 카소네(cassone, 직사각형 모양의 고대
이탈리아 가구) 형식으로 된 무덤 장식의 일부이다.
길이가 긴 석판 양쪽에는 열 명의 남자 중 일부가
길게 누워 있는 연회 장면을 그렸고,
길이가 짧은 양쪽 면에는 여러 사람이
걷는 장면을 그렸다.

덮개돌에 칠한 배경색은 밝고 환하다.
건장하고 머리카락이 짧으며,
피부가 검은 한 청년이
우아한 자세로 물에 뛰어든다.

물결이 이는 모습을 도식화한 구불구불한 표면은
파도의 역동적인 움직임을 잘 드러낸다.
물가에 심은 작은 나무는 물에 뛰어드는 청년을 향해
가지를 뻗고 있다. 이 나무는 잠수부 뒤편 제방에 있는
나무를 거울에 비친 듯 반영하고 있는데 이 두 나무는
거의 아치를 형성하고 있다.

사각형 벽돌로 쌓은 담이
높다란 연단을 지탱하며,
청년은 연단에서 허공으로 뛰어든다.
청년의 행동은 저승으로 떠나는 여행을 상징한다.
4면을 잇는 선이 이 장면을 둘러싸고 있으며,
모퉁이는 갈퀴 모양의 잎으로 장식되었다.

▲ 잠수부의 무덤.
기원전 470, 파이스툼, 국립 고고학 박물관

쿠마이의 무녀 시빌레는 아폴론과 헤카테 트리비아의 여신관이다. 십자로의 여신인 헤카테 트리비아는 신탁의 수호자이며 지하세계의 출입구를 지킨다. 무녀는 아베르누스 호수에서 아이네아스를 맞이한다.

인물들과 상당히 먼 거리에 풍경이 펼쳐져 있다. 이 원경은 화면의 깊이뿐만 아니라 쿠마이 무녀가 머무는 동굴 근처 호수의 투명한 표면을 강조한다.

길고 하얀 튜닉을 입은 쿠바이 무녀는 왼팔을 들어 아이네아스에게 길을 가르쳐 준다. 트로이의 영웅 아이네아스에게 유노 여신에게 바칠 황금가지를 꺾으라고 한 이도 쿠마이 무녀이다. 황금가지가 없으면 아이네아스는 지하세계로 내려갈 수가 없다.

베르길리우스의 《아이네이스》 제6권에서 전해지듯이 아이네아스는 막 마차에서 내려 지하세계로 들어가는 여행을 시작하려 한다. 그는 하계에서 아버지 안키세스의 영혼을 만나게 된다.

▲ 조지프 말로드 윌리엄 터너,
〈아베르누스 호: 아이네이아스와 쿠마이의 무녀 시빌레〉,
1815년경, 뉴헤이번, 예일 대학교 영국 미술관

하늘은 우중충하며 컴컴한 연기로 가득 차 있다. 배경에는 높다란 성벽과
활활 타오르는 불꽃이 보인다. 이곳을 단테의 《신곡》에 등장하는
지옥의 도시 디스(Dis)의 성벽으로 볼 수도 있다.

플레기아스가 노를 잡은 배는
스틱스 강 소택지의 악취 나는 물살을
가르며 전진한다. 근육질인 플레기아스의
뒷모습은 미켈란젤로의 회화를
떠올리게 한다.

단테는 공포에 휩싸여 로마의 시인 베르길리우스에게
한 발짝 다가간다. 한편 베르길리우스는 불타는 도시를
태연히 바라보고 있다.

이 대규모 회화는 단테의 《신곡》
지옥 편 제 8곡에서 영감을 얻어 탄생했다.
지옥에 떨어져 분노에 찬 필리포 아르젠티,
곧 필리포 데 카비키울리의 영혼이
단테를 겁주려고 플레기아스의 보트를
뒤집으려 하는 장면이다.

화면 맨 앞에는 지옥으로 떨어진 이들의
영혼이 있다. 영혼들은 배를 붙잡고
그 안으로 비집고 들어오려 한다.
분노에 찬 영혼들은 성이 나서 서로를
물어뜯는다. 행동이 굼뜬 영혼은
악취가 나는 물에 머리를 처박고 있다.

▲ 외젠 들라크루아, 〈지옥에 온 단테와 베르길리우스〉,
1822, 파리, 루브르 박물관

# 죽음의 신

*Gods of Death*

죽음의 신은 내세를 수호하며 개인의 운명을 관리하고 심판한다. 그리고 죄인을 처형하고 고문한다. 이들은 인간의 내면에 도사리는 가장 원초적인 공포를 이끌어낸다.

● **특징**
죽음의 신은 사람이 죽는 때를 정하는 권한이 있다. 그는 죽은 이들의 왕국을 다스리며 버림받은 영혼을 벌준다.

● **출전**
《사자의 서》,
호메로스의 《일리아스》와 《오디세이아》,
헤시오도스의 《신통기》,
루키아노스의 《사자의 대화》,
구약·신약 성경,
단테 알리기에리의 《신곡》

● **이미지의 보급**
그리스 문화권과 에트루리아 로마 문화권.
특히 장례용 물품에 광범위하고 지속적으로 등장한다.
17~18세기 신고전주의 미술에서도 나타난다.

그리스 로마 문화에서는 지하세계를 다스리는 왕이 하데스(플루톤)와 페르세포네(프로세르피네)이다. 페르세포네는 제우스와 데메테르(케레스)의 딸로, 하데스에게 납치를 당해 그와 억지로 결혼한다. 이는 모든 인간은 운명을 거스르지 못하고 죽음을 맞이함을 암시한다.

지하세계의 안주인인 페르세포네는 수많은 비밀 종교에서 숭배한다. 뱃사공 카론은 은화 한 닢을 받고 영혼을 태운 후 아케론 강을 건넌다. 카론은 그리스도교 도상에 다시 등장한다. 그의 동료는 신과 인간을 중재하며, 이승을 떠난 영혼을 지하세계 입구까지 데려가는 헤르메스다. 잠의 신인 히프노스와 죽음의 신인 타나토스, 율법의 여신 네메시스, 운명의 여신 모이라이는 모두 닉스(밤의 신)의 자녀들이다. 그리스 신화에 나오는 모이라이 세 자매, 곧 클로토, 라케시스, 아트로시스는 인간의 운명을 지켜보며 그들의 수명을 결정하는데 클로토는 물레에서 운명의 실을 잣고, 라케시스는 운명을 나눠주며, 아트로시스는 생명 실의 길이를 결정한다. 타나토스의 상징물은 잦아드는 횃불이다. 형제인 히프노스와 함께 타나토스는 전장에서 죽은 시체를 하데스에게 넘긴다. 하데스의 딸들은 에리니에스(푸리아)라고 불리는 세 자매로, 복수와 징벌의 여신들이다. 이들은 생김새가 메두사와 흡사하다. 그리스도교의 지옥에서 주신(主神)은 반역천사인 루시퍼이다.

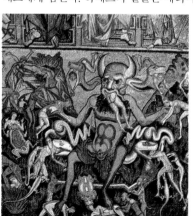

▶ 코포 디 마르코발도 화파,
〈루시퍼〉, 〈최후의 심판〉 중 일부,
13세기, 피렌체, 산 조반니 세례당

아누비스는 죽음과 하계의 신이다. 아누비스의 머리는 썩은 고기를 먹는 자칼의 형상을 하고 있다. 그는 원래 지하세계의 왕이었으나, 훗날 제 5왕조가 끝날 무렵 오시리스 숭배가 힘을 얻으면서 하계의 수문장으로 강등되었다.

일반적으로 검정색은 애도와 죽음을 나타내는 색이지만 미라를 만들 때 쓰는 팅크의 검정색은 부활의 상징이기도 하다.

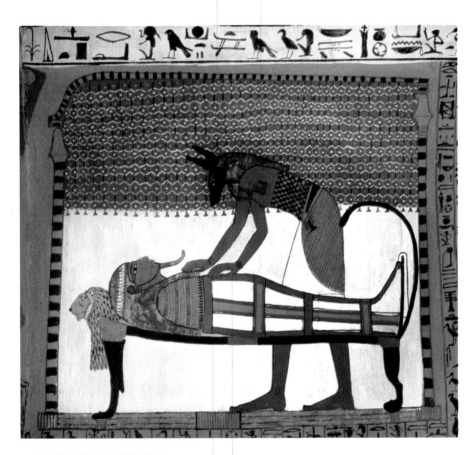

이 장면에서 미라를 만드는 신은 '이미 우트'(imy-ut, '미라를 만드는 곳에 있는 자')라는 묘비명과 함께 등장한다. 그는 자칼 신인 시노폴리스로, 죽은 이들의 심장 무게를 재는 호루스와 토트 신을 돕는다.

고인의 관에 몸을 기울이고 있는 아누비스 신은 정화 의식을 거행하고, 미라를 만드는 과정을 보여준다.

▲ 〈향료를 발라 미라를 만드는 아누비스〉, 센네젬의 무덤. 기원전 16~14세기, 룩소르, 데이르 엘 메디나

쌍둥이 형제인 잠의 신 히프노스와
죽음의 신 타나토스는 밤의 여신 닉스와
암흑의 신 에레보스의 아들이며.
커다란 날개를 단 전사의 모습이다.
이들은 영웅 사르페돈의 시신을 수습해
매장지로 옮긴다.

이승과 저승을 오가는 신 헤르메스는 지팡이 카두세우스를 들고,
날개 달린 모자 페타소스를 쓰고 있다.
그는 사르페돈의 시신을 옮기도록 지시를 내린다.

창과 방패를 든 전사들이 엄숙하게
이 의식을 지켜보고 있다.

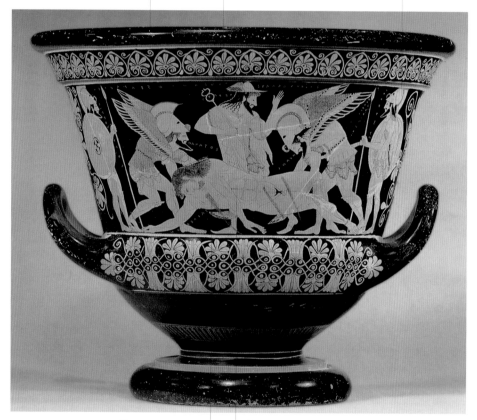

영웅 사르페돈의 시신에 생긴
수많은 상처에서 피가 끊임없이
흘러나온다.

제우스의 아들이며 트로이군을 도와 함께 싸운 사르페돈은
전장에서 치명상을 입고 쓰러졌다. 아폴론이 사르페돈의
장례식을 주관한 후 그의 시신은 고향 리키아로 옮겨졌다.
(《일리아스》16권 666~83행).

▲ 에우프로니오스의 크라테르, 〈사르페돈의 시체를 옮기는 히프노스와 타나토스〉,
기원전 510. 뉴욕 메트로폴리탄 미술관 소장품이었으나. 지금은 이탈리아 국립 미술관에서 전시

고르고 세 자매 중 한 명인 메두사와
눈이 마주치는 이는 돌로 변한다. 때문에
메두사의 시선을 받는 관람자들은
공포와 고통을 느끼게 된다.

바다의 신 포르키스와 바다 괴물
케토의 딸들인 괴물 세자매
고르고의 머리털은 쉴 새 없이
방향을 바꾸며 서로를 물어뜯는
얽히고설킨 뱀이다.

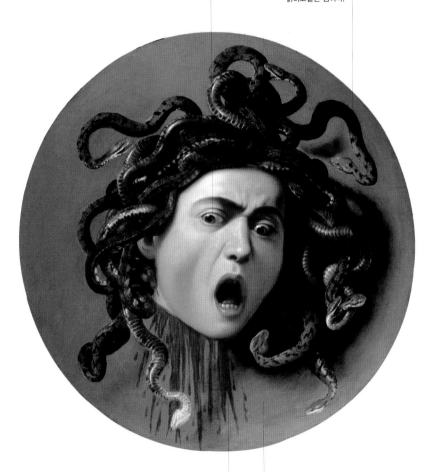

영웅 페르세우스가
칼로 단번에 잘라버린
메두사의 머리에서
피가 세차게 흘러내린다.

이 그림은 둥근 방패형 화면에 그려졌다.
이는 페르세우스가 고르곤의 머리를 아테나 여신에게
바친 후, 그것을 아테나 여신의 방패에 달았다는
사실을 암시한다. 방패에 달린 고르곤의 쏘아 보는
시선은 사악한 무리를 제지하는 무기로 쓰였다.

▲ 미켈란젤로 메리시 다 카라바조,
〈메두사〉, 1598년 무렵, 피렌체, 우피치 미술관

# 죽음의 신

지하세계의 신 플루톤(하데스)은 꽃을 꺾고 있는 프로세르피네(페르세포네)를 납치했다. 플루톤은 안간힘을 써서 프로세르피네를 잡고 있다.

교황 바오로 5세의 조카인 스키피오네 보르게세 추기경이 주문했던 이 조각상은 단순한 군상이 아니라, 관람자의 눈앞에서 벌어지는 사건을 충분히 알려주는 역할을 한다.

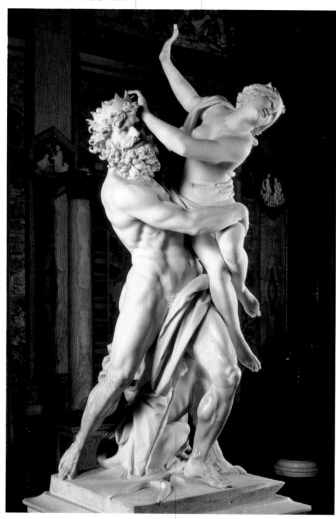

프로세르피네는 팔을 내젓고, 발을 버둥거리며 소리를 질러 도움을 청하지만, 플루톤의 손아귀를 벗어날 수 없었다. 결국 그녀는 플루톤과 결혼한다.

▲ 잔 로렌초 베르니니,
〈프로세르피네를 겁탈하는 플루톤〉,
1624년 무렵, 로마, 빌라 보르게세 미술관

플루톤과 프로세르피네의 발치에는 육중한 케르베로스가 앉아 있다. 머리가 셋 달린 괴물 개 케르베로스는 지하세계의 문을 지킨다.

이 작품은 메이플소프가
고전 미술에 나타난 누드와
성애를 주제로 진행했던
긴 연작의 일부이다.

악마라는 주제는 가톨릭 문화권에서 죄와 사악을 나타내는
도상과 관련된다. 메이플소프의 작품에서는
동성애와 악마라는 주제가 긴밀히 연결되어 나타난다.

구부러진 작은 뿔과 뾰족한 귀가 특징인
이 괴물은 불온한 미소를 짓고 있다.
괴물의 얼굴은 악마의 용모와
그리스 신화에 나오는 목신(牧神),
판의 용모가 뒤섞였다.

▲ 로버트 메이플소프,
〈이탈리아의 악마〉, 1985, 개인 소장

# 연옥과 지옥

## *Purgatory and Hell*

미술가들은 연옥과 지옥을 고통을 당하는 곳으로 표현하며 일반적으로 땅 아래에 그린다. 또한 하느님의 빛이 닿지 않는 곳임을 은유하여 캄캄하게 표현한다.

연옥 교리는 마태오의 복음서와 바오로 사도의 편지에서 유래했으며, 제1차 리옹 공의회(1245년)와 트리엔트 공의회(1545~63년)에서 재확인되었다. 로마 가톨릭 교회에서 발표한 최근 문서(1979년) 역시 연옥을 하느님 앞에 가기 전에 영혼을 정화하는 장소로 규정했다. 비록 교리서에서 설명하는 연옥은 불확실하지만, 미술가들은 연옥을 땅 밑에 있으며 불길에 휩싸여 있고 지옥에 가깝다고 상상했다.

단테는 《신곡》에서 연옥은 7단계(칠죄종: 7대 죄악, 곧 교만·분노·시기·정욕·탐식·탐욕·나태)로 나눈 산이고, 우티카의 카토가 지키고 있는데 꼭대기는 천국이라고 설명했다. 이런 단테의 생각은 미술가에게 심대한 영향을 미쳤다. 지옥은 그리스도교의 사후세계에서 세 번째 영역으로, 관례적으로 땅 밑에 있으며 사탄 루시퍼와 악마들이 지배한다. 그곳에서 영혼들은 영원토록 고문을 당한다. 지옥 도상은 9~10세기에 〈계시록〉 또는 〈요한의 묵시록〉 삽화로 널리 유행했다. 가장 유행했던 지옥 도상은 단테의 상상에서 강한 영향을 받아 지옥을 거꾸로 놓은 원뿔형으로 그려졌다. 지옥은 9단계 동심원으로 나누어졌는데 이는 9품 천사의 무리로 나눈 천국에 상응하며, 인간의 죄악을 경미한 것(세례를 받지 않음)부터 최고의 악(배반)까지 서열화한 것이다.

뱀에게 잡아먹히는 벌을 받는
영혼은 도둑으로 추정된다.

지옥에 떨어진 영혼을 삼키는 사탄은 파충류의 발가락을 가진
혐오스러운 괴물로 그려졌다. 교만한 죄를 지은 지하세계의
주인인 사탄은 교만한 죄를 저지른 이들을 잡아먹은 후,
그들을 지옥 깊은 곳에서 살게 한다.

그리스도교에서 이단자로 여기는 무함마드는
어깨 아래 쓰인 명문(MAHOMET)으로
알아볼 수 있다. 기다란 뿔과 날개를 단 악마가
그의 목을 질질 끌고 간다.

쇠꼬챙이가 남색자의
피부를 꿰뚫는다.
색욕에 빠진 이들
중에서도 왕관을 쓴
이는 집게로 살을
꼬집혔다.

인색한 구두쇠들은
녹인 금을 삼켜야
하는 벌을 받는다.

식탐가는 손에 닿지 않는
거리에서 음식을 받거나
퇴비를 억지로 먹으며
조롱당하는 고문을 받는다.

분노한 이들은 거대한 쥐에게
잡아먹히거나, 자기 손을 스스로 먹는
가혹한 벌을 받는다.

▲ 조반니 다 모데나, 〈지옥〉,
1404, 볼로냐, 산 페트로니오 성당, 볼로니니 소성당

# 연옥과 지옥

연옥의 산으로 들어가는 입구는 복수의 천사가
지키고 있다. 잿빛 가운을 입은 천사는 칼집에서 빼낸
검을 들고 있는데, 검은 태양빛을 반사한다.
7단계로 이루어진 산을 따라 슬프게 행진하는
연옥의 영혼들이 매우 자세하게 그려졌다.

화가는 구름이 옅게 낀 하늘 위에
아치가 층층이 쌓인 천국의 하늘을 그렸다.
각 아치가 나타내는 하늘에는 행성의 이름을 붙였다.

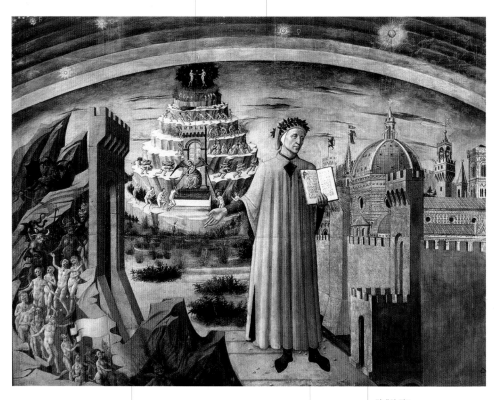

지하세계로 가는 문은
중세 양식이 두드러지는 흉벽으로
급격한 단축법을 이용해 그렸다.
그 옆으로 무장한 악마가 이끄는
버림받은 영혼들이 울면서 행진한다.

월계수 관을 쓰고 있는 단테는
《신곡》 지옥편 제 1곡을 펼쳐서
보여준다. 단테는 관람자들을
바라보며 오른손으로
지하세계의 입구를 가리킨다.

단테의 뒤로
성벽과 성문은 물론이고
브루넬레스키의 돔을 올린
산타 마리아 델 피오레
대성당, 조토의 종탑,
팔라초 델라 시뇨리아의 탑
등 피렌체의 여러 유명한
건축물들이 펼쳐진다.

▲ 도메니코 디 미켈리노, 〈연옥의 산〉,
1465, 피렌체, 산타 마리아 델 피오레 성당

지옥의 불길은 폐허가 된 플루톤(그리스 신화의 하데스)의
궁전을 집어 삼킬 것처럼 보이며 화면에 인상적인
조명 효과를 연출한다.

플루톤의 궁전에서 수많은 지옥의
괴물들이 연주회를 열고 있다.

어머니 베누스에게 명령을 받은 큐피드(쿠피도)가
플루톤에게 화살을 쏜다. 플루톤은
백마 네 마리가 끄는 마차를 몰고 있다.

두 갈래로 갈라진 갈퀴, 왕관, 불꽃처럼
붉은 겉옷은 옛날부터 지하세계의 신을
알려주는 상징물이다.

저 멀리 배가 지나가는 곳은
지하세계로 향하는 문이 있다는
아베르누스 호수이다.

많은 악마가 새를 변형해 만든
괴물로 그려졌다.

반쯤 옷을 벗은 베누스 여신이 지하세계에 빛과 사랑을
가져오기 위해 큐피드에게 플루톤을 쏘라고 명령한다.
그리고 그 명령이 바람직한 결과를 가져오는지 걱정스럽게
지켜보고 있다.

▲ 요제프 하인츠 2세, 〈타르타로스에 도착한 플루톤〉,
1640년 무렵, 마리안스케 라츠네 (체코 공화국), 메스트케 박물관

# 낙원

## *Paradise*

사람들은 선택된 자들이 들어가는 낙원을 고통과 악이 없는
기쁨의 정원이라고 상상한다. 낙원은 자비로운 신의 빛이 비치는
찬란한 천상 도시이다.

낙원의 이미지는 은총의 강이 흐르며, 생명의 나무가 자라는 정원이나 지상 천국 도상과 긴밀하게 관련된다. 초창기 그리스도교 미술가들은 선택된 영혼을 샘물이나 강물을 마시는 비둘기 또는 사슴으로 표현했으며, 낙원을 군데군데 과실수가 있고 담장이나 울타리로 둘러싸인 풍요로운 정원으로 그렸다.

묵시록의 설명에 따르면, 천상 정원의 가운데에는 신비로운 양 한 마리가 자주 등장한다. 사도 바오로의 편지나 묵시록을 따른 다른 도상에서는 낙원이 천상 예루살렘으로 등장한다. 천상 예루살렘은 총안(몸을 숨긴 채 총을 쏘기 위해 성벽에 뚫어 놓은 구멍)이 있는 흉벽과 작은 탑이 있는 성벽으로 둘러싸인 빛나는 도시로, 구약 성경에 등장하는 예루살렘을 참고해 그렸다. 단테의 《신곡》에서 영향을 받은 도상에서는 낙원이 천사와 복자, 성인들이 사는 빛나는 영역이며 9품 천사들의 무리 또는 아홉 개 동심원으로 이루어진 지옥을 반영하는 구천(九天)으로 그렸다. 빛나는 만돌라 가운데에 앉아 있는 하느님과 가장 가까운 자리에는 보통 세 쌍의 날개가 달린 붉은 치품 천사가 자리를 잡는다. 이들은 손을 모아 깊은 신앙심을 보여주는 모습으로 등장한다.

성인들 속에는 성경에 나오는 인물들
뿐만 아니라 교황, 주교, 왕,
수도회 신도들도 있다.

화가는 낙원을 엄격한
위계질서가 있는 곳이라고
상상했다. 그림 속 낙원이
질서와 조화를 느끼게 하는
확고한 균형을 보여주는
까닭이 여기에 있다.
예수 그리스도와 성모
마리아는 나란히
옥좌에 앉아 있으며,
그 위에는 첨탑과 작은
뾰족탑으로 장식된 고딕
양식 닫집이 있다.

악기를 연주하는 천사들이
천상의 합창을 이끈다.

▲ 나르도 디 치오네, 〈천국〉,
1357, 피렌체, 산타 마리아 노벨라 성당,
스트로치 소성당

천사가 수녀의 손을 잡고서
선택받은 이들을
그들의 자리로 안내하고 있다.

틴토레토가 이 작품에서 그린
천상의 위계질서는 6세기의
《디오니시우스의 위서(僞書)》
를 기초로 그린 것이다.
단테 또한 《신곡》을 집필할 때
이를 기초로 삼았다고 한다.

이 그림은 낙원을 그렸으나 진짜 주제는
그리스도의 어머니인 성모 마리아의 대관식이다.
대관식은 화면 꼭대기에 등장하는데,
그곳은 하느님의 빛이 비치는 투명한 하늘로
구름이 층층이 쌓여 반원형 극장을 이루고 있다.

그리스도 아래에 있는 구름에는
복음사가 네 명이 자리를 잡고 있다.

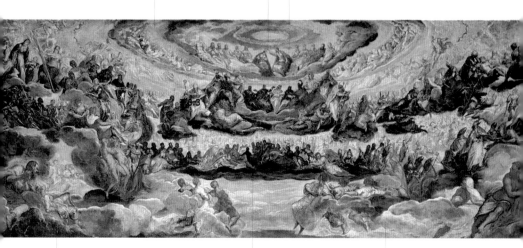

살라 델 마조르 콘실리오의 프레스코 벽화는
이 회화 작품에 의거하여 그렸으며,
천상의 위계질서와 총독이 정점에 서는
베네치아의 권력 서열을 연결시키는 개념을 보여준다.
결론적으로 고귀한 공화국의 수도 베네치아는
천상 예루살렘과 비슷하다는 의미이다.

노래하고 악기를 연주하는
천사들의 무리가 천상 합창을 이끈다.

이 회화는 베네치아 공화국이
팔라초 두칼레(총독 궁전)의
살라 델 마조르 콘실리오
(대평의원회의 방) 장식 벽화를
공모했을 때 제출한
예시 작품이었다.

▲ 야코포 틴토레토, 〈성모 대관식(낙원)〉,
1590년 무렵, 파리, 루브르 박물관

미래를 알고 싶어서 또는 사랑하는 이를 만나려고 사후세계를
다녀오는 것은 영웅이나 시인, 혹은 신처럼 극히 일부에게만
허락된 특권이다.

# 카타바시스

*Katabasis*

저승 생활에 대한 두려움과 호기심, 미래를 알고자 하는 욕구, 죽음을
이길 수 있을 듯한 환상. 이 모든 것이 지하세계로 내려가 고인의 영
혼에게 미래를 묻거나 그들을 구하고자 하는 카타바시스 배후에 자
리 잡은 동기이다.

오디세우스는 예언가 티레시아스와 자신의 어머니 안티클레이아를
만나도 된다는 허락을 받아 지하세계로 내려온다. 또한 어머니 세멜레
에게 질문하려고 지하세계로 내려온 디오니소스 신, 인간 중에는 테
세우스와 알케스티스, 헤라클레스 등이 카타바시스의 주인공이다. 에
우리피데스의 《알케스티스》에서는 헤라클레스가 지하세계로 내려가
타나토스와 싸워 이기고 알케스티스를 구한다. 알케스티스는 사랑하
는 남편 아드메토스의 목숨을 구하기 위해 자신의 목숨을 대신 내놓
았던 인물이다. 베르길리우스의 《아이네이스》에서는 영웅 아이네이
아스가 지하세계로 내려가 자신에게서 돌아선 여왕 디도와 자신의 아
버지 안키세스를 만난다. 베르길리우스와 오비디우스는 오르페우스
가 지하세계로 내려가 사랑하는 에우리디케를 구하려 했지만 결국 실
패한다는 이야기를 전했고, 수많은 미술가가 이 이야기를 화폭에 옮겼
다. 호메로스와 베르길리우스의 영향을 받은 단테는 스스로 지옥ㆍ연
옥ㆍ낙원을 거치는 카타바시스의 주인공이자 연대기의 기록가가 되
었다. 훗날 카타바시스는 외전 《니고데모 복음서》에 전해지는 '림보
로 내려온 그
리스도'로 변
화한다.

● **이름**
카타바시스는 그리스어로
'하강'을 뜻함

● **정의**
고대 그리스인들은
카타바시스를 지하세계로 가는
영혼의 여행이라 생각했다.
특히 영웅이나 신이 사후세계로
여행을 떠났다가 다시 이승으로
돌아오는 것을 이른다.

● **출전**
《사자의 서》, 호메로스의
《일리아스》와 《오디세이아》,
플라톤의 《파이드로스》,
플라우투스의 《포로들》,
베르길리우스의 《아이네이스》,
루키아노스의 《사자의 대화》,
외전 《니고데모 복음서
(빌라도 행전)》, 야코부스 데
보라지네의 《황금 전설》,
단테의 《신곡》

● **이미지의 보급**
그리스 로마 문화권에서
폭넓게 오랫동안 유행했다.
그리스도교 도상 전통에서는
그리스도가 림보에 내려가는
형식을 띠며, 미술에서는
단테의 《신곡》과 연계된다.

◀ 안드레아 다 피렌체,
〈림보로 내려온 그리스도〉, 1365,
피렌체, 산타 마리아 노벨라 성당

이 작품은 바오로와 베드로, 외전 《니고데모의 복음서》에서 전하는 이야기를 매우 정확하게 보여준다.
그리스도는 연옥 문을 밀어젖히고 안으로 힘차게 걸어 들어온다. 승리한 그리스도는 왼팔에 십자가를 들었다. 십자가에는
부활을 상징하는 깃발이 휘날린다. 그리스도가 입은 붉은색 로브와 암청색 겉옷에 장식된 풍부한 금박이 두드러진다.

화가는 조상들의 림보(라틴어 Limbus Patrum)를 메마른 바위투성이 산등성이라고
상상했다. 커다란 동굴 안에는 야곱의 열 두 아들인 이스라엘 민족의 조상과 예언자,
아담, 세트, 모세, 다윗, 이사야 그 외 구약성경의 인물들은 물론 세례자 요한도 있다.

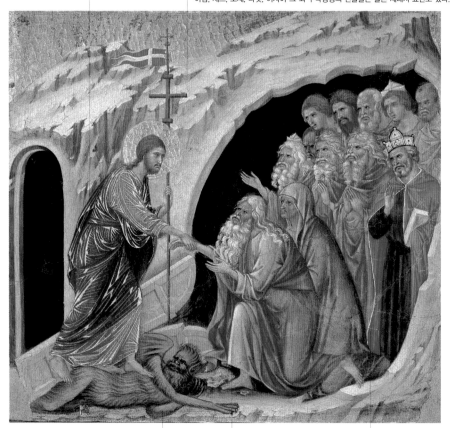

그리스도가 열어젖힌 문 아래에 악마가 깔려
있다. 이는 죽음을 이긴 예수의 승리, 곧 악을
누른 선의 승리를 상징한다.

▲ 두초 디 부오닌세냐, 〈림보로 내려온 그리스도〉,
〈마에스타 제단화〉의 세부, 1308~11, 시에나,
오페라 델 두오모 박물관(대성당 유물 박물관)

수염을 길게 기른 채
그리스도 앞에 무릎을 꿇은
노인은 아담이다.
〈니고데모 복음서〉에 따르면
아담은 가장 먼저 림보에서 나와
해방되는 인물이다.

붉은색 겉옷을 입고 있는
다윗 왕은 왼손에 시편을 들고,
머리에 황금 관을 썼다. 그는
그리스도가 림보로 내려옴을
예언했다고 해석되는 〈시편〉
107장 10~16절 때문에
이 장면에 등장한다.

1992년 카셀 도쿠멘타 IX에 출품한 이 작품은 예수가 부활한 후 내려가는 림보 입구를 재현한 것이다. 림보는 정육면체 구조에 매우 좁은 문 하나가 있는 모습이다.

방 가운데에 있는 암청색 안료는 주변의 환한 빛을 부드럽게 흡수해 둥근 구멍을 메운다.

정육면체 안에는 창이 없고 대신 천장이 뚫려 하늘이 보인다. 그곳으로 환한 빛이 쏟아져 들어온다.

관람자들은 구멍에 담긴 암청색의 무한한 심연에서 숭고함과 아찔한 기분을 느낀다.

▲ 애니쉬 카푸어, 〈림보로 내려옴〉, 1992, 카셀, 도쿠멘타 IX

이 작품은 천상(머리 위 하늘), 지상(관람자들이 들어가 있는 정육면체 내부), 림보(바닥에 난 둥근 구멍)를 이상적으로 연결하고 있다.

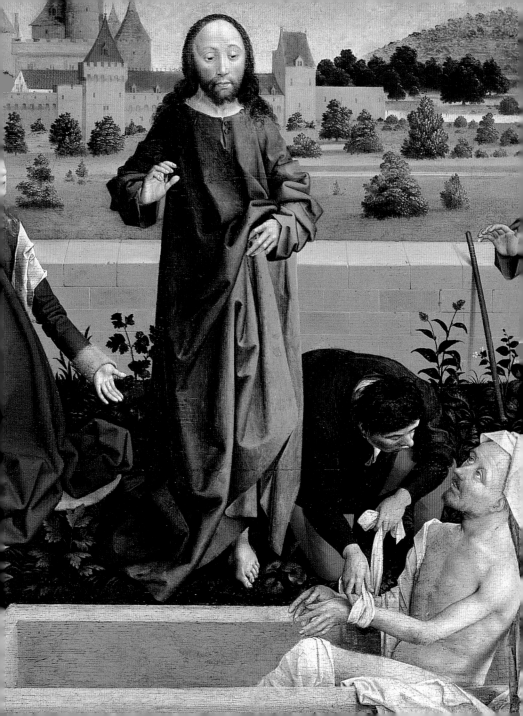

# 8 부활

REBIRTH

◀ 코에티비의 대가,
〈라자로의 부활〉,
1460년 무렵, 파리, 루브르 박물관

# 그리스도의 부활

그리스도의 부활은 수백 년 동안 부활이라는 기적을 재현하려는 미술가들에게 영감을 제공했다.

*Resurrection of Christ*

● **이름**
라틴어 'resurrectus'는 '죽음에서 살아 돌아옴'을 뜻하는 'resurgere'의 과거분사형이다.

● **시간과 장소**
부활 주일, 예수가 십자가에서 세상을 떠난 후 사흘 뒤. 그리스도의 무덤

● **출전**
복음서에는 이 사건이 등장하지 않고 그 이후의 기도문에 나타난다.

● **이미지의 보급**
모든 그리스도교 국가에서 매우 폭넓게 오랫동안 유행했다. 그리스도의 부활은 가톨릭의 기초적 교리 중 하나이다.

부활은 그리스도가 죽음을 이긴 사건으로, 그가 십자가 위에서 순교한 지 사흘 뒤에 일어났다. 그러나 그리스도의 부활은 그리스도교에서 가장 중요한 주제임에도 불구하고 복음서에는 기록되지 않았다. 여기서 다루는 이 이야기는 부활한 그리스도가 성모 마리아와 마리아 막달레나(놀리 메 탄게레 도상에 나옴) 그리고 제자들(엠마오의 저녁식사, 성 도마의 불신 도상에 나옴)에게 나타난 일을 기록한 것이다. 〈마태오의 복음서〉(27장 62~66절)에 따르면 대사제가 "그의 제자들이 와서 시체를 빼돌리고 백성들에게는 그가 죽었다가 다시 살아났다고 떠들지 못하도록" 무장한 병사들을 배치해 그리스도의 무덤을 지키라고 했다. 그러므로 부활을 그릴 때 미술가들은 흔히 잠들거나 도망가거나 혹은 기적 같은 사건에 놀라거나, 눈부신 빛 때문에 넋을 잃어 땅에 쓰러진 병사들의 무리를 등장시킨다.

그리스도의 부활은 옛날부터 내려오는 출전에는 등장하지 않았기 때문에 미술가들은 이 주제를 상당히 자유롭게 다뤘다. 그러다가 시간이 흐르면서 그리스도의 부활 도상에 두 가지 변화가 생겼다. 하나는 승리자인 그리스도가 열린 무덤 위로 공중부양하며 마치 승천을 예시하듯 시선을 하늘로 향하고 있는 장면이다. 두 번째 변형은 무덤에서 일어난 그리스도의 육체를 두드러지게 그려 그리스도가 인간이며 현세적 차원에서 제약을 받는 존재임을 드러내는 것이다. 대부분 부활 장면에서 그리스도는 붉은색 십자가가 있는 흰 깃발을 들고 있는데, 이 깃발은 그리스도가 죽음을 이겼음을 상징한다.

▶ 마르크 샤갈, 〈부활 세폭화〉(일부), 1937~48, 파리, 퐁피두 센터

그리스도는 오른손에 붉은색 십자가를 그린
흰 깃발을 잡고 있다. 이 깃발은 그리스도의
순교와 부활을 상징한다. 이 장면은 지켜보는
사람이나 천사가 없는 야외 풍경에서 벌어져서
관람자가 그리스도의 부활을 명상하며,
반성하는 차원을 강조한다.

이 풍경은 부드러운 구릉이
펼쳐지는 토스카나의 시골,
곧 화가의 고향을 재현한 것이다.
황량하면서도 군데군데
푸른 풍경은 예수 그리스도가
스스로 죽음을 택해 인류를
구원했음을 암시한다.

무덤에서 일어난
그리스도는 겉의에 차고
당당해 보인다.
그는 왼발을 무덤가에
굳건히 올려놓았다.
왼쪽 무릎에 올려놓은
왼손은 옷자락을 잡고
있는데, 십자가 처형 때
못 박혔던 상처가 그대로
남아 있다.

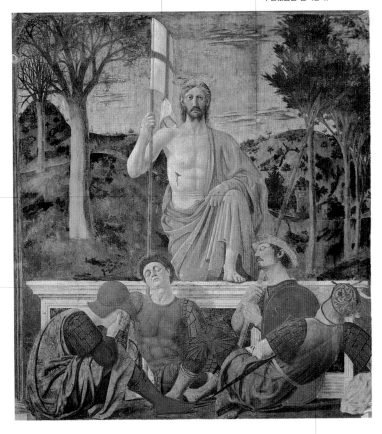

화가는 그리스도의
무덤, 곧 이탈리아어로
세폴크로(sepolcro)를
앞으로 당겨, 관람자의
시선에 나란하게 놓아
무덤 자체를 강조했다.
이는 자신의 고향 보르고
산 세폴크로(Borgo San
Sepolcro)에 경의를
표한 것이다.

낮은 시점 때문에 거대한 그리스도와 졸고 있는 군사들을
올려다보게 된다. 화가는 극적인 단축법을 적용했으며,
다양한 자세의 인물들을 그렸다. 이는 원근법에 대한 화가의 자신감과
그가 유별나게 원근법에 정통했음을 확인시켜 준다.

▲ 피에로 델라 프란체스카, 〈부활〉,
1463~65, 보르고 산 세폴크로, 시립 미술관

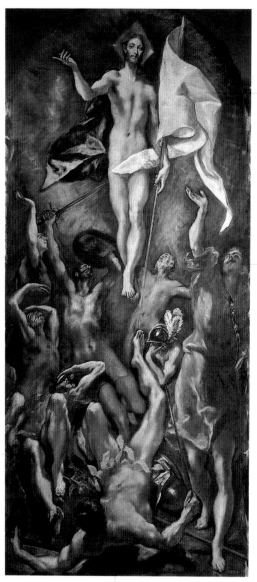

부활한 그리스도의 몸은 마치 신비로운 힘에 의해 하늘로
올라가는 것 같다. 그는 왼손에 부활의 깃발을 들고 있는데,
옛날부터 전해오는 붉은색 십자가는 그리지 않았다.
신이 내린 바람이 불어 깃발이 펄럭이는 듯 보인다.

기적과 같은 사건이 일어나자 대사제가 무덤을 지키라고 세워놓은
군사들은 놀라움과 두려움이 가득한 눈빛으로 위를 올려다본다.

◀ 엘 그레코, 〈부활〉,
1596~1610, 마드리드, 프라도 미술관

영광스럽게 공중에 떠 있는 그리스도의 장엄한 누드에 대응하여
전경에 나동그라진 병사의 몸은 마치 그림 밖으로 미끄러져
나갈 것만 같다.

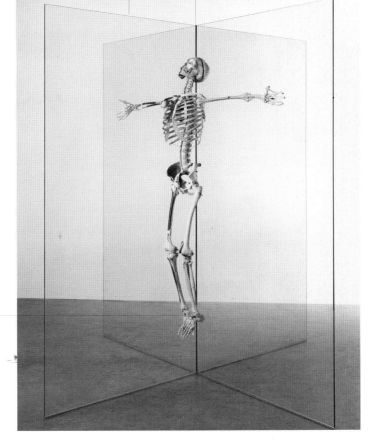

거대한 유리판 네 장이 90도 각도로 엇갈려 있다. 이 유리 십자가는 그리스도의 순교 도구와 그리스도의 부활 때 함께 오는 빛과 바람의 소용돌이를 재현한 것이다.

유리판 사이에 낀 해골은 중력에서 자유로운 듯 허공에 떠 있는데, 죽음에 대한 역설적 승리를 표현하기 위해 팔을 활짝 펼쳤다.

이 작품은 전통적인 그리스도교 도상학의 모티프에 획기적인 변화를 일으켜 부활의 대상을 그리스도에서 전 인류로 확장시킨다. 깃발, 관, 무덤을 지키는 병사 같은 부활 도상과 관련된 이미지가 사라지면서 부활은 성자에게만 가능한 것이 아닌 누구에게나 가능한 상태로 바뀌게 된다.

▲ 데미언 허스트, 〈부활〉, 1998~2003, 런던, 개인 소장

# 엠마오의 저녁식사

그리스도의 부활과 승천 사이에 있었던 이 사건은 그리스도와 인간이 사랑으로 결합되었음을 보여주는 가슴 뭉클한 예화 중 하나이다.

## *Supper at Emmaus*

- **시간과 장소**
  십자가 처형 사흘 뒤.
  예루살렘과 엠마오를
  연결하는 길

- **등장인물**
  예수와 두 제자

- **출전**
  루가 24장 13~35절,
  마르코 16장 12~13절

- **이미지의 보급**
  중세 전성기 이후 모든
  그리스도교 국가에서
  광범위하고 지속적으로
  등장한다. 특히 17세기에
  인기가 많았다.

▼ 파올로 베로네세,
〈엠마오의 저녁 식사〉,
1560년 무렵, 파리, 루브르 박물관

그리스도의 두 제자(그중 한 명이 클레오파스)가 슬픔과 실망감에 잠긴 채 예루살렘에서 엠마오에 이르는 길을 걷고 있었다. 그들이 사랑하는 예수가 세상을 떠나 이스라엘 사람들이 영적 · 정치적으로 구원받으리라는 소망이 좌절되었기 때문이다.

이들이 이야기를 나누는 도중 길을 걷던 한 사람이 제자들과 합세했고, 최근에 벌어진 일을 모른다는 듯 무슨 이야기냐고 물었다. 두 제자는 새벽에 예수의 빈 무덤을 본 성스러운 여인들이 예수가 천사를 만나 부활했을 수 있다고 이야기한 것을 전했다. 낯선 사람은 그 말을 듣고 왜 예언자의 말을 믿지 못하냐고 꾸짖고는 이렇게 말한다. "그리스도는 영광을 차지하기 전에 그런 고난을 겪어야 하는 것이 아닌가?" 뒤이어 그는 두 제자에게 성경에 쓰인 그리스도에 대한 모든 일을 설명해준다. 저녁 무렵 두 제자와 낯선 사람은 엠마오 근처에 도착했다. 두 제자는 그에게 함께 머무르며 식사를 하자고 청했다. 마침내 두 제자와 낯선 사람은 함께 음식을 먹으려고 마주 앉았고, 낯선 사람은 빵을 들어 축복하고 두 제자에게 나누어 주었다. "그제야 그들은 눈이 열려 예수를 알아보았는데 예수의 모습은 이미 사라져서 보이지 않았다." 엠마오의 저녁 식사 도상은 부활한 예수가 엠마오의 한 여인숙에서 제자들과 저녁 식사를 하던 중 뒤늦게 그가 예수라는 사실을 알게 된 제자들이 놀라는 모습을 그린 것이다.

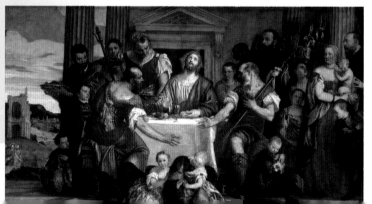

복음서에서는 여관 주인이 등장하지 않는다. 하지만 화가들은 이 기적적인 사건을 목격한 사람의 수를 늘리고, 신도 입장에서 예수의 신원을 확인하는 과정을 강조하기 위해 여관 주인을 이 장면에 등장시키곤 했다.

예수 그리스도는 탁자 가운데에 앉아 오른손을 들어 빵과 포도주에 축복을 내린다. 흥미롭게도 그리스도의 타원형 얼굴에는 수염이 없다. 예수의 얼굴과 벽에 드리워진 여관 주인의 그림자가 강렬한 대조를 이룬다.

나이 든 제자는 팔을 펼쳐서 십자가에서 순교한 그리스도를 다시금 일깨운다.

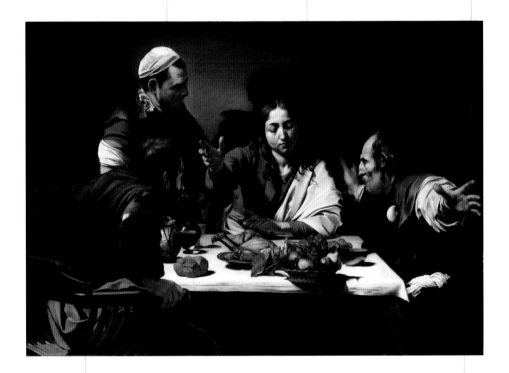

젊은 제자는 오후에 엠마오로 함께 걸어온 길동무가 부활하신 그리스도라는 사실을 깨닫고는 깜짝 놀란다. 그는 흥분하여 의자 팔걸이를 붙잡고 일어서려 한다. 황급한 그의 손동작은 모든 그리스도 교인이 예수의 부르심에 응답할 수 있도록 항상 준비해야 함을 암시하는 것으로 추정된다.

제자가 놀라움과 감동으로 넓게 펼친 두 팔의 길이는 대단히 깊은 회화적 공간을 보여주는 의미도 있다.

▲ 미켈란젤로 메리시 다 카라바조, 〈엠마오의 저녁식사〉, 1601년 무렵, 런던, 국립 미술관

# 놀리 메 탄게레

*Noli me tangere*

마리아 막달레나가 눈물을 흘리자 예수가 그녀를 측은히 여긴다. 이 도상은 미래에 있을 그리스도의 승천에 나타나는 배경, 곧 시골 정원에 대한 구실을 준다.

- **정의**
라틴어로 '내게 손을 대지 말라'는 뜻. 그리스도는 마리아 막달레나에게 나는 부활했으나 더 이상 이승의 사람이 아니라는 뜻으로 이 표현을 썼다.

- **시간과 장소**
부활 주일 다음 월요일, 그리스도의 무덤 근처

- **등장인물**
그리스도, 마리아 막달레나

- **출전**
요한 20장 11~18절

- **이미지의 보급**
15~16세기에 마리아 막달레나 경배가 퍼져나가면서 지속적으로 유행했다.

이 사건은 부활 주일 아침에 시몬 베드로, 마리아 막달레나와 함께 그리스도의 무덤에 갔던 사도 요한이 기록했다. 그리스도의 시체가 보이지 않고, 그의 삼베가 무덤 바닥에 놓여 있으며, 그의 머리를 싸맸던 수건이 한 쪽에 따로 개켜 있음을 확인한 두 사도는 드디어 무슨 일이 일어났는지를 깨달았다. 그때까지도 그들은 "예수가 죽은 사람들 가운데서 반드시 다시 살아난다"는 성경 말씀을 깨닫지 못했다. 그들은 집으로 돌아갔지만 마리아 막달레나는 무덤에 머무르며 울었다. 그때 흰 옷을 입은 천사 둘이 나타났고, 그 다음 예수가 나타났다. 하지만 마리아 막달레나는 예수를 알아보지 못했다. 예수는 마리아에게 왜 울고 있느냐며 물었다. 마리아는 그가 동산지기인 줄 알고 그리스도의 시신을 옮겼냐고 물었다. 그러자 예수는 그녀에게 모습을 보이고는 "마리아야!" 하고 불렀다. 놀란 마리아가 예수의 발 가까이에 팔을 내밀자 예수께서 말씀하셨다. "내가 아직 아버지께 올라가지 않았으니 나를 붙잡지 말고(Noli me tangere)……", 후에 이 도상을 그린 화가

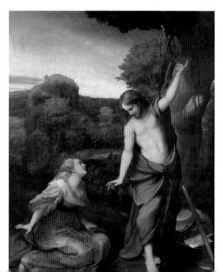

들은 정원을 배경으로 예수를 챙이 넓은 모자에 농부들이 입는 작업용 바지를 입고 괭이를 든 동산지기의 모습으로 그려 마리아 막달레나의 실수를 정당화해 주곤 했다.

▶ 코레조, 〈놀리 메 탄게레〉, 1534, 마드리드, 프라도 미술관

356 ✤

길을 가는 두 제자 중 한 명은 지팡이를 들고, 또 다른 한 명은 물을 담은 오목한 호리병을 들고 있다. 이들은 그리스도를 만나 예루살렘에서 엠마오로 함께 걸어가면서도 그리스도를 알아보지 못한다.

루가의 복음서에 기록된 대로 제자들은 낯선 길손에게 예수의 고난 이야기를 들려준다. 그들은 슬픈 표정과 슬픈 손짓을 하고 있다.

배경의 풍경 요소는 모두 없앴다.

'주님이 마리아 막달레나에게 말씀하신다'는 뜻의 명문이 두 장면을 나누고 있다.

마리아 막달레나가 입은 긴 옷은 주름을 공들여 표현했는데, 이 주름은 몸의 움직임을 보여준다. 그리스도를 알아본 그녀는 커다란 두 손을 들어 그리스도에게 다가간다.

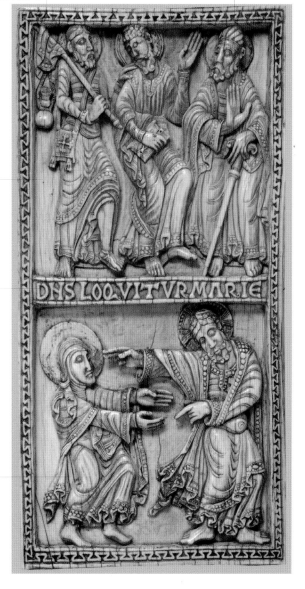

▶ 〈엠마오로 가는 여행과 놀리 메 탄게레〉를 새긴 상아판, 1100년 무렵, 뉴욕, 메트로폴리탄 미술관

예수의 무덤은 거대한 바위에
사각형 입구를 낸 형상으로 그려졌다.
무덤 출입구 안쪽은 검게 칠했으며
단축법 솜씨가 특히 빼어나다.

신의 은총을 나타내는 식물들인 종려나무, 사이프러스, 올리브나무가
보인다. 배경에 정원을 둘러싼 담이 보이면서 무덤은 지상낙원의
알레고리인 '담으로 둘러싼 정원', 곧 호르투스 콘클루수스(hortus
conclusus)로 변한다.

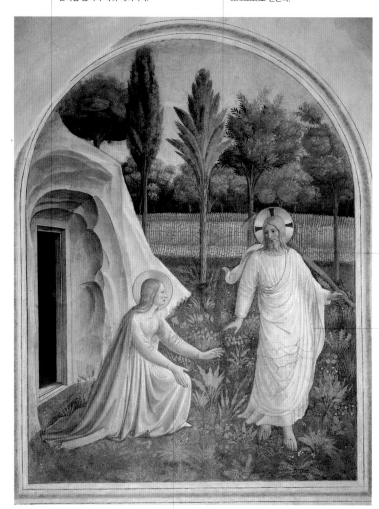

그리스도가 어깨에
괭이를 메어 마리아
막달레나는 부활한
그리스도를 동산지기로
오해하는 실수를 한다.

흰 옷을 입은 예수는
막 묘지를 떠나려는 참이다.
그는 오른손을 들어 마리아
막달레나에게 만지지 말라는
뜻의 경고를 보낸다.

▲ 프라 안젤리코, 〈놀리 메 탄게레〉,
1440~50년 무렵, 피렌체, 산 마르코 수도원

예수를 알아본 마리아 막달레나는 무릎을 꿇고 기쁨에 넘쳐 예수의 무릎을
껴안으려고 한다. 그녀의 옷이 꽃이 피어 있는 풀밭에 둥근 호를 그리며 펼쳐져 있어
마리아 막달레나가 그리스도 쪽으로 움직이고 있음을 보여준다.

이 사건은 도마 사도가 구체적인 증거가 없어 하느님의 아들이
죽음을 이겨냈다는 점을 믿지 못했다는 것을 나타낸다.

# 성 도마의 불신

## *Incredulity of Saint Thomas*

예수가 마리아 막달레나 앞에 모습을 드러낸 날 저녁, 그는 두려움 때
문에 한 집에 모여 문을 걸어 잠그고 있던 사도들 앞에 갑자기 나타났
다. 예수는 "너희에게 평화가 있기를!" 하고 인사한 후 그들에게 상처
가 난 두 손과 옆구리를 보여주었다. 예수는 "내 아버지께서 나를 보
내주신 것처럼 나도 너희를 보낸다."하고 말하며 사도들에게 세상에
주님의 말씀을 전하라는 사명을 내렸다. 사도들은 기쁜 마음으로 그
것을 받았다. 그리스도의 제자 중 디두모(Didymus), 곧 쌍둥이라고 불
리는 도마(Thomas)는 이때 그들과 함께 있지 않았다. 다른 제자들이
그에게 "우리는 주님을 뵈었소."라고 말하였으나 도마는 "나는 내 눈
으로 그분의 손에 있는 못 자국을 보고 내 손가락을 그 못 자국에 넣
어보고 또 내 손을 그분의 옆구리에 넣어보지 않고는 결코 믿지 못하
겠소."하고 말했다. 팔일 후, 제자들이 다시 그 집에 모여 있었는데 예
수가 나타나서 도마에게 네 손가락으로 내 손을 만져 보고, 네 손을 내
옆구리에 넣어 보라고 했다. 그제야 예수를 알아본 도마는 "나의 주님,
나의 하느님!"이라고 했다. 예수는 도마에게 이렇게 말했다. "너는 나
를 보고야 믿느냐? 나를 보지 않고도 믿는 사람은 행복하다."이 일화
가 인기를 얻었던 이유 중 하나는 이 사건이 모든 그리스도
교인이 직면한 수수께끼를 집약하고 있기 때문이다.
말하자면 이 사건은 인간이 되어 태어나신 그리
스도, 그의 죽음과 부활이라는 그리스도교 신
앙의 진리를 직접적인 증거 없이 믿는가를
신도들에게 묻고 있는 것이다.

- **시간과 장소**
  부활 주일 다음 월요일에서
  일주일이 지난 때. 예루살렘,
  복음사가 마르코의 어머니
  집으로 추정된다.

- **등장인물**
  예수와 성 도마(일부 자료에는
  다른 사도들도 등장)

- **출전**
  요한 20장 24~30절

- **이미지의 보급**
  중세 이후 광범위하고
  지속적으로 유행했다.
  특히 성 도마에 대한 경배가
  유서 깊었던 토스카나
  지역에서 더욱 널리 퍼졌다.

▼ 루카 델라 로비아,
〈성 도마의 불신〉, 1510년 무렵,
피렌체, 몬탈베 알라 퀴에테 소성당

복음서는 이 사건이 다른 사도들이 없는
실내에서 생긴 일이라고 기록하지 않았으나
그림에서는 둥근 대리석 아치가 있는
아름다운 르네상스 건축물 내부에서
사건이 일어나는 것처럼 그렸다.

흰 턱수염을 기르고 홀장을 든 인물은 어깨 위에 망토를
두르고 있다. 마치 이 장면을 상상하듯 바라보고 있는
이 인물은 복음서에는 나타나지 않는다. 그는 오데르초의
주교인 성 마그누스로, 이 제단화를 주문했던 베네치아
석공 조합의 수호성인이다.

화면 꼭대기에서
공간 안쪽으로 대각선 모양의
그림자가 드리워져 있다.
이것은 신도들에게
이 장면이 실제 눈앞에서
일어나는 것처럼 확실하다는
사실을 강조하기 위해 화가가
특별히 그려 넣었다.

예수는 의심하는
성 도마의 손목을 잡고
갈비뼈에 난 상처에
손가락을 넣어보라고
재촉한다.

▲ 조반니 바티스타 치마 다 코넬리아노,
〈성 도마의 불신〉, 1504~5년 무렵,
베네치아, 아카데미아 미술관

배경에는 요새를 쌓은 마을과 말을 타고 가는 나그네가 보인다. 베네치아 화가들은
성경의 의미를 보편적인 차원으로 확대하기 위해 이런 풍경을 배경에 끼워 넣곤 했다.

브라질 출신 미술가 비크 무니츠는 카라바조의 〈성 도마의 불신〉을
초콜릿 시럽을 이용해 다시 그린 후, 사진으로 찍었다.
여기서 관람자들이 보는 것은 카라바조의 원작을 초콜릿 시럽으로 그린
그림의 사진이다(3중 이미지).

무니츠는 초콜릿 시럽을 이용해
복음서에 등장하는
이 성스러운 주제를 세속화하고
있으며, 관람자의 시각뿐만 아니라
촉각, 후각, 미각까지 자극한다.

무니츠는 모사 작업을 통해 원작이 지닌 의미를
완전히 바꿔 놓았다. 그리하여 사람들이
다른 시점에서 원작의 의미를 생각해 볼 수 있게
한다. (초콜릿은 그림물감과는 다른 호소력을 보여준다).
이 작품은 과거의 위대한 미술작품이 수 세기를
거치면서도 살아남을 수 있었던 것은
그런 작품들을 새롭게 해석하려는 수많은 시도가
있었기에 가능했음을 알려준다.

▲ 비크 무니츠, 〈성 도마의 불신(카라바조의 작품을 모방하여)〉,
1999, 개인 소장

# 그리스도의 승천

복음사가 루가는 예수가 하늘로 올라가는 기적을 목격한 후
루가의 복음서와 사도행전에 이 사건을 기록한다.

*Ascension*

**시간과 장소**
부활 40일 후. 베다니 근처
감람산(올리브산),
예루살렘 성 밖에서 가깝다.

**등장인물**
하늘로 올라가는 예수, 사도들

**출전**
루가 24장 50~53절,
사도행전 1장 9~11절

**이미지의 보급**
지속적으로 유행했다.
특히 중세와 르네상스 때
매우 넓게 퍼졌다.

이 사건은 감람산에서 그리스도의 부활 40일 후에 벌어진다. 예수는 전 세계에 하느님의 말씀을 전하라는 사명을 사도들에게 내리고, 성령이 오심을 미리 알려준 후 승천한다. 모두 깜짝 놀란 가운데 하늘로 오른 예수는 마침내 구름에 싸여 보이지 않게 된다. 미술에서는 예수가 보통 영광스러운 빛에 휩싸인 모습으로 그린다. 사도들이 하늘을 바라보자 흰 옷을 입은 천사 둘이 나타나서 이렇게 말했다. "갈릴레아 사람들아, 왜 너희는 여기에 서서 하늘만 처다보고 있느냐? 너희 곁을 떠나 승천하신 저 예수께서는 너희가 보는 앞에서 하늘로 올라가시던 그 모양으로 다시 오실 것이다"(《사도행전》 1장 11절). 그 후 사도들은 예루살렘으로 돌아왔다.

예수의 승천은 대개 이 사건의 기적적인 성격을 강조하여 그린다. 또 입을 딱 벌리고 우두커니 서있는 수동적인 사도들과 빛에 휩싸인 채 영광스럽고 역동적으로 승천하는 예수의 모습을 대조하여 그림으로써 예수의 승천을 강조한다. 일부 작품에서는 구름이 부분적으로 그리스도를 가리고 있거나 파도바 스크로베니 소성당에 그린 조토의 작품을 비롯한 다른 작품에서는 그리스도의 전신상 중 일부가 화면을 벗어난 상태로 나타난다. 또 다른 작품에서는 감람산 정상에 그리스도가 이승에 남긴 마지막 자취인 족적을 그리는 경우도 있다. 이따금씩 성모 마리아가 이 장면을 지켜보는 경우도 있다.

▶ 〈승천〉, 튀송 레 아베빌
(Thuison-les-Abbeville) 참사회
제단화의 일부, 1485년 무렵,
시카고 미술관

화면의 맨 위에 있는 성령의 비둘기는
아래로 퍼지는 빛의 광원이 되어
환희에 찬 예수의 얼굴을 밝힌다.

예수 그리스도의 흰 옷을 입은 몸에서 따뜻한
빛이 뿜어져 나온다. 수많은 아기 천사들이 들어
올리는 구름 위에 서서 그리스도는 천상의 아버지를
포옹하려는 듯 두 팔을 펼쳐들었다.

이 작품은
암스테르담의
수석 행정관 프레데릭
헨리를 위해 그린
일곱 점의 연작 중
하나이다. 렘브란트는
연작 한 작품 당
1천 200플로린(유럽
중세의 피렌체 금화)
을 청구했지만 돈을
받지는 못했다.

믿을 수 없는 상황에 놀란 사도들이 무릎을 꿇은 채 고개를 들어 이 장면을 바라본다.
사도들이 있는 곳은 신의 빛이 거의 닿지 않아 컴컴하기 때문에 그들의 모습은
어렴풋이 보인다. 렘브란트는 사도행전에서 "갈릴레아 사람들아, 왜 너희는
여기에 서서 하늘만 쳐다보고 있느냐?"라고 묻는 천사 둘을 빼고 그림을 그렸다.

▲ 렘브란트 반 레인,
〈그리스도의 승천〉,
1636, 뮌헨, 알테 피나코테크

# 그리스도의 승천

카푸어는 그리스도교 교리인 승천이라는 주제를
공간 한가운데에서 흰 기체가 회오리치는 형태로 표현했다.
흰색 기체는 마룻바닥에 난 구멍을 통해 끊임없이 상승하여
천장에 달린 둥근 장치 속으로 빨려 들어간다.

인도 태생의 영국 미술가인 애니쉬 카푸어가
미술관에 설치하기 위해 구상한 이 작품은
끊임없이 환영이 나타났다 사라지면서
관람자의 시선을 사로잡는다.

▲ 애니쉬 카푸어,
〈그리스도의 승천〉, 2003.

# 성모 마리아의 승천

가톨릭 개혁 당시 개신교인 루터파 국가들과 국경을 맞대고 있는
곳에서는 성모의 승천 교회를 많이 세웠다. 성모 승천은
가톨릭교회에서 개신교에 대항할 때 가장 선호했던 주제이다.

## Assumption of the Virgin Mary

전설에 따르면 예수는 마리아의 시신을 요사팟 계곡의 묘지로 옮겨
달라고 제자들에게 청했다고 한다. 도중에 고위 사제들 중 한 명이 성
모 마리아의 매장을 방해하려 하지만 그 사제의 손가락이 관에 붙어
버리는 기적이 일어난다. 이어서 예수는 성모 마리아의 임종 때 데려
갔던 영혼을 그녀의 시신과 합쳤다. 성모 마리아는 환희에 찬 천사들
의 합창이 울려 퍼지는 가운데 하늘로 올라간다. 무덤 안에는 마리아
의 수의와 마리아의 상징인 장미 꽃다발이 남아 있었다. 이 장미 꽃다
발은 마리아와 마르타 자매가 만들었다. 이 자매는 각각 명상하는 삶
과 활동적인 삶을 나타내며, 성모 마리아 승천의 특징인 영혼과 몸의
결합을 상징한다.

　화가들은 이 장면에서 사도들을 등장시켰지만, 정작 그들은 성모의
시신이 없어진 후에야 그녀의 무덤에 도착했다. 가끔 성모 마리아의 무
덤에 서 있던 성 도마
가 성모로부터 그녀의
허리띠를 받기도 한다.
성모의 허리띠는 성모
승천의 자명한 증거물
이다.

### 시간과 장소
성모 마리아가 세상을 떠난
지 2~3일 뒤. 예루살렘 근처
요사팟 계곡의 묘지

### 등장인물
성모 마리아는 하느님
아버지가 기다리는 하늘로
올라간다. 때때로 성 도마를
제외한 사도들이 등장하기도
한다.

### 출전
외전인 《트란지투스 마리애
(Transitus Mariae, 마리아의 죽음)》
(복음사가 사도 요한이 지었다고
전하는 4세기 저술).
여기에 등장한 일화가
야코부스 데 보라지네의
《황금전설》에 다시
인용되었다.

### 이미지의 보급
성모 마리아를 기리는 일련의
도상에서 이 사건을 마지막
으로 그리거나 혹은 단독으로
그리는데, 광범위하고
지속적으로 유행했다.
특히 16~17세기 가톨릭 개혁
시기에 인기가 많았다.

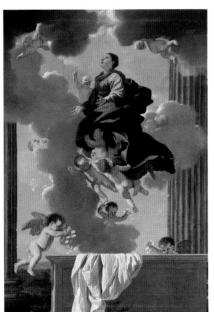

◀ 니콜라스 푸생,
〈성모 마리아의 승천〉,
1626년 무렵, 워싱턴 D.C.,
국립 미술관

# 성모 마리아의 승천

화가는 서열대로 자리 잡은 천사들 사이에서 거의 사라져버린 성모 마리아의 양 옆에 인류 최초의 조상인 미소 짓는 아담과 이브를 그려 넣었다.

쏟아져 내리는 황금 빛 속에서 예수 그리스도는 어머니를 맞아들일 준비를 한다.

화가는 사도들을 그릴 때 아래서 올려다보는 시점으로 독특한 단축법을 구사했다. 이들은 놀라서 손을 흔들며 승천하는 성모를 쳐다본다.

천사들이 구름처럼 몰려들어 돔 중앙을 향해 동심원을 그리며 성모 마리아를 '감아올린다.'

난간을 따라 자리 잡은 사도들은 무아지경에 빠져 있다. 돔 내벽을 따라 성모 마리아의 승천이 이루어지면서, 신도들이 모여 기도하는 돔 지붕 아래 공간은 상징적인 의미에서 성모 마리아가 조금 전까지 머물던 무덤으로 변한다.

▲ 코레조, 〈성모 마리아의 승천〉,
1526년 무렵, 파르마, 대성당

성인이나 영웅의 시체가 살아나 하늘로 들어가는 것은 주인공이 신격화되고,
그가 속했던 사회에서 영원히 기억될 것임을 나타내는 은유이다.

# 신격화

*Apotheosis*

'아포테오시스'는 고대 로마에서 사망한 황제의 신격화를 재가하는
예식을 일컫는 데 널리 쓰였던 용어이다. 아포테오시스는 보통 밀랍
군주의 조상을 만들고, 호화로운 옷을 입힌 후 일정 기간 대중에게 공
개한 후 태우는 과정으로 진행된다. 황제의 신격화는 황제직을 계승
하는 이가 책임을 지는 철저히 정치적인 행위였다. 이 전통은 기원전
44년 로마 원로원의 주창으로 이루어진 율리우스 카이사르의 신격화
에서 비롯되었는데, 카이사르의 신격화는 로마 사회에 엄청난 감동과
흥분을 몰고 왔다. 옥타비아누스 아우구스티누스와 그 이후 다른 황
제들도 카이사르와 같은 과정을 거쳐 신격화되었다. 신격화의 정치적
목적은 두 가지 측면에서 살펴볼 수 있다. 첫째는 황제직을 초자연적
인 차원으로 승격하여 찬양하는 것이요, 둘째는 의식을 통해 현직 통
치자의 권위와 그를 계승할 후계자의 권위를 연결하는 것이다. 그러
나 신격화 과정은 어떤 경우든 당연시되지 않았다. 칼리굴라와 네로
처럼 후계자에게 거의 존경을 얻지 못한 황제들은 찬양받지 못함은
물론이고 신격화되지도 않았다.

그리스도교 전통에서는 아포테오시스 도상이 성인뿐만 아니라 심
지어 세속 정치가를 찬미하는 데 성공적으로 적용되기도 했다. 이
들은 고대 로마의 아포테오시스 관례를 모방해 천사들의 환호와 천
상 합창단의 축복 속
에서 천국으로 올라
가는 모습으로 그려
졌다.

### ● 정의
그리스어 '아포테오시스
(apotheosis)'는 '신에게
다가가다'라는 뜻으로
고대 그리스와 로마에서
사람들에게 사랑받던 인물이
세상을 떠난 후 그 사람을
신격화·영웅화하는 예식을
일컫는다. 또한 군주를
찬미하거나 성인품에 오르는
예식도 포함된다.

### ● 출전
베르길리우스의 《아이네이스》,
오비디우스의 《변신》,
야코부스 데 보라지네의
《황금전설》

### ● 이미지의 보급
로마 문화권에서
두드러지게 나타난다.
특히 16~18세기에는
이 도상이 그리스도교
전통으로 채택되어
그리스도교 성인을 찬미하는
의식으로 자리 잡았다.

◀ 〈호메로스의 신격화〉,
기원후 1세기, 나폴리,
국립 고고학 박물관

황비 비비아 사비나는 하드리아누스 황제의 부인으로
기원후 136년 독살되었다. 당시 그녀의 나이는
50세였다. 영원의 여신이 황비를 천상의 집으로 인도하고
있다. 일반적으로 독수리로 등장하는 날짐승이 신격화된
고인을 하늘로 데려간다는 아포테오시스 개념은
그리스 문화에서 비롯된 것이다.

타오르는 햇불은 황제의 존엄한 배우자가
영생을 얻었음을 상징한다.

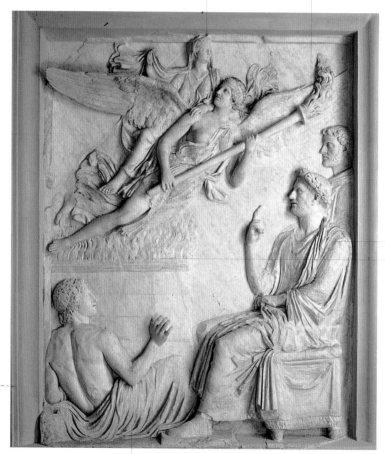

하드리아누스 황제는
황비에게 마지막
작별인사를 한다.
황비는 기원후 128년
아우구스타 칭호를 받았다.
비비아 사비나의 장례식은
지나치게 화려했다.
그 이유 중 하나는 황비의
죽음에 대해 황제가
책임을 져야 한다고
주장했던 이들을
진정시키기 위함이었다.
하드리아누스 황제는
비비아 사비나가 역정을
잘 내며 가혹하다고
말하곤 했다고 한다.

배경에는 황비를
화장하기 위해 쌓아놓은
장작더미가 보인다.
사비나가 유명을 달리하고,
2년 후, 하드리아누스도
세상을 떠났다.

관람자에게 등을 보이고 앉아 있는 이는
캄푸스 마르티우스(Campus Martius)로,
로마에서 매우 중요한 장례식을 거행하던 장소를 의인화한 것이다.

▲ 〈하드리아누스 황제의 부인 비비아 사비나의 신격화〉, 포르토갈로의 문(the Arch of Portogallo)의 일부,
기원후 2세기 초반, 로마, 카피톨리니 박물관

에스파냐의 수호 성인인 헤르메네질도는 서고트 왕 레오비길드의 아들로, 아리우스파였던 아버지에 대항해 반란을 일으켰고, 가톨릭 신앙을 지켰다. 그는 아리우스파 주교의 영성체를 받지 않아 참수형이 선고된다. 헤르메네질도가 오른손에 든 십자가는 그의 신앙을 상징한다.

천사가 헤르메네질도에게 화관을 씌워주려고 한다.

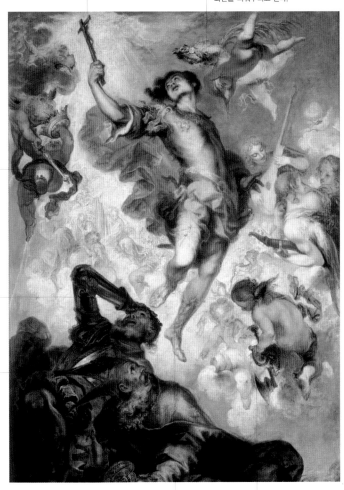

천사들의 합창과 음악이 연주되는 가운데 헤르메네질도 성인이 하늘로 올라간다.

헤르메네질도를 참수하라는 명령을 내린 아버지 레오비길드는 한손으로 머리를 잡고는 두려운 눈빛으로 아들이 하늘로 올라가는 모습을 바라본다.

두려움을 느끼고 도망가는 아리우스파 주교는 순교한 헤르메네질도 성인에게 구해달라고 빌지만 소용이 없다. 주교는 한 손에 성합(성체를 담는 그릇)을 들고 있다.

아래에서 하늘을 향해 과감하게 단축법을 구사함으로써 창백한 나머지 푸른 기가 도는 헤르메네질도 성인의 몸과 황금빛으로 물든 하늘의 배경이 관람자의 시야에 펼쳐진다. 또한 단축법 덕택에 하늘로 올라가는 성인의 영광스러운 모습이 강조되었다.

한 천사가 헤르메네질도 성인을 순교하게 한 도끼를 들고 있다.

▲ 프란시스코 데 헤레라 2세, 〈성 헤르메네질도의 승리〉, 1660년 무렵, 마드리드, 프라도 미술관

예수회를 설립한 성 이냐시오 로욜라가 구름 위에 앉아 있다. 천사들의 무리가 그를 지탱하는 가운데 성인은 천국으로 올라간다.

이 프레스코 천장화 중앙에 자리 잡은 성 삼위일체가 눈부신 빛을 내뿜으며 낙원으로 들어오는 이냐시오 성인을 환영한다.

이 프레스코에서 가장 중요한 상징인 성 이냐시오의 심장에서 네 줄기 빛이 나온다. 이 빛은 예수회의 선교 활동으로 복음이 전파된 유럽, 아시아, 아프리카, 아메리카 네 대륙을 비추고 있다.

성 프란시스 사비에르, 성 프란시스 보르자를 비롯한 예수회의 주요 인물들이 이냐시오 성인의 아포테오시스를 지켜보며 그 의미를 명상한다.

▲ 안드레아 포초, 〈성 이냐시오의 영광〉, 1691~94, 로마, 성 이냐시오 성당

아래에서 위를 바라보며 단축법을 구사해 그린 장중한 건축물이 교회의 천장 높이를 실제보다 두 배나 더 높게 보이게 하는 환영 효과를 만들어낸다. 이 작품은 바로크 시대 눈속임 기법을 잘 표현한 걸작이다.

죽은 후 다시 살아나는 것은 하느님의 전능하심을 명시하며,
그리스도교 신자들이 사후세계에서 누리게 될 행복에 대한 살아
있는 증거이다.

# 소생

*Resuscitation*

가톨릭 교리에서는 성모 마리아가 하느님의 특별한 은총을 얻어, 다른 사람들처럼 최후의 심판을 기다리지 않고 임종한 즉시 육체가 부활했다고 한다.

임종 때 분리되었던 육체와 영혼이 영원히 결합된 성모 마리아의 상태는 예수 그리스도의 기적으로 다시 살아난 이들(이로의 딸, 날름 과부의 아들, 베다니의 라자로)이나 성인들(베드로, 바리의 니콜라오, 도미니코)이 베푼 기적으로 살아난 이들과는 다르다. 이들은 이승으로 돌아가 수명을 채우고, 다시 두 번째 죽음을 맞았기 때문이다. 소생한 사람들은 모두 이웃에게 사랑을 베풀거나 모범적인 신앙생활로 예수의 마음을 움직이거나(예수의 제자이자 벗이었던 라자로가 그런 경우이다) 성인들의 동정을 얻었던 인물이다. 〈사도행전〉 9장 36~42절에 기록된 다비타 또는 도르가 역시 소생한 사람 중 하나이다. 다비타는 요빠(현 야파)라는 과부들이 많이 살았던 항구 도시에 살고 있었다. 그녀는 착한 일과 구제 사업을 많이 하여 교회에서 중히 여기고 사랑을 받게 되었다. 하느님은 베드로 성인을 통해서 그녀를 살리는 기적을 베풀었다. 이처럼 소생한 이들은 하느님의 능력을 보여줌과 동시에 결국 모든 신도들이 부활하리라는 약속을 보여주는 살아 있는 증거였다.

* 정의
라틴어로 '다시 깨어나다'
라는 뜻인 'resuscitare'는
사망 상태에서 생명이 돌아온
사람을 일컫는다. 이 사건은
하느님의 능력과 기적처럼
죽음을 이긴 몇몇 성인들을
통해 설명되며, 최후의
심판에 뒤이은 육체의 부활을
예시한다.

* 출전
공관복음서, 사도행전,
야코부스 데 보라지네의
《황금전설》

* 이미지의 보급
동서양에서 광범위하게
등장했다. 특히 중세와
17세기에 기적을 행한 성인
숭배의 유행과 관련되어
널리 유포되었다.

◀ 루이스 보라사,
〈1211년 가론 강에 빠진
순례자들을 구하는 성 도미니코〉,
〈성 클라레 제단화〉의 일부,
1414, 비크(스페인), 주교관 박물관

# 소생

여관 주인이 살해한 세 청년의 시체를 숨겨둔 창고이다. 선반에는 유리병, 마늘과 양파 꾸러미, 작은 통 등이 놓여 있다.

이 작은 패널은 어떤 제단화의 아래쪽에 해당하는 프레델라였으나 원래 제단화는 모두 해체되어 여러 박물관으로 흩어졌다.
바리의 성 니콜라오는 탐욕스러운 여관 주인의 술수에 넘어가 살해된 세 명의 청년을 되살렸다. 여관 주인은 세 청년의 시체를 토막 내서 초절임용 항아리 세 개에 담아두었다.

출입문 위에 걸린 초승달은 이 사건이 소아시아 리키아의 미라라는 고장에서 일어났음을 알려준다. 니콜라오 성인은 리키아의 주교였다.

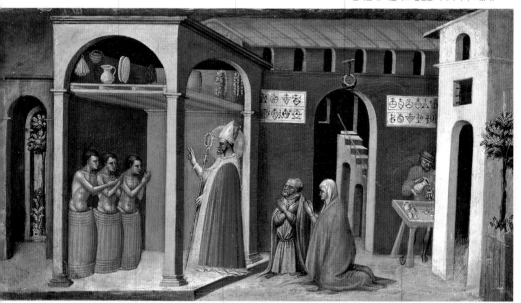

세 청년은 벌거벗은 채 손을 모으고 서있다. 이들은 니콜라오 성인의 기도로 토막 난 신체 부위가 붙어 되살아 나는 기적을 경험한다.

창고로 들어가는 출입문 양쪽에 걸린 팻말에는 상업을 나타내는 표상들이 가득하다.

삼중관을 쓰고 홀장을 들고 있는 금빛과 붉은색의 화려한 사제복을 입은 성 니콜라오 주교는 되살아난 세 청년에게 축복을 내린다.

▲ 비치 디 로렌초, 〈세 청년을 살린 성 니콜라오〉, 1434년 무렵, 뉴욕, 메트로폴리탄 미술관

교회 가까운 곳에서 제자들에게
둘러싸인 성 도미니크는 무릎을 꿇고
두 손을 모아 죽은 청년을 되살려 달라고
하느님께 기도한다.

청년 귀족 나폴레오네 오르시니는
추기경 포사노바의 조카로, 교황 비오 3세의
용병 대장으로 복무하다가 로마에 매복했던
청부살인업자에게 무참히 살해되고 말았다.
오르시니는 살인자들의 발밑에 쓰러져 있으며,
살인자들은 몽둥이를 휘두르고 있다.

개선문은 이 사건이 교황이 머무는
로마에서 벌어졌음을 알려준다.

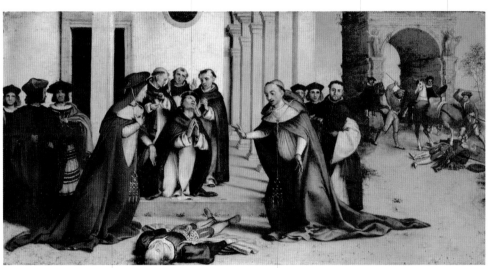

시신 왼쪽에 있는 추기경은
기도하는 성 도미니크 구즈만을
존경하는 눈빛으로 지켜보고,
시신 오른쪽에 있는 추기경은
놀란 모습으로 시신에게 다가간다.

조카의 불운한 사망 소식을 듣고 놀란 추기경은
슬퍼하며 오르시니의 시신 쪽으로 다가간다.
오르시니는 이 작품에 두 번 등장한다.
화면 맨 앞에 단축법이 대담하게 적용된
오르시니의 시신이 있고, 화면 오른쪽 배경에는
몽둥이로 맞는 오르시니가 있다.

▲ 로렌초 로토, 〈포사노바 추기경의 조카 나폴레오네 오르시니를 살리는 성 도미니크〉,
1516, 베르가모, 아카데미아 카라라

# 라자로의 부활

저승에서 살아 돌아온 라자로는 예수의 신성을 증명했다. 그는 예수의 권능을 목격한 가장 믿을 만한 증인이었다.

## *Resurrection of Lazarus*

● **시간과 장소**
예루살렘에서 불과 3킬로미터
떨어진 베다니 마을의 묘지.
이 사건은 〈요한의 복음서〉에
기록된 그리스도의 '일곱 기적'
중 마지막 기적으로
가장 상세하게 설명되어 있다.

● **등장인물**
예수, 라자로, 라자로와
남매지간인 마르타와 마리아.
그리스도의 사도,
현장에서 기적을 지켜본
구경꾼들

● **출전**
요한 11장 1~44절

● **이미지의 보급**
이 이야기는 성격과
전개 과정이 특별하여
예수의 기적 중 가장 많이
작품화되었다. 전승에 따르면
라자로는 마르타, 마리아와
함께 프랑스로 선교를 하러
떠났고, 이후 마르세유의
주교가 되었다고 한다.

라자로는 베다니아에 사는 마리아의 오빠로, 마리아는 주님 발에 향유를 붓고 자신과 마르타의 머리털로 주님의 발을 닦아 드린 적이 있었다. 마리아와 마르타는 예수에게 사람을 보내어 라자르가 앓고 있음을 알렸으나 예수는 그가 죽은 후에야 라자로의 가족을 찾아갔다. 예수를 마중나간 마루타는 그를 책망하였으나 "지금이라도 주님께서 구하시기만 하면 무엇이든지 하느님께서 다 이루어주실 줄 압니다." 하고 말하였고, 예수는 "네 오빠는 다시 살아날 것이다."하고 대답했다. 마르타는 "마지막 날 부활 때에 다시 살아나리라는 것은 저도 알고 있습니다."하고 답했다. 예수는 "나는 부활이요 생명이니 나를 믿는 사람은 죽더라도 살겠고 또 살아서 믿는 사람은 영원히 죽지 않을 것."이라고 했다.

뒤이어 유대인들과 함께 예수가 계신 곳으로 찾아온 마리아가 예수 앞에서 오빠의 죽음을 슬퍼하며 울자, 예수는 비통한 마음이 북받쳐 올랐다. 예수는 라자로의 무덤 입구를 막고 있는 돌을 치우라고 명령하였다. 라자로가 죽은 지 나흘이나 되어 냄새가 날 거라고 말리는 이들이 있었음에도 예수는 아랑곳 하지 않았다. 돌을 치운 후, 예수가 "라자로야, 나오너라." 하고 큰 소리로 외치자 베로 싸여 있던 죽은 이가 대낮에 무덤 밖으로 나와 거기 있던 모든 사람들이 크게 놀랐다. 이 기적은 그리스도교의 모든 신도들에게 하느님을 믿으면 죽은 다음 부활한다는 것을 암시하고 있기 때문에 그리스도교 교리에서 특별히 중요한 의미를 지닌다.

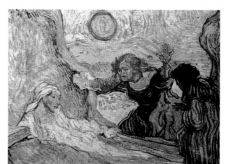

▶ 빈센트 반 고흐, 〈라자로의 부활〉,
1890, 암스테르담, 반 고흐 미술관

374 ✤

부감 시점으로 그려
예수는 장중하고 거대한 느낌이 든다.
건물의 세부 모습 역시
부감 시점 덕분에 잘 드러난다.

라자로의 부활을 목격하고 놀란
구경꾼은 썩은 시체에서 나오는
악취 때문에 코를 막고 있다.

마르타와 마리아는
중세 양식의 옷을 입었다.
이들은 눈앞에서 펼쳐지는
기적에 경배를 올리고 있다.

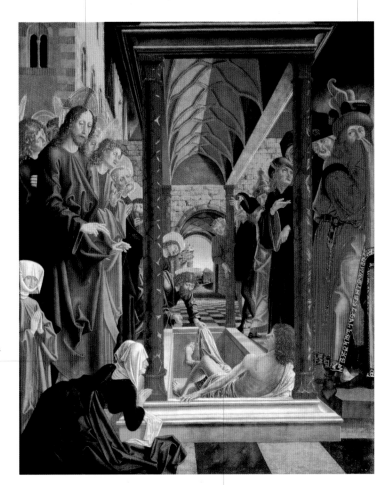

화가는 이례적으로 장엄한 고딕 양식 네이브 중앙에 있는
무덤에서 일어서는 라자로를 창안해냈다.
관람자는 등을 돌린 나자로에게 감정이입하여
예수의 벗이자 마르타와 마리아가 사랑하는 오빠인
죽은 라자로의 이야기를 경험할 수 있었던 것이다.

▲ 미카엘 파허, 〈라자로의 부활〉,
〈성 볼프강 제단화〉의 일부,
1479~81, 장크트 볼프강 암 아버제
(오스트리아), 장크트 볼프강 교회

# 라자로의 부활

카라바조는 군중 속에 자신의 얼굴을 그려 넣었다.
그는 이 놀라운 기적을 조금이라도 더 잘 보려고 까치발을 들고 서 있다.

그리스도는 장엄하게 오른팔을 들어
손가락으로 라자로를 가리키고는 일어나 걸으라고 한다.

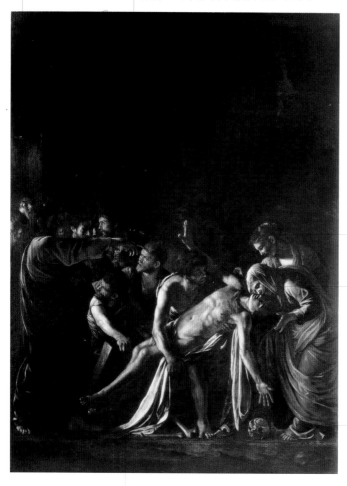

라자로는 양쪽으로 팔을 펼친다.
왼쪽에서 빛줄기가 비치면서
라자로의 두 팔은 그리스도의
손과 대화를 나누는 듯하다.

마르타와 마리아는
라자로의 시신 쪽으로
몸을 굽혀 부드러운 손길로
그의 소생을 재촉한다.

소생한 라자로의 몸과
땅에 흩어진 해골은
상징적인 대조를 이룬다.

무덤을 파는 이들은
라자로의 무덤에서
힘겹게 돌판을 들어올린다.

▲ 미켈란젤로 메리시 다 카라바조,
〈라자로의 부활〉,
1609, 메시나, 시립 박물관

그리스도교 신앙에 따르면 시간이 종말을 고하고 최후의 심판이
끝나면 죽은 이들이 일어나 영혼과 결합한다. 그리고 하느님이
명하신 운명을 받아들이게 된다.

# 육체의 부활

## *Resurrection of the Flesh*

가톨릭과 그 외 그리스도교 분파에서 확인한 육체의 부활 교리는 시간이 끝나고, 최후의 심판이 있은 후 죽은 이들이 되살아나면서 시작된다. 되살아난 이들은 각자의 영혼과 다시 결합하여 최종 목적지, 곧 선택받은 이들은 천국으로, 버림받은 이들은 지옥으로 여행한다는 것이다. 시간이 끝날 때 부활한다는 믿음은 기원전 2세기에 유대교 문서(《마카베오》 2서 7장)에 기록되었다. 하지만 마카베오 2서는 교회에서 공식적으로 인정한 문헌이 아니어서, 보편적으로 받아들여지지는 않았다. 육체의 부활에 대해서는 공관복음서에도 기록되었는데, 여기서는 이 문제를 두고 그리스도와 여러 사두가이파가 토론을 벌이는 것으로 등장한다.

예수는 육체가 부활한 후 새 생명을 얻는 것이 진실임을 재확인했다. 또한 부활 이후의 삶이 이승의 삶과 비슷하지 않고, 완전히 다른 상태임을 명시했다. 사실 예수는 저승과 부활의 가치를 판단하고자 하는 이들에게 "천사들과 같고 모두 하느님의 자녀"(《루가의 복음서》 20장 36절)라고 말했다. 그리스도교 교회에서는 세상을 떠나자마자 육체와 영혼이 깨어난 예수의 부활이 전 인류의 부활에 대한 기대와 예감이라고 진술한다.

● **정의**
육체의 부활은 최후의 심판 이후 곧장 일어난다. 하느님의 심판대로 가기 위해 시신은 일어나 영혼과 다시 합쳐진다.

● **시간**
최후의 심판 이후
그리스도의 재림 때

● **출전**
에제키엘서 37장 1~14절,
마태오 22장 23~33절,
24장 30~31절,
마르코 12장 18~27절,
루가 20장 27~40절,
요한 5장 28~29절,
데살로니카 4장 16~17절

● **관련 문헌**
성 아우구스티누스 《신국론》,
오팅의 호노리우스
《교회의 거울》, 시리아의 성인
에프렘의 환영

● **이미지의 보급**
광범위하게 보급되었다. 특히 중세 이후 모자이크, 프레스코, 현관 부조로 등장하는 최후의 심판과 연결되어 자주 등장한다.

◀ 〈죽은 이들의 부활〉,
1200년 무렵, 파리,
오텔 드 클뤼니(현 중세 박물관)

# 육체의 부활

팔을 들어 하늘을 향해 손을 뻗고 있는 선택받은 영혼들은 궁극적으로 하느님과 다시 결합하고자 하는 강렬한 희망을 드러낸다. 성 바오로에 따르면 최후의 심판 때 가장 먼저 환생하는 이들은 그리스도 신앙을 지키려고 목숨을 잃은 사람들이라고 한다.

이 남자의 다리 한 쪽은 여전히 땅에 묻혀 있다.
이들의 환생은 바로 관람자의 눈 앞에서 일어난다.

헤라클레스처럼 당당한 체격에 금발을 한 두 천사는 거대한 날개를 펼치고, 심판 일을 알리는 트럼펫을 불고 있다.

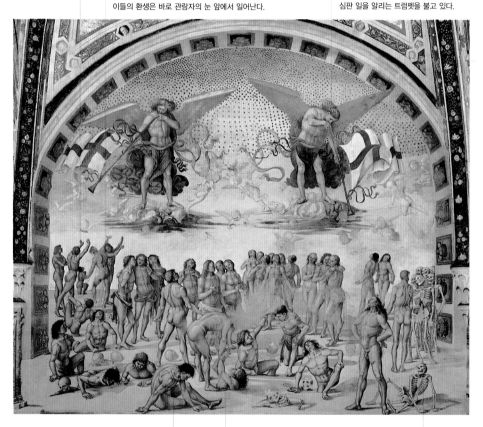

살아난 이의 몸은 이상적인 아름다움과 힘을 보여주는데(그들 중 여인은 매우 드물다). 이는 그리스도의 죽음과 부활 당시 그리스도의 나이를 반영하는 것으로 추정된다.

영혼들 중 일부는 해골로 그렸는데, 이들은 승천하는 영혼의 무리에 합세하기 위해 피부가 돋아나길 기다리고 있다.

되살아난 영혼은 서로 사랑하고 존중하는 모습을 보여준다. 이 청년은 아직 땅에서 나오지 못한 이를 끌어올려준다.

▲ 루카 시뇨렐리, 〈육체의 부활〉.
1499, 오르비에토, 산 브리치오 성당

천국의 가장 높은 곳에 있는 하느님은 구름처럼 몰려든 아기 천사들 가운데 앉아 있다. 성부와 성자 사이에 있는 비둘기는 성령의 상징이다.

심판자인 그리스도는 무지개 위에 앉아 있다. 무지개는 옛날부터 신과 인간의 계약을 나타내는 상징으로 쓰였고, 하늘과 땅을 연결하는 이상적인 다리였다.

화가는 그리스도의 머리 옆으로 상징물 두 개를 배치했다. 그리스도의 오른쪽에 그린 백합은 죄 없는 이의 순수함을 나타내며, 왼쪽에 있는 칼은 죄악을 상징한다. 칼은 "그분의 입에서는 모든 나라를 쳐부술 예리한 칼이 나오고 있었습니다"(〈요한의 묵시록〉 19장 15절)라는 성경 구절을 연상하게 한다.

선택받은 영혼들은 세련된 용모로 정중하게 예의를 갖춘 천사들의 안내를 받으며 낙원으로 인도된다.

되살아난 이 영혼은 화면을 등지고 앉아 고개를 관람자 쪽으로 돌리고는 훈계하는 표정으로 이 장면을 가리킨다.

버림받은 영혼은 몽둥이를 휘두르는 무시무시한 악마의 안내를 받으며 그들을 기다리는 고문을 향해 지옥으로 떠밀려간다.

▲ 루카스 반 라이덴, 〈최후의 심판 세 폭 제단화〉, 중앙 패널, 1526, 라이덴, 국립 미술관

# 부록

## APPENDIXES

◀ 조반니 파토리,
〈마젠타 전투 이후 이탈리아의 벌판〉,
1862, 피렌체, 피티 궁전

참고문헌

Abruzzese, A., and A. Cavicchia Scalamonti, La felicità eterna. La rappresentazione della morte in tv e nei media (Rome, 1992).

Ariès, P., Western Attitudes toward Death: From the Middle Ages to the Present, trans. P. M. Ranum (Baltimore: Johns Hopkins University Press, 1974).

_____, Images of Man and Death, trans. J. Lloyd (Cambridge, Mass.: Harvard University Press, 1985).

Binski, P., Medieval Death: Ritual and Representation (Ithaca, N. Y.: Cornell University Press, 1996).

Bloch, M., The Royal Tomb: Sacred Monarch and Scrofula in England and France, trans. J. E. Anderson (London: Routledge & Kegan Paul, 1973).

Bonetti, G., and M. Rabaglio (eds.), Lo scheletro e il Professore. Senso e addomesticamento della morte nella tradizione culturale europea, Atti delle giornate di studio, Bergamo, November 15-16, 1997, Quaderni del Baradello 1 (Clusone, 1999).

_____, Danze macabre e riti funebri degli "altri", Atti della giornata di studio, Milan, February 20, 1999, Quaderni del Baradello 2 (Clusone, 2000).

_____, La signora del mondo, Atti del convegno internazionale di studi sulla Danza macabra e il Trionfo della morte, Clusone, July 30-August 1, 1999, Quaderni del Baradello 3 (Clusone, 2003).

Ciabani, R., Torturati, impiccati, squartati. La pena capitale a Firenze dal 1423 al 1759 (Florence: Bonechi, 1994).

Curi, U. (eds.) Il volto della Gorgone. La morte e i suoi significati (Milan: Mondadori, 2001).

De Martino, E., Morte e pianto rituale. Dal lamento funebre antico al pianto di Maria (Turin: Bollati Boringhieri, 2000).

Di Nola, A. M., La nera signora. Antropologia della morte (Rome: Newton Compton, 1995).

Dunand, F., and R. Lichtenberg, Mummies: A Journey through Eternity (London: Thames & Hudson, 1994).

Egger, F., Basler Totentanz (Basel: Buchverlag Baseler Zeitung, 1990).

Enright, D. J. (ed.), The Oxford Book of Death (Oxford: Oxford University Press, 1983).

Frugoni, C., "Il tema dell'incontro dei tre vivi e dei tre morti nella tradizione medievale italiana," Memorie dell'Accademia dei Lincei, Classe di Scienze Morali, ser. 8, vol. 13, no. 111 (1967), pp. 145-251.

_____, "Altri luoghi, dercando il Paradiso (Il cielo di Duffalmacco nel Camposanto di Pisa e la committenza domenicana)," Annali della Scuola Normale Superiore di Pisa, ser. 3, no. 18 (1998), pp. 1557-1643.

Giovannini, E., Necrocultura. Estetica e culture della morte nell'immaginario di massa (Rome: Castelvecchi, 1998).

Godenzi, G., Manifestazioni e considerazioni della morte nella Divina commedia (Florence: Firenze Libri, 1986).

Hulin, M. La face cachée du temps. L'imaginaire de l'au-

delà (Paris: Fayard, 1985).

Huntington, R., and P. Metcalf,
Celebrations of Death: The
Anthropology of Mortuary Ritual
(Cambridge and New York:
Cambridge University Press,
1991).

Invernizzi, G., and N. Della
Casa (eds.), Immagini della
danza macabra nella cultura
occidentale dal Medioevo al
Novecento, exh. cat. (Florence,
Basilica di Santa Croce, March
11-31, 1995).

Jeudy, H. P. Le corps comme
objet d'art (Paris: A. Colin,
1998).

Kaiser, G., Der tanzende Tod.
Mittelanterliche Totentänze
(Frankfurt am Main: Insel Verlag,
1982).

Lévinas, E., God, Death, and
Time, trans. B. Bergo (Stanford,
Calif.: Stanford University Press,
2000).

McManners, J., Death and the
Enlightment: Changing
Attitudes to Death among
Christians and Unbelievers in
Eighteenth-Century France
(New York: Oxford University
Press, 1981).

McNeill, W. H., Plagues and
Peoples (1976; New York:

Anchor Doubleday, 1998).

Mitford, J., The American Way
of Death Revisited (New York:
Knopf, 1998).

Noël, J.-F., Les gisants (Paris,
1949).

Panofsky, E., Tomb Sculpture:
Four Lectures on Its Changing
Aspects from Ancient Egypt to
Bernini (1954; New York:
Abrams, 1992).

Paparoni, D. (ed.), Eretica: The
Transcendent and the Profane
in Contemporary Art, trans. C.
Evans and J. Jennings (Milan:
Skira, 2007).

Ragon, M., Lo spazio della
morte (Naples: Guida, 1986).

Rouyer, P., Le cinéma gore.
Une esthétique du sang (Paris:
Cerf, 1997).

Secondo convegno
internazionale di studi sulla
Danza macabra, Clusone,
August 12-23, 1987.

Tenenti, A., Il senso della morte
e l'amore della vita nel
Rinascimento (1952; Naples:
Edizione Scientifiche Italiane,
1996).

_____, La vita e la morte
attraverso l'arte del XV secolo
(1952; Naples: Edizione
Scientifiche Italiane, 1996).

_____, (eds.), Humana
fragilitas: The Themes of Death
in Europe from the Thirteenth
Century to the Eighteenth
Century (Clusone: Circolo
Cultrale Baradello, 2002).

Il trionfo della morte e le danze
macabre, Atti del VI convegno
internazionale, Clusone, August
19-21, 1994 (Clusone, 1997).

Veca, A., Vanitas. Il simbolismo
del tempo (Bergamo: Galleria
Lorenzelli, 1981).

Vovelle, M., La morte et
l'Occident de 1300 à nos jours
(Paris: Gallimard, 1983).

_____, L'heure du grand
passage. Chronique de la mort
(Paris: Gallimard, 1993).

Wirth, J., La jeune fille et la
mort. Recherches sur les
thèmes macabres dans l'art
germanique de la Renaissance
(Geneva: Droz, 1979).

Wolbert, K., Memento mori.
Der Tod als Thema der Kunst
vom Mittelalter bis zur
Gegenwart, exh. cat.
(Darmstadt, Hessischen
Landesmuseum, September
20-October 28, 1984).

사진 출처

Academia Carrara, Bergamo
AKG-Images, Berlin
Archivio Mondadori Electa,
Milan / S. Anelli / R. Bardazzi /
E. Carraro / A. Jemolo / L.
Lecat / P. manusardi / A.
Quattrone /
A. Vescovo
Archivio Mondadori Electa,
Milano, by permission of the
Ministero dei Beni e le Attività
Culturale / R. Bardazzi / O.
Bohm  324 / A. Guerra / A.
Jemolo /
L. Pedicini / A. Quattrone
Archivio della Reverenda
Fabbrica di San Pietro /
A. Vescovo
Archivio Fotografico Oronz,
Madrid
The Art Archive / Dagli Orti /
Etruscan Necropolis Tarquinia
Dagli Orti / Musée du Louvre
Paris Dagli Orti /
Museo Nazionale Terme Rome
Dagli Orti / Museo del Popol
Vuh Guatemala Dagli Orti /
Museo del Prado Madrid Dagli
Orti / Museo di Villa Giulia
Rome Dagli Orti / National
Archaeological Museum
Athens Dagli Orti / National

Gallery London Eileen Tweedy /
Tate Gallery London Eileen
Tweedy
The Art Institute of Chicago
Art Resource, New York
Artothek, Weilheim
Bibliothèteque Nationale de
France, Paris
Vincenzo Brai, Palermo
The Bridgeman Art Library,
London
© Cameraphoto Arte, Venice
Robert Capa, Magnum /
Agenzia Contrasto, Milan
Civica Galleria d'Arte Moderna,
Milan
Civica Racolta delle Stampe
Achille Bertarelli, Milan
© Corbis, Milan
Courtesy of the artist and
Lisson Gallery, London
Courtesy Fondazione
Sandretto Re Rebaudengo,
Turin
Courtesy Galleria Continua,
San Gimignano
Courtesy Lia Rumma, Milan/
Naples
Courtesy LipanjePuntin
artecontemporanea, Trieste/
Rome
Courtesy Sperone Westwater,
New York
Courtesy Vik Muniz Studio,

Brooklyn
The Fitzwilliam Museum,
Cambridge
Fondazione Carlo Levi, Rome
Foto Rapuzzi, Brescia
Galleria Regionale della Sicilia,
Palazzo Abatellis, Palermo
Granataimages / Alamy Kobi
Israel / Alamy Ivan Vdovin /
Alamy Jim West
© Heritage Images/Leemage,
Paris
Keresztény Museum,
Esztergom
Koninkljk Museum von Schone
Kunsten, Antwerp
Kunsthistorisches Museum,
Vienna
© Leemage, Paris / Aisa /
Angelo / Costa / Marthelot /
Selva
© Lessing Agenzia Contrasto,
Milano, cover
Lukas, Art in Flanders, Ghent
Marie Mauzy, Athens
Mestké Muzeum, Mariansk
Lazne
Luca Mozzati, Milan
Munch Museum, Oslo
Musée des Beaux-Arts, Brest
Musée Fabre, Montpellier
Musée Wiertz, Brussels
Musei e Gallerie Pontificie,
Vatican City

Museo de Bellas Artes,
Zaragoza Museo Civico, Vado
Ligure
Museo Civico d'Arte Antica,
Turin
Museo National del Prado,
Madrid
Museo della Specola, Florence
Museo Thyssen-Bornemisza,
Madrid
National Museum of Wales,
Cardiff
National museet, Copenhagen
Luciano Pedicini, Naples
Matteo Penati, Lecco
© Photo RMN, Paris / Centre
Pompidou / Gérard Blot (Cote
cliché 95-013925) / Hervé
Lewandowski (Cote cliché) /
René Gabriel Ojéda (Cote
cliché 94-060207), (Cote cliché
95-006497) / Photo CNAC/
MNAM Dist. RMN Philippe
Migeat (Cote cliché
38-00008801) / Franck Raux
(Cote cliché 00-017354), (Cote
cliché 04-515909)
Pinacoteca Tosio Martinengo,
Brescia
Antonio Quattrone, Florence
RISD Museum of Art,
Providence
© The Robert Mapplethrope
Foundation / Art +Commerce

© Scala Group, Florence /
Bildarchiv Preußischer
Kulturbesitz, Berlin / 2007
Image © The Metropolitan
Museum of Art / Art Resource/
Scala, Florence / 2007, Digital
Image, The Museum of Modern
Art, New York / Scala, Florence
/ Sovraintendenza al Beni
Culturali del Comune di Roma,
Rome
© 2007 Mike and Doug Starn /
Artists Rights Society (ARS),
New York Collection of
Randolfo Rocha, USA
Stedelijk Museum, Leyden
Studio Fotografico Da Re,
Bergamo
TopFoto/Archivi Alinari, Florence
Van Gogh Museum,
Amsterdam  Arnaldo Vescovo,
Perugia
Bill Viola Studio, Long Beach
Wadsworth Atheneum,
Hartford
Yale Center for British Art, New
Haven

자연과 우주의 무한한 힘에 압도당했던 옛날 사람들은 물론, 과학과 정보 혁명을 이룬 오늘날의 우리들 역시 여전히 극복하지 못한 문제가 있다. 그것은 바로 죽음이다. 죽음은 인간이 여전히 무한한 자연의 일부이며, 자연에 맞서기에는 무척이나 나약하고 유한한 '필멸(必滅)의 존재'임을 일깨운다. 인간의 기억을 좀먹고 모든 생명체를 죽음에 이르게 하는 세월, 곧 시간의 흐름을 어느 누구, 무엇의 힘으로도 돌이킬 수도 멈출 수도 없다.

이 책은 인류가 그토록 극복하기를 원했지만, 여전히 극복하지 못한 엄연하고도 불편한 진실인 죽음이라는 주제를 주로 서구의 시각문화를 통해 살펴본다. 저자는 이 책에서 전쟁이나 질병 같은 죽음의 원인에서부터 죽음의 도상과 상징, 그리고 묘지와 유골함 같은 죽음에 관련된 거의 모든 이미지들을 속속들이 파헤쳐 보인다. 이 같은 죽음의 이미지를 살피다 보니, 서구의 시각문화가 필멸의 운명을 극복하고자 했던 인간의 간절한 바람을 이미지로 표현했다고 보아도 지나치지 않으리라는 생각마저 들 정도이다.

특히 이 책은 이전의 아트 가이드 시리즈들과는 다르게 현대와 동시대 미술가들이 다룬 죽음에도 주목했다. 인류 역사상 유례없이 젊음, 곧 '불사(不死)'의 다른 이름을 지상 과제로 추구하는 이 시대에 미술가들이 만든 죽음의 이미지는 서구의 회화와 조각 전통에서 벗어나 사진과 설치미술 등 다양한 매체로 구현되었다. 시대에 따라 다른 매체와 표현 형식으로 나타난 죽음의 면면을 비교해 볼 수 있다는 점은 이 책의 매우 큰 장점이다.

마침 이 책을 번역하던 시기가 지난해 10월부터 12월 말 사이였다. 하루가 다르게 해가 짧아지고, 한 해가 서서히 저물어가던 을씨년스러운 늦가을과 초겨울 무렵, 하루 종일 죽음의 이미지와 씨름하고 있으려니 내 기분도 무겁게 가라앉았다. 그래서 나는 어서 이 책의 마지막 장인 '부활'에 닿기를 그토록 바랐다. 동짓날 가장 긴 밤을 지나고 '부활'의 그림을 번역할 즈음에는 짧아졌던 낮이 어둠을 떨쳐 이기듯 다시 길어지기 시작했다. 죽음에 휩싸여 어두웠던 마음에도 말간 햇살이 비추는 듯했다. 이렇듯 '죽음과 부활'은 한해가 가고오며, 철이 바뀌는 자연과 시간의 순리의 또 다른 얼굴이었다.

이번 작업을 통해 옮긴이에게 배움의 기회를 마련해주고 보다 좋은 책을 만들기 위한 노력을 아끼지 않았던 예경 식구들과, 이 책에서 많은 부분을 할애하는 그리스도교 도상학의 세계를 안내해주신 박성은 선생님을 비롯한 여러 선생님께 머리 숙여 깊은 감사를 드린다.

<div align="right">

2010년 11월

생명이 차오르는 부활의 봄날을 기다리며, 엄미정

</div>

 "메멘토 모리(Memento mori)"
－'죽는다는 것을 기억하라'라는 뜻의 라틴어 경구